Introduction to
a Philosophy of Music

音乐哲学导论：一家之言

[美]基维（Peter Kivy）著
刘洪 译 杨燕迪 审校

华东师范大学出版社

华东师范大学出版社六点分社　策划

上海音乐学院国家重点学科建设项目
上海市高校创新团队建设项目

缘　起

自中国全面卷入现代性进程以来,西学及其思想引入汉语世界的重要性,已是有目共睹的事实。早在晚清时代,梁启超曾写下这样的名句:"今日之中国欲自强,第一策,当以译书为第一事。"时至百年后的当前,此话是否已然过时或依然有效,似可商榷,但其中义理仍值得三思。举凡"汉译世界学术名著丛书"(北京:商务印书馆)、"现代西方学术文库"(北京:三联书店)等西学汉译系列,对中国现当代学术建构和思想进步的重大意义和深远影响,无人能够否认。

中国的音乐实践和音乐学术,自 20 世纪以降,同样身处这场"西学东渐"大潮之中。国人的音乐思考、音乐概念、音乐行为、音乐活动,乃至具体的音乐文字术语和音乐言语表述,通过与外来西学这个"他者"产生碰撞或发生融合,深刻影响着现代意义上的中国音乐文化的"自身"架构。翻译与引介,其实贯通中国近现代音乐实践与理论探索的整个

历史。不妨回顾,上世纪前半叶对基础性西方音乐知识的引进,五六十年代对前苏联(及东欧诸国)音乐思想与技术理论的大面积吸收,改革开放以来对西方现当代音乐讯息的集中输入和对音乐学各学科理论著述的相关翻译,均从正面积极推进了我国音乐理论的学科建设。

然而,应该承认,与相关姊妹学科相比,中国的音乐学在西学引入的广度和深度上,尚需加力。从已有的音乐西学引入成果看,系统性、经典性、严肃性和思想性均有不足——具体表征为,选题零散,欠缺规划,偏于实用,规格不一。诸多有重大意义的音乐学术经典至今未见中译本。而音乐西学的"中文移植",牵涉学理眼光、西文功底、汉语表述、音乐理解、学术底蕴、文化素养等多方面的严苛要求,这不啻对相关学人、译者和出版家提出严峻挑战。

认真的学术翻译,要义在于引入新知,开启新思。语言相异,思维必然不同,对世界与事物的分类与看法也随之不同。如是,则语言的移译,就不仅是传入前所未闻的数据与知识,更在乎导入新颖独到的见解与视角。不同的语言,让人看到事物的不同方面,于是,将一种语言的识见转译为另一种语言的表述,这其中发生的,除了语言方式的转换之外,实际上更是思想角度的转型与思考习惯的重塑。有经验的译者深知,任何两种语言中的概念与术语,绝无可能达到完全的意义对等。单词、语句的文化联想与意义生成,移植到另一种语言环境中,不免发生诠释性的改变——当然,这绝不意味着翻译的误差和曲解。具体到严肃的音乐学术汉译,就是要用汉语的框架来再造外语的音乐思想与经验;或者说,让外来的音乐思考与表述在中文环境里存活。进

而达到,提升我们自己的音乐体验和思考的质量,提高我们与外部音乐世界对话和沟通的水平。

"六点音乐译丛"致力于译介具备学术品格和理论深度、同时又兼具文化内涵与阅读价值的音乐西学论著。所谓"六点",既有不偏不倚的象征含义(时钟的图像标示),也有追求无限的内在意蕴(汉语的省略符号)。本译丛的缘起,来自"学院派"的音乐学学科与有志于扶持严肃思想文化发展的民间力量的通力合作。所选书目一方面着眼于有学术定评的经典名著,另一方面也有意吸纳符合中国知识、文化界"乐迷"趣味的爱乐性文字。著述类型或论域涵盖音乐史论、音乐美学与哲学、音乐批评与分析、学术性音乐人物传记等各方面,并不强求一致,但力图在其中展现对音乐自身的深度解析以及音乐与其他人文/社会现象全方位的相互勾连和内在联系。参与其中的译(校)者既包括音乐院校中的专业从乐人,也不乏热爱音乐并精通外语的业余爱乐者。

综上,本译丛旨在推动音乐西学引入中国的事业,并籍此彰显,作为人文艺术的音乐之价值所在。

谨序。

杨燕迪
2007年8月18日于上海音乐学院

目　录

中译本序 / 1

序　言 / 1

第 一 章　……的哲学 / 3
第 二 章　一点历史 / 15
第 三 章　音乐中的情感 / 30
第 四 章　更多一点历史 / 47
第 五 章　形式主义 / 62
第 六 章　升级的形式主义 / 81
第 七 章　心中的情感 / 101
第 八 章　形式主义的对手 / 125
第 九 章　文字第一、音乐第二 / 148
第 十 章　叙事与再现 / 168
第十一章　作品 / 186
第十二章　关于……的表演 / 207
第十三章　为何而聆听 / 231

阅读与参考文献 / 243
索　引 / 255

中译本序

音乐的分析哲学：评基维的音乐思想

1. 哲人与音乐

西方哲人中，远的不说，近代以来有不少人对音乐曾有深入见解和精辟论断。虽然康德[Immanuel Kant，1724—1804][①]、黑格尔[Georg Wilhelm Hegel，1770—1830][②]、叔本华[Heinrich Floris Schopenhauer，1788—1860][③]等对音乐的论述很少触及具体作家作品而显得空泛，但因为他们往往抓住了音乐哲理思考中的核心问题，因而在音乐美学研究中是无法绕过的关键人物。相比，克尔恺郭尔[Soren Kierkegaard，1813—1855][④]和尼采[Friedrich Wilhelm Nie-

① 康德对音乐的直接论述不多，主要集中于《判断力批判》中的第 52 和 53 节，但其整体意义上的美学理论对音乐美学的发展有重要影响。可参见邓晓芒译、杨祖陶校的最新中译本，北京：人民出版社，2002 年。
② 黑格尔在其鸿篇巨著《美学》一书中以相当篇幅对音乐进行了深度论说，尽管他很少触及具体的音乐作品。参见朱光潜中译本，特别是第三卷（上册），北京：商务印书馆，1979 年。
③ 叔本华对音乐有极为特殊和深刻的认识，相关论述请参见石冲白译、杨一之校的中译本《作为意志和表象的世界》，特别是其中第 52 节，北京：商务印书馆，1982 年。另可参见韦启昌的中译本《叔本华美学随笔》，特别是其中的"论音乐"一章，上海：上海人民出版社，2004 年。
④ 丹麦思想家克尔恺郭尔曾以独特视角对莫扎特的歌剧《唐·乔瓦尼》进行了引发诸多争议的哲理性诠释，参见其论著《或此或彼》，阎嘉等人中译本，特别是其中的长篇专章"直觉情欲的诸阶段或情欲音乐喜剧的诸阶段"，成都：四川人民出版社，1998 年。

tzsche，1844—1900]①是更为靠近音乐实践和音乐生活的哲学家，他们不仅思考宏大而抽象的音乐玄学问题，也对实际存在的音乐作品、作曲家及音乐现象予以评说。至 20 世纪，如阿多诺［Theodor Wiesengrund Adorno，1903—1969］、布洛赫［Ernst Bloch，1885—1977］②等哲学家，不仅在他们的哲学建构中包纳音乐哲思的重要内容，而且甚至以音乐作为他们哲学的基石和主干。尤其是阿多诺这位在所有重要哲学家中涉入音乐最深者，其全集 20 卷中，有关音乐的文字写作居然占据"半壁江山"之多，俨然是一个持"音乐中心论"的哲人③。

当然，上述情况应与德国文化中哲学与音乐并重的深厚传统有直接关联。反观英美的哲学传统，在涉及音乐的广度和深度上与德国哲学似有明显落差。20 世纪上半叶，对音乐有真正内行见解的美国哲学家似乎只有一人——苏珊·朗格［Susan Langer，1895—1982］④。而英国的哲学家中，好像一下子很难找出如德国哲学家那般对音乐情有独钟的人物。

不过，近几十年来，情况发生了变化。英语世界关注音乐哲学和美学课题的哲学家开始增多，并形成集团性的积累，产出了令人不可小觑的论著成果。仅从近期汉语世界中所推出的相关译本来看，我

① 尼采与瓦格纳的交往与交恶是尼采音乐思考的焦点。其相关论述都被收入《悲剧的诞生——尼采美学文选》，周国平译，北京：三联书店，1986 年。

② 布洛赫作为西方马克思主义的重要代表，在其以"希望原则"为核心的"乌托邦精神"构建中，将音乐艺术作为其哲学的重要论证依据。其主要音乐论述已被收入 *Zur Philosophie der Musik*（Frankfurt，1974）一书，Peter Palmer 的英译本为 *Essays on the Philosophy of Music*（Cambridge，1985）。

③ 阿多诺的音乐论述涉及范围相当广泛，不仅包括著名的《新音乐的哲学》、《音乐社会学导论》（均无完整中译本）等论著，而且还有针对贝多芬、瓦格纳、马勒和贝尔格等作曲家的专论。请参见当前对阿多诺音乐哲学思考最全面的研究论著，Max Paddison，*Adorno's Aesthetics of Music*（Cambridge，1993）。目前所见阿多诺音乐论著的唯一中译本是《贝多芬：阿多诺的音乐哲学》，台湾学者彭淮栋译，台北：联经出版事业公司，2009 年。

④ 苏珊·朗格的音乐思考主要反映在《情感与形式》（刘大基、傅志强、周发祥译，北京：中国社会科学出版社，1986 年）和《艺术问题》（滕守尧、朱疆源译，北京：中国社会科学出版社，1983 年）两本主要论著中。

们就已经能够察觉这方面的动向。如《新格罗夫音乐与音乐家大辞典》2001年第7版中"音乐哲学"长条①的主要撰稿人、美国哥伦比亚大学哲学教授莉迪娅·戈尔的代表作《音乐作品的想象博物馆》②，就对"音乐作品"这一概念的分析性思辨和历史性考察做出了深入的论述。复旦大学著名哲学教授王德峰率其相关弟子翻译的英国哲学家阿伦·瑞德莱的《音乐哲学》③，以具体作品为依托，对一些重要的音乐哲学课题进行了富有成效的讨论。新西兰哲学家斯蒂芬·戴维斯的两本著作已有中译，《音乐的意义与表现》④集中于如何看待和解读音乐的"内容"这一重大问题，《音乐哲学的论题》⑤则是一部论文集，涉及更为广泛的音乐哲学—美学命题。美国哲学家彼得·基维作为近来英美音乐哲学兴起的一员主将，他的名字不断出现在上述各论著中的征引和争辩行文里。刘洪博士现推出的这个译本《音乐哲学导论：一家之言》刚好是对国内这方面学术进展的一个重要补充。有兴趣的读者还可以参考彼得·基维的另一本主要关注"纯音乐"特殊话题的论著《纯音乐：音乐体验的哲学思考》——此书中译本已在去年出版⑥。

① Lydia Goehr, Francis Sparshott, Andrew Bowie, Stephen Davies: "Philosophy of music", in *The New Grove 7*, ed. by Stanly Sadie (London, 2001).
② Lydia Goehr, *The Imaginary Museum of Musical Works: An Essay in the Philosophy of Music* (Oxford, 1991). 罗东晖译、杨燕迪校的中译本《音乐作品的想象博物馆：音乐哲学论稿》，收入杨立青主编，杨燕迪、洛秦副主编"上音译丛"，上海：上海音乐学院出版社，2008年。
③ Aaron Ridley, *The Philosophy of Music: Themes and Variations* (Edinburgh, 2004). 王德峰、夏巍、李宏昀的中译本《音乐哲学》，上海：上海人民出版社，2007年。
④ Stephen Davies, *Musical Meaning and Expression* (Ithaca, 1994). 宋瑾、柯杨等人中译本《音乐的意义与表现》，收入于润洋、张前主编"20世纪西方音乐学名著译丛"，长沙：湖南文艺出版社，2007年。
⑤ Stephen Davies, *Themes in the Philosophy of Music* (Oxford, 2003). 湛蕾中译本《音乐哲学的论题》，收入于润洋、张前主编"20世纪西方音乐学名著译丛"，长沙：湖南文艺出版社，2011年。
⑥ Peter Kivy, *Music Alone: Philosophical Reflections on the Purely Musical Experience* (Ithaca, 1990). 徐红媛、王少明、刘天石、张姝佳译，徐红媛、王少明校的中译本《纯音乐：音乐体验的哲学思考》，收入于润洋、张前主编"20世纪西方音乐学名著译丛"，长沙：湖南文艺出版社，2010年。

2. 彼得·基维：其人其说

近期在英美从事音乐哲学研究的哲人好像都具有两个非常明显的特征：其一，他们的思考方式和研究方向基本上都属于"分析哲学"的路径，往往以极为清晰、理性和冷静的思路对相关概念术语和语言用法进行澄清、分辨和探究；其二，他们背靠英语世界中高度发达的音乐学研究，自身又都受过扎实的音乐专业训练（不少人具有音乐学方面的专业学位），因而对音乐史实的掌握和音乐技术语言的了解都较为可靠。由此，他们的音乐哲思是将分析哲学的传统和专业音乐学的知识紧密结合的产物。

彼得·基维[Peter Kivy，1934—]可谓是上述英美音乐哲学学术的典型代表。查阅他的教育经历①，我们看到，他在密西根大学获得哲学方向的硕士学位（1958 年），随后又在耶鲁大学取得音乐学方向[musicology]的硕士学位（1960 年）。为此，可以说基维在哲学和音乐学两个全然不同但又彼此相关的学科领域中均是"科班"出身，这也预示了他在日后结合这两个方面的兴趣和训练，开辟出自己独特学术道路的职业生涯。果然，他的博士阶段即以音乐哲学为主攻方向，并以此在哥伦比亚大学获得博士学位（1966 年）。随后，基维受聘于美国新泽西州最大的公立大学——罗格斯大学[Rutgers University]哲学系，1976 年晋升为正教授，并一直在此任教至今。

这是一份干净、顺达、毫无悬念到有点枯燥的履历表。但从中所透露出的西方学者平静沉浸于教学与研究的典型生活状态，也会令当今的中国学人不禁感到羡慕和感慨。基维进入大学任职之后，先是从事 17 世纪英国美学理论的研究，尤其集中于苏格兰启蒙学派代表人物弗朗西斯·哈奇森[Francis Hustchson，1694—1747]的美学学说，发表了专著《第七知觉：弗朗西斯·哈奇森美学及其在 18 世纪英国的影响之研究》②。其后他按部就班，在英美分析美学传统的主

① 参见 Naomi Cumming, "Peter Kivy", in *The New Grove 7* (London, 2001)。
② *The Seventh Sense: A Study of Francis Hutcheson's Aesthetics and Its Influence in Eighteenth-Century Britain* (New York, 1976).

流学术方向上稳步前行。自1980年代开始,基维将主要精力放在分析性的音乐哲学研究中,发表系列性相关论著,引起广泛关注,并逐渐建立了自己作为当代美国音乐哲学及分析美学中心人物的地位和名望。

我们不妨浏览一下基维音乐哲学方面的论著情况,以此来把握这位学者的整体思路和贡献。出版于1980年的《纹饰贝壳:关于音乐表现的反思》是基维第一部音乐哲学专著①,主要涉及音乐如何表现情感及获得表现意义的课题。几年后,基维出版了《声音与外观:关于音乐再现的反思》一书②,论题转向音乐如何"再现"外在世界的可能和机制。"表现"[expression]和"再现"[representation]是英美分析哲学中涉及艺术"内容"和"意义"问题时的两大主题——基维由此展开他的音乐哲学讨论,可谓是"中规中矩"。在确立了自己在音乐哲学上的基本立场后,基维的探索视野似按照逻辑推演继续扩大,涉及到受制于"他律"条件制约的歌剧体裁(《奥斯敏的愤怒:关于歌剧、戏剧和文本的哲学反思》③)与只服从于"自律"条件的"纯音乐"类型(《纯音乐:音乐体验的哲学思考》④)的不同美学规定。而于1995年出版的《本真性:音乐表演的哲学反思》⑤则以当时在西方音乐表演界及音乐学界引起广泛争论的"历史表演"[historical performance]为论述对象,从哲学角度对音乐表演的多样本真性和权威性进行辩护。

至此,基维通过上述多部论著的写作出版,对音乐哲学和美学思考的最主要的议题进行了系列性的全面阐述。同一时期的其他英语

① *The Corded Shell: Reflections on Musical Expression* (Princeton, 1980).
② *Sound and Semblance: Reflections on Musical Representation* (Princeton, 1984).
③ *Osmin's Rage: Philosophical Reflections on Opera, Drama and Text* (Princeton, 1988).
④ 参见 Peter Kivy, *Music Alone: Philosophical Reflections on the Purely Musical Experience* (Ithaca, 1990). 徐红媛、王少明、刘天石、张姝佳译,徐红媛、王少明校的中译本《纯音乐:音乐体验的哲学思考》,收入于润洋、查前主编"20世纪西方音乐学名著译丛",长沙:湖南文艺出版社,2010年。
⑤ *Authenticities: Philosophical Reflections on Musical Performance* (Ithaca, 1995).

世界哲学家,在触及音乐哲学问题的深入性和系统性方面,似无一人可与基维相提并论。也正是在这样一个基础上,基维受邀为牛津大学出版社撰写了《音乐哲学导论:一家之言》一书,于2002年正式出版①。在多年的音乐哲思之后,完成这样一本导论性质的音乐哲学著作,这不啻有某种对自己的音乐学说进行总结和规整的意味,因此从某种角度看,此书也可被看作是进入整体意义上的基维音乐哲学最好的入门书。

最近,基维一方面不知疲倦地继续对音乐哲学和音乐文化的其他议题展开讨论,如他在2001年出版了一本更多具有历史研究性质的关于音乐"天才"概念的论著《持有与被持:亨德尔、莫扎特、贝多芬和音乐天才的观念》②;另一方面,他也有意离开音乐哲学,将自己的研究领域扩展至文学、阅读和各类艺术间的异同关系等更具普遍性的美学课题上。1997年他出版了《艺术的哲学:相异性的论稿》③。由于他在英语世界美学界的广泛影响,他受邀担任具有权威意义的英国布拉克哲学导引丛书中"美学"卷的主编④。2006年他的专著《阅读的进行:文学的哲学研究论稿》出版⑤。他的另一本论著《对立的艺术:论文学与音乐之间的久远争吵》也已于2009年出版⑥。

3. 一家之言的音乐哲学

显然,基维的音乐哲学是建筑在长期认真思考和踏实研究基础上的产物,既如此,我们也应该以同样的认真和踏实面对这种哲学。

① *Introduction to a Philosophy of Music* (Oxford, 2002).
② *The Possessor and the Possessed: Handel, Mozart, Beethoven and Idea of Musical Genius* (New Haven, 2001).
③ *Philosophies of Arts: An Essay in Differences* (New York, 1997).
④ *The Blackwell Guide to Aesthetics* (Oxford, 2004). 彭锋等人的中译本《美学指南》,南京大学出版社,2008年。
⑤ *The Performance of Reading: An Essay in the Philosophy of Literature* (Oxford, 2006).
⑥ *Antithetical Arts: On the Ancient Quarrel Between Literature and Music* (Oxford, 2009).

虽然，作者在序言一开始就强调，书中所论仅是他自己的"一家之言"——他甚至希望读者"进一步去追问，或去最终证明我是错的"①。基维的这番表白其实也直指音乐哲学——美学这门学科的一个基本性质，即，尽管该学科中的诸多基本问题已经反复探究和论辩，但至今仍未达成定论。或者说，音乐哲学的最终指向并不是达成定论，而是继续寻找这些根本问题的不同询问路径。

　　既为"导论"，基维针对读者的导入门槛其实设置得非常低。他甚至在开篇用了整整一章的篇幅来介绍"什么是哲学"，以及为什么会有"音乐哲学"。作者认为，正因音乐艺术在近代以来（特别是18世纪中后叶之后）在人类生活中占据了稳固的重要地位，并由于19世纪以来音乐学研究的高度发达，才令音乐获得了承认和尊重，并使"音乐哲学（作为一门具有自我地位的学科）的'复出'"成为可能②。我们看到，作者刻意强调了音乐哲学与音乐学研究之间的高度关联，这应该引起我们这些"音乐学"圈内人的注意。英语世界的音乐哲学思考在近几十年中有长足进步，恰与英美音乐学在同一时期的高速发展和进步构成同步，这绝非偶然。正是历史音乐学和民族音乐学的学术为音乐哲学的思考提供了充足的养料和数据，才使得音乐哲学的思辨不致流于空洞和虚浮。

　　浏览此书的目录，可以看到，基维在其中所涉及的音乐哲学议题几乎均是他在此前20多年中所发表论著中讨论过的问题——情感表现、形式主义、纯音乐、再现、歌剧问题、音乐表演与本真性问题以及作品的本体论问题、聆听理解问题，等等。甚至书中安排上述问题的前后次序都与作者发表相关论著的先后次序大体一致。这也从一个侧面证明，此书确乎是基维个人的音乐哲学"一家之言"的总结归纳。在论述过程中，基维也凸显"我"的主体地位，自我立场从不含糊，而且不断提醒读者，这是"我"的观点和想法。但笔者以为，考虑

① 参本书，序言，第2页。
② 本书，第11页（这里的页数指原书页码，也即中译本的页边码，下同）。

到基维的代表性和权威性,他的"一家之言"其实典型体现了目前英语世界的音乐哲学的思考方向和水平。关于笔者对基维音乐思想的具体梳理和相关回应,可见下文。

虽是"一家之言",但基维并不是"自说自话"。我们看到,他的讨论按照正规的西方学术范式,是在与前人和同行的充分对话中展开。尽管在全书的行文中完全没有"学术论著"中常见的"注释"和"出处"。我猜想,这种特殊的处理可能仍然是出于基维为了亲近读者、放低门槛的"导论"姿态,因为周到的注释虽然增加了论著的学术可靠性,但也不免会减低阅读的效率和乐趣——为此,笔者应该向读者抱歉,因为我为了交代音乐哲学和基维的学术脉络和信息,可能使用了过多的注释!

大概是为了弥补注释的阙如,基维特意在全书末尾增加了单列的"阅读与文献参考"。这个专节一目了然具有"平易近人"的"导读"用意,它主要针对新手和入门者。但其内容不仅针对初学者非常有用,对所有关心这一学科的学者都颇具参考价值。作者不仅相当仔细地介绍了相关讨论问题的前人文献状况,而且还对这些文献和作者做出了自己"一家之言"的评断和推荐。通过这个"导读",有心的读者可以很快对相关领域的研究状况有切实的了解。基维的文献推荐范围主要集中于当前的英美音乐哲学研究和音乐学研究,这再次证明这两个学术领域在基维音乐思考中的深刻关联。我很高兴地看到,基维所极力推举的有些论著和作者,也是笔者一直高度认同并通过中译希望引起国内读者关注的——如约瑟夫·科尔曼的《作为戏剧的歌剧》[1]和保罗·罗宾逊的《歌剧与观念:从莫扎特到施特劳斯》[2],基维对这两本书有高度评价,认为它们是 20 世纪中最值得称

[1] Joseph Kerman, *Opera as Drama* (London, 1989). 杨燕迪中译本,《作为戏剧的歌剧》,收入杨立青主编、杨燕迪、洛秦副主编"上音译丛",上海音乐学院出版社,2008 年。

[2] Paul Robinson, *Opera and Ideas: From Mozart to Strauss* (Ithaca, 1985). 周彬彬译、杨燕迪校的中译本《歌剧与戏剧:从莫扎特到施特劳斯》,收入杨燕迪主编"六点音乐译丛",上海:华东师范大学出版社,2008 年。

道的歌剧论著①;又如针对查尔斯·罗森的《古典风格》②,基维甚至说,"活着的人当中没有比查尔斯·罗森更出色的音乐著述家了"。③

4. 音乐中的情感:"表现"还是"据有"?

基维在本书中展开的音乐思考首先从音乐美学中的中心命题之一——音乐与情感——开始。但和一般的分析哲学思路有所不同,基维并不是直接着手开始分析相关陈述的语言用法和内在含义,而是依靠历史音乐学的基础,通过历史回顾来澄清在这一问题上已有的不同学说和立场(第二章"一点历史")。这种观察角度和思路不啻让我想到德国音乐学家达尔豪斯通过历史来考察美学概念演化进程的精彩论述④——实际上,达尔豪斯《音乐美学观念史引论》一书中的第三章"情感美学的嬗变"⑤完全可以作为基维论述的参照和补充。与达尔豪斯相比,基维的历史梳理重心更为靠近当前,也更为客观,较少自己的诠释和引申。

关于这一课题,西方历史上出现过的几家重要学说的要点和精髓,通过基维的总结得到清晰阐述,这对于中国读者极富教益。按照我的理解,就音乐如何表现情感这一问题,基维总结了5种具有影响的回答学说,而每一种学说都具有自己的独特视角。其一,主要由16世纪末卡梅拉塔会社的成员提出,并在历史中产生过巨大影响,至今仍为人津津乐道——听者通过与音乐"共鸣"而产生"同情",此即所谓的"唤起理论"。其二,巴洛克时期具有代表性的"情感类型说",其哲学源头是笛卡尔,认为音响运动可以直接刺激人的某种"生

① 见本书,第270页。
② Charles Rosen, *The Classical Style: Haydn, Mozart, Beethoven* (New York, 1997). 本"六点音乐译丛"已将此书的杨燕迪中译本纳入出版计划。
③ 本书,第270页。
④ 参见杨燕迪,"论达尔豪斯音乐美学观的历史维度",《星海音乐学院学报》2007第1期。
⑤ 卡尔·达尔豪斯,《音乐美学观念史引论》,杨燕迪中译本,收入杨立青主编,杨燕迪、洛秦副主编"上音译丛",上海音乐学院出版社,2006年。

理性"的内在构造,从而引发情感反应。其三,叔本华将音乐视为世界意志的"直接写照",不仅极大提升了音乐的形而上学地位,而且将音乐的情感内容与听者的主观反应分离,以此使音乐与情感这一课题的思考有了重大的实质性转向。其四,汉斯立克在这一问题上提出著名的反题,认为音乐能否以及如何表现情感,与音乐作为一门艺术的功能和价值无关①。其五,苏珊·朗格将音乐视为普遍性的情感生活的音响符号象征,它并不表现个人的、偶然的情感,而是通过"异质同构"来"再现"情感运动的本质和生命。

基维自己的"一家之说"正是基于对上述理论的消化、引申和反驳。正是在这里,他显现了分析哲学家特有的精密、仔细和冷静。在我看来,基维的基本立场——"将情感作为一种知觉属性归属于音乐本身"②——是对叔本华、朗格等人学说的继续和发扬。他不仅消解和降低了这些理论中特有的欧式大陆"形而上"哲学的神秘性和抽象性,而且通过仔细的推论,向前推进了音乐"表现"情感的内在机制解释。

在第三章的一处,基维询问的问题乍一看有些奇怪:"音乐究竟怎样据有悲伤呢"③?请注意作者在这里的语言用法:他询问音乐怎样"据有"[possess]悲伤,而不是询问音乐如何"表现"[express]悲伤。这其中的用词差别,看似小事一桩,但其实非常紧要。语言的使用直接关系到问题的设定和理论的型塑。对语言用法的注意和分析本来即是分析哲学的中心要义之一。"据有"(或"持有")情感,与经

① 关于这一点,似乎应特别做些强调:汉斯立克的理论常常被误指为他从根本上否认音乐能够表现情感,这是对汉氏学说的严重误解。所有音乐家和爱好者的正常经验都证明,音乐与情感之间有自然而深远的关联。尽管汉斯立克经常自相矛盾,但他其实承认音乐的强大情感力量,只是他认为这种情感效应并非音乐的本质,而是某种"病理地接受音乐"的结果。总的来看,汉斯立克的论证中仍有诸多可取之处,他所反对的主要是浪漫主义时期流行的一贯倾向,即仅仅从情感经验方面来认识音乐,并将情感表现视为音乐的唯一价值和功能。参见爱德华·汉斯立克,《论音乐的美》,杨业治中译本,北京:人民音乐出版社,1980年。

② 本书,第31页。

③ 本书,第32页。

常被人使用的"表现"情感,其间的差别在于,"据有"情感是指情感内置于音乐之中,情感从根本上属于音乐本身,是音乐的"知觉属性"的一部分,任何合格的听者都可从音乐中"客观地"辨认情感,而无需自己认同这种情感或受到这种情感的感染。而"表现"情感,则更多具有将某个主体的内心情绪向外投射出来的意味,因而确乎与19世纪以来的浪漫主义思潮有直接的对应。情感在这里是一个外在于音乐的东西,它通过音乐而得以被"表现"出来。如此看来,"据有"和"表现",在音乐与情感的关系问题上,就代表着两种相当不同的美学立场。但说音乐"据有"情感,毕竟是一种大家都很难习惯的表述。基维显然是不折不扣的"据有"派,但他仍然继续使用"表现"这一术语,甚至使用"音乐的表现特征"这样的表述——但我们已经看到,基维的音乐"表现"理论实际上已和大家习以为常的音乐表现说不太一样,或者说他的音乐表现说的内涵要比一般所见的传统说法更为精细、复杂。

既然情感是音乐的内在知觉属性,随后的逻辑问题是,音乐是如何"据有"情感的?也即情感是如何"进入"音乐的?基维对此问题的解答是对以朗格为代表的"异质同构"学说的进一步细化——基维以所谓的"轮廓理论"①来命名这种解释。他认为,"音乐的表现基于音乐表情与人类表情之间的相似性的基础之上"②,特别是音乐的运动形式的"轮廓"与人的说话音调和姿态动作之间的相似。这当然不是什么特别的洞见,而已是大家基本的共识。有趣的是,基维通过不断地自我诘问看出了这种理论的粗糙和存在的漏洞,这其中牵涉一些非常细节的观察(如"轮廓理论"很难解释不同的和弦——大三和弦、小三和弦、减三和弦——的性格和表情倾向),以及如何在学理上充分论证音乐效果与人类表情相似性的困难。他甚至有些过分谦虚,乃至认为这其中的奥秘依然是个"黑箱"③。

① 见本书第37—48页上的论述。
② 本书,第40页。
③ 本书,第48页。

不过,我个人以为,基维在这一问题上推进不足的原因并不是他的诘问和推论还不够精密和仔细——恰恰相反,有时他的论述会让人觉得繁琐和累赘。他是认真有余,而不是考虑不周。之所以基维在情感如何被转化为音乐的内在知觉属性的问题上难以深入,根本原因可能不在基维自己,而在于他所隶属的英美分析哲学传统整体上忽视历史文化在音乐构成中的重要作用。一言以蔽之,情感进入音乐,或者音乐"据有"情感,这当然与音乐和情感之间的形态对应和生理感应有直接联系,但更重要的决定因素却是历史长河中所贯穿的人类音乐实践,以及通过这种实践而沉淀下来的音乐与情感之间极为复杂和深厚的缠绕关系。我想,基维作为一个分析哲学家,其思考的方向可能有其根深蒂固的某些盲点,而这恰是我们今后可以继续深入并予以超越的地方。

5. 器乐的独特问题:形式主义及其深化

基维正确地指出,近代(现代)意义上的音乐美学问题其实主要是围绕"纯器乐"展开的①。正因历史中第一次出现了脱离歌词、舞蹈和其他外在支持而独立存在的大型器乐作品,于是才产生了对音乐本质重新认识的迫切需要。大型器乐曲(主要指交响曲、奏鸣曲和协奏曲等)到18世纪中后叶不再是音乐的边缘,而一跃成为音乐的中心。这一变化极其深刻地改变了音乐的社会地位与艺术身份,也使音乐的"形式"问题被凸显出来。日后所谓"自律论"和"他律论"的冲突由此真正拉开序幕。我们再次看到,音乐美学中的很多问题,虽然看似具有普遍性,但又是与具体的历史文化语境紧密相关。或者说,这些问题的具体内涵和意义指向是随着时代与环境的变化而有所不同的。

纯器乐的浮现带来了对"形式"的重新定位和认识,而这是音乐美学中的重大课题,为此基维花费了最多的笔墨和力气来进行梳理

① 见本书第四章开头的讨论。

和阐述。此书中的第四章至第八章可以说都是围绕这一课题而展开，并从中彰显基维自己的"升级的形式主义"立场。我们看到，对于很多人们似乎已经习以为常或司空见惯的论点和学说，基维都给出了自己富有新意的解释。打个比方，在"形式主义"的"旧瓶"中，我们确乎发现了基维的"新酒"。

基维的讨论依然基于对前人理论的批判和扬弃之上。康德作为音乐形式主义思想的公认鼻祖，基维对他表示了应有的尊重，但也指出由于康德在形式问题上的狭隘观念，康德不可能真正把握音乐形式美的真正意蕴。汉斯立克作为音乐形式主义的第二个重要里程碑，对音乐的形式主义推进做出了重大贡献。而基维对汉斯立克的解读在此显示了他作为一个哲学家的优秀素质——他不是亦步亦趋地重复汉斯立克的观点，而是通过自己的阐发，开掘出了汉氏自己思想深处的内核：音乐的形式意义绝不是"万花筒"般的形式组接和把玩，而是一种具有秩序、逻辑和意义感的"句法性"结构①。也就是说，音乐进行可以不依靠任何语义性的内容而具有一种前后连贯、协调统一的秩序。而这正是如奏鸣曲式等形式结构给我们的听觉所造成的总体印象。我认为，这是基维在深刻领悟汉斯立克学说之后所提出的一个精彩洞见。其实，汉斯立克本人在其论著中并没有如此清晰地说明过自己的形式观，这也造成了后人对汉斯立克的很多误解。

在汉斯立克的基础上，形式主义的理论不断被后人所深化和细化。基维提到了埃德蒙·格尔尼[Edmund Gurney，1847—1888]的重要论著《声音的力量》②。可惜，对于这位英国学者的理论，我们至今还基本一无所知。但基维极力推崇的一位美国音乐学家伦纳德·B·迈尔[Leonard B. Meyer，1918—2004]的学说，我们已经相当熟

① 参见本书第60—62页的论述。
② 参见本书第63页之后的论述。

悉①。基维认为迈尔的"期待"理论为音乐的形式机制运行及其理解提供了非常有说服力的解释,这是既承认前人贡献、又有自己独特视角的观点。迈尔的所谓"期待",是指听者在聆听的过程中,会对音乐的进行有各种预盼,而这些预盼是"实现",还是"落空",都会直接导致听者对音乐意义和表情性质的不同判断。基维将迈尔的学说作为音乐形式主义理论深化的关键一环,这不仅对我们更清晰地认识音乐形式主义的当今源流去向大有帮助,也让我们更为细致和透彻地理解形式主义学理建构大有裨益。

基维明确申明他自己站在形式主义一边,但他同时并不愿意自己的形式主义是一种简单而粗糙的形式主义。他希望充实、丰富和扩展形式主义美学的思想内涵,并以更为地道、更为切实的音乐经验予以补充——此即所谓"升级的形式主义"[enhanced formalism]的命名用意②。他不仅用"假设游戏"和"捉迷藏"的比喻来说明倾听纯器乐作品时的审美乐趣,从而进一步从实际角度对迈尔的"期待"理论予以支持③;而且,他试图将情感的内含与音乐的形式更为有机地联系起来。换言之,基维的形式主义是一种具有"人性温暖"的、包含人类情感的音乐形式主义。

这显然是一种对情感论和形式主义的调和,但如何做到? 君不见,这是音乐哲学—美学思考的要紧难点之一,如真有推进或新解,不啻让人大喜过望。基维的解决思路是,对音乐的情感属性作形式化的处理——他认为,情感特质就内含在音乐的形式语言之中,或者说渗透在音乐的形式结构中。如音乐形式语言中最常见的从"紧张"到"解决"的和声终止式,就蕴含着人类在日常生活中所体验到的情

① 参见 Leonard B. Meyer, *Emotion and Meaning in Music*, Chicago, 1956。何乾三中译本,《音乐的情感与意义》,北京大学出版社,1991年。另参见该作者另一本专著: *Music, the Arts and Ideas: Patterns and Predictions in Twentieth-Century Culture*, Chicago, 1994。刘丹霓译、杨燕迪校的中译本《音乐、艺术与观念:二十世纪文化的模式与指向》,已纳入杨燕迪主编的"六点音乐译丛",即将由华东师范大学出版社出版。
② 这是本书第六章的标题。
③ 参见本书第84页之后的论述。

感动态①——这与上节已提到的基维所谓的"轮廓理论"直接相关。我个人以为,基维观点总体上是正确的,符合真正懂行的音乐家和爱好者的听觉经验。但他的论证过程和方法囿于分析哲学的局限,总是基于命题和语言用法的分析和反驳,不免显得琐碎和累赘。尤其是,基维没能充分理解历史文化的沉淀和积淀在情感特征如何渗入音乐形式结构中的重大作用。这看来是基维学说的一个根本性的缺陷。

6. 音乐与外部世界:叙事与再现

至此,基维的音乐哲学的大致轮廓已经清晰可见。所谓"升级的形式主义"也可被看作是"开放的形式主义"——在基维的论说中,情感特质和内容被允许进入音乐的内核,并被认为是音乐形式结构的内在组成,但音乐的根本和价值所系仍在于"形式",在于音乐自身,而不是受制于外在于音乐的任何东西,无论是语义性还是再现性的内容。换言之,纯音乐中的形式绝不是狭隘的"音响游戏",而是有意义、具有自身逻辑和秩序感的"乐音运动"。

但这种"乐音运动"中究竟包含怎样的逻辑和秩序?众所周知,汉斯立克仅仅提出了"乐音运动"的概念,但其实没有提供什么实质性的内容。倒是20世纪以来的音乐分析理论在这方面贡献良多,如申克尔的线型结构理论、勋伯格—雷蒂等人的"动机理论"、迈尔的"期待—暗示"模式,以及专门用于解释自由无调性音乐结构的福特的"集合理论"等,这些有关音乐结构的理论模式为解释"乐音运动"的实质性内涵提供了各种不同的视角②。

基维并没有去触及上述这些音乐理论中有关音乐自身结构秩序的各家解释。他是通过反驳他人的理论来维护和坚持纯音乐的自身逻辑。近来,有学者提出,音乐虽不具有显在的叙事性和再现性,但

① 主要见第六章中的讨论。
② 参见杨燕迪的系列学术论文,《20世纪西方音乐分析理论述评》(一——六),连载于《音乐艺术》1995年第3、4期,1996年第1、2、3、4期。

却有可能具备某种叙事和再现的类比性。如纯音乐当然不可能真正"讲故事",但是否存在一种"弱叙事"的"情节原型"——如"通过逆境挣扎而取得最终的胜利"①之类?更有甚者如美国当代著名女性主义音乐学家麦克拉蕊[Susan McClary,1946—]对柴科夫斯基《第四交响曲》中同性恋心路历程的解读,以及美国学者施罗德[David P. Schroeder]对海顿交响曲中启蒙思想内容的诠释②。诚然,这些解读的逻辑和细节方面存在问题,但在我看来,基维似乎有些过于断然地否决了这些解释的有效性和可信性。而且,他也有些过于绝对地区分了纯音乐与标题内容音乐之间的界限——音乐史中的事实证明,纯音乐(如交响曲)与标题内容音乐(如交响诗)之间从来就不是泾渭分明,如马勒的交响曲创作即为明证。

如果说"叙事"触及了音乐与外部世界达成关联的"历时性"维度,那么"再现"就是音乐以"视觉性"维度与外部世界产生联系的通道。基维的论述角度依然是典型的分析哲学方法:命题分析与语言用法区分③。音乐是否具有"再现"外部世界的能力?基维做出了肯定的回答,并且通过区分"图画性再现"、"结构性再现"、"辅助性再现"以及"非辅助性再现"等概念,使问题的讨论更有成效。显然,音乐的"图画性再现"的直接能力非常有限,但在辅助性的条件下,音乐的再现例证还是比比皆是,不论是再现自然世界(如贝多芬的《田园交响曲》对鸟鸣、暴风雨和潺潺小溪的刻画),还是通过某种音乐来唤起另外一个环境(如瓦格纳歌剧《纽伦堡的名歌手》中对路德派赞美诗的"引录")。此外,在西方音乐的传统中,通过"乐音描画"的渠道,以音乐的具体手段来象征或表达音乐之外的意念(如基督教的"训诫"等)从而达到"结构性再现"的现象是普遍存在的。

"再现"问题的一个特殊方面是所谓"标题音乐"。如何看待标题内容的地位,以及如何看待标题音乐的形式本质,基维的态度比较折

① 本书,第143页。
② 见本书第146页之后的论述。
③ 主要见第十章中的讨论。

中,也比较切合实际。他认为在标题音乐中,标题内容就是音乐的一个部分,不了解标题内容的再现性意图,听众就不可能充分地理解和欣赏音乐。但另一方面,标题音乐虽然有再现的需要而违反乃至损害音乐自身的逻辑,但它从根本上仍然需要遵守纯音乐的句法要求和形式架构,以至于在某种程度上,听者可以在略去标题内容的情况下,也能将它作为纯音乐来欣赏。这里其实触及到了标题音乐的实质,即如何在标题内容的再现性需要与音乐形式的建构与要求之间寻找立足点和平衡点,或者说如何同时满足这两个常常发生矛盾的双方的苛刻条件——这也就是创作和理解标题音乐的关键问题,但基维没有对此发表更多意见。

然而,音乐表达音乐之外的思想、内容、叙事和再现的问题,在歌剧这一体裁中达到了最集中、最尖锐的体现。如基维所言,"要求音乐服从于文字或故事内容,或让文字与故事内容服从于音乐仍是一个难以解决的问题……歌剧仅仅是这个问题的极端例子而已。"①之所以难以解决,正在于音乐有其自身的形式规律,它难以和其他的艺术或媒介达成和解。基维在歌剧问题的论述中充分显示出他熟知音乐历史,并能将这种历史知识与对问题的透彻理解结合起来的良好素质。他一针见血地指出,"歌剧问题(而且一直以来总是如此)是这样的:在纯音乐形式(这种形式必然具有重复性)和虚构性的戏剧(它则体现为非重复性的、单向性的特征)之间如何达成某种调解。这个问题确实无法解决。然而有时,有些不完满的解决方案却又能够获得令人深为满意的结果。"②基维总结并评述了歌剧史上所出现过的不同解决方案,如正歌剧的"分曲"模式,莫扎特的动力性重唱,音乐话剧[melodrama]的伴奏性说白模式,以及格鲁克、瓦格纳所倡导的各自不同的音乐戏剧理念。全书中我个人最欣赏的即是这个第九章"文字第一、音乐第二",基维在这里不仅为我们提供了歌剧问题发展

① 本书,第164页。
② 本书,第166页。

和演变的出色导览,而且也从中进一步凸显了音乐作为一门特殊艺术的形式本质和内在要求。

7. 其他问题：作品、表演、鉴赏

创作、表演和鉴赏一直被称为音乐实践的三大环节,也是音乐美学中的三大实践性课题。但与国内的研究指向非常不同,分析哲学在触及这些问题时所关心的问题与国内学者的习惯有很大差异。这当然不是一件坏事,它说明出于不同的知识背景和文化氛围,不同的学者看待问题的角度和方式也必然不同。

就创作这一环节而论,与我们在研究中普遍关心创作者和创作过程的倾向不同,分析哲学的关心课题是创作的结果——作品。而且,分析哲学针对音乐作品的提问是非常哲学性的"形而上"问题——音乐作品究竟是"何物",因而从根本上回避了"创作"的一些根本问题(如传统、时代、个人性、灵感等)。由于音乐作品既不是绘画作品那样的实物,也不是如文学那样无需经过表演实现的作品,它究竟是一种什么性质的存在物就成了令人困惑的"本体论"[ontological]难题。基维提供了自己的"极端柏拉图主义"立场,不过我相信,中国读者对这一论题的阐述会最感到陌生和费解。国内音乐美学界曾对与此问题相关的"音乐存在方式"也有过热烈讨论①,对比其中讨论所涉及的思路和问题的异同,可能会有不少启发。

与作品问题相比,基维对表演和鉴赏问题的讨论要更加实在和实际,与我们的日常音乐经验也有更多的关联。基维将音乐表演定义为"依从于一份乐谱"②,但他深入到音乐历史中,让我们看到在这一看似无可厚非的定义背后,究竟如何"依从乐谱",其实问题很多：首先是乐谱的指令随时代不同发生改变,再者是表演者的"依从"应该是类似"改编"的创造性行为,因而说到底"依从"并不是彻头彻尾

① 参见韩锺恩主编,《音乐存在方式》,上海音乐学院出版社,2008年。
② 本书,第225页。

的"服从"。自20世纪七、八十年代以来,西方音乐生活中开始出现所谓"历史本真主义表演"的现象和运动,这种主张重构历史原初境况而使表演风格尽量靠近作曲家原初意图的实践引发了音乐表演界、音乐学界和音乐哲学界的热烈讨论与巨大争议。基维在这一问题上持比较开明和开放的态度,他一方面质疑历史本真主义的诸多理论前提,如我们是否能够完全重构当时的历史知识,以及我们如何能够确定作曲家的真实意图,等等;但另一方面,他也欢迎历史本真主义所带来的与"主流"表演全然不同的表演风格和选择。我本人对基维在这一问题上的立场持赞同态度。

但我对基维关于"为何而聆听"①的解释和论断却感到有些失望——我觉得基维没能有说服力地阐明我们之所以为音乐深深感动、并因此珍视音乐的真正哲学—美学原因。基维以叔本华的哲学为出发点并进行引申,认为只有艺术才能使人摆脱日常世界的束缚,而在这其中,又只有纯音乐才能真正达到所有其他内容性艺术都不能达到的"解放"境界,从而进入"另一个世界"——一个和国际象棋、纯数学类似的纯粹结构世界。尽管我尊重基维对音乐价值和意义进行如此定位的"一家之言",但我无论如何也不能同意他的观点——我本人的音乐信念一直是以"人文性"作为核心,因为我坚持音乐的最高价值正在于它对于人生真谛和世界本质的揭示与表达。

在我看来,音乐并不是因为它与我们的日常世界远离而获得价值,恰恰相反——音乐正因与我们生活的世界有紧密关联才获得根本的意义。基维的音乐哲学从来是以"纯音乐"为正统,尽管他不时提醒大家有文本内容的音乐往往更为常见,但他依然在纯音乐和非纯音乐之间进行了过分清晰的划界。他甚至在我们从音乐中听出情感和为这种情感所感动之间也做出了清晰的区分,而且坚持认为我们被音乐所感动并不是因为该音乐所表现的情感特质,而是由于该

① 本书第十三章。

音乐所体现的音乐美感①。总之,基维的理论和思想让我们看到了分析哲学在音乐思考上的清晰、认真和踏实,这对于改进我们当前空洞、粗疏的学风不啻具有积极意义。另一方面,基维的思考不论正确与否,都会进一步给我们提供思想的另类资源,并刺激和鼓励我们自己的理论开掘。我觉得,基维在此书中最吸引人的倒不是那些命题的区分和分析,而是他结合音乐史实对相关哲学—美学问题进行历史性考察的论述。音乐哲学—美学的命题的讨论,应被放置到历史文化的纵深中去才有可能获得实质性的推进。当然,这也仅仅是我个人的一孔之见,是否有效尚有待今后的具体实施。

<div style="text-align: right;">杨燕迪
2011 年 9 月 3 日写毕于沪上"书乐斋"</div>

① 参见本书第七章后半部分的论述。

序　言

当牛津大学出版社的彼得·蒙契洛夫[Peter Momtchiloff]希望我写一本导论性的音乐哲学著作的时候,我想他所期待的合适标题如下——《音乐哲学导论》[*An Introduction to the Philosophy of Music*]。尽管我写的与之相似,但重要的是标题不同——《音乐哲学导论:一家之言》[*Introduction to a Philosophy of Music*]。这有多大的区别呢?

我认为,任何一种哲学导论都应当是一本清晰简洁,让人无需预先的知识便足以理解该学科的书;是一本能够告诉读者在某领域全部重要议题的书;是一本对于任何给出的议题保持中立态度的书;书中所选定的议题,至少是作者认为在现阶段有必要进行思考的那些内容。换而言之,如此这般的著作在学术界一般被称为"教科书"——以引导初学者俯瞰整个领域为目的。

尽管这样的书或许很有用,但我并不打算以这种方式来写。我的范本与灵感,更多是来自于伯特兰·罗素[Bertrand Russell]那本经久不衰的经典杰作:《哲学问题》[*The Problems of Philosophy*]。我视该书为一本"一家之言"的哲学导论,它反映的是作者在著书时对于哲学的理解。坦白地说,《哲学问题》无论如何都不像一本哲学教科书,而是一部哲学著作。而且,如果引用(或许是"借用")那个罗

素本人弄得很出名的观念来讲,介绍哲学的最佳方式不是依靠描述(这是教科书的方式),而是依靠初学者在那些真格的(能被看懂的)哲学著作中对哲学实践的切身了解。这也正是为什么如此众多的哲学导论课程所使用的并非教科书,而是像柏拉图的早期对话录、笛卡尔的《沉思录》以及哲学文献中那些诸如此类的、"能被看懂的"的杰作。我并不奢望达到像柏拉图、笛卡尔或罗素的层次,很简单,我这本为非专业读者而写的书,介绍的是"我的音乐哲学",而非"音乐的哲学",仅此而已。然而,就直观而言,罗素的《哲学问题》并非仅是他的哲学的导论,而根本上就是哲学导论,但愿我的这本书也能引导读者——通过切身的认识,通过一个良好的音乐哲学范例(我竭力使本书成为这样一个范例)——去了解音乐的哲学。

在我进入正题前,还得多说一句,一句告诫的话。正如我所说的,这是一本我本人的音乐哲学导论。对于那些针对我的观点的反对意见,我会尽量陈述得完整和公正,但我决对不会保持中立态度。我会坚持自己的观点是对的,而对手的观点是错的。这是因为在哲学领域中,我很少是个无动于衷的旁观者,我对待对手公正与否,完全可以成为读者们质疑的对象。

然而,那种竭力让我的读者相信"我是对的而我的对手是错的"的行为,并非我的首要目的。我更愿意让读者相信,本书中所提出的问题既有趣也很重要。我更愿意刺激读者进一步去追问,或去最终证明我是错的。只有可悲的教师才会制造(或企图制造)奉承者、克隆人或无动于衷之士。

在说了这么多之后,现在我还有一个愉快的任务,那就是感谢两个人。如果没有他们的支持与帮助,本书的写作计划不仅无法完成,而且从一开始就根本不可能着手实施。

一位是彼得·蒙契洛夫,他提议我撰写这本音乐哲学导论,但我起初是抗拒这个想法。过去我一直都谢绝任何导论的约稿,而这次原本也不该成为例外。然而,彼得很有说服力,再加上诺尔·卡罗尔[Noel Carrol]——他自己也已经着手于一本美学导论的写作——

也开始对我施加压力。他们结成一股无法抗拒的力量,于是我屈服了。但我并不后悔。这本书的写作已成为一次美好的经历。

我所受惠于蒙契洛夫先生和卡罗尔的并不仅限于此。对于我的写作计划,彼得的支持如众所周知的直布罗陀山岩一般坚韧不拔,而且尽其所能地忍耐了我的坏脾气——这种容忍实在太宽厚了。诺尔以他一贯的细心周到、敏锐的批判与宽容的精神通读我的初稿,为此还耽误了他的许多其他计划。对于他们的帮助,我感激不尽。同时,我也要向他们作保证,即本书中任何的瑕疵,都应当是我个人的责任。

<div style="text-align:right">

彼得·基维

于科德角[Cape Cod]

2001年夏

</div>

如果你们认为我说得对,就请赞同我;若认为不对,就请竭尽全力地反驳我。要知道,我既不愿欺骗自己,也不愿欺骗你们,不愿像只蜜蜂那样,在临死前还把我的尾刺留在你们身上。

——苏格拉底(根据柏拉图),
G. M. A. 格鲁贝[Grube]译

第一章　……的哲学

如果有人不了解烹饪技巧，那么就应该去买一本食谱，而当翻开食谱的时候，她一定不会指望第一章就读到"什么是烹饪"之类的讨论。很可能她早已对此知之甚多了。

但要是有人买了一本叫做《音乐哲学导论》的书，就可能不仅对"什么是音乐哲学"感到陌生，甚至连"什么是哲学"都从未了解。因而以此作为开篇也许并无不妥。无论如何，解释"什么是哲学"是一个令人生畏的任务，而这本身也是哲学本质的一部分。在哲学实践中，"什么是哲学"本身就是一个颇受争议的难题，因为在试图向读者解释"什么是哲学"的过程当中，我们同时也在做哲学研究，这立刻会使人觉得是兜圈子。

那么，什么是哲学呢？也许，对于"什么是某某学"之类的问题，最好的学习法则便是去了解该学科所追求的目标是什么。因此，当要告诉读者"什么是哲学"这个基本概念时，我不仅会用讲述的方式，实际上还会以具体的例证来展示。

关于什么是哲学，着手该问题的方法可有多种，以下便是一例。

显然，在英文语法中，人们可以把"……的哲学"〔Philosophy of ...〕的短语置于任何一个名词之前。而同样显而易见的哲学事实是，并非所有包含"哲学"的文字组合都会（像我们当前所论的音乐哲

学那样)建立某个哲学的分支学科。在当前普遍认可的哲学专业中,会有科学哲学、历史哲学、艺术哲学、教育哲学,但不会有什么棒球哲学、污水哲学或鞋子哲学。它们在文法上并没有错,可是为什么不存在这类哲学呢?

它们不仅文法无误,人们有时还真会听到"棒球哲学"、"污水哲学"或"鞋子哲学"之类的话。当然,这些话并非出自哲学家之口,而是其他一些资深的英语使用者。某位体育作家可以毫无顾忌地将小个子威利·基勒①训练时的名句"将球打至无人防守之处"[Hit 'em where they ain't]描述为他的"棒球哲学",姑且不论其真实性,这句话仍是能够被我们乃至哲学家们所理解的。到目前为止,学院或大学里会有人讲授艺术哲学、历史哲学和其他各类哲学,却还是没有人讲授"棒球哲学"。尽管事实上从不存在"棒球哲学",但我们是否能够通过基勒的"棒球哲学",即"将球打至无人防守之处"的例子,来弄懂哲学是什么呢?我们就来谈谈这个问题。

"将球打至无人防守之处"这句话如果是对有进取心的棒球手的忠告的话,其中的某些含义可能会使人印象深刻。但毕竟它只是一句不太实用的忠告。首先,如果一个棒球手到训练营里学习如何成为一个好的打击手时,他想要的是实用的建议,例如脚应该站在什么位置、如何挥动球棒、哪些动作是错的等等。假如打击教练所能传授的只是"将球打至无人防守之处"的话,对他而言是没有多大用处的。这句话只是个空泛的大道理。

其次,对于"将球打至无人防守之处"这样一句格言,人们会觉得好像得在前面加上一个前缀——"不必说"。很明显,击球的重点就是"将球打至无人防守之处",这句话可以被默认为"这是无须赘言的"。

再次,尽管最初开始思索"将球打至无人防守之处"这句话时,它

① 小个子威利·基勒[Wee Willie Keeler, 1872—1923],美国职业棒球手,是美国大联盟有史以来个头最小的球员之一,1939年进入美国棒球名人堂。——译注

显得有些空洞,可是如果仔细斟酌,似乎它最终还是能将教练的谆谆教导解释清楚的。现在教练和球员找到了共同的目标。"这句话到底意味着什么"的问题立刻变得很清楚了。换言之,"将球打至无人防守之处"这句格言,成了棒球运动中的基本描述和终极原则,是教练把其他全部技巧传授给击球手之后的最终评判标准。因此便出现了这种情况:人们把"将球打至无人防守之处"称为基勒的"棒球哲学",并授予它某种基本定理的地位,其他所有的东西都须服从于此。尽管这句话几乎简单得无需说明,但些许说明却当真可以给我们启迪,倘若像平素那样不予多论,则什么都得不到。

当然,可能也会存在着一些其他的棒球"哲学"。也许,"好的防守便是最好的攻击"是内野教练的"棒球哲学"。而另一方面,在教三垒手如何守住防线,或在教二垒手防止跑者滑垒以造成"双杀"时,这句话是用处不大的。刚才提到的这些技巧,正是内野球手指望教练去传授的东西。从练习的角度看,"好的防守就是最好的攻击"就是陈词烂调:一种根本无需说明的大道理。但是像"将球打至无人防守之处"这句话,当对它进行揭示之后,人们就会发现,它是所有其他因素必须服从的根本前提。这句格言可以变成内野球手的"自由、平等、博爱",可以使人理解"其究竟为何物"。因而,"好的防守就是最好的攻击"这句话也就同样可以成为内野球手的"棒球哲学"了。

由此可见,那些尚未熟谙"哲学"之秘密的人,也仍是懂得这类语言用法的,这类用法能让任何具有合格语言资质的人获得理解——其中也包括哲学家。哲学家甚至找不出理由认定有人误用了"哲学"这个字眼。此外,还有理由认为,"哲学"这个词的部分意义或内涵至少已从哲学学科之中转到了日常生活和使用之中,反之亦然。因此,我们既可以从哲学到日常生活和使用的过程中,也可以从日常使用、生活到哲学的过程之中,领会到"哲学"一词的意义和内涵。这种观点很合理。既然我们所面对的,正是一些不知其(即我试图解释的哲学学科)为何物,却能合格操用英语的人(他们完全懂得基勒所谓的"棒球哲学"——将球打至无人防守之处——意味着什么),因此,我

们便可从日常生活,或平常的使用中找到哲学学科方面的某些启发,并给出相关提示。

"将球打至无人防守之处"——基勒的这句"棒球哲学"与许多哲学科目中的基本陈述是一致的,它们都看似空洞,如"无用的废话",但只要略加考量,人们便会从中获得启迪。并且,这条格言还具有作为某种基本原则或公理的"特性"。正因如此,随后才有了某种实践或学科的其他各类规则、原理。

下面来看一个例子。在有关道德的哲学中——更普遍的说法是"道德哲学"[moral philosophy]或"伦理学"[ethics]——有一种普遍承认的理论声称,那些在道德上正确的行为便是有着最好结果的行为。不必惊讶,这便是所谓"结果主义"[consequentialism]。然而,它的基本前提和"将球打至无人防守之处"一样,初看时是不折不扣的空泛之理。事实上,"结果主义"就是"做那些结果最好的事"。可是,我们需要哲学家来挑明这个道理吗?同样,就像"将球打至无人防守之处"一样,这句话看上去也是"无须多言"的,根本不需要明确的解释。当然,道德反思的重点是告诉我们应该做什么才会让事情变得最好。这是一种基本假设,但它太显而易见了,我们实在不需要为此公开声明什么。

不论如何,对结果主义之首要原则的深入反思会给人们带来某种程度上的启示:使人们获得某些以其他方式无法得出的道德结论。撒谎是错的,我们曾被如是教导,而我们也同样被教导要避免使他人遭受痛苦。这两种道德训诫与结果主义的原则一样,都很易于领会。但在那种说真话使人遭受痛苦,而说谎却能避免痛苦的情形下,我们该如何选择呢?这两种选项看起来既是对的又是错的。结果主义的首要原则提供给我们解决这个两难道德问题的建议。我们必须挑出其中会导致最佳结果的那个选项。我们必须预计说谎以及说真话的各种后果,并做出一个能产生最佳结果或导致最低损害的选择。

因此,结果主义的首要原则,即道德上正确的那些行为会导致最好的结果,虽然相比其他选择来说,初看似乎是空泛之谈,乃至几乎

不值得仔细阐述,但实际上却是道德哲学的基本原则,从中可以推演出其他原则,并赋予人们道德实践以广泛的启发。恰恰在这些方面,结果主义的首要原则与"将球打至无人防守之处"之间有着相似性。

但是,就像在基勒的"棒球哲学"之外还有其他的"棒球哲学"一样,在结果主义的道德哲学之外,也存在着一些其他的道德哲学。但这并不会给我们带来麻烦。因为它们总会或多或少地带有那些具备类似特征的规则和原理——看似空泛,甚至没必要去细致说明,但却拥有阐明它们所支持的那些关键问题的根本力量。这些特征也许还不足以解释到底"什么是哲学"以及"为什么它是哲学"之类的问题,但它们确实可以部分地描画出哲学所包含的特征,换言之,就是可以告诉我们"哲学像什么"。而对这方面的认识(尽管我们可能还没有充分了解),我想,正是人们把诸如"把球打到无人防守之处"和"好的防守就是最好的攻击"之类的训诫作为"棒球哲学"的原因吧。

然而,在此必须着重提醒。我并不是说,任何哲学都只会包含我之前提到的那些基本的规则与原理。任何一种名副其实的哲学都由比那些多得多的东西构成——主要是复杂的论据与推论体系。此即哲学之特征,至少在现今英语国家的哲学实践中便是如此,自古以来整个欧洲亦然。如果缺少那些支持或反对的理由,则任何主张都无法得以立足。简而言之,任何事物的哲学都是某种思想体系,我所说的那些相关基本陈述都是它们显然不可或缺的构件。

尽管如此,读者完全可以问,既然"将球打至无人之处"和"好的防守就是最好的攻击"都是哲学所认可的基本陈述,为什么实际上却不存在一种理所当然的"棒球哲学"——如同那些道德哲学和科学哲学一样?如果在棒球运动中存在"哲学性"的规则和原理,为什么它们仅仅只是一种意识上被淡化了的"哲学"?为什么棒球哲学就不能是大学课程的一部分?既然在棒球实践里有"哲学性"的规则,这不就意味着有了一种棒球"哲学"吗?为了让所谓隐喻式的棒球哲学转变成严格意义上的棒球哲学,我们还需要具备哪些更多的条件呢?

在开始回答这些问题之前,我要重提一下本章开始时的话。我

曾说（我们会记得），任何人都可以在"……哲学"这个短语之前合乎语法地添加一个名词，这很容易理解。但是我也补充说，在哲学中还有一个显而易见的事实，即，正如当今实践中的那样，并非所有类似的语词组合都可以建立起某个分支学科，至少在哲学家看来这显然是行不通的。在补充这个限定条件之后，我还强调了一个关于哲学的重要事实：从严格意义上说，什么能被作为哲学实践，什么不能被作为哲学实践，这并非亘古不变。"……哲学"在某个时代可能会成为哲学，而在另一个时代却可能不再是。另外，某些"……哲学"或许从未被作为哲学，但有可能在今天或未来成为哲学。

关于这一点，我可以举出一个尤为相关的例子（我想这并不牵强）。柏拉图（公元前427—347）在其名著《理想国》中曾有一套"体育哲学"，这是他教育哲学和国家哲学的一个组成部分，也就是说，是一种政治哲学。但为什么柏拉图可以有这样一套"体育哲学"，而它却不再成为我们哲学实践中的一部分呢？

在我看来，答案必定与体育及其他各种运动在柏拉图时代的雅典市民生活中所扮演的角色，以及在我们的生活和时代中所扮演——或者说，相当失败地扮演——的角色有关。简而言之，体育和其他各种运动是雅典市民生活中本质不可分割的组成部分，在柏拉图眼中并非仅仅是一些娱乐或打发时间的活动，而是道德性格的构筑因素。我们的教育者们只在口头上标榜"心智与体质并重"（体现在教育大纲中）这一理想，而我们深知：他们事实上并不当真；"运动"对选手来说是职业，而对我们来说则是娱乐。除了基勒的那种意义上被淡化了的"棒球哲学"，现在不可能存在柏拉图那样的哲学了。

因此，当一种实践、一门学科或一种知识对我们而言成了生活的一种方式时，当它已深深进入人类的本性时（它驱使我们去探索和发现其内在的活动），它就"够格"——如果用这个词合适的话——跻入"哲学"（可妥帖地如此称谓）之列了。

如果到目前为止我所说的都接近真相，那么不妨说，在最初开始进行反思之时，各种哲学理论和哲学分析往往都是由一些无需说明

的空泛之理构成的。然而通过深层反思,且当被发展为某种断言或推论的体系时,它们就会被看作某种基本信念,并赋予其所支持的上层建筑以启迪。这样一些基本信仰或明显的陈词滥调,产生于不同的人类实践活动之中,基勒的"把球打至无人防守之处"便是一个证明。但是,只有当那些实践与我们的生活发生深入紧密的联系,乃至到了某种可以将我们定义为人类的程度之时,那些实践才开始成为一种人类实践的哲学。而这正是为什么在这个时代里,可以有科学哲学、艺术哲学和道德哲学,却没有一种棒球哲学的原因。

在对刚才的追问有了一些理解之后,现在我们可以来谈谈"什么是音乐哲学"的问题了。

如果存在着这种名为音乐哲学的实践或学科的话,在一定程度上它就会由那些基础定理及其所引发的推论组成,就像各种从一开始便被哲学研究所接受的学科一样。但音乐是否能被哲学研究所接受呢? 或者,它会不会只是像基勒的棒球哲学一样,不过是个逗趣,或半开玩笑式的"哲学"呢? 换言之,音乐是否像道德或科学那样,对人性之根本有过足够强烈的冲击,以至于可以认为音乐也在一定程度上规定了我们的生活? 在试图回答问题之前,我们需要绕一个小小的弯子。

自大约18世纪中叶开始,人们在英语中把文学、戏剧、绘画、雕塑、舞蹈、建筑与音乐,全部归于"美艺术"[fine arts]名下。当然,也并非一直如此。柏拉图就没有把这些门类都归为一类。他认为音乐与视觉艺术是"手艺"[crafts],就像制鞋或制陶一样——"技术"[technique]和"技术的"[technical]这两个词就是从希腊文 *techne* 而来的。另一方面,他又以先见之明,把诗,包括戏剧,划分为"灵感"的实践。

因此对柏拉图而言,音乐应被归入手艺哲学名下,这里的手艺指的是"再现"[representation]或"模仿"[mimesis]的手艺。既然有了一种手艺哲学,而音乐又是手艺的一种,因此可以认为,他就有了一套音乐哲学。

但是，由于音乐在古代雅典人生活中扮演着如此重要的角色，而且在他们的教育里，作为一门手艺，音乐还受到了柏拉图格外的关注：它经历了非常严格的检视。因此，我们完全有理由认为，柏拉图不但有一套音乐哲学（因为他有一套手艺哲学，而音乐是其中一种），而且他更有一套差不多可被看作是独立的"音乐哲学"。（我们在下一章中会有机会了解它的某些方面。）

艺术的现代体系在18世纪建立之时，音乐便被包括在内。由于美艺术有一套哲学，所以音乐也有了一套哲学。这种情况就跟柏拉图那儿一样，由于音乐是一门手艺，而手艺是有一套哲学的，所以音乐也有一套哲学。但至少从一个非常重要的方面看，在18世纪中和柏拉图的著述中，音乐在哲学中的地位是非常不同的。实际上在18世纪，音乐失宠了，人们认为它只值得被有限地加以关注。人们都认为音乐是美艺术中"最低"的一种，哲学家们也是这么看的。

18世纪以后，在哲学家们的著作中音乐逐渐开始获得了零星论述。有时候，一流的哲学家也会对音乐产生特殊的兴趣，但它往往只是在路过时被偶然注意到。总体而言，音乐受到的那一点微小的关怀，只是因为它是一种美艺术，而美艺术有一套哲学。

直到不久之前，这种情况仍是如此（除了少数特例），那些写作艺术哲学的人很少会去写音乐艺术（即便当他们写到音乐时，也几乎没有真正的音乐知识）。实际上直到前天，我还很难想象一个出版家会考虑约请某人写一部音乐哲学导论的书。但是，如今的音乐毕竟已从它的哲学晦暗中显露出来，不仅是得到，而且已重新获得自己公正的地位。那么音乐是凭什么做到，并如何做到这一点的呢？

好吧，假如我所说的没错的话，即，当成为一种人类生活方式，并在与规定我们之所以为人类的方面有着深入联系的时候，某种实践便会成为一种哲学学科。那么，如下的事实也就自然成立了，即，在最近这二三十年里，或至少在相当近的一段时间里，音乐已经如此这般地赢得了自己的地位。可是，这话听起来不太对。正如艺术自身一样，音乐能够回溯到人类混沌不明的史前时代，它也扩散到整个世

界之中。换句话说,在任何地方,从来都不会存在某种没有自己音乐的文化;音乐深深地渗透到我们的血液和骨子里面,我想,这是不辩自明的。

就这些方面来说,我们或许可以将音乐哲学和科学哲学进行一次卓有实效的对比。科学哲学确实展现和支持了如下主张,即,某种实践或规则在成为我们生活的主要和基础的成分之后,才会成为某种可能的哲学学科。这是因为,科学哲学事实上就是在科学本身成为我们生活中的重要成员时才艰难地诞生的。

但音乐并未显示出自然科学那样的成长变化历史。我认为它所展示的不是一种参与的历史[a participation history],而是承认的历史[a recognition history]。当科学发展的时候,它的实际应用及对我们生活的参与性也会发展变化。但是,音乐却一直以来都是存在的。不存在的是对这一事实的承认而已。因此,我们必须就这一主张(即,某种实践若被哲学所接受,它就必须成为我们生活的一部分)稍作修正。也就是除此之外,某种实践还必须被人意识到、被承认之后,才能被哲学所接受——正如音乐,被哲学接受已有相当的历史。

但是也可以追问,我所持的观点——认为音乐作为一种持续的哲学探索的课题之所以重新出现,乃是由于我所谓的"承认的历史"所致——是否有证据呢?我想是有的。

当音乐在18世纪中叶不再被看成一门手艺,而被逐渐作为一种美艺术的时候,在一部分受过教育的公众那里(他们可能之前是轻视音乐的,认为它不值得一个"上流绅士"去认真关注),音乐自然地获得了不断增强的兴趣。的确,音乐在"文艺"领域中崭新的声誉标志之一,便是18世纪后半叶后期,伟大的英国音乐家及学者查尔斯·伯尼博士[Dr. Charles Burney,1726—1814]出版了首部真正讨论音乐的历史著作。

直到19世纪中叶,随着历史音乐学与民族音乐学的发展,人们对于音乐史的兴趣以及它在我们生活与文化中的地位一直不断增强着:历史音乐学的研究对象是西方音乐历史,而民族音乐学则是对非

西方音乐传统的系统研究。音乐学在我们自己的时代迅速发展,而它也越来越关注于音乐与人类其他实践之间的关系(这已成为一个显著的变化)。因此,我认为20世纪后半叶的音乐学家,为音乐哲学(作为一门具有自我地位的学科)的"复出"夯实了基础,将它从综合的艺术哲学中解放出来。而在此之前,音乐哲学长期以来只是艺术哲学的一个次要的附庸。正是历史音乐学与民族音乐学使得人们敏锐察觉到这种贯穿如一的情况:音乐在人类族群中始终具有深刻而持久的力量,无论这族群繁衍自何时何地。若非这些音乐学家的功劳,我下面要写的几页文字将不可能存在。

由于音乐学家的努力,音乐才获得人们的承认,而凭借这种承认,它在"……的哲学"之中占据了一席之地。那么,在结束本次小小的"绕道"之前不妨检查一下,到目前为止我们学到了什么。

在哲学家的教学研究以外,也有一些我们往往称为"哲学的"规则和命题,它们一般会有以下三种特征:当开始反思它们时,它们看起来像空泛的大道理;它们看上去常常具有某种不言自明的状态;而在更深入的沉思之后,它们便被认为是某种实践或学科的说明性的启示,而对于这些实践或学科,它们(往往)是默认的基础。

这种孤立而非系统性的规则可以存在于任何地方,比如那个我们半真半假地称之为"棒球哲学"的例子便是。但是,只有当这些规则处理一些实践或学科,并且这些实践与学科处于我们的意识和人类生活中的核心位置时,才会成为真正"……的哲学"的一部分。此时,就会形成一套推论和论据的体系,而不光是各种规则和格言的松散集合,例如"将球打至无人防守之处"或"好的攻击是最好的防守"等等。这就是为什么当提到一种科学哲学、一种道德哲学,或即将看到的一种音乐哲学时,我们会非常严肃认真而不是半真半假地对待它们。因此,音乐哲学也会成为一套规则和命题的体系,也许在最初思考时,它们只是空泛而无需透彻解释的大道理,但经过反思,它们所解释的实践会变得更加敞亮明晰。这些实践能够被追溯到很久以前,而今已然处于我们生活的中心,并帮助我们为人类的意义下定

义。那么，依上所述，如果要开始着手我的音乐哲学，现在正是时候了。

但是，请读者不要当真以为能从这些简短的介绍性文字中掌握哲学的真实本质。我至多只是为读者提供了一点它"看似何物"，而并非"是什么"的观念。要做到后者，就必须采取不同的写作方案，而这是我个人无法完成的。

实际上，坦率地讲，我自己确实并不知道"什么是哲学"。就此而言，读者是否就该把这本书弃而不读了呢？毕竟，我们有理由认为，有人写了一本音乐哲学的书，而他却承认自己不知道哲学为何物。换言之，他简直不知道自己在说些什么。怎么能相信这种人所要讲的关乎音乐哲学（或任何其他方面的哲学）的话呢？

然而，以这种理由来彻底抵制本书随后所要讨论的内容，这种决定是站不住脚的。任何哲学都是一种实践。就像其他所有实践一样，我们并不需有了一种关于它的哲学之后才知道如何去做。知道"什么是哲学"，其实就是有了一套哲学的哲学，这就好比知道什么是钢琴演奏（以哲学的方式），其实就是有了一套钢琴演奏的哲学一样。进一步说（如果这更加显而易见的话），我们不必有一套钢琴演奏的哲学，或更宽泛地讲，不必先有了一套表演艺术哲学之后才能知道如何演奏钢琴。同样，也不需要获得"一种哲学的哲学"才会知道如何实践哲学。用已故英国哲学家吉尔伯·莱尔[Gilbert Ryle]的话来说，哲学的实践是一个知道如何去做的问题，而知道"什么是哲学"仅仅只是一个知其为何物的问题。人们并不需要有了后者的知识才能拥有前者。

所以无需畏惧！尽管我既不知道"什么是哲学"，也没有一套"哲学的哲学"，但我仍然知道如何去实践哲学。而这本音乐哲学就是我要着手的工作。

不管怎样，就像我在开始所说的那样，除了给出一套"哲学的哲学"之外，一些其他方式也是可以告诉我们"何为哲学"的。想要让学习者切身了解"什么是哲学"很容易，只要向其介绍某一种具体的哲

学(a philosophy of ...)即可,换言之,人们可以用展示的方式——而不必用说明的方式——来把"哲学是什么"的概念告诉别人。那么,下面便是这部音乐哲学的导论了。这也是哲学。比起那种用语言告诉我们"什么是长颈鹿"的方法,直接展示一只长颈鹿给我们看难道不更好吗?一只长颈鹿抵得上1000个描述它的文字!

第二章 一点历史

在音乐哲学中,有一个古老并不断重申的原则,认为音乐和人类情感之间存在着一种特殊的联系,这种联系程度甚至被认为超过其他任何一种美艺术。有时该原则只是某种信念的简单表达,在有时却达到了某种深刻的理论层次。假如我们穿越历史的浓雾回到过去,就会看到在柏拉图的《理想国》中它便早已获得了最初的哲学体现,并表现在奥菲欧的神话传说之中(奥菲欧是一个歌者,其音乐能驯服凶恶的野兽,甚至阴间的冥王)。音乐哲学是从柏拉图对音乐以及情感的解释那里开始的。对我们来说,从这里开始研究是非常合理的。

有关柏拉图时代的古希腊音乐理论知识,我们已了解很多。但是,关于希腊音乐听起来是怎样的,我们却了解甚少,甚至毫无了解。因为我们无法以现有的方式去听古希腊的(甚至是中世纪的)音乐。很难认为,我们真正了解那些柏拉图所说的通常被译为"音乐"的东西。实际上,我们对他所讨论的东西毫不知情。

有鉴于此,读者需要注意,在这里我所说的柏拉图的音乐及情感的理论,以及他伟大的学生亚里士多德(公元前384—322)在同一领域的理论,都有可能并非原意。尽管如此,我们倒很了解后人所以为的各种柏拉图和亚里士多德的观点,那些观点"影响"了人们对音乐

和情感的解释,这种情况至今如此。毕竟就我们的目标而言,较之柏拉图和亚里士多德的本意,后人的论述更为重要。

在柏拉图和亚里士多德的时代,音乐基本上就是带歌词的声乐旋律,由某种弦乐器(譬如里拉琴)来伴奏。这种伴奏是否具有"复调性"——即,是否由各种不同的音而不是由旋律来构成的——还令人怀疑。换句话说,某个或某些伴奏乐器只不过演奏了与声乐旋律差不多相同的音符而已。这就是所谓"单声[monody]歌曲"或"单声的"[monodic]音乐。

我所说的这种音乐建筑在七种"调式"[modes](也即音阶)的基础上。每一种都是以某个不同的、固定的音程序进的方式构成,并赋予其独特的声音品质、"心性"[ethos]或情感状态:换而言之,希腊人认为,每一种调式都与不同的情感(或一定范围内的情感)有着联系。(我们可以用这种办法了解所谓"调式"是什么:在钢琴白键上从 D 音弹到另一个 D 音,这就是现代版的"多利亚"调式,而从 F 音弹到另一个 F 音,则是现代版的"利底亚"调式。)

在柏拉图《理想国》第三卷中,他认为用某一种调式写成的旋律,能够唤起听者的情感或与那种调式相匹配的性格状态;而用另一种调式写成的旋律,则能够唤起另一情感或与之匹配的性格状态,如此等等。例如,他认为有一种调式(他未说明)所谱写的旋律可以逐渐培养勇气和好战的情绪。另外,柏拉图还认为,之所以如此,显然是由于那种调式模仿或再现了勇敢而好战者的声音和语调、吼叫和呼喊的结果。换句话说,很多人认为柏拉图的主张是:音乐旋律通过模仿或再现人们说话、呼喊时表达自己的方式,在总体上具有一种唤起听者内心情感的能力。我们很快会在后文读到,这种观念在 16 世纪又获得重生,并迅速引发一系列有关音乐与情感之关系的思考,甚至至今这些思考仍未终断。

亚里士多德也同意音乐和情感之间具有亲密关系的观点。事实上,在他《政治学》第八卷第五章里,便提出了一个引人注目的见解——音乐并非再现人类情感的体态表情[physical expression],而

是再现了人类情感本身,灵魂在对情感再现物的同情中获得感动。

不幸的是,音乐之声如何模仿或再现情感的问题,亚里士多德从来就没有讲清楚。尽管柏拉图的理论(即,音乐模仿,再现了人类表现性语言的声音)更容易让人理解,也可信一些,可是亚里士多德的理论仍然更具影响力,因为我们会发现他大胆的见解(如果理解得不错)更符合现代人的感受。

如果要讲好这个无法略过的故事,就得穿越将近 2000 个年头来到 16 世纪前后。这倒不是因为此前有关音乐和情感的思考极度贫乏,而是因为从一开始柏拉图和亚里士多德的故事到文艺复兴后期他们被"复兴"的理论之间有着一种特殊的连续性。这种连续性与我们的论题关系最为密切,故而也有助于研究。

当历史接近 16 世纪末期时,佛罗伦萨城中有一群自称为卡梅拉塔会社[*Camerata*]的贵族,他们集合了那个城市中最有才华的诗人、作曲家、理论专家,企图能复兴他们认为的古希腊悲剧表演。根据亚里士多德的《诗艺》,他们相信古希腊的悲剧表演是一种歌唱的、音乐性质的表演。在这个过程中,他们发明了今天我们所谓的"歌剧"[opera]这种艺术形式。

音乐哲学家对这种新艺术活动的理论基础特别感兴趣。其实,卡梅拉塔会社成员以及他们的合作者们所拥护的就是刚才说到的柏拉图理论。他们认为,音乐唤起人们情感的力量,存在于用旋律对人类(当表达各种感情时)说话声音的再现之中。由此,如果一个作曲家想要唤起听众的快乐心情,就必须谱写一段旋律,它再现了人们在说话时快乐的声音和语调。相反,如果要唤起忧伤的话,就要写一段再现说话时忧伤的声音和语调的旋律,如此等等。(人们从一开始时便认为,激发情感这件事音乐最合适不过了。)

有关这一点,我们来介绍一点术语也许会很有用。我们知道,卡梅拉塔会社关于音乐如何能够表现人类情感的问题做出了一个分析,认为音乐通过唤起听众内心的悲伤来表现悲伤,通过唤起听众内心的欢乐来表现欢乐,等等。在这整本书中,我会将这种理论称为音

乐表现的"唤起"理论[arousal theories]。进一步,我会把它们描述为"倾向性"理论[dispositional theories],因为音乐"拥有"唤起听者情感的情感属性"倾向",这就像鸦片具有一种使人入睡的倾向一样。

在整个思考音乐表现性问题的历史中,为了解释音乐是如何做到唤起情感的问题,唤起理论的支持者提出了各式各样的理论方法。卡梅拉塔会社成员所用的方法,我称之为"同情"机制。也就是说,他们相信,因为音乐再现了一个表现某种情感之人说话的声音——请记住,这是作曲家在为某个戏剧角色谱写乐曲时成功的诀窍!——所以,听众通过对某个剧中人的"同情"(在想象中)而被唤起情感,并由此感受到剧中人被再现的情感(自然而然,我们也可以由此推测他或她的感受)。因此,我称该观点为情感唤起的"同情"理论[sympathy theory]。

那么,现在就可以用我们的新术语,来总结一下卡梅拉塔会社的音乐表现理论了。其实,它正是一种唤起理论、一种有关音乐表现的倾向性理论、一种音乐唤起的同情理论。

如果卡梅拉塔会社的理论可以这样描述的话,一个有趣的问题就会产生。这里其实存在着两个不同的理解方向:一种是当我们用表情性术语——悲伤、快乐等——来描述音乐的时候,对我们所说的话进行的分析;另一种是当我们说自己被音乐深深感动的时候,对我们所说的话进行的分析。唤起理论和倾向性理论回答了前一个问题,而同情理论则回答了后一个问题。而在卡梅拉塔的理论文献中,这两种方案竟恰巧浓缩为一个方案:我将它称为"普通情感[garden-variety emotions]的唤起"。也就是说,在那些日常的、普通的、基本的情况下,例如欢乐、悲伤、愤怒、畏惧、爱等等那样的情感。然而,这两种不同方案的融合并不是解决问题的唯一通路。我们后面会看到,说音乐表现了普通情感,或者说音乐令人感动,这两种说法并非同一件事——并且那些认为两者是一致的说法也很不明智。实际上,最能阐明正在发生着的音乐的做法是:能够对音乐如何表现普通情感,以及音乐(有时)如何成为某种感人至深的经验这两个问题做

出完全不同的解释。

长期以来,那种音乐表情以及认为音乐具有使人感动之能力的唤起理论相当流行,而同情理论作为唤起理论的一个结构成分,也常受欢迎。但是到了 17 世纪中叶,一次重要的发展出现了,它至少提供给人们一种同情理论以外的选择,去解释音乐如何会被认为唤起了普通情感的问题。这便是 1649 年伟大的数学家、哲学家笛卡尔(1596—1650)的著作《论灵魂的激情》[The Passions of the Soul]。在这本具有极大影响力的作品中,笛卡尔在我们今天所谓情感的"生理心理学"方面,提出了他所认为的六种基本情感或激情:惊、爱、恨、欲、乐、哀。每一种基本情感都可以直接被所谓的"生命灵魂"[vital spirits](在原本法语版中,称之为 esprits animaux)的特殊运动所经验到。笛卡尔以为神经是一种细小的管道,或根本上说是一种微缩的管道工程系统,在这些管道中生命灵魂(一种细微而具有挥发性的液态介质)将大脑和四肢以及身体的感觉连接在一起。这种液态的介质被认为具有一种自我构造[configuration]的特殊能力,每一种构造都能够唤起六种基本情感中的任何一种或若干情感。因此,比如当有人感受到某种安全威胁时,在她的神经系统中便会激起生命灵魂中能够使她感到恐惧的东西,从而感觉到了恐惧。

笛卡尔学派的心理学和情感生理学很快便被许多音乐理论家所采用,他们推测音乐音响的运动可能会直接地刺激生命灵魂,从而唤起听者的情感。因此,可以想见,如果一个作曲家希望写一首悲伤的乐曲,那么他所必须做的,就是使这首乐曲的整体构造与适宜唤起悲伤情感的那种生命灵魂的构造相类似。他们认为通过这种方式,音乐就可以表现所有的基本情感了。笛卡尔解释道,作曲家们需要搞清楚生命灵魂的基本运动相对应的基本情感是什么,并写出那些与之相匹配的音乐就可以了。这种理论最后就变成了所谓的"情感规则"理论——即德文中的 Affektenlehre(情感类型说)。当时(1675—1750)很多活跃的作曲家,显然都在创作实践中勤奋地遵循这一学说,这其中就包括乔治·弗里德里希·亨德尔(1685—1759)

和约翰·塞巴斯蒂安·巴赫(1685—1750)。

当然,现在不再会有人相信笛卡尔的生命灵魂说或基于该理论的心理学了。但那些认为音乐对人类生理系统具有影响力(被认为直接对情感唤起负责)的理论仍会偶尔现身,自笛卡尔先驱性地探索了人类情感的生理学和心理学以来直到今天,确实存在过这样的理论。因此,我们常常可以把这种解释音乐如何唤起普通情感的"生理学意义上"的理论,作为和同情理论相对立的一种理论可能。

音乐表现(以及解释音乐是如何使人感动)的唤起理论和倾向性理论,从卡梅拉塔时代一直到19世纪初的200年中始终维护了自己的地位。其发展动力有时来自同情理论,有时来自生理学理论(以或多或少的笛卡尔形式)。但不管这两种理论是否获得赞同,总体的情况都一直如此。

然而,在音乐哲学界首先打破这200年停滞的重大事件,则是1819年德国重要的哲学家叔本华(1788—1860)《作为意志和表象的世界》一书的出版。叔本华的这本代表性巨著实质上是一本囊括世界万物的理论,但他却使用了一种非常陈旧的、鲜有建设性或值得推崇的哲学沉思方式。尽管如今人们并不太会认真地看待他的宇宙论抱负[cosmic pretensions],但在叔本华在其所关注的许多特别问题上的言论却给人以启发。尤其是他对音乐的解释以及音乐在美艺术体系中地位的观点,已被许多哲学家和有哲学倾向的音乐理论家所接受。除了那种令人感到棘手的形而上学基础,叔本华的音乐哲学还是非常有意义的:至少它给音乐表现的理论指出了新的、富有成果的方向。

基于一些在此并不需要深入探讨的原因,叔本华把世界——或"最高实在",如果你愿意这样说也行——看作一种冲动的、普遍的人类意志之原型[model]。他认为,音乐在美艺术中具有最高地位,因为它比任何一种其他的艺术都更直接地反映或再现世界的意志。实际上,他有时就把音乐称为意志的"直接写照"。

这一结论对于音乐哲学而言具有重大意义。首先,因为叔本华

将音乐从很低的地位(在 18 世纪哲学家们的眼中)提升到美艺术中的最高地位。实际上,音乐被选为最卓越的浪漫艺术,是因为 19 世纪就是一个浪漫主义的世纪。

此外,叔本华突破了唤起理论对音乐表现问题两个多世纪的垄断。因为,在使音乐成为意志的再现时,叔本华同时也暗示了音乐可能再现了人类情感。突然间,音乐所表现的各种情感便从听者那里被置入音乐(大多数当代哲学家都认为情感应归属于此)之中。(如果这种转变正是亚里士多德心中所想的话——在他《政治学》难以捉摸的文字中——那么它总算再次获得了人们的接受。)

同时,叔本华清楚地把音乐表现与音乐使聆听者感动的力量两者区分开来。他说,音乐是通过再现的能力去表现情感的,而不是通过唤起任何一种或若干情感才使人感动的。这个结论既受到一些人的欢迎,包括我本人,同时也遭到一些人的反对,我们一会儿就会谈到。

总的来说,叔本华在我们对于音乐的总体思考中掀起了一场革命,特别是在音乐和情感的关系问题上。可以说,他把纯器乐推入了哲学地图之中,将它从"令人愉悦"的艺术层次提升至一种具备深刻意义的层次。并且,他为音乐表现理论指出了一个在我们多数人看来是正确的方向,即把从音乐中听到的情感作为某种知觉属性置于音乐之中。当然,他认为只有一种途径可以做到这一点:即,把表现的属性看成是再现的属性。而现当代的哲学分析还辨析出另一种看来更为可靠的途径,这要到下一章去讨论了。

叔本华在音乐情感理论中引发的革命,是 19 世纪中在这个领域所发生的两次革命中的一个。而第二次革命发生在 1854 年,是由维也纳音乐家和评论家爱德华·汉斯立克(1825—1904)的一本小册子引起的。此书首次被译成英文的标题是《音乐中的美》[*The Beautiful in Music*],近来译作《关于音乐性的美》[*On the Musically Beautiful*]。在我看来,比这些更好、更符合语言习惯的译法应该是《论音乐的美》[*On Musical Beauty*],我马上会来谈这个问题。

在《论音乐的美》一书中，汉斯立克为两种有争论性的命题辩护：一个是他所谓的"反命题"，另一个是"正命题"。正命题我们后面会花时间来讨论，现在先来谈谈那个反命题。

汉斯立克的反命题是：作为一种艺术，去唤起或再现（我前面所说的）那些普通情感绝不是音乐唯一或首要的目的。关于这一点，他的理由既简单又直接。作为一种艺术的音乐，是不能够唤起或再现各种普通情感的。因此，无论是唤起还是再现普通情感，这些都不能是作为一种艺术的音乐的唯一、首要的目的。

汉斯立克的反命题长期受到一些评论者的误解，原因在于其表达的方式。既然该命题认为唤起或再现那些普通情感不是音乐在艺术上的唯一或首要的目的，那么看来汉斯立克至少是承认其附属的或次要目的的可能性的。但是很显然，这不能被看作汉斯立克的意图，因为他的反命题论据是：作为一门艺术，音乐是不能够唤起或再现那些普通情感的，而如果是这样，便会导致一种无聊的结论：作为一门艺术，音乐根本没有任何唤起或再现那些普通情感的目的。

可是，为什么汉斯立克以这种方式（即，否定音乐唯一的，或首要的艺术目的是去唤起或再现普通情感）来表述他的反命题呢？很简单，只是因为这些是他的前人，也是唯一令人感兴趣的命题。曾有人坚持认为：作为一门艺术，去唤起或再现普通情感并不是音乐非常重要的任务，甚至只是琐碎无聊的任务。这些人断言这些问题根本不值一驳，因为根本不值得费心去思考。无论如何，既然汉斯立克的策略（以反命题的形式）是去论证，从任何艺术上有意义的方式来看，音乐都无法唤起或再现那些普通情感，那么就毫无必要让他去指出那些无关紧要的事：即，是否这种策略反对的理论就是，音乐唯一的艺术功能便是唤起或再现这些情感；是否这就是音乐首要的艺术功能，或是否只是音乐的一种次要的艺术功能。如果这种策略够好的话，便可以尽可能地防止将音乐牵涉进普通情感的唤起或再现的情况之中。如果音乐根本不能做的事情，那就一点儿也不可能做到。

然而还有一个原因可以解释，为什么评论者在汉斯立克的反命

题上，曾认为他并没有取消音乐与情感之间具有最低限度的联系。因为，作为《论音乐的美》中第一个任务，汉斯立克在举出那些音乐无法唤起普通情感的证明之后，却又调了一个180度的大弯，随后声称音乐能够，并常常这样做。

不管怎样，对于那些细心的读者来说，关于这两个不同的命题，以及为何它们之间并不矛盾的问题，汉斯立克都已经讲得非常清晰合理。一开始汉斯立克声称，音乐不能够以任何与艺术相关的方式唤起普通情感。当他后来回到情感唤起的问题上时，却指出一个明显事实，即，音乐当然能以无关艺术的方式唤起普通情感。音乐可以两种方式做到这一点，但均与艺术功能无关。

如果有人情感"过度兴奋"，或情绪上"不稳定"、"反常"，那么某个音乐作品就很可能把他带入愤怒或深度绝望的情感暴发中（也许一支蒲公英或一只球形门把手也可能导致这样的结果）。但这并没有解释为什么会发生这种情况，并且它们的本质是什么。跟很多事物一样，音乐会对一些有暂时或永久性情感"问题"以及怪癖的人产生情感影响，但这一事实与音乐艺术的本质或目的丝毫无关，同样也不涉及艺术哲学。

更重要的是，根据汉斯立克的观点，音乐可能会在某些将"个人联想"与情感混为一谈的听众那里唤起情感，因为这非常容易被认作是真正的审美效果。由此，如果在生活中特别悲伤的时刻，我们第一次听到了贝多芬的《第五交响曲》；或在特别快乐的时刻，我们听到了贝多芬的《第五交响曲》，那么在以后又一次听到这部作品时，便会勾起我们快乐或难过的回忆。所以，"联想"会使人感到快乐或悲伤。但这些偶然的个人联想与贝多芬《第五交响曲》的内容丝毫不相关，同样也和我们对它的艺术鉴赏无关。

正如所见，反命题的论据是：音乐不能以任何与艺术相关的方式唤起或再现那些普通情感。然而，这种音乐与普通情感无关的主张基础何在？汉斯立克从两个方面做了回答。

然而，在了解答案之前，先谈一下汉斯立克的另一个主要观点也

很重要。无论在哪里,只要是音乐美学的讨论,尤其是以音乐和情感为主题的讨论,我们都会想到一个问题。很简单,我们此时关心的正是那种没有文字或戏剧背景的纯器乐:在汉斯立克的世纪中,这种音乐被称为"绝对音乐",而我有时称之为"纯音乐"[music alone]。

世界上大部分音乐,如今或曾经都是用歌词演唱的音乐。作为一种具有自足地位的艺术,直到 19 世纪后期,绝对音乐才成为哲学追问的对象。汉斯立克要着手解决的问题(他说得非常清楚)是:纯器乐音乐是否能够恰当地唤起或再现情感。当然,当文字或戏剧背景被赋予音乐并使音乐与之相伴的时候,音乐在这方面的能力就根本改变了。毫无疑问,对于音乐哲学来说,有文字的音乐以及音乐戏剧[musical drama]都是极为重要的领域。我们会在合适的时候去讨论这些问题。就目前来说,我们所关注的是绝对音乐以及"纯音乐"的问题。

为了反对那种认为"纯音乐"与唤起普通情感有关的观念,汉斯立克提出了一个值得注意的观点,既中肯又颇具远见。很多人,包括我本人都接受这个观点。此外,这个观点对在日常生活中音乐是如何唤起情感的问题进行了分析,在他的著作《论音乐的美》出版 100 年后,人们才开始普遍进行这种分析。

我所说的这种分析,今天被称为"情感认知理论"[cognitive theory of the emotions],简单地说,当一种普通情感(比如说恐惧)被唤起时,就必然会导致某些结果。在正常情况下,一个感到恐惧的人,一定会拥有某种或某些与这种情感经验相符合的信念[beliefs]:换句话说,就是(可以合理地认为)一定会具有某种或某些能使他感到恐惧的信念。(比如说,有人相信,她正在受到某个危险的精神病人的威胁。)恐惧必定是有某个对象的:也就是说,人们总是对某个事物感到害怕。(在刚才的例子中,那个人所怕的正是她认为危险的精神病人,而那个危险的精神病人是她畏惧的对象。)而且,通常(尽管并非必然如此)恐惧者所体验的是某种特定的感受——它是各种形式的恐惧感中的一种。

汉斯立克所做的情感唤起的分析，极其类似于刚才此人的例子。由此他进而认为，为情感的唤起提供这样的理解材料，并不是音乐（绝对音乐）能力范围之内的事。那么音乐能够传递哪些能在我们心中唤起恐惧或欢乐的信念呢？这些情感的对象又是什么？在这种理论引导下，汉斯立克认定音乐能够恰当地唤起普通情感的观念是滑稽可笑的：那是一个明显的谬论。人们很难反对他的意见。（当然，那种带有文字的音乐和具有戏剧背景的音乐，它们能够恰当地唤起普通情感，这是另外一回事情。我们会在适当的时候讨论。）

为了反驳音乐能够恰当地再现普通情感的观念，汉斯立克原则上用的是"反证法"——一种人们在哲学史中很熟悉的怀疑论策略。这种主张很简单：在任何情况下，听众都会彻底否定情感术语或情感描绘对音乐特征的正确把握。汉斯立克认为人们听音乐时存在一种彻底的混乱状态：一个人听到一种情感，另一个则听到另一种情感，而第三个人却什么也没听到等等。但是汉斯立克问道：如果无法从听众那里推出关于音乐再现了何种情感的一致结论（哪怕是一点），我们能相信音乐可以再现情感吗？他所期待的答案和给出的答案都是："不"。

汉斯立克的论证——怀疑主义的反证法——对人们后来的思考产生持久而巨大的影响。它所反对（如果有力的话）的，不仅包括那种认为音乐可以恰当地再现情感的主张，也包括那种认为音乐可以唤起情感，或其他任何一种系统地体现情感的主张。但有点儿令人迷惑不解的是，汉斯立克并没有指出这一点：即，他的反证（假如确实好的话）不仅对音乐表现的再现理论，而且对唤起理论来说都是致命的。

无论如何，好几代音乐理论家和哲学家们似乎都毫不怀疑地接受了这种观点，强有力地终结了（将近100年的）那些将音乐理解为一种表现媒介，或至少是直接表现了普通情感的严肃的哲学反思。从汉斯立克到几乎20世纪中叶之间，唯一对音乐美学产生哲学影响冲击的作品是埃德蒙·格尔尼的《声音的力量》[Edmund Gurney,

The Power of Sound, 1880]——这本著作脱离了怀疑论的正统权威,尽管声音孤独,但却重要。实际上,格尔尼(1847—1888)认为音乐有时的确能表现情感,而且他也很仔细地区分了此种现象与那种音乐让听众深深感动的现象(这种现象他也是承认的)两者之间的差别。但是,他对音乐有时能表现情感的问题并不太重视,这也是他之所以被认为是"英国的汉斯立克"的原因——一个彻底汉斯立克式的音乐纯粹主义者。但他还不止如此,我们会在适当的时候在后文中谈到他。

美国和英国的音乐哲学领域中(至少在英语世界),在格尔尼的伟大作品和这个学科真正的复兴(一个可以说是开拓性,但还有些尚未成熟的时刻——目前这一学科仍在发展中)之间,差不多荒芜了近60年。正是在1942年,苏珊·K·朗格(1895—1985)出版了《哲学新解》[*Philosophy in a New Key*],一本对音乐的思考产生深远影响的作品。她的这本书提醒艺术哲学家们:音乐极度需要他们的关注。尤其是,朗格再度思考了音乐与情感之关系的问题。

《哲学新解》不是一本音乐哲学的书(尽管它有"音乐性的"标题),其实它只有一章"关于音乐的意义"是直接与音乐主题相关的。但是朗格在这里解释了音乐意义何在的问题——她认为作为一种情感符号,音乐意义存在于这种符号的潜能之中。这在100年的怀疑论时代之后,尤其是在那些音乐理论家和哲学家们(也许他们已经开始怀疑汉斯立克的情感怀疑论,并且正在寻求新的出路)当中激起了响应。

朗格做了充分的准备工作。她阅读了叔本华、汉斯立克以及在18世纪音乐美学史中大量的作品。她接受了某些现成的观念,如叔本华认为音乐是情感的再现或象征符号的观念,同样她也部分地接受了汉斯立克的怀疑论的合法性。但是,这两者怎么可能都对呢?她需要解决这个难题。

在《哲学新解》中她回答:音乐不是某种个人情感的象征符号或再现,换句话说,我们不能认为这首乐曲是悲伤的符号或再现物,那

首乐曲是欢乐的符号,而另一首则是愤怒或恐惧的符号。在这一点上,汉斯立克是正确的。相反,音乐是普遍性的情感生活的图式象征,或者(如她有时所说)"异质同形"[isomorphic]。她举出美国心理学家卡罗·C·普拉特[Carroll C. Pratt]的名言"音乐以声响再现情感的感觉"[music sounds the way emotions feel]来证明自己对于音乐效果的观点——这是普拉特高度原创的审美心理学研究《音乐的意义》[The Meaning of Music](1931)一书中关于情感方面的观点。

这样一来,朗格便融合了这两种方式。在叔本华那里,她采纳的是:情感(尽管是单数的情感)存在于音乐之中,而不是听众那里;同时也或多或少接受了汉斯立克的怀疑论观点,即,音乐不能再现,或根本不可能唤起个体的情感。她认为,整体看来,音乐可以做到的是通过与情感起伏的整体性的异质同形,来再现或象征[symbolize]情感。(这难道不是很接近于《政治学》中亚里士多德所提出的神秘高深的见解吗:即音乐"模仿"情感?)

朗格关于音乐的解释在音乐界受到了很多人的欢迎。首先,它支持了某些人的感觉,他们对用一般的、普通的情感的方式来描述音乐十分反感,认为即便从最好的方面来说,这种方式无异于给小孩子或外行的慰藉品;而从最糟糕的方面来说,简直就是胡说八道。因为,汉斯立克已经通过其反证"展示"了在如此的描述中并不存在客观有效性。其次,它也支持了某些人同样强烈的感觉,即,尽管汉斯立克对此持相反意见,纯音乐或绝对音乐仍然具有某些能被恰当地描述为"含义"[meaning]或"意义"[significance]的东西,而这些"含义"或"意义"必然会与人类情感产生某种联系。简而言之,朗格的解释允许人们这么想:把音乐称为悲伤或欢乐是很愚蠢的,但也可以说,音乐中存在着使人悲伤或欢乐的情感。

但是当哲学界着手于朗格所说的有关音乐情感意义的理论时,比起音乐家们的默许,他们却显得不那么心甘情愿。毫无疑问,由于她将情感置于音乐之中(像叔本华曾经做的那样),因此被认为给音

乐哲学指出了一个正确的方向。但是,哲学家们也开始对汉斯立克尚未检验的怀疑论产生了怀疑。至少有一些心理学的原始数据表明,事实上,关于人们对于哪些乐句表现了何种情感的感受存在着广泛的一致性,而且大量的常识性意见也倾向于这一点。总的来讲,人们确实同意(这得向汉斯立克说遗憾了)说某个乐句是悲伤的、欢乐的或愤怒的。(如果怀疑这一点,不妨在你的朋友身上做一些简单的验证。)而作曲家们也同意某些音乐适用于配上悲伤的歌词,而有些则适用于欢乐的歌词、愤怒的歌词。结果是,朗格的观点似乎变得不再有优势了。她回避特定的情感术语,即,回避用普通情感的那些用语来描述音乐,并且她宣称——这看上去有些神秘——音乐象征了"普遍意义上的"(这究竟是何意?)的情感生活。

除此以外,朗格认为音乐可以是一种"象征符号"的观念,其逻辑从一开始便有了麻烦,即便她所说的是一种关于情感生活的(如果你愿意这么说的话)"图式"符号或"图画"符号。因为,即使图示的、"看似……"[look-like]的符号都必须由传统惯例来传达其"意味"。如果我在店门口挂起一条石膏做的鱼,这就意味着这是一个卖鱼的市场,而不是一个水族馆。如果路标上的记号是"S"形的,这并不是表示"有蛇出没"而是"前方有弯道"的意思——都是通过"意义的惯例"[meaning convention]来表达的。但是,音乐象征情感生活,却没有意义的惯例(尽管朗格认为有),更别说其他那些可能有异质同形的或"听似……"[sound like]的东西了。因此,作为一种关于音乐之象征功能的主张,朗格的理论站不住脚。

总之,那种把某种或某些情感(作为再现或象征符号)置于音乐"之中"的主张,似乎并不能解释清楚我们在音乐中如何真正体验情感。我想很多人不会否认,当在一个音乐的主题中或某个乐句中听出悲伤的时候,我们所用的方式并不太像在一幅画着一只狗的图画中看到狗那样,而是像在一只苹果上看到了红色一般。换句话说,我们不是以一种再现性的方式,而是以一种简单的知觉特性[perceptual quality]的方式来听出音乐中的情感的。

朗格，追随了叔本华的道路，将情感从听众那里排除出去，并把它们置于应该属于它们的地方——音乐之中，这为音乐情感的当代哲学分析铺设好了道路。但是，像叔本华一样，她只看到了情感能够存在于音乐中的一种可能方式：即作为再现或象征符号。然而，当代的分析却想出了第二种通路，用这种方式我们似乎更切近于对音乐中情感的体验，即把情感作为色彩或味道那样的知觉属性一样看待。在我看来，这是一种新的成功解决音乐情感问题的途径，对此我们必须马上予以关注。

第三章　音乐中的情感

31　　与汉斯立克的怀疑相反，许多音乐哲学家逐渐形成共识，认为用"表现了什么"的方式去描述音乐是完全合理的。同样，与汉斯立克的怀疑相反，就已有情况而言，如果说音乐"表现了什么"（有时音乐并不表现什么），不少合格的听众在此问题上，也或多或少有一些基本一致的看法。更为突出的是，人们已经逐渐形成了共识，认为音乐既能够、也常常表现了各种普通情感：即，诸如悲哀、欢乐、恐惧、希望以及其他一些类似的基本情感。

　　总体而言，该共识如下：当我们说一段音乐是悲哀的、恐惧的或别的什么的时候，我们描述的并非音乐在内心唤起某种情感的倾向性，而是将情感作为一种知觉属性[perceived property]归属于音乐本身。这种音乐情感的感受方式（人们把音乐作为情感的动因，认为情感更多是在音乐中而不是在我们心里被知觉到的），被晚年的美国哲学家鲍斯玛[O. K. Bouwsma]恰当地捕捉到了，他曾打趣地说——比起打呃相对于苹果酒来说，情感与音乐的关系更像是红色相对于苹果。

32　　尽管初看起来这种观点很吸引人，但也不是没有问题的，其中最常唤起争议的便是"情感如何能存在于音乐之中"的问题。我们可以理解作为一种"心理倾向"的情感如何存在于某物之"中"的道理。

如,所谓坏消息就是一些令人忧虑的消息:我们说忧虑存在于消息之中,是从它们使人感到忧虑之倾向性的意义上来讲的。这里并不存在"形而上"问题:也就是说,不存在一些关乎属性(我们归之于那些坏消息)之本质的问题。

同样,我们也可以理解,当我们认为"某人很悲伤"时自己到底说了什么:那种悲伤其实就是某人的意识状态,即一种低落、疲惫的感受(例如失去爱人或遭受巨大挫折)。那么,有关某人如何能够具有一种忧伤的"属性",即该属性存在方式的问题,同样并非是"形而上"的。悲伤是一种意识状态,而且每个人都会有具备这种意识状态的能力。

然而,音乐却没有能力具有各种意识状态(这不必多说),因此,它就不可能以前面那样的方式来据有忧伤。而且,既然有舆论认为,音乐并不具备那些使我们感到悲伤的倾向性,或作为那种再现性属性(我们前面提到过的)——即作为忧伤之再现的东西,那么它——音乐——究竟怎样据有悲伤呢?我们完全也可以用鲍斯玛的话,说它就像"比起打呃相对于苹果酒,情感与音乐的关系更像是红色相对于苹果"那样据有了悲伤。但是,这并没有真正回答问题。因为,尽管我们知道红色是如何"存在"于红苹果或其他红色物品之中的,但我们却没有关于情感是如何"存在"[inhere]于音乐之中的满意解释。事实上,甚至有人认为根本就不会有任何答案。

在处理这类案例时,哲学家们所采用的传统方法之一,便是试图在未解决的案例和已解决的案例(它相应地类似于前者)之间进行类比。对于目前的这个问题,如果能找到一些日常经验中的案例(在这些案例中,我们通常会想当然地接受这样的观念,即,知觉的各种情感属性属于那些无感觉的"客体"),就可能会使我们更坦然地接受将情感作为"存在"于音乐之中的知觉属性的看法。

早在1934年,在这个问题明确地出现在当代音乐哲学中之前很多年,美国杰出的哲学家查尔斯·哈特肖恩[Charles Hartshorne]高度原创的《感觉哲学与心理学》[*The Philosophy and Psychology of*

Sensation]一书中便有过总体性的相关讨论。哈特肖恩用通常的色彩情感色调[emotive tone of colors]现象来证明一个观点,即,在我们熟悉的普通环境中,情感能够成为我们知觉领域的一部分。他指出,黄色是一种"欢乐的"色彩,并非由于它让我们感到欢乐,而是因为它的欢乐[cheerfulness]就是其知觉特性的一部分,与黄颜色[yellowness]本身不可分离。这就是我们感知黄色的过程。以同样的方式,他还举出了世界上其他一些颜色、声音以及视觉方面的例子。以此,哈特肖恩让我们注意到这样一个事实,即,把情感据为人们感觉经验的某种知觉特性,音乐在这方面并不孤立。这种现象在我们的知觉经验中普遍存在。如果我们能意识到,它不仅是音乐性现象,而且是人类普遍的知觉经验的现象的话,那么,在面对那些在音乐中发生的现象时,我们就会感到舒心多了。

尽管如此,怀疑论者仍然可以说:仅凭找到一些(除了音乐之外)能据有情感的事物,还并不能解决音乐如何把情感据为知觉特性的问题。实际上,甚至可以争辩说,这个问题已经更加严重了。到了今天,它已经不仅仅是音乐的问题,而且是其他一些艺术的问题了。如果认为音乐如何具有情感属性的问题很神秘,那么,(例如)对于色彩如何具有情感属性的问题同样是神秘的。原先我们只有一个问题,而今却有了两个。

关于情感属性是如何成为无知觉事物之知觉世界的一部分的问题,哈特肖恩的回答可能不太会引起当代分析哲学的兴趣。实际上,他的哲学是一种"泛心论"[panpsychism]:即,所谓"无知觉"物质也或多或少具有一定程度的知觉性。换而言之,哈特肖恩并没有解释无知觉的物质如何能够变得具有情感属性,相反,却模糊了知觉与非知觉之间的界限,这也就是说,在某种程度上事物总是有知觉可能的。

要我说,虽然没有人会愿意追随哈特肖恩那种极端的步伐,但我必须得补充一点,当他与那些神秘力量[astral forces]打交道的时候并不是狂热之徒,而是一位头脑冷静的一流哲学家——他的著作富

有价值并显示出深入透彻的洞察力。那么，对于我们中不少人来说（他们对哈特肖恩的那些超越人类经验的事物不感兴趣），就必须寻求更多的凡俗世界的解释，来回答音乐是如何具有情感知觉属性的问题。确实，了解到音乐和某些日常事物（比如各种色彩）一样都具有表现性，这会令人感到惬意很多，并使我们确信，把一段音乐称为悲哀的、欢乐的或痛苦的，这并不是什么奇异的事，或超乎人的界限。但不论如何，这并不能够取消这种必要性，即，解释音乐是如何能够把那些情感据为知觉属性的。

关于某个乐句的欢乐[cheerfulness]和（比如）黄颜色的欢乐的相互对照，有一件事需要提请注意，黄色的欢乐情绪，从其色彩本身来讲是一种"单纯"属性，而音乐的欢乐却是一种"复杂"属性。这就意味着，如果我说"这块头巾是黄色的"，而你却说"不对，它是橙色的"，那么在这块头巾之中我找不出其他任何东西来显示或让你相信它确实是黄色而不是橙色的。如果只是说"难道你没有看到它是这样或那样的，所以，它一定是黄色的"之类的话，我是无法回应你的否定的。当然，这并不意味着无法向你显示或证明头巾的颜色。对我们来说，通常的办法就是把它放在阳光下（而不是人造光线）看，或用某种方式确定我们俩人谁有视力缺陷等等。由于黄色是一种单纯属性，所以我无法指出头巾中还有其他某些东西，然后说"它之所以是黄色的，就是由于某些东西的原因"。黄色不是一种复杂属性，所以没有某些东西可以指出来。

同样的道理似乎也适用于黄色的欢乐情感。就像黄颜色本身那样，它是一种单纯属性。那种欢乐情感也就是黄色的特性。并不是因为还有其他某些超越黄色色彩（它仅仅只是自己本身而已）的知觉特性，黄色才是欢乐的。

但是当我们从黄颜色的欢乐转到某段乐曲的欢乐中时，情况却彻底发生了变化。当我说"某个乐句是欢乐的或悲伤的"的时候，也可以在这首乐曲中指出其他一些特征（比如欢乐、忧伤或别的情感）来反驳自己的主张。我可以说，"请注意这种迅速、跳跃的拍子，这些明

亮的大调的调性，这种音响在总体上的强度，这些雀跃、飞奔的主题——正是它们使音乐如此欢乐"。而我也可以说，"请注意这些缓慢、拖沓的节奏，这些阴暗小调的调性，这种柔和、安静的力度，这些踟蹰不前、萎靡无力的主题。也正是它们使音乐如此悲伤"。从这个意义上说，欢乐、悲伤以及其他各种音乐情感属性都具有"复杂"特性了，它们并不像黄颜色的欢乐那样单纯。它们拥有通常所谓的"浮现"[emergent]的特点，因为从知觉上看，是从其他一些建构它们的特性中"浮现"出来的。也可以这么说，音乐的欢乐，其实就是由各种组合汇集的要素构造出的一种新特性，各种要素诸如：明亮的大调调性，迅速、跳跃的拍子，较强的音响力度以及雀跃、飞奔的主题等。

之所以说音乐情感属性是"复杂"的，是为了强调这样的事实：即，一段音乐之所以是欢乐、忧伤或别的什么情感，是因为借助了其他音乐特征的缘故。而说这些情感属性具有"浮现"的特征，也是为了强调如下事实：即，这些特性被感知为各种具有独立品格的、彼此截然不同的东西，可以从某些"制造"它们的特性中区分出来。

说音乐的情感属性是一种复杂属性，这并不意味着（比如）当有人听到了一段音乐的忧伤特性时，就必须意识到其他那些能构成忧伤的特性。人们可以听到音乐的忧伤特性，却不必意识到音乐的忧伤是缓慢、拖沓的速度，柔和、安静的力度，阴暗小调的调性以及踟蹰不前、萎靡无力的主题所造成的。甚至可以不知道这些不同的音乐特征正是造成音乐之忧伤的主要原因。但是，如果有人没能听出音乐中的悲伤情绪，则通常可以通过提醒而听出它们，比如可以说："听！音乐中这些缓慢、拖沓的速度，柔和、安静的力度，阴暗的小调调性以及踟蹰不前、萎靡无力的主题，难道现在你还没有听出音乐的悲伤吗？"我们得到的回答常常是："对，我听到了。"

在那些认为普通情感（作为知觉上的或听觉上的特性）乃是隶属于音乐的人士之中，对于这类特性是"复杂的、浮现性"的观点（从我们刚才所解释的角度来看）并不存在异议。不仅如此，在有关"哪些音乐特征会联系哪些情感属性"的问题上，人们的意见总体上还是一

致的。实际上,这些意见不仅在一些哲学家的"理论上"显出一致,而且也在作曲家和听众那里获得了"实践上"的认同。之所以对后者如此了解,是因为300多年来作曲家们不断地运用那些音乐特性来为忧伤、欢乐或畏惧的歌词配曲,而作为听众,我们把在无词的音乐中听到的忧伤、欢乐与畏惧等情感属性归属为音乐特征。同样,我们也会感到,作曲家的配乐之所以符合歌词的情感色彩,也是取决于那些音乐特征。这可不是某个哲学家的白日梦,而是音乐聆听的事实,是一种已在西方存在数百年的音乐手艺[musical craft]的事实。

然而,这些一致意见(即,一首乐曲之所以悲伤,是因为其缓慢、拖沓的速度,柔和、安静的力度,阴暗小调的调性以及踟蹰不前、萎靡无力的主题而造成的;而一首乐曲之所以欢乐,是由于迅速、跳跃的拍子,明亮的大调的调性,音响的高强度,雀跃、飞奔的主题造成的)并没有解答"音乐为什么会,以及音乐怎样会在前例中悲伤,而在后例中欢乐"的问题,所以归根到底我们还要问,为什么我们不只会听见那些"缓慢、拖沓的速度,柔和、安静的力度,阴暗的小调性以及踟蹰不前、萎靡无力的主题",为什么我们还会从中听到悲伤呢?这才是问题所在。

对于情感如何"进入"音乐的问题,有一个我非常熟知又具诱惑力的解决方案(因为我自己就被它所吸引)。该方案源于以下这种观点,即,认为悲伤之乐节奏缓慢、迟疑,力度柔弱,旋律踟蹰无力,而悲伤之人行走时也是缓慢踟蹰,拖着无力的身躯,有气无力、吞吞吐吐地说话,而这两者绝非巧合。在欢乐之乐和欢乐之人之间,无论是音乐旋律还是人类动作,都表现出快速行动、更强的声响,甚至欢快跳跃等共同点,这些也绝不是巧合。换句话说,人们在表现各种情感(至少是其中某个)时的形态和声音,以及音乐在(被感知为)表现相应的情感之时,其听觉效果或描述方式之间有着直接的相似性。直觉告诉我们,一定有某种因果关系藏匿于这个类比之中:在某种程度上,我们平常表现情感的方式一定能解释人们何以会在音乐中听出情感的原因。

在那本 1980 年出版的书《纹饰贝壳》[The Corded Shell]（重印时做了重要补充，增加了一篇题为"音响感受"的论文）中，我试图去说明，在很大程度上，音乐的表现是基于那种音乐表情与人类表情之间相似性的基础上的。为了便于说明我的主张，我用自己的那个"圣伯纳德狗之悲伤表情"的例子替代了哈特肖恩的"黄色之欢乐性"的例子。

圣伯纳德狗的脸并不表现悲伤。因为即便圣伯纳德狗快乐的时候，它的脸仍是忧伤的表情，这种狗的表情并不表现情感。但是，圣伯纳德狗的脸却又具有悲伤的表现性：就像欢乐是一种黄颜色的特性那样，悲伤也是圣伯纳德狗面容的特性。但是，与黄颜色不同的是，圣伯纳德狗的脸是一种复杂知觉对象，因而更合适于和表现性的音乐对象进行比较——后者也是一种复杂对象。那么这种相似性会告诉我们些什么呢？

人们能清楚地看到，圣伯纳德狗的脸上之所以有一种悲伤，是因为我们把它看成一种对悲伤的人类面容的滑稽模仿（但仍可辨认得出）。此外，我们也能够指出某些犬类面容的特别方面——悲伤的眼睛、褶皱的眉毛、耷拉的嘴、耳朵以及下巴的赘肉——这都是人类悲伤面容特征的夸张反映。总体来说，这里所讨论的音乐理论是这样的：表现性的音乐与人类表现性特征之间的类比关系，就如同圣伯纳德狗的面容与人类有表情的面容之间的类比关系一样。这种主张有根据吗？

我们可以明显分辨出该理论所涉及的三种音乐表现特征。第一种，有一些音乐特征，可以说它们"听上去"类似人们表现情感时所发出的声音——最为明显的便是讲话[speech]。第二种，我们可以说，音乐在音响中的某些特征类似于人类表情行为的一些可见方面——例如姿势和动作。第三点，某些音乐特征，特别是大和弦、小和弦和减和弦（我们随后会解释），就多数人而言，它们分别会有欢乐、忧伤和痛苦的情感语调特征。但是，如同黄色之欢乐一样，它们都是一些单纯的情感属性，与人类表情的声音和可见的方面并没有任何类似。

换句话说,这些和弦本身并不具有横向结构(而仅仅是纵向的),因此不能认为它们类似于人类的表情举止——那些表情举止显示出一种复杂结构,但在和弦中没有与人类说话和动作举止类似的结构。

正如所见,音乐之声与人类之声(当它们表现情感之时)的类比,其实就是那些古代曾被提出的主张,它们曾是16世纪佛罗伦萨的卡梅拉塔会社所致力的事业(即,他们以为的对古代歌唱戏剧的复兴)背后的原动力。但是,柏拉图和卡梅拉塔用这种假设的类似性来解释(他们认为的)"音乐如何唤起情感"的问题,而我们现在却用它来解释"音乐如何将情感作为听觉特性"而体现出来的问题。

这种解释的理论第一个问题是,在音乐之声和人类之声之间是否真的存在一种感知觉上的类似性。我们不妨举一个例子来比较,比如,一段被听为忧伤的音乐和一段被听成欢乐的音乐。

人们肯定会说,忧伤的音乐与忧伤的讲话或发音都共有一些显著的音响特性。忧伤的人总是倾向于用柔和、抑制的语调方式表达自己,而忧伤的音乐也倾向于用缓慢的低速和踟蹰的节奏来表现情绪。忧伤的人的声音总是"低沉"下去,而且总是维持在较低的音域。忧伤的音乐也显示出同样的特点。

反过来,欢乐的人总是用明亮的、大声的,有时甚至吵闹——当然不会是柔弱——的语调来表达自己,而欢乐的音乐总是明亮、大声并使用高音区。欢乐的人在说话和发音时不会又慢又吞吞吐吐,而是响亮而轻快。同样,欢乐的音乐也是这样。欢乐的人的声音总是有力地上扬至高音区,而欢乐音乐的旋律也是如此。

我们所有的注意都应尤其集中在旋律之上。这是因为,在西方音乐中没有任何其他方面比音乐旋律更适合于与人类说话的升降语调进行类比了。此外,在历史上,作为音乐的一个部分,旋律是最多用来作为首要表现的手段。这种旋律与说话之间的感知觉类比,从柏拉图开始,经由卡梅拉塔会社、18世纪哲学家直至今日,一直是有关音乐表现性的文论的主旨所在。欢乐的旋律线,就像欢乐的说话声一样,具有高、响、快、"快速运动"、"跳跃"等特征。而痛苦的旋律

线,也如痛苦的说话声一样,尖叫、哭泣,在不协和音程中跳跃,并在无规律的喘息中"抽泣"。

但是,除了音乐"听似"忧伤或欢乐的人声表情的现象以外,许多听众还发现了一种存在于音乐听觉特性与视觉性的动作行为之间的类比。我们常会使用一些描述某种情感(如忧伤、欢乐)影响下的身体动作的词语去描述音乐。因此,一段音乐可以欢欣雀跃、垂头丧气,或步履蹒跚,就好像一个人的动作一样。更宽泛地说,音乐通常都是以这些动作的词语来描述的,因此,人们用来刻画音乐特征的词语,通常也就是那些用来描绘可见的、处于某种普通情感状态下的人体行为的词语。

在《纹饰贝壳》中,我把这种音乐表现理论称作"轮廓理论"[contour theory],因为,形象地说,这种"音乐的轮廓",其音响的"外形"[shape]显示出一种和人类情感在听觉及视觉上的表现形式之间的结构相似性。但要注意的是,该理论会在第三种音乐表现特征那里遇到困难——即,大和弦、小和弦以及减和弦——因为它们根本没有任何外形轮廓。因此很显然,在其中我们找不到任何与人类表情举止的类似性。我一会儿会讨论这个看似反常的表现特征。但在这之前,我要把"轮廓理论"讲完。

音乐表现的"轮廓理论"很快就遇到难题。首先,它绝不会变成一种"再现理论",也就是说,它不会被解释为那种音乐"再现"了人类表情的声音和姿态的理论,如同在画布上再现世界的视觉特征的方式。因为再现本身并不能捕捉我们体验音乐情感属性的方式。也就是说,我们不能像把一幅画布上的油画看作是一些忧伤、欢乐的男人女人之再现那样,去把声音听成是忧伤、欢乐的行为举止的再现,更不能以这些再现为根据把音乐听成是忧伤的或欢乐的。在音乐中,我们可能完全没有意识到音乐的各种特征(它是忧伤的或欢乐的),便立即就能听到忧伤或欢乐的情感。甚至,即便我们有意识地注意那些构建表情因素的音乐特征——我们常常如此——我们也不会把它们感知为任何事物的再现。

此外，在为"轮廓理论"的辩护中也必定有一些现成的说明，来解释为什么在音乐和表情举止之间有着结构类似性——这种类似性在聆听经验中产生了如此重要的作用。毕竟，音乐的轮廓很可能在结构上相似于那些无生命的声音、自然物体以及人类表情举止。可是人类的表情举止有什么特别之处，能使人们在各种其他东西中将其挑选出来并特别予以注意呢？

最后，在我们对音乐表现特性的掌握上，"轮廓理论"是否比"再现理论"更合理一些呢？它是否能够发现我们在音乐中体验情感的方式，也就是那些直接获得的知觉特性？

为了能使这种音乐轮廓与人类表情举止的类比以非再现性的方式进行，该类比过程必须是下意识的：也就是说，人们必须完全没有意识到发生了什么，必须完全对这种类比不加注意。我们现在不妨先假定这个主张是正确的。但是，我们为何会因为下意识知觉而听出音乐中的各种情感，而不是其他东西呢？

我认为，最有可能的答案会在某些众所周知的知觉现象中被发现。当某种模糊不清的形象出现时，人们往往会将其看成生命体而不是无生命体——即，看成活的而不是死的事物。我们常常把云霞、墙上的污迹以及潜藏在树林中的阴影看成生命体。我们会把木棍当作蛇。这是为什么呢？也许，我们是因为进化的缘故——物竞天择——而被强迫这样做的。进化论认为："宁愿安全，不要后悔；宁愿错误，不要丧命"[Better safe than sorry. Better wrong than eaten]。某些生命体可能对你是危险的。在初做判断时，我们情愿立刻把木棍看作毒蛇（哪怕犯了错），如此，总比在被咬了一口之后才发现它真是毒蛇要好。

那么，假如这种情况对于视觉来说属实的话，为什么不会同样发生在听觉现象中呢？由于自然选择的原因，我们能够不假思索地听到那些可能是生命体的声音，同样在音乐中，我们也会不假思索地听到各种语音和"表情行为"，这难道不是事实吗？我提出的这个假设是可能存在的，也许更是可靠的。如果确实如此，那么它就能够告诉

我们，为什么人们会听到音乐轮廓与人类行为举止之间的相似性，而不是其他可能类似的东西。

但是，既然我们会把声音听成某种生命体，为什么我们还要将它听成表现性的生命体呢？好，如果你愿意贯彻这种"生存"理念，那么这将有助于我们去了解，当遭遇到一个活动着的生物时，我们自身会引起什么样的情感态度。如果这生物表现出愤怒，那么出于安全的考虑，我们就必须准备搏斗或逃跑；如果它情绪温厚而善良，我们则会采取其他一些相应的行动。

有人也可以在这些"进化论"思考的基础上进一步提出，正是那些我们在音乐中常常听到的"单纯"情感引起的人类表情举止，与一些高级一点的灵长类或其他动物的情感举止显出直接的相似性。换句话说，那种不假思索并根深蒂固地存在于本性中的情感表现方式不仅限于我们人类，同样也发生在其他的动物身上。它们可以作为确凿的证据，进化论早已告诉人们这些事实。

但是现在一个新的问题出现了。在面对那些尚未确知其真相的视象时，我们会对正在注视的东西有所警觉或思虑。我们会把木棍看成是毒蛇，并拔腿就跑。然而，似乎在音乐中并不会发生如此情况。我们可以意识到那些表现属性和情感，但我们却不会把音乐的轮廓意识为人类的语音或行为举止。是否有合理的缘由可以够解释这种现象呢？我们无法仅凭猜测去做理论研究。

那么，不妨这么想。视觉是人类（或其他高级灵长类动物）首要的"生存"官能。而听觉则不是——尽管在我们祖先进化的过程中也许曾经是的。这样，我们就不需要按视觉的方式把某些东西自觉地听成某些具有威胁性的事物。因此，提出这样一种假设并不是彻底不合理的，即，人类很可能曾有一种意识上的倾向性，会把一些模棱两可的声音听成有生命的或（潜在的）威胁性的东西，但如今它在我们这里已经衰退了——就像阑尾一样，只保留下一些过去退化器官的残留物（它更多用来辨别声音的方向）。用另一方式来说——以进化论的观点——如下的想法也并非全无道理，即，当这种把模棱两可

的物体看成生命体的情况一直发生于人类知觉的意识现象中时,音响听觉的那种方式便沉入"半意识"中,并变成了一种"背景噪音"。

那么,现在我们就有了一个解释音乐究竟如何体现了表现性特性(如忧伤、欢乐)的理论了。没有人会反对,根据一些普遍认可的特征,可以把音乐说成是忧伤的、欢乐的之类的观点。人们也不断地议论着这些特征呈现出一种和人类表情举止、身体动作、姿势、声音、语言之间的相似性。人们可以用进化论来解释我们如何或为何能潜意识地、下意识地感到这种相似性,并且说明这种相似性导致我们把音乐感知为忧伤、欢乐,或者那些可以从圣伯纳德狗脸上的悲伤中感知到的东西。我把这种理论称为音乐表现的"轮廓理论"。

但是我们还必须把一个更重要的因素考虑到"轮廓理论"之中:即,表现性的和弦——大、小、减和弦。一般来说,它们分别会被感觉为欢乐、忧伤以及痛苦。如果你亲自在钢琴上一起弹下这三个音的话,你就会听出来的这些情感:第一个是C—E—G(大三和弦);第二个是C—降E—G(小三和弦);最后一个是C—降E—降G(减三和弦)。可问题是,这些单独的和弦(它们没有轮廓,感觉上具有单纯的特性)似乎一点儿也没有呈现出与人类行为举止之间的相似性——由此说来,这些和弦一定用某种其他的方式(而不是音乐表现的轮廓理论所考虑到的方式)来表现欢乐、忧伤和痛苦的。因而,音乐表现的"轮廓理论"并不全面。

但是,至少"轮廓理论"还能说出这么多东西来。在这方面,它不比其他理论的情况更糟。尽管在过去的300多年中,人们在大和弦与小和弦之间的情感属性的区别问题上费尽了笔墨,但是却没有获得任何普遍认可的答案。因此,即便"轮廓理论"不能解释这个问题,那也不算重大的缺陷。但不管怎样,我们试着对这个问题进行解释,也不会有什么坏处。下面是"轮廓理论"的两种相关意见。

第一种意见是,我们可以把和弦的纵向结构听成某种轮廓。与大三和弦(即大调的三音和弦C—E—G)进行比较,小三和弦则有一个降低了的三音。也就是说,E音是C大三和弦的三音,而降E则

把三音降低了半音——西方和声体系中最小的音程。E音被叫做三音,是因为它是C音上方的第三个音:即,C(1)、D(2)、E(3)。G音被称为五音,是因为它处于C音上方第五个音的位置。现在来想一想这个降低了的三音(降E),从E到降E是一种松弛、下沉或被抑制的过程。这会不会赋予C小三和弦一种消沉的、忧伤的形象呢?与C大三和弦相比,C小三和弦具有一种下落倾向的轮廓,就像充满忧伤的说话声或姿势所具有的低头沮丧的轮廓一样。而减三和弦C—降E—降G则更加受到抑制了:它既有一个下沉的三音,又有一个下沉的五音。这种回答是否牵强?也许吧。

那么,现在来看看第二种意见。也许,和弦不应当被作为孤立的元素来考虑,而应放在上下文之中才对。也就是说,在音乐结构之中发生作用。可能正是在音乐作品的功能中,和弦具有了情感的色彩。

如果我们再次来到钢琴前,连续弹大三和弦C—E—G,然后是小三和弦C—降E—G,接着是减三和弦C—降E—降G。我想你会感觉到前两个和弦与第三个和弦之间有很大的不同。减三和弦是一种"动力性"[active]和弦,也就是说,它听上去似乎一定要走到另外某些音上去。就像音乐家所说的那样,它必须被"解决"。它不能安静地呆在一个地方。或者换句话说:你不可能在一部音乐作品最后一个和弦上听到它。在听见我说的这个减三和弦之后,现在把降G再降低到F上,然后把C升高到降D。你在这么做的同时,便"解决"了这个减三和弦,并且你自己会听到这些和弦都"安静"了。

也许有人会提出,是什么赋予减三和弦以阴暗、痛苦的特性,是什么赋予它以这种功能——即,在音乐结构中作为一种活动性的、未完成的、未解决的和弦?可以这么说,当它处在某个作品结构中时,其音乐上的功能是非静止性的,至少,这种状况一直维持到西方和声体系的历史中距今相当近的时期。它赋予其所伴奏的旋律的轮廓以非静止性。从它在音乐中的"句法"或"语法"功能那里,通过和弦之间的联系(甚至单独出现的时候),它获得了一种非静止、"焦虑"的情感语调。

此外，进一步说，在小三和弦那里这种解释是否可能也是有效的（在较小程度上）？实际上，这是一个历史事实的问题。其实19世纪以前，人们都认为小三和弦比大三和弦更具活动性，这就是为什么曾经在很长一段时期内，小调式的音乐作品几乎都毫无例外地结束在大和弦上（而不是小和弦）的原因。而且，尽管在今天，以某个小和弦结束实在没什么不得了，但是我还是觉得小调终止仍然比大调终止更不稳定些。你自己就能在这个减三和弦（C—降E—降G）的两种不同的解决过程中听到这种差别：第一种解决，是把降G下降一个全音到E（或降F）上，并把C升高一个半音到降D。第二种解决你前面已经做过，即把降G降低到F，然后把C升高到降D。请连续弹奏几遍。体会一下哪一种解决听上去更会让你感到"安静"一些。我敢说一定会是后者：大调的解决。因为你所做的第一种解决，是把减三和弦解决到降D小调上，而第二种则是把它解决到降D大调上。我想，你会像咱们三个多世纪以前的音乐前辈一样，发现在语法上以及情感上大调的解决都是更完满的形式：一种听上去最稳定、最具彻底终止感的解决方案。

我不知道这种把大、小、减和弦融入音乐表现的"轮廓理论"之中的尝试是否会比第一种方案更令人信服。无论如何，即使"轮廓理论"确实做得很出色，在大型结构元素方面，尤其是旋律，它碰到了严重的问题和非议。

在我所提出的"轮廓理论"（这是我个人的看法）中，存在着许多甚至会令我感到畏惧的困难。比如以下这些问题：

首先，那种声称音乐同人类表情"外形"之间存在一些可辨的类比性或相似性的主张有多少可信度？旋律真的以某种有意义的方式显示出与人类说话的相似性吗？很多人认为那些引证的相似性非常牵强。而且，当人们提出各种音乐效果（听上去）与人类表情（看上去）之间的类似之处时，仍不免会产生更多的怀疑。如果说一段音乐是忧伤的，是根据处于忧伤之中的人所表现出的姿态、动作的方式听出来的，这话从根本上合理吗？音乐听起来能像是某种姿态或身体

姿势吗？感觉的不同方式[sense modalities]能以那种方式彼此通达吗？确实，还存在着很多怀疑的空间。

除此以外，人们至少可以说，"轮廓理论"所需求的一整套心理学都是高度推测性的。对于那种认为聆听者会下意识地听到音乐轮廓与人类表情相似之处（假如它真的存在的话）的主张，我们能以什么证据（如果有的话）来证明？而且，即便听到这种相似之处，这足以解释我们把音乐中的情感听成各种知觉特性经验的原因吗？此外，那种看到模棱两可的事物时的现象（如把木棍看成毒蛇、在云彩中看出各种面容或人物），会同样发生在音响当中，以及我们在音响中所听到的（任何东西都行）的情况之中吗？

最后，在那种把模棱两可之物当作"有生命"的倾向性上，以及这种倾向性在视觉和听觉上显示的差异方面，进化论有哪些解释能够为之提供理论支持？这些理论靠得住吗？每一个问题都有相关的证据吗？

生物学家斯蒂芬·J·古尔德就轻蔑地嘲笑那种脱离实际的进化论解释（就像我给出的那些），并给它们贴上"假设故事"的标签。他认为那些自然选择的故事，诸如吉普林[Kipling]对美洲豹如何使其长有斑点、大象怎样使其长出象鼻之类充满幻想的"解释"，几乎可以被任何一个人，包括像我这样的业余人士随心所欲地编造出来。因此，比较明智的做法是，不要把太多的信念投入到实际运用中。所以，怀疑论者将会对我所引证的进化论保持警惕，因为我主张，如果其他条件相等同，人们会将那些模棱两可的知觉对象看成生命体，而不是无生命体。并且我还主张，作为一种"生存官能"，由于视觉的首选性要高于听觉，在人类这里，对"有生命"物体的声音知觉（与视觉相反）就会逐渐变得朦胧，或者成为一种下意识——这正是"轮廓理论"所需的。

把所有这些困难聚合一处，"轮廓理论"便开始显得有点儿可疑了。实际上，不仅对那些批评者来说它显得可疑，而且对那些支持者（包括我本人）来说也是如此。因为，在花了很多力气为"轮廓理论"

做了两种不同的辩护之后,我还真的不能说高枕无忧了。

但是关于"轮廓理论",或更宽泛地说,那种认为通过与人类表情举止的类比(声音上和形体上)音乐得以表现情感的理论,有趣的是它经久不衰的魅力。尽管存在许多难题,但它却从未消失。而且,似乎也没有什么其他更加可靠的理论可供选择了。

当然,其他理论难以成立,并不能作为支持"轮廓理论"或与其相关内容的理由。日新月异,可能明天就会有更具说服力的解释。

那么,此时此刻我们要做些什么呢?如果一个问题悬而未决,一种显而易见的策略是,继续努力直到它最终显露秘密为止。而且只有这样,才能合理地行至下一个问题中去。但我并不认为这种策略将会带来最好的结果。我想,如果继续停留在音乐如何使情感体现为知觉特性的问题上的话,这将会是一个错误。此外,既然或多或少有着一种共识,即认为音乐就是以这种方式展示了表现性特性,那么我们现在就继续去检视(以这种理解)这种方式在音乐结构以及音乐经验中所起的作用吧。

因此,我们不妨把音乐的这个方面说成科学家们所谓的"黑箱"理论:也就是说,有一部机器,其内部运转对我们来说是一个未知之谜。我们知道那些进入机器的东西,也知道从机器中出来的东西。但是究竟是什么原因造成了这些进进出出——我们一无所知。在有关音乐如何使情感体现为知觉特性的问题上,对人们来说就是一个"黑箱"。我们知道那些进入的东西:即,各种音乐特征——它们三个世纪以来与音乐所表现的那些特定情感联系在一起。而我们也知道那些出来的东西:即,各种表现性特性——音乐被听出表现了这些。与其为了看穿这个黑箱而迷惑不安,我们不如(或至少我们当中某些人)去看看,这种观察音乐表现性特性的新途径(因为它确实是一种新的途径)为我们从整体上理解音乐带来了什么启示。这将是我在第六章、第七章中要着手的计划。但在这之前,我要告诉读者一些总体观念,也就是那些有关于音乐、有关于我们对其经验是如何被解释的观念。可以这么说,只有经过这些,我们才能将各种作为知觉特性

的情感补充到整体图画之中,并决定它们各自的作用。因此,在下面两章中,我们将暂时把音乐和情感的问题放到一边,直到必要的准备工作完成之后再重新回来。

第四章　更多一点历史

对世界上多数人来说,"音乐"指的是歌唱的音乐。而对人类历史上大多数人而言,"音乐"就意味着歌唱的音乐。

现代以来的"音乐问题"是由纯器乐——即绝对音乐、纯音乐——所引发的。它是个什么样的问题呢？又是如何产生的呢？

在中世纪、文艺复兴时期以及17世纪,作曲家的大部分时间都花在为教堂、世俗场合以及在后来为歌剧院和各种典礼场合创作声乐作品上。这并不是说,在前现代时期,那些仅用乐器演奏的音乐是不为人所知的。这些音乐当中有些是能够用器乐演奏的声乐作品,而也有一些乐曲是专门为管风琴、羽管键琴、琉特琴乃至特定的器乐组合而写的。18世纪以前确实存在着器乐。

但是一般认为,器乐的情况在18世纪后半叶发生了根本性的变化。毫无疑问,它的"社会地位"获得了提升,而且随着这种提升,器乐占据了作曲家更多的创作时间。这是供音乐史学家们理解和阐释的音乐,不过它对于音乐哲学的意义也十分明了。

在第一章,我曾提到过18世纪所谓"现代艺术体系"的形成。而它所预示的已然成为现实：许多曾经被认为是"手艺"的实践活动更应当被理解为与"诗"相似,而此后又随之被归为"美艺术"之中——也就是我们现在所理解的属于这个范畴的艺术实践。

最后被归属于"美艺术"中的——同时也是最棘手的实践——就是音乐。之所以是"最后",因为它最麻烦,而且这些麻烦隐藏在18世纪后半叶纯器乐崛起的过程当中。其原因如下。

正如我们所了解的那样,早在柏拉图时代,人们便相信音乐再现[represent]或模仿[imitate]了充满感情的说话的声音。这种信念在18世纪前夕被佛罗伦萨的卡梅拉塔会社赋予有力的阐述,并且持续到整个18世纪。但是,"声乐"音乐常常被意指为"音乐",而且正是声乐被"再现理论"[representational theory]貌似可信地描述了。由此,从柏拉图到18世纪中叶,占据统治地位的观念便是:音乐乃是一种"再现的"艺术实践——它再现人类说话的声音。而声乐正是如此。

那么,器乐又是怎样呢?确实,很难把器乐理解成一种人类说话声音的再现。但是无论如何,在纯器乐音乐处在边缘地带,仅仅被作为一种附属品的时代里,人们尚不必为这个问题而烦恼。如果人们有一个好的声乐理论,就等于有了一个好的音乐理论,这已能满足所有意图和目标。

人们为何需要某种音乐的"理论"呢?这是因为现代艺术体系有这种需求。如果诗歌、绘画、戏剧以及其他的艺术门类是美艺术,就必须有某种它们共有的定义特征:存在一个使之都成为美艺术的东西。关于这个东西,人们达成了共识:即"再现"。要成为一种美艺术,就需要是"再现的"。声乐,自古以来就被认为是再现性的;而卡梅拉塔会社又重新规定了那种现代意义上的艺术观念。这样,自然而然就有一种新方案来决定是"何物"使"美艺术"成为美的艺术。"再现性"便成为艺术的通行证,而声乐则参与到这个秘密之中。而此时此刻,器乐还很难被认作是一种再现性的艺术。

然而,18世纪后半叶器乐的兴起改变了所有的一切。器乐成为一个"竞争者",可是对自身权利的证明却不像声乐那样清楚。当听见(或看见)有人唱歌时,人们很容易认为她正在再现某个人物,她所唱的歌词正是某人所说的话。这就像当我们听见莎士比亚戏剧中某

个角色以诗的方式念台词之时,会自然而然认为演员正在再现那些用日常语言说话的人物。(英国国王不会用韵文来说话。)而当人们把莎士比亚的戏剧看作艺术作品时——诗意地再现人们的日常交谈——人们就不难把作曲家的声乐作品看成是对再现性艺术作品的设计——即,再现了说话(如在歌剧中),甚至再现了日常谈话的艺术作品。

可是,当面对18世纪后期海顿或莫扎特创作的交响曲时——其中众多的演奏者以不同乐器的合作形成复杂的音响结构,而这种音响结构几乎与人声表达没有明显的类似之处——就很难认为人们所体验到的是任何一种寻常形式下的艺术再现。而且,到了器乐历史的这个节点上,这样的作品也不可能作为边缘被忽略。以海顿的例子来说,这些器乐作品都是他中心的、规定性的任务。在18世纪最后25年中,海顿的声誉主要是由于他的器乐作品而不是声乐作品奠定的。而且,这种声誉具有国际性。关键在于,到了此时,如果有人想要解释"音乐"是一门怎样的美艺术,就必须把声乐和器乐一同包括在音乐的范畴以内。可问题是,原来曾被信赖的"美艺术是再现的艺术,音乐是对有情感的演说的模仿,所以音乐是一种美艺术"的老信条竟不再奏效,起码无法明显奏效了。至少,这是由于它看起来不能解释纯器乐的缘故,而纯器乐在当时具备十足的重要性——既作为一种艺术活动,又作为一种"社会现象",以至于无法忽略不计。

在18世纪里,艺术哲学家们的中心任务是强化美艺术的基础,也就是"再现"。而绝对音乐、纯器乐是一个绊脚石,难以安置在这个基础之上。很多哲学家缺乏(既便有也很少)对绝对音乐问题的关注。他们对这些问题几乎没有了解(或大体上对音乐缺乏知识),他们情愿把音乐作为模仿性的艺术便到此为止了,却没真正讨论过这些主张是怎样被提出,或所面临的实质性困难是什么问题。著名的苏格兰哲学家托马斯·理德[Thomas Reid, 1710—1796]就是一个典型的例子,他把音乐的"和谐"看作是对愉快的、和善的谈话的模仿,而音乐的"不和谐"则是对愤怒、争吵谈话的模仿。在进一步细节

论述之前,理德便就此打住了,仅仅在一开始说自己对音乐缺乏了解而已。

然而有另一位哲学家,他的学识未必比理德渊博多少,但比同时代其他任何一流哲学家更深入这些问题——绝对音乐是否可以,或如何成为美艺术的问题。这就是伊曼努尔·康德(1724—1804),有关于那个我们如今称为"美学",而在 18 世纪即将出现的学科,他撰写了无疑最具深远意义的论著。

康德关于艺术和美的反思体现于他的《判断力批判》(1790)一书中。这本著作分为两个部分,称之为:"审美判断力批判"和"目的论判断力批判"。第二部分,即"目的论判断力批判"问题,在康德的时代尤为棘手,关涉到我们对自然界中发现的外部目的的判断问题:比如,长颈鹿长颈的"目的"是为了能使它吃到最高处的树枝、心脏的"目的"是用来泵送血液等。("目的论的"[Teleological]一词的意思是"与目的有关的",源于希腊词"目的"[telos]。)

艺术和美的理论在《判断力批判》第一部分中得以阐述。但其标题——审美判断力批判——却容易遭受误解,所以在进一步讨论之前立即搞清楚这个问题是有益的。引起混淆的原因,乃是康德对"审美"[aesthetic]一词的用法从根本上与我们有别。当我们谈论"审美"判断时,我们所指的判断与艺术和美的实质[matters]有关。因此,我们认为"落日是美的"这个判断是一个典型的审美判断;但不会认为像"这块牛排味道很好"这样的判断是审美判断。但是康德认为这两种判断都是审美判断,因为他所谓的审美判断都是一种基于判断者"感觉"[feeling]的判断。康德可能会说,做出"落日是美的"这个判断的基础是这种景色给落日仰慕者造成了一种愉悦的感觉,而这在"这块牛排滋味很美"的判断中也同样如此。

困扰康德的难题是,即便关于美的事物的判断和对食物的品味一样,都是"审美的",也即都是基于判断者主观感觉它们依然好像是以不同的"声音"(voice)被说出来。当某人说"这块牛排味道很好"时,他就被理解成"就我而言这块牛排味道很好"。品尝者正在做一

个单一的、个人的判断,即使有人对同一块牛排说"就我而言这块牛排味道不好"时,也不会感到被冒犯。然而,康德认为——我相信,这理由不是毫不正当——当某人在做"落日是美的"这样的判断时,他用的是一种"普遍的声音[universal voice]"。他并不是在说"就我而言这个落日是美的",而当其他人说这个同一处的落日"一点儿也不美"时,他就感觉受到了冒犯。这个困惑是,怎么会有这样的判断,它们既是审美的又是普遍有效的——康德认为,对美的判断即是如此。

在《判断力批判》一书中,康德所承担的主要任务,他的规定性的任务,其实是解释美的判断如何会既有审美性又有普遍性。正像所有对康德的哲学解释那样,理解其中内容的难度尽人皆知,而在像本书这样的导论中对康德的观点进行技术分析也是不合适的。但我相信,人们能够以一种"非正式"的方式理解康德在这个问题上说了什么;而且这样做也很重要,因为康德对美的判断"为何既是审美的又是普遍的"所作的解释,与他对音乐的论述有着重要的联系,而他关于音乐的论述又与我的论述有着重要关系。

现在,回到落日的例子上。假使我们确有两种对立的判断。一个积极先生[Mr. Positive]说,"老天,多美的落日啊",而另一个消极女士[Mrs. Negative]却发表了相反的意见。此时积极先生补充道:"落日真实地展露着上帝的荣耀",似乎要把消极女士争取过来;对此,消极女士并未被如此的多愁善感所哄骗,她回答道:"这落日是大气污染的可怕结果,弥漫在整个新泽西州之上。"

从康德的观点来看,在积极先生与消极女士的交谈中值得注意的,是两人都没有给出康德所谓的"纯粹的趣味判断":可以说,是因为他们的每一个判断都被来自于外部、并与落日不相干的信念所沾染——在积极先生那里,是一种赞赏的信念,而在消极女士那里,是一种非赞赏的信念。把落日看作上帝荣耀的展现,这使积极先生感到愉悦;而把落日看成大气污染,则让消极女士感到不悦。他们各自都在判断中置入了个人"特别的"[idiosyncratic]口吻,这使每种判断不会比其他任何基于感觉的判断更有普遍性,比如,关于食物味道的

判断。

　　但是，实际上每个人都有着某个或其他关于落日的信念，也许不止一种，或积极或消极。因而，似乎积极先生和消极女士所面临的落日的问题，是每个人各自的落日问题，而从更广的意义上来看，也是每个人与其发现的任何美的事物相关的问题。这是一个在面对各种先有的信念、概念，以及其他各种扰乱趣味判断的倾向性时，去完成纯粹趣味判断的问题。

　　康德的主张是，如果有人能（仍以我们先前的例子）暂时从所有与落日相关的信念和概念中抽离出来，注目于落日的景色，并且只是凝视这个视觉形象本身，那么他就会达到一种"非功利性"［disinterestedness］的态度，从中纯粹的趣味判断得以产生。这是一种观念：在非功利性的态度中，我们已经移除了所有能使基于感觉的判断变得因人而异（而无法普遍）的个体因素。因此，如果我们有了这种态度，以及积极先生、消极女士也获得了这种态度，那么人们就都会同意，仅在感觉的基础上而言，落日是美的。

　　那么，人们会在哪些方面取得一致呢？积极先生此时此刻不再把落日看作上帝的行为，而消极女士也不再视之为污染的"效果"，我们都已经不再把它置于各种落日的信念和概念之下。剩下的是什么？答案是：形式［form］。当我们都认为"落日是美的"的时候，如果获得了一种对它的非功利性的态度，那么我们所要谈论的便是一种视觉形象的形式。而且，康德也一再指出，我们甚至并不关注事物的实际存在，不论这种存在可能是什么，我们判定为美的就是它的形式。毕竟，落日的形式就其存在方式而言是不变的。无论它是一种真实的落日、梦境中的落日，或是幻觉中的落日，这都没有什么差别。不管落日的存在状态如何，它的视觉形象的形式依然持续存在；而恰恰是它的形式，让我们在纯粹的趣味判断中对之做出反应。这就是康德的"形式主义"。

　　然而，怀疑论者可以追问：为什么我们得去认为，当人们从凝神观照中去除个人的、先有的各种关乎落日的信念和概念之后（这一点

尤为重要),其结果,所有人都要对落日之美的评价取得必然的一致?也许,我们之所以在美的评价上有天生的不同,并非因为我们惯有的各种信念和概念所致。于是,看来进一步的理由必须得到说明,当我们处于非功利性的状态时,我们对美的判断将会聚拢合一:获得一致。而康德确实也为此提供了证明。实际上,他认为,正如他提出的,人们之所以诉求一致,是因为存在着一种我们每个人都有的基础。

康德相信,那种确保美的判断取得一致性的人性共同基础,是人类所具有的两种基本能力的联合运作:即"想象力"和"理解力"。康德提出的这些能力在我们对知识的寻求与获得之间体现出"共谋"关系。然而,当在非功利性的形式观照中时,正如康德所说的那样,"想象力"和"理解力"就会进入一种导致美的愉悦感的"自由游戏"之中。我们每个人都具备这些共同的能力,就像我们都具有学习知识的能力一样;而这些能力在这种"和谐的""自由游戏"中时,却好像什么也没有做,但我们都分享到其中的愉悦感——这种愉悦感形成了美的判断、纯粹的趣味判断,既是审美的,又是普遍的。

说了这么多落日的美以及一些大大小小的自然现象之后,我们要就此打住了。不妨来寻找一个不同的游戏:艺术作品的理解;尤其是指对那种难懂的绝对音乐[absolute music]艺术的理解。康德对美的分析在这里的境况如何呢?

与某些人的观点相反,我认为康德在其艺术哲学中并非是个形式主义者——形式主义者这个称号,意味着他相信艺术的形式特征是仅仅与艺术相关的东西(无论这些特征可以被怎样解释)。恰恰相反,他(康德)相信被表现的艺术作品具有某种"内容"和"意义",而这个"内容"和"意义"是作品特性不可或缺的部分。在这里,康德的教义难以捉摸,极为难懂(它总是如此)。但其要点如下。

在康德看来,本质上美艺术的作品是天才的作品。因而,当康德谈到美艺术的特性时,他通常是以艺术最高级别来谈的。(他确实有一套使一些不那么伟大的艺术与他的方案相协调的办法,但在这里

无法深入探讨。)这种艺术、天才的艺术,具有两种不同层次的"内容"。首先,它有一种可以被称作为"显在内容"[manifest content]的东西。这样,拿一个康德自己用过的例子来说吧,一首诗可以告诉人们关于某个美好夏日夕阳西下的情景。(我们又回到"落日"的话题了!)然而,假如在一个天才的艺术作品中,其重要内容却并不在此。任何平庸诗人都可以写出一首美好的夏日中傍晚夕阳的诗来。在天才的艺术中发生的是,"显在内容"在它的观众哪里置入[sets]了一系列丰富的观念——康德称之为"审美观念"[aesthetic ideas]——的运动,它们无限地滋生,赋予作品以深层的、纵然是无法言明的内容:即所谓,能被感觉到,却无法被清楚明白地陈述之物。这就是那种赋予天才艺术以"精神"的东西。

这种"深层内容"、一系列审美观念的效果,与那种非功利性地领会与理解时知觉表象的效果毫无二致:它参与到"想象力"和"理解力"和谐自由的游戏之中。

除了审美观念的"深层内容"之外,康德还相信,艺术作品也必然具有一种形式美。但是——这在他对音乐的讨论中极为重要——康德敏锐地将艺术作品中(以及其他地方)的美和他称为"魅力"[charm]的东西进行了区分。举例来说,一幅油画中的视觉形式可以是美的。但是,色彩——尽管人们通常可以说它们是"美的"——严格地说不可能是美的;这是因为,如我们已经看见的那样,只有形式才可能是美的;唯有形式能成为纯粹趣味判断的对象。本质上说,色彩是被作为与形式无关的单纯品质[simple qualities]来感知的,因此色彩不提供在认知能力的自由游戏中美的愉悦。它们所能提供的,是其"魅力"的愉悦感:这就是说,是纯粹的感官愉悦、身体感觉上的愉悦。

总而言之,康德认为美艺术作品、天才的作品,展示了两种明确的特性。它们具有形式美;此外它们还具有再现性的深层内容:一种可以激发一系列难以言说的观念的力量,审美观念,就像形式美那样,参与到想象力和理解力的和谐自由的游戏中。

音乐,即绝对音乐,是"美艺术"还是(如康德提出的那样)仅为一种"令人快适"的艺术(它是一种具有"魅力"的艺术)的问题,其实是绝对音乐是否具有美的形式,以及是否能激起那些可以参与认知能力的自由游戏的审美观念的问题。没有此二者,音乐就不能被充分地认为是一种美艺术。

先谈谈形式的问题。在我们看来,康德的解决方法很奇怪,因为他没有讨论我们惯常认为的那些音乐"形式",即组织音乐作品的大型时间模式,和内置于大型模式之中的小型的形式模式,康德更关心的问题是:单个的音乐音响是不是单纯的知觉品质,或它们也具有我们可以感知的形式。如果是后者,则音乐可以满足美艺术的批评标准:形式美。康德接受了后者。

康德基于自己的主张,认为音乐音响具有表面上可感的形式:声音是空气的振动,那就是说,是声波,并且因此拥有了一种形式(或周期性)。康德相信,正是这种可感的声波形式使音乐音响成为美的。既然是美的,这就赋予了音乐以美艺术的第一个必要条件:形式美。而且,凭据这一条,康德把音乐描述为"美的感觉的游戏"[the beautiful play of sensations]。

至于"深层内容",音乐就不太走运了。根据康德的说法,在其表现特性之中,音乐确实有一些相似于"显在内容"的东西(如我曾说的那样)。换句话说,康德认为音乐可以普通的情感术语来描述。他甚至认为这种显在的、表现的内容能够激发聆听者内心的审美观念。但是,由于不够清晰的缘故(至少在我看来),他认为音乐的一系列审美观念不能成功地参加到"想象力"和"理解力"的自由游戏之中。他更倾向于说音乐是纯粹肉体的放松效果。简而言之,就康德而言,音乐只可能通过其"深层内容"与身体而不是心智互相作用,并且由于这个缘故,显然就无法满足第二个条件而作为美艺术。音乐在形式上像艺术,但在内容上不像艺术。(他曾在别处说,当音乐与文本[text]结合在一起时,内容才被加入其中。)

康德未给予绝对音乐以美艺术的充分地位,其中的意义并非是

我们要深入探究的。重要的关注点是他的肯定性结论:绝对音乐在其对形式美的据有中是"近乎"艺术的,即,它是一种美的感官的游戏。这个结论可作为音乐的形式主义的雏形。

在康德之后的音乐形式主义的发展中,是否把音乐合适地认作所谓美艺术的一员,这已无关紧要。关键的是,他将绝对音乐的美单独归因于其形式特性。这些特性指的是声音的振动,而根本不是后来的形式论者的理论所关心的那些形式特征,而这一点已经被人们遗忘。重要的是这句意味深长的话:"美的感觉的游戏",以及康德将音乐与装饰艺术的比较。特别是,康德将无歌词的音乐与壁纸,与希腊式的图案[designs à la grecque]——也就是说,那些自由的花卉图案设计,以及其他一些纯粹的装饰品之间相提并论。这确实是真的形式主义。然而康德的音乐形式主义彻底欠缺的,是对隐匿在音乐背后的真正的"逻辑"的识别。在他的音乐沉思中,并没有给出证明他拥有击中音乐结构要害的任何基本的知识。实际上,他的音乐形式主义既是一个丰富的概念,又是一个空洞的概念。它需要以真正的音乐术语来充实。而这种充实始于汉斯立克。如果说,康德是音乐形式主义的鼻祖,那么汉斯立克则是它的生养父母。

我们知道,汉斯立克在他的小册子《论音乐的美》中提出过一个反命题和一个正命题。反命题我们已经讨论过,就是音乐的美与其表现性[expressiveness]无关。而我们要谈的正命题,是认为音乐的美在于音乐材料本身,尤指它们的形式。

尽管他不是一个专职哲学家,但我毫不怀疑汉斯立克受到过康德美的哲学的巨大影响。作为一个音乐家和批评家,他无法在自己的学说中展示哲学的天赋,但却能够为自己的学说——正是康德所不能的——带来实际的音乐知识和真实的音乐感受力。

汉斯立克对音乐著名的描述是"乐音的运动形式"[tonally moving forms]。而如果将这句话理解成康德的观点(音乐是美的感觉的游戏)的另一种表达式,也许并不太牵强。对于汉斯立克以及康德来说,装饰[decoration]提供了一种重要的类比。康德说的希腊式图

案,其实就是汉斯立克说的阿拉伯风格纹饰[arabesque]。他们等于说了几乎相同的东西:自由的装饰。

但是值得注意的是,汉斯立克的思考很快就从静态走向动态。对他来说,音乐是如万花筒一般的声音类似物:一个曾几何时我们都拿在手中的玩具,它(万花筒)早在汉斯立克的时代就已家喻户晓。

万花筒可以提供那些如壁纸、花卉图案以及阿拉伯风格纹饰之类所不能给予的东西:即,运动的装饰——尽管我们必须常以一些比喻性的词汇来理解音乐的"运动"。当然,音乐并没有真正运动过(除非它被游行军乐队演奏)。它是一种在时间顺序中连接出现的声音模式,就像万花筒是一种视觉模式的时间性接替。

到目前为止,这些论说还没有超越康德。因为,尽管汉斯立克万花筒的例子,比康德的壁纸和花卉图案更恰当地说明了乐音的运动形式,但实际却没有抓住音乐中的要害。因为音乐,正如汉斯立克说的那样,并不仅仅是"一种悦耳的音响游戏[an ear-pleasing play of tones]"(其实这是一种康德的"美的感觉的游戏"的回声)。它并不仅仅是一种悦耳声响的万花筒。

但是究竟是什么在音乐的特性描述中被遗失了,比如康德所谓的"美的感觉的游戏",或汉斯立克所谓的"悦耳的音响游戏"? 毕竟,假如给予"美的"和"悦耳的"以宽泛的解释,音乐就是此二人所谓的那样。汉斯立克在《论音乐的美》一书的第三章,在一段凝练而富有启发性的话中,列举了许多形象比喻[images]来证明,除了"美的感觉的游戏"和"悦耳的音响游戏"之外,绝对音乐还承载着另外的负担。与阿拉伯风格纹饰相对照,汉斯立克说,音乐是一幅画,但其内容却无法以文字和概念来表达。或是说,与阿拉伯风格纹饰不同,音乐具有意义或逻辑——但不是那种科学或历史具有意义或逻辑的方式。它的意义和逻辑是纯粹音乐意义上的。这就是说,它们仅仅以音乐的术语来表达。最后,与阿拉伯风格纹饰不同,音乐是一种语言,但——你猜对了!——却是一种我们无法转译成其他的语言,尽管我们能"谈论"和"理解"它。人们应当如何解释这些不同的形象比

喻呢？

显然，汉斯立克正在试图用这些视觉表象、意义、逻辑以及语言含义来获得音乐中的某些东西，它使音乐脱离了汉斯立克曾解释为一种纯粹形式的艺术的最初的形象比喻：阿拉伯风格纹饰和万花筒。可是，他不断试图寻求的究竟是什么呢？

让我们再回到万花筒的问题谈一会儿。当通过接目镜观看并转动滚轮的时候，我们会观察到一系列对称的色彩图案逐个显现。而我们没有看到的是这种连续过程的意义：图案之间没有使之连接的东西。它们任意紧随，好象这些各色的玻璃片自己使之成型，在万花筒中翻着跟头。但是在一部精心写就的音乐作品中，人们所获得的恰恰是一种秩序感、逻辑感、"意义"感（甚至在一些写作并不十分精心的作品中也会如此）。而这就是音乐的一种特性，即汉斯立克一直试图用他的形象比喻来捕捉的东西，它与万花筒的任意性形成反面。

我认为，那些逻辑性和语言性的形象比喻是最富暗示性，而且合乎于汉斯立克所意指的东西。让我们来看一看，语言性的形象比喻。

把一段大声朗诵的英文散文的声音连续性与万花筒中色彩图案的连续性进行比较。不同点是什么？回答是色彩图案没有逻辑性的连接，而英语的句子却有：句子依靠其意义，以及它们所构成的段落的整体意义而连接。

难道音乐中连续的乐音也是以英文散文中的词句那样的方式连接吗？音乐是一种语言吗？汉斯立克似乎指出，这是一种极端的拘泥，因为他坚持认为音乐是一种无法翻译成他者的语言。假如能够被翻译，那么汉斯立克就会违反他的形式主义——音乐没有音乐之外的意义或内容，包括情感或别的什么。无论如何，这还是令人惊异的。音乐究竟是一种怎样的语言，竟然无法被翻译？实际上，我们知道那些纸上或石头上的标记，或一些连续的声音，是一种语言而不是毫无意义的图案，只是因为我们能够把它们翻译成一种可以理解的语言。（这就是如何我们得以确定，罗塞塔石碑[Rosetta Stone]上镌刻有语言性的铭文，而并不仅仅是一些装饰。）

假如原则上音乐是一种不可译的语言,那它将会成为什么?它将会成为一种"削减"意义的语言:一种没有语义成分的"语言"——如果对音乐来说,这算一个恰当的词的话。

然而,如果一种语言被抽离了语义成分,它还会剩下什么呢?所剩的只是它的语法:其文法的成分。是一堆具有正确组合规则的碑刻铭文:一种使无意义的碑刻铭文编织为有文法的、句法正确的线索[chains]的规则。或者,是一些"句子"——如果你愿意它们是一些毫无意义的"句子"的话。

那么,似乎汉斯立克将要发现的是,绝对音乐似乎是一种与语义学无关的语法:它近似语言却不是语言。它不仅仅传递一种秩序感。它确实传递了秩序。但那是一种特殊的秩序:句法结构的秩序。我确信,那就是当汉斯立克说音乐音响的过程中有"意义"和"逻辑"的时候,所试图指出的东西。但这又不是语义上的意义和逻辑。这是一个非凡的洞见,并成为音乐形式论者的重要支持,这种支持要求对深层的音乐经验做出真实判断——我怀疑,这是一种康德从未有过的经验。汉斯立克意识到,尽管缺乏某种意义,绝对音乐在最好的时候却会拥有一种"逻辑"——一种无可动摇的向前行进和导向的品质。(先去听一下贝多芬吧,我们就会得到绝对令人信服的确证。)

汉斯立克形式主义的直接继承者,常被说成是埃德蒙·格尔尼[Edmund Gurney],我们曾经提到过他的杰作《声音的力量》(1880)。尽管我很难相信格尔尼不熟悉前辈汉斯立克的思想,但令人惊讶的是,他在书中却没有提到汉斯立克。格尔尼自己对音乐结构的特征描述——"理念的运动"[ideal motion],很难不被听成汉斯立克"乐音的运动形式"的回音。

格尔尼的形式主义几乎完全是一种旋律的形式主义,他把旋律看作音乐运转的主要动力——至少是在那些格尔尼认真选择的音乐中如此。坦率地说,格尔尼的主要观点是:音乐就是旋律,因此音乐的美就是旋律形式的美。

而旋律形式是什么呢?依照格尔尼的说法,就是流动的旋律的

连接性[connectedness];而这看起来当然很对。一段旋律是一些单个的乐音被听成一个不断连接的整体。它如汉斯立克所说的,有一种"逻辑":一种"意义"。又如格尔尼所说的,具有一种"理念的运动"。假如你不把单个的乐音听成连接的,你就听不到旋律了。除此之外,与那些好的旋律相比,糟糕的旋律常常会使我们听起来感到"不连贯"[disconnected]。所以,连接性的感觉、逻辑的感觉,不但帮助我们分辨旋律与非旋律,还帮助我们分辨好的和坏的旋律。格尔尼在这里还很走运;到目前为止都还不错。

在格尔尼的理解中,形式主义造成两个基本的问题。第一个问题是非常明显的。旋律完全不能承负格尔尼赋予其上的重任。即使那些在格尔尼看来是登峰造极的音乐,贝多芬的音乐,也不能仅仅以旋律的方式(或甚至广泛一点)来领会。而对于中世纪音乐、文艺复兴音乐(那时的旋律——如果以格尔尼理解的旋律而论——几乎不是一种主要因素,更不用说是一种支配性因素了),他的旋律的形式主义彻底失败。他的理论在海顿、莫扎特以及贝多芬时代之前创作的音乐作品中无法奏效,这种失败不止一次地困扰着格尔尼。格尔尼把中世纪及文艺复兴时期的音乐仅仅看成是古老原始的东西——也许具有历史的趣味,但缺乏伟大的艺术价值。那些像我这样在历史音乐学中成长起来的人,不会接受这样一种对音乐历史的歪曲和偏见,或接受如此幼稚的音乐"进步"观念——就好像只有随着时代的演变,音乐才会日入佳境,或像蒸汽机或印刷术的发展那样。

此外,在格尔尼对旋律的形式所尝试的解释,以及人们如何感知它等方面,可以说存在着一些对神秘化的东西的暗示,这与有理性之人的性情格格不入。是否存在让一个美的旋律之所以美的任何显在形式属性的证据,即,认为某物正是一个旋律的美的"本质"——格尔尼对此是心存怀疑的。这很正确,因为那些能被轻易鉴别的形式特性——他很乐意于指出这一点——既可以在那些普普通通的、不讨人喜爱的旋律中,又可以在那些美的旋律中呈现出来。

作为一种怀疑论的结果,格尔尼倾向于把"理念的运动"描绘为

某种具有神秘的、非自然的、近乎超自然特性的事物。结果是,他把对这种难以理解的特性的感知归因为一种特殊的"音乐能力",它就像被追索的音乐特性一样无法考量。这样做没有什么帮助,尽管它是可理解的并且也许是健康的,但它是一种对形式美概念过于简单化的危险的过度反应。某一旋律的某一形式属性造成了该旋律的美,这并不意味着只要该属性在某一旋律中存在,该旋律就美。但也不能因为在此处不构成美,就断定该属性在别处也不构成美。换句话说,在旋律的形式美中,或其他任何地方,都不存在形式上的定式;关于这一点,格尔尼的确是对的。然而,根据个案分析的原则,那并不是说我们无法觉察出为什么这个旋律很美而那个却很平常的一些缘由。而且当然这也不是说旋律的形式美,或它的"观念的运动"(如格尔尼所说的)存在于某种超越我们自然能力视野的虚幻想象之中。音乐的美、旋律或其他方面的美,是非凡的,但并非不可思议。

无论如何,到最后,我们无需让这些对"理念的运动"以及特殊的音乐能力的怀疑抹煞格尔尼的成就。从整体上看,他各个方面的成就都不可忽视。即便说格尔尼过分地强调了旋律在西方艺术音乐中的重要性,也依然不会有人对这种重要性产生怀疑。而且,格尔尼的形式论分析,通过对那种精制的旋律所传达的连接感以及逻辑进程的强调,为形式主义的方案做出了有意义的贡献。事实上,可以很公正地说,格尔尼的《声音的力量》代表了音乐形式主义自初现端倪以来的第一套相对全面且具有说服力的学说。

关于音乐的形式主义如何萌发以及它如何演进到 19 世纪这一话题,其他人的讲解或许与我不同,对此我深信不疑。但是在我看来,无论他们怎么讲解,都绝无可能省略康德、汉斯立克以及格尔尼这三人的承前启后性的成就,他们铺设了坚实的基础。在此基础之上,我将会在下一章中继续搭建上层建筑。

第五章　形式主义

用"形式主义"一词,来描述我将要给出的那些对绝对音乐的说明是不恰当的。事实上,用它去描述那些在总体上相似,但侧重点上与我不同的其他版本的音乐形式主义,也同样不合适。我想,其中有两个原因。

首先,形式主义认为与音乐鉴赏相关的唯一方面是其形式;而这也许确实是康德、汉斯立克以及格尔尼的观点,他们代表了形式主义的第一批成果。但是,我所谓的"形式主义"并不认同如下观点,即,音乐形式是唯一关乎艺术的方面,学界所通行的其他形式主义学说也不这么认为。

起初,形式主义是被以否定的方式来规定的:即以"音乐并非怎样"的话语来下定义。根据形式主义者的信条,绝对音乐是没有语义性或再现性内容的。它不是某物或无关于某物,不再现任何对象,也不讲述任何故事。既不争辩什么,也不拥护某种哲学。在形式主义者看来,音乐即是纯粹的音响结构;而正因如此,这个教条有时被称作为音乐的"纯粹主义"[purism]。

根据形式主义,音乐是一种纯粹的音响结构。然而一旦得出了这个结论,我们就会立刻发现,在音乐中除了形式,还有着更多的艺术旨趣,存在着某些建构的要素:在音乐中这些要素建构某物。并

且,除非有人坚信仅仅形式在鉴赏中是美的或艺术性的,否则那些要素本身,乃至一些毫无形式可言的东西同样应当具有艺术旨趣。单个的音或者和弦,各种乐器的音色等,这些不构成音乐形式的东西,也同样是具有魅力的。见木应见林。

因此,形式主义就是这样一种观点:音乐不具有再现性内容,也不具有语义性内容。绝对音乐是一种音响的结构,但该结构不仅在其形式方面,而且在形式的具体成分方面也理所当然地具备艺术旨趣。根据形式主义的观点,在音乐上,我们关心的是那些音乐作品的"感觉"特性,音乐的形式正属乎其中,尽管这也许是最为重要的一点。

第二个原因,就此处提出的学说而言,"形式主义"一词之所以不恰当,乃是因为这个词暗示了某种视觉形式(如"神圣的人体形态")和静态的空间形式;而音乐的形式是时间性的——尽管它通常以占据空间的图式展现出来。音乐的形式是音响的时间模式。但是,"形式主义"一词被沿用了如此久远,弃之不用反会导致更多混淆(而非明晰)。(我很怀疑"时间模式主义"一词[temporal patternism]是否能畅通无阻,要是将它作为替代术语的话。)那么就把"形式主义"这个术语用下去吧,尽管它就事实而言并非完美。

现在,没有人会否认,在聆听音乐之时,我们享受着音乐中的形式特性与感觉特性的乐趣。即便相比结构和感觉上的特性,人们更乐意相信绝对音乐是具有再现性或语义性的,但我们必须承认,在聆听过程中是那些结构与感觉上的特性使我们感到愉快,就像形状和色彩在再现性的绘画中所做到的一样;或者与小说、戏剧以及诗歌的纯粹语言上的美一样。因而,形式主义者对绝对音乐提出的问题——就音乐结构的鉴赏来说,我们究竟因何而感到愉悦的问题——是一个所有人的问题,并不仅限于形式主义者。而这也是我的问题,并且我希望能够满意地解答它。

要是我问,在读一本小说或看一部电影的时候,人们所享受的是什么?很可能,许多人会回答说:是小说或电影中所展现的虚构事

件,而并不去说是享受其他某些东西中的乐趣:如一部文学作品,说是语言的美;一部电影,说是图像的组织编排;或是一些故事情节的结构,或是虚构的作品可能提出的深刻哲学以及道德问题等等。诚然,对不少引人入胜的小说而言,我们的确主要享受的是其中的故事。无论如何,19世纪伟大的小说家都是伟大的故事家,就像在美国故事片的黄金年代中那些伟大的好莱坞电影导演一样。

现在,让我们来讨论关于音乐结构的类似问题,这在刚才的虚构性叙事问题中就提到过。当听到听觉空间[listening space]所呈现的绝对音乐形式与感觉的特性之时,人们所享受的究竟是何物?如果你是形式主义者,那就只会有一种答案。在叙事性虚构的作品中,我们所享受的是各种事件的展开——但在这里不是虚构的事件,如哈姆雷特杀死波罗尼厄斯,或人猿泰山在狂奔的象群中对简的营救。在此我们所享受着的事件,一旦它们呈现,便是纯粹的音乐事件:音响事件。

然而,尽管音乐事件并不是叙述或描写的虚构事件,而是纯粹的、无意义的音响事件,但我们对其的感知与欣赏,却仍然同我们对虚构性叙事的理解与欣赏(无论是读一本小说还是看一部戏剧或电影)具有共性。概略地说,就是我们总是以某种相似的方式,思考着那些正在经验着的事件——不论是叙事艺术作品的虚构事件,还是绝对音乐的纯粹音响事件。

不妨展开想象:当第一次读起一本小说,你被书中的人物角色所吸引,并与他们的行动、言谈,甚至有时与他们的思想发生关系。然而你并不是一个被动的观众。你会思考即将发生什么。你想知道,那个英雄如何去摆脱当下困境,并且你对他成功做到了这一点感到惊讶。或者,在很早以前你就猜测,他将会跟他未婚妻的堂妹陷入爱河,而且确信那是千真万确的。你认为有件事是男管家干的,可是后来却证明是领主所为。或者,你感觉到对那些被压迫的农夫来说,事情将会变得皆大欢喜——而且,瞧,他们的救星这就出现了。换句话说,当我们专心于某个虚构性叙事之时,我们就跟它做了一场自问自

答的游戏;或者说,它与我们做了这样的游戏。无论你怎样摆脱,虚构性的叙事总会与我们的期待一起游戏着:让一些期待更为迷茫,让另一些期待更为明了。

除此之外,我们的各种期待也受制于先前对各种不同叙事性小说体裁的经验,那么期待是怎样产生的呢?举例来说,假如我从未读过侦探小说,那么我就会对目前所读的一本侦探小说中复杂曲折的情节产生非常不同的反应。而且,同样的道理适用于其他任何一种小说体裁。照样,我现在手上的这本侦探小说,也会影响我将来对侦探小说以及其他一些小说的经验。换而言之,我的各种期待正处于一种持续的流动状态,就像把我对小说的经验带进其他的心理情境中一样。

当然,至少对形式论者来说,绝对音乐并非文学虚构。但我们仍然有很多针对叙事性虚构的反应可以转变为对音乐本身的经验,当然,这种转变中去掉了虚构性的内容。

我所说的是这样的情况。就像读一本小说,我们思考所读的内容,设计出各种即将发生的事,怀着各种落空的或实现的期待等等,因而我们也会在聆听绝对音乐时同样专心致志。音乐作品具有某种"情节":但当然不是那种行动角色的情节,而是纯粹的音乐"情节"——就像汉斯立克竭力主张的那样,音响事件在音乐的"逻辑"和"感觉"的连接中不断进行。我们在理解这些情节时,其实与在虚构性叙事的理解中所做的一致,做的也是自问自答的游戏。

那些音乐"情节"与我们的各种假想、期待、惊异以及实现之间的游戏方式,在音乐理论家伦纳德·B·迈尔[Leonard B. Meyer]开创性的音乐美学和心理学著作《音乐的情感与意义》一书(1956),及其各种论文和文章中被精彩地阐述了。我不认为一种成功的音乐形式主义,在不动用迈尔某些结论的情况下是切实可行的。因此,我要为我的形式主义,对那些相关结论作一次记录。

迈尔将其对音乐知觉和鉴赏的分析建立在数学家们称为"信息论"的基础之上。但不必恐慌。我们并不要必须懂得数学才能理解

那些基本原则。而且,为了眼下的目标,我们需要了解的也仅仅是基本原则。

为了对所谓"信息论"有基本的概念,我们先谈谈"信息"这个词在日常生活以及平日交谈中表达了什么。假如我说:"明天太阳将会升起。"你很可能回答:"这并不是新闻,你并没有说出任何我不知道的事情。"换而言之,我未曾提供任何"信息"给你,因为我们常常将"把某事告知[inform]某人"的意思,理解为去说出某些他尚不知情的东西。

但是,假如现在我说,明天的太阳不会升起了,因为某些迫在眉睫的宇宙大灾难即将来临,而天文学家们却刚刚发现。无疑,这对你来说便是一个新闻了:一个真正骇人听闻的新闻。

进而,这些问题中的事件(即太阳升起与否)分别是:一个不成为新闻,而一个是重大新闻。如果你被一个升起的太阳唤醒,它升起的事实就不是新闻,在夜晚到来以前,你会像对其他任何事一样,确信太阳在第二天升起。日出并没有告诉任何你不曾知晓的事情:它没有传递任何信息。但是,从另一方面来讲,假如太阳第二天早晨没有升起,这可就是新闻了:以前你几乎确信太阳将会升起,然而这一次却没有发生。太阳没有升起,这是一件令人彻底惊异的事:它告诉了你一些你绝对不曾了解的事情,具有高度的情报性[informative]。

"信息论"是一种一般常识判断的观念,即认为哪些是新闻,而哪些不是新闻的观念的拓展。"信息论"认为,事件发生在一个从彻底期待到彻底意外的整体过程[continuum]之中。对一个事件期待越多,则它发生后提供的情报就越少;反之亦然:一个未被期待的事件是具有"高度情报性"的,而一个被期待的事件却不是这样。

伦纳德·迈尔所做的,就是将"信息论"的情报性与非情报性事件的概念应用在音乐事件之上。换而言之,就是以它们被期待或未被期待的程度,去评估各种音乐音响事件。一个预料之外的音乐事件具有高度的情报性,如那个太阳未升起的例子;而在预料之中的音乐事件则缺乏情报性,如那个太阳照例升起的例子。然而,我们所讨

论的是哪一类音乐"事件"呢？并且,是什么原因使人们对它们形成各种期待？

出于这个讨论的目的,我把音乐事件区分为两种:即,所谓的"语法事件"和"形式事件"。关于"语法事件",我指的是那些发生在音乐结构之内的"小型"事件。这些事件受到音乐语法"规则"的制约。其中一些必须服从于和弦的连接,也就是说,规定有哪些和弦要跟在哪些和弦之后,以及发生的概率是多少。另一些则要服从于旋律的线条:比如说,当一个旋律升至最高点,从一个音行至五度音之上,那么它就"应该"或"通常"会以下行的方式继续进行。而且,有些还会服从于用对位法组织起来的旋律方式:比如,当两条旋律线以平行的方式进行时,这是允许的;而当它们必须反向进行时,只有某些音程距离在它们之间才被允许,等等。

"形式事件"则是音乐结构中的大型事件,受各种音乐形式的支配影响。比如说,一部交响曲必须具有这样的形式规定或原则:四个乐章;第一乐章较快,常常会带有一个较慢的引子;第二乐章较慢,而且具有沉思性;第三乐章性情较为轻快,无论是小步舞曲(在古典交响曲中)还是谐谑曲(贝多芬以降)都一样;而终曲则是快的,通常快于第一乐章,并且常常在古典时期以回旋曲式呈现。

但是,像交响曲或奏鸣曲这样的作品结构中的各个乐章,也要遵循它们自己的形式规定或模式(这些可能会随着历史时期而改变)。因而,莫扎特或海顿创作的古典交响曲,第一乐章就会采取所谓"奏鸣曲式"。很多作品均是如此。首先要有一个第一主题或主题组;还要有一个对比性的第二主题或主题组;这些构成乐章的第一部分:即我们现在所谓的呈示部。第二部分,有时被称为自由幻想,或发展部,它虽然没有固定的形式,却允许作曲家根据其材料及其想象倾向的方式进行创作。乐章以再现部结束,它通常遵循与呈示部相同的模式,即第一主题、第二主题、结束主题,并使用相同的主题材料。这就赋予奏鸣曲乐章一种三部对称性的形式:ABA。

因此,如前所述,与音乐的"信息论"相关的那些音乐事件,就是

聆听者对之产生各种期待的"语法事件"和"形式事件";换而言之,这些事件被期待或不被期待,或是被期待以任何一种程度(或强或弱)出现。那么这些期待究竟源自何处呢?

音乐事件的各种期待可以被有效归类为两种:"外部的"和"内部的"。不妨这么说,前一种"外部的"期待是指已经形成的,被带入某个正在经验着的作品中的各种期待,是那些在特定音乐环境中成长起来的人,耳濡目染中无意识获得的各种期待。"内部的"是指作品本身在聆听过程中所产生的各种期待。通过聆听西方音乐,且无论是通俗流行体裁、民间风格还是古典曲目,我们对音阶、和声排列以及赋予音乐以特点的形式结构逐渐适应起来。从一开始的准备阶段,我们就将各种期待带进所遭遇的音乐作品之中,而作曲家也认为各种期待会在听者内心中产生。

后一种期待,即"内部的"期待,是通过听者关注的特定音乐作品本身的内部活动得以唤起的,并由此被落空或被实现。它一部分属于作曲家对听众的形式期待和语法期待的驾驭技巧;一部分则属于听众卷入游戏之中的愉悦感。

那么,总体而言,一部音乐作品就是一个音响事件结构,它在最高期待和最低期待范围内运作:用"信息论"的话来说,就是从最低限度的信息到最高限度的信息。并且,在迈尔看来,令人满意的音乐,或者说"好"的音乐(如果你喜欢这样说),就必须在期待和意外之间取中间道路,或至少要与两者之间保持足够的距离,而并非彻底成为其中任何一员。如果一部作品的全部音乐事件都不令人感到吃惊,亦即"信息论"者所理解的非情报性,那么这种音乐就会符合听众全部的期待。绝不使人吃惊,换句话说,就是令人生厌。从另一方面来看,如果音乐事件都是令人感到惊异的,即全部都有高度情报性,那么,实际上这部音乐作品又将是难以理解的:一片混乱。听众的期待将会全部落空,并将无法寻求理解作品的通路。奇异的,或风格上不为人所熟悉的新作品,就常常表现出这一点,正如那些出自聆听者自身音乐文化以外的作品,或在历史、地理上更为疏远的作品。

现在两个有关"信息论"对音乐聆听的解释问题凸现出来。第一个问题是,在何种程度上,期待、惊异以及满足是一些有意识的过程,而在何种程度上,它们又仿佛"在幕后"进行着运作?第二个问题是,在一部音乐作品被多次聆听过后,由于听者已经"熟悉了故事",而不再产生惊异感,此时那种种的心理过程如何还能得以发生?

针对第一个问题的答案,我想,是清楚明白的。"信息论"者所说的那种期待、惊异和满足的过程,会在意识和下意识中起作用。我相信,当有意地注意一段音乐时,人们的下意识过程总是同时进行的,各种音乐期待在这个过程中被唤起、满足或落空。但是,我不想过多讨论下意识活动。我更愿意关心的是,在聆听者在音乐厅或欣赏录音时,当他(她)严肃而专心地投入到音乐中去,仅仅是为了享受音乐之时,聆听者的意识中究竟发生了什么?依我所见,那些人——根据我自己经验的推断——正在有意识地与音乐做着那种所谓的"假设游戏"[hypothesis game]。他(她)一直思考着正在发生的音乐事件,不断做出各种将会发生什么的假设。他们在各种期待中,不时地感到惊异、感到满足。

注意,"假设游戏"能够在不同程度的自我意识中进行。你可以在做某个"假设游戏"的同时,注意到自己是如何做这个游戏的,并能注意到你在做游戏这个事实,而不是仅仅只去思考那些你在考虑的东西。但是,相比其他游戏,"假设游戏"并不意味着你更具有诸如考虑如何进行游戏这样的自我意识。我之所以指出这一点,是因为有时人们会反对把欣赏音乐当作一种有明确意识的活动,他们的意思是,欣赏音乐并不一定是一种有明确自我意识的活动——它是完全不同的。

尽管如此,也许有人还是会反对,认为我对聆听者心中所发生的对音乐的专注活动过分理性化了。也许,有人会说,我所说的该是演奏家们和音乐专家们头脑中所发生的情况,它的确超出了一般外行听众的意识活动范围。

但是,我对此却不能苟同。当然,音乐专家具有更多的概念设施

[conceptual apparatus]——常以所谓的"音乐理论"的形式出现,当音乐经验呈现时被用来进行思考工作(而大多数思考是在一瞬间进行的)——这是一个事实。然而人人都具有各种概念框架,用于归类放置所关注的音乐事件。我认为,当我们真正地聆听着音乐,就像一种严肃、引人入胜的活动,而并不仅仅是别的任务的背景,或作为"氛围"的音乐的时候,我们就会在此思考所聆听的音乐。并且,其中部分思考会以信息论的假设、期待、惊异以及满足的理论架构的方式进行。

现在,我们还剩下第二个关于音乐"信息论"的问题。对于已经听过的音乐,我们如何还能与之进行"假设游戏"?因为只有当不能肯定音乐事件发生进展的情况下,"假设游戏"才会运作,才会有趣。如果我们想:"现在这条旋律就要结束了",而且事实确实如此,那么我们的期待就得到了满足。如果情况没有发生,我们就会非常惊讶。这便是我所指的游戏。然而,要是我们已经听过某一首乐曲,并了解而且确定其旋律将会怎样,却因此说我们的各种期待也已满足或落空了,这种话是没有意义的。如果对结果不产生怀疑,如同我们对读过的小说的结局不会产生怀疑;那么游戏就会丧失它的要旨和乐趣。显然,结果不能使人感到惊讶,是不能支持我的假设的。因为,至少要有一些对结果的疑问和一些惊异的可能性,才能让被实现了的期待产生审美满足感。如果我了解是男管家做了那事儿(由于我已经读过那本小说),而且结果证明正是如此,那么对男管家行为猜测中的乐趣便烟消云散了。

这个问题,也就是所谓"重复聆听"音乐[rehearing music]的问题,现在已有一个清楚的解决方案。首先,该问题夸大了多数听众,甚至专家在音乐作品中(不算那些最平庸的)所能记住的音乐事件的细节程度。重复聆听一部交响曲或一部弦乐四重奏,会使听者更加熟悉乐曲的总体轮廓,但这却不可能给出如照相一般的记忆。因此,在被彻底熟悉的危险显露之前,很多货真价实的音乐会经得起多次的反复聆听。

此外,如在小说中一样,绝对音乐也存在着一种所谓的"幻觉持续"[the persistence of illusion]。即便人们已经了解到,音乐作品中的一些使人惊异的形式事件即将发生——因为早已听过多遍,但是好像自己仍然将会被音乐再次"耍弄"一番,并情不自禁地做出现实反应。这就很像:你知道有人拿剑朝你刺去,你会在那一刻不自觉地退闪一旁。举例来说,在一部交响曲中,像我曾说过的那样,通常的事件顺序是第一乐章快,第二乐章慢,第三乐章是小步舞曲或快速的谐谑曲,而最后一个乐章又是快的。贝多芬在他所有的交响曲中恪守了这种模式(除了《第六交响曲》,即《田园》是个例外,它没有采取通常四个乐章的形式)。在《第九交响曲》中,他将谐谑曲放到第二乐章,把慢乐章放到第三乐章。尽管我听过这部作品很多次了,可是当谐谑曲,即那个快速乐章出现在我正"期待"着的柔板乐章的位置上时,我还是会离奇地感到"惊讶"。我好像又重新"进入故事之中",就像每次观看《哈姆雷特》时的感觉一样。

人们当然不会希望一部音乐作品,不论如何复杂,却能被无限度地[ad infinitum]聆听,而永远无损其效果。尽管如此,严肃的聆听者却有一个大体的经验:经典曲目中某些伟大杰作可以供人聆听一生。所以,无论如何,音乐重复聆听的"疑问"并没有使人对音乐欣赏的"信息论"产生怀疑。在通常各种情况下,"假设游戏"在音乐重复聆听的问题中仍将幸免于难。我认为,它毫无疑问构成了人们聆听经验的重要部分,但并不构成全部的经验。我将会在此补充这一观点,即我称之为"捉迷藏"的音乐游戏。

所谓古典音乐,在其历史进程中,形成了多少有点儿复杂的结构。而且正是在对这种复杂、引人入胜的结构的欣赏之中,音乐的乐趣得以呈现。

即便在把旋律作为音乐经验主要成分的时代——如在18世纪初到19世纪末这段时期——人们都可以说,旋律是被"嵌置"在各种不同复杂程度的音响结构之中的。由此,许多由这类音乐所引发的兴趣,都是与把旋律从音响结构中辨析出来有关。这便是我所指的

音乐"捉迷藏"问题，或是，在其他一些场合所说的 Cherche le theme （寻找主题）的问题。

在那些熟知的曲式中，现代时期中的西方艺术音乐采用了赋格、奏鸣曲式、回旋曲式、主题与变奏等等形式，而相关的形式原则非此即彼，听者的任务是去发现、辨别构成音乐结构的主旋律或其他旋律。这也是作曲家的任务，去隐藏它们、修饰它们、分解它们，让这些旋律变着各种花样，总之就是给听者以难题去解决。

不仅如此，这些标准的音乐形式或模式，还处处包含着重复出现的主题。富有经验的听众的任务，就是去分辨主题在何时出现，在各种音乐形式或模式中辨明自己的方向。在某种音乐形式中摸清道路，是捉迷藏游戏的一部分，而且这也让人们从这种音乐及这种音乐聆听过程中获得某种程度的满足感。

现在，我们可以把这两种音乐聆听的过程，即"假设游戏"和"捉迷藏游戏"，整合为一种看上去较为可靠的解释，即，当亲临绝对音乐（以及带有文字的音乐）之时，我们所感到愉悦的是什么。这两种游戏所暗示的是一种令人迷惑的游戏，这非常像我早先提过的、在虚构性叙事中所发生的活动，且不论这种活动是用来读的（如小说）还是用来看的（如戏剧和电影）。在一个故事中，我们之所以一直被它吸引，是因为我们想知道将会发生什么——事情的结果如何。但我们又不是完全被动地去观察虚构的事件过程：也就是，在智力上并不被动。我们在虚构性叙事的经验中所产生的丰富的愉悦感，就是对将会发生的事情的好奇的愉悦感，对将会发生的事情的推测的愉悦感，当然还有对将会发生的事情的事先觉察的愉悦感——觉察到我们的推测是否会与实际符合。叙事给出谜题，让我们尝试解决。

绝对音乐中的各种形式是没有内容的情节。或者，如果你喜欢，可以说它们是纯粹的音乐故事。但是，就像虚构性叙事给我们提出问题而后又解答它们那样，音乐的各种情节也是如此。就像虚构性叙事作品给我们准备了惊异的故事那样，音乐的各种情节也是如此。音乐的情节和小说的情节一样，为了我们的愉悦而显示出各种"事

件":对于后者,显示的是虚构事件;对于前者,显示的是音响事件。

但是,在继续讲下去之前(我还不想在此时过于强调这一点),我想说,即便绝对音乐在某些方面可能类似于虚构性叙事,但是它断然不是真正的虚构性叙事。因为,无论就其内部还是外部(第八章中会有讨论)而言,音乐具有高度的重复性。音乐"情节"——这是一种勉强意义上的"情节"——它们重复自己的方式,某种程度上,在叙事性的结构中是令人无法容忍的(这很明显)。我们之所喜欢重复,其原因(至少在某种程度内)还不是完全清楚。但我们清楚的是,因为音乐是一种无内容的模式,在音乐中的重复所产生的作用与在抽象视觉图式的重复中是一样的。实际上,应该坦白地说,你无法拥有不重复的模式。这就是模式的本质。

在前文里,我已经着手谈过音乐性"情节"之中的"假设游戏"和"捉迷藏游戏"。但是,如果说"假设游戏"在虚构性叙事及音乐性"情节"中都能普遍适用的话,那么,似乎"捉迷藏游戏"相对文学性来说更加具有音乐性,因为它是重复设计上的重要结果。对各个主题的寻找和发现,在音乐的经验中起到如此重要的作用,这在文学经验中也的确会发挥作用。单词的、语句的、某个虚构事件的、哲学观念的、比喻的等等重复,当然也会发生在虚构性叙事之中。并且,对此类文学性"主题"的寻找—发现,至少会在更高级的小说形式中成为人类愉悦感中的一部分。然而我想,这种主题性的结构之所以在绝对音乐中会比在文学中发挥出更重要的作用,是因为绝对音乐不存在那种用以组织"情节"的虚构"内容"。并且,事实上,当一部文学作品中的主题在某种不同寻常的程度上进行重复时,该作品常会因此而被认定具有某种"音乐性"特征,可见音乐的重复和主题重复两者之间的联系是相当紧密的。

在任何事件当中,无论是否与虚构性内容或主题重复有关,理解一个虚构性叙事就是理解发生的事情。为了说明对发生之事的理解,就要描述它。而这对于音乐性情节会行之有效吗?我想是肯定的,但还需要一些解释。

只要有人能理解某个虚构性叙事,他就会理解刚才说的这一点,因为他会把所读之物归诸于恰当的概念。如果一个孩子阅读《傲慢与偏见》,也许他能理解其中的某些内容,但是他也会漏掉大量的东西。坦率地讲,这是因为他不会明白简·奥斯汀在说些什么。对于这个故事的绝大部分内容,严格地说他不会理解究竟在发生些什么,这是因为他缺乏理解故事所必备的各种概念。

但是,某个音乐聆听者所理解的到底是什么呢?那里并没有虚构的情节——只有各种音乐事件。那么,从听者关注了那些事件的意义上说,那些被理解的东西就是音乐事件。而且,如果他关注那些事件,那么就会把它们感知为以某些特定方式发生的事物。

现在,也许很多读者会认为,我又在过于理智地处理聆听经验了。聆听经验常会被想象为近似于一种半意识的、梦境般的幻想,宛如沐浴在音响之中。当然,这是一种聆听音乐的方式(或甚至是一种非聆听音乐的方式)。但它却完全不是那种需要我们努力去理解的音乐聆听方式。当一个人认真专注地听音乐时,无论是否受过音乐训练,他都一直在努力理解一个严肃认真的作曲家所想要、所期望的方式是怎样的。这个人既不是以一种彻底空白的心灵和毫无思想的方式,也不是以一种被各种思想和问题占据了心灵的方式(音乐仅仅起到一种宽慰情绪的背景的作用),而是以一种被音乐占据了心灵的方式来关注音乐音响事件。我认为,这样的人才可以被确切地描述为:他(她)正在思考自己所关注的音乐事件。

当人们认真聆听的时候,音乐就是哲学家们所说的那种"意向性对象":这就是说,是一种可以被描述的感知对象。例如,当你和我都看见一个男人。我相信此人会是一个有名的演员,而你却一点儿也不了解他:对你来说他只是一个高大英俊的男子。我所见的"意向性对象"是"一个高大英俊的人,他是一个有名的演员,因为扮演哈姆雷特而出名"。你的"意向性对象"仅仅是"一个高大英俊的人"而已。我们都看见了"同一个人",但是,由于我们所了解的不同、所相信的不同,我们就会看到"不同的人",看到不同的"意向性对象"。我见到

一个因为扮演哈姆雷特而出名的演员;而你只见到一个男人。

正像前面我所描述的那样,当人们认真聆听的时候,音乐就是聆听者所关注的"意向性对象"。而"意向性对象"则取决于那些聆听者关于音乐的各种信念。特别是,它很大程度上取决于聆听者把怎样的音乐知识和聆听经验带到音乐中去。带入的知识和经验越多,"意向性对象"也就越"大"——即所拥有的内容越多。因为我们对音乐的了解越多,我们对之的描述也就会越细致;而我们的描述越是细致,各种特征,确切地说是我们用来欣赏的"意向性对象"的特征和音乐的特征也就越多。

那么,就会看到——我是赞成的——这样一种结论:即,音乐知识的增加,会帮助音乐的欣赏和愉悦感的增强。理由如下:既然音乐知识的增加会充实音乐欣赏时的"意向性对象",那么很简单,它当然会给我们更多的东西去享受或愉悦。此外,这种见解还有助于我们去理解音乐经验中令人困惑的另一个方面:音乐欣赏和愉悦感中的所谓"音乐理论"的作用问题。

"音乐理论"并不是一种像达尔文的"进化论"或爱因斯坦的"相对论"那种意义上的"理论"。也就是说,从深入说明事物在根本上是如何运作的意义上说,它并不成为一种"理论"。它更像是一种对各种音乐事件的精致的技术描述,而其他任何艺术中都没有类似的情况。在音乐理论家和哲学家那里,下面的问题已然成为争论的焦点,即关于在音乐鉴赏或音乐享受过程中,音乐理论是如何产生作用的,或能否产生作用?我认为音乐理论起到了作用,而且我先前所概括的那些对于音乐聆听的看法便能给我们以回答。

当然我们也不要认为,音乐理论知识是一次充分的音乐鉴赏过程的必要条件。相当多的人都没有这种技术知识,可他们却组成了古典音乐的听众。很难相信,人们会把时间和金钱投入到一种无法使之获得满足感的艺术形式中去。

但是我想,从另一个方面,我们也要避免一个同样不受欢迎的结论(就我而言),即认为即便学会了由音乐理论构成的音乐技术知识,

也无助于增强音乐欣赏时的愉悦感。这既不是我的经验,也不是我所了解的其他人的经验。在我们的民主思想社会中,存在着一种对审美家"精英"阶层的警惕倾向,认为他们占有着一些对自己开放、对他人封闭的更为高规格的艺术及文化形式的秘密。我们不能允许这种对精英政治本能上反感的遗风,把我们的音乐鉴赏力降低到无知的水平上。

音乐语法和音乐结构的技术知识将会增加我们的愉悦感,这在前文中已经讨论。因为,它们会加强我们在音乐鉴赏中对意向性对象的描述能力,而且是一种在音乐鉴赏中被扩大了的"意向性对象"。这种以音乐理论术语来描述音乐的能力,赋予了我们辨别音乐对象中的各种事件的手段,而对于那些不具备如此手段的听众而言,音乐对象中的各种事件则是秘密的。

需要重申的是,我并不是说缺乏音乐理论知识的人是无法获得丰富的音乐鉴赏经验的。但是我们也不应当由于某种民主式的审慎而拒绝承认,就那些缺乏经验或经验丰富的人来说,并非所有的音乐都能获得同样的理解。有大量的古典曲目是通过音乐理论知识而获得鉴赏方面的提升的,尽管从某种意义上,音乐理论知识向所有人开放。如果这是个坏消息,那么好消息就是:任何具有音乐听力的人,都可以学习音乐理论(而不需要让专家去告诉你什么)。因此,任何人,不论是去享受或是去鉴赏古典音乐(或任何一种音乐),只要他(她)有决心,都可以学到音乐/理论知识。从这个意义来说,那些掌握音乐语法基础的"精英人才"是不存在的。任何意图学习的人,都可以进入这个秘密地带。当然,如果你不愿意,那也是你自己的事儿了。如果这就是美学的"精英主义",那么我将完全赞成它。

现在可以总结一下了。我已经为绝对音乐提出了两种游戏形式:一是"假设游戏",它根本上是一种"信息论"的形式主义;另一个是"捉迷藏游戏",我认为,它在一定程度上是大众的形式主义。但是在这一点上,读者可能会产生困惑,认为这种解释仍与我们在音乐中以何为乐的问题太远。那些游戏为什么令人愉快?又怎样去令人愉

快呢？

我承认自己无法回答这个问题。但也许它并不是一个哲学家真正的任务。毕竟，哲学家只能到此为止，最终他必须取得那些自己能够企及的东西，余下的只能请读者要么想当然地接受，要么凭信念接受了。

我已提出了问题：在绝对音乐中，我们所享受的和欣赏的究竟是什么？并且也回答了问题：我们所享受的正是音乐的"情节"，就像在虚构的故事中所享受的方式一样。当然，所不同的是音乐的"情节""仅仅是"一系列音乐音响事件而已，而不是有关虚构事件的故事。此外，我也尝试着区别了两种聆听方式——并非必然的两种方式——在其中，我们与音乐"情节"进行互动，就像我们在小说故事中所做的一样：它们都是"游戏"，一个是"假设游戏"，一个是"捉迷藏游戏"（尽管相比文学性来说，后者更具有音乐性）。

如果你接受这个理论，那么，就有了一个合乎问题的答案。你已经亲自把一种信念带进疑问的过程之中，而这种信念是，游戏自然而然就会让人类感到愉快：它们代表了人类娱乐的典范。因此，如果你同意，"假设游戏"和"捉迷藏游戏"在我们鉴赏绝对音乐的过程中发挥了重要作用，就会由此而弄懂为什么聆听绝对音乐会使我们感到愉悦的原因——音乐在一定程度上构成了这些游戏，而这些游戏通常又会使我们感到愉悦。满足某人对于"为何 S 是 p"的好奇心的方式，便是去展示：S 就是 q，并告诉他：就像你已知的那样，所有 p 的都是 q 的[all p's are q's]。

当然，这并不意味着企图去了解"为何 p 就是 q"的理由不正当。对我们所谈的这些"游戏能使人类愉快"的原因，读者有正当理由去怀疑。这个疑问是合法的。但是，它超越了一个音乐哲学家所能解释，或有义务去解释的界限。也许，我们现在需要心理学家或生物学家（或两者都需要）的解释。而音乐哲学家，最远只能将你引到这里了。

在这一点上，即关于我的形式主义论所具有的形态，我们还有一

个很不错的观点。但目前为止,有两个重要的话题被忽略了。首先是(我们会记得),我曾认为对我来说(以及别人),"形式主义"是一个不恰当的术语,因为它明显将音乐的形式元素作为唯一与其鉴赏活动相关的事物挑出来;而在我们对音乐的鉴赏之中,也存在着一些纯粹感官性的美的因素——各种音色、单一和弦的特征、和弦连接与各种转调等等——它们同样吸引我们。其次是,对美的概念本身我只字未提。确实,我们所听的音乐是否是美的问题,是与我们有关系的:只有当音乐具有"美"感时,或者,更宽泛地说,只有当它在"音乐性"上企及了高度"成就"时,我们才会陶醉其中、心旷神怡。那么,美的概念如何去适应形式主义者的信条呢?

就音乐的感觉性因素而言,不会有人说它们不明显。音乐的形式是在可听见的音响中被实现的。这些音响通过各种不同音色的乐器而产生,而那些乐器也是为了发出尽可能完美的音色被制成的,并且这些音响通过那些能够(或希望能够)从乐器中发出尽量完美音色的训练有素的演奏家演奏出来。那些为乐器组合而写的音乐,是利用不同乐器的独特音色,以感官的美的方式来建构的。为独奏乐器而写的音乐,也总是运用该乐器在不同音区中尽可能美的独特音色。

各种和弦、和弦连接、转调以及其他某些"个别"的音乐织体等因素方面的美,当然也具有"形式":它们的确具有"各个部分"[parts]。然而,在更大的图景中,它们仍然只是一些构成音乐形式的元素。它们的美当然不是一种"自然的美",不具有某种自然特性,例如闪亮的宝石或耀眼的金块,它们都比一部完整的交响曲的美更为自然。它们的美,很大一部分是一种文化上的人工制品:后人从瓦格纳著名的"特里斯坦与伊索尔德和弦"中发现的迷人之美,对于18世纪来说,却仅仅只是一个丑恶的不协和音。

而且,各种单独的和弦、和线连接或转调的美,常常取决于它们如何被置于广大的音乐区域中:即它们是怎样从自身作为元素的形式中"出现"的。尽管如此,在音乐结构中,这些元素的美,或多或少都有点类似于宝石和稀有金属所呈现的"自然美"——它们被经验为

各种感官性的美的元素，其特性简直就像各种色彩的美一样。

那么，就是这样。美、美、美。音乐具有感官性的美：它的各种形式是由于那种美才被意识到的。但是，是什么让不同乐器的声音成为美的呢？是什么让各种个别的和弦、和弦连接以及转调成为美的呢？而且是什么让那些被意识为美的声音的音乐作品成为美的呢？确实，除非解答了这些问题，否则音乐哲学家并没有完成他的任务。

我想，此时此刻音乐哲学家是无法借故推托说：音乐美的问题不是自己的问题，而是别人的了。那么，如果曾经有过如此推脱之词的话，会是其他什么人的问题呢？音乐美的问题是一个哲学问题，而它恰恰就是音乐哲学家应当予以解答的。

但是，我也不会试图解答是什么构成了音乐的美或它的"成就"。或许这是无法解答的。无论如何，我无法作答，并且也不知道其他任何人是否已经回答，或能否回答。因为，如果以为回答了这个问题，并给出一系列的特征，而且它们是任何音乐的美所必需的、充分的条件的话，那么我想，格尔尼怀疑是否有这样的东西的观点便是正确的（我认为，他曾经如此尝试过）。

从必要和充足条件的意义上来讲，我们对该问题（音乐的美是什么）的无法作答的绝望，并不应当使自己陷入无助的沉默中。在某些情况下，我们应当说出音乐作品的美的原因或其中部分的原因，就像格尔尼所做的那样。实际上，到目前为止，我们所有关于在音乐形式和材料中"是什么让人感到愉快"的讨论，本身就是一种回答。我们的讨论解答了在某些情况下，是什么构成了音乐美的问题。而所有那些将要讨论的，也同样会有类似的作用。正如我曾说的那样，人们要避免的论断是：如果不具备某些特点，音乐就不是美的；或只要具备某些特点，就能保证音乐的美。因为没有任何一个论断的理由是完美的。

关于音乐的形式主义的概况，还需要再谈些什么呢？细心的读者一定已经注意到，本章到目前为止还没有谈过音乐的情感属性。然而，正如我们所见，有一种广泛的意见（我也在其中），认为音乐中

存在着情感属性,我们聆听音乐时就能感觉到它们。在音乐形式主义对聆听经验的解释中,难道这些情感属性没有参与作用吗?有些人是这么认为的。但我并不同意。在第三章结尾时,我曾许诺,在提出音乐形式主义必要的基本理论之后,还会重新回到这个问题上来,即,在音乐中普通的情感是如何发生作用的。现在我已讨论了那些基本理论。所以我必须信守诺言。在下一章中,我们将会再次聚焦音乐情感的问题以及其他一些相关内容。

第六章　升级的形式主义

传统的形式主义——汉斯立克、格尔尼及其后继者的形式主义——总是与一种否定联系在一起,即,音乐无法以情感的术语进行描述。正如所见,汉斯立克用他所想出的两种仅有的方式,即,在音乐唤起情感的倾向性属性[dispositional properties]以及情感的再现[representations]方面,竭力地否认了音乐具有体现各种普通情感的能力。

而格尔尼则更为宽容一些,但是到后来,在音乐对普通情感产生作用的可能性方面,他的形式主义仍与汉斯立克如出一辙。因为尽管他承认音乐可以是悲伤的、欢乐的,但却认为这与审美结构毫不相干。换句话说,某个乐段是悲伤的事实与它的美以及其他一些相关的审美特征无关,就像一个桃子长满绒毛的事实与它的滋味无关一样。

早期的形式主义者,如汉斯立克和格尔尼,在其信条中把音乐的情感属性彻底予以排除,对此他们的解释相当清楚。他们两人都清楚地看到了(这些信条)与他们所反对的传统理论之间的区别。传统理论认为所有音乐美或艺术价值都在于其情感属性(无论如何界定),而早期形式主义者的理论却否认这一点。在他们看来,事情一定是非此即彼的:要么情感属性在音乐艺术作品中发生作用,要么不

发生作用。如果其观念(形式主义)合理正当——即,音乐的美及其艺术价值仅仅在于其形式——那么,形式主义中就不会存有任何情感空间。由此,"形式主义"就变成了把情感从音乐经验中排除的同义词。如果有人是形式主义的朋友,那么也就是情感的敌人。

汉斯立克和格尔尼形式主义的早期信条,通过对音乐情感的拒斥获得了进一步的强化。正如所见,他们认为,以情感的术语来描述音乐的可能性极其有限。那些现有的可能仅为:比如,可以说一首乐曲在倾向性属性的意义上是悲伤的,它具有一种能让听者悲伤的属性;或者可以说一首乐曲在再现的意义上是悲伤的:它再现了悲伤,就像一幅绘画再现了花卉或水果一样。然而,其实还有一种可能性他们没有考虑到:即,音乐之所以为悲伤,是由于音乐把悲伤据为一种听觉属性,这就和一个台球把"圆形"和"红色"据为其视觉属性的方式一模一样。但这种可能性,即情感属性被认作是音乐的听觉属性一旦在意识中奏效,那么音乐的情感性描述便显然可以与"形式主义"——指前一章中所概述的那个被广泛认可的教条,即,音乐是一种没有语义性或表现性内容的音响事件的结构——取得兼容。因为,诸如悲伤一类的情感属性,如果被听为音乐的属性,它们就成为音乐结构的属性了。如果说一个乐段是悲伤的或欢乐的,从语义或再现的角度来看,这与把它描述为狂暴或安静并没有什么不同。一段宁静的音乐并不再现宁静[tranquility],或意味着"宁静"[tranquil]。它其实就是宁静。同样,一段忧郁的音乐也并非意味着"忧郁"或再现了"忧郁"。它就是忧郁,仅此而已。

如今有些人认为,如果一个乐段可以用情感的术语进行描述的话,那这个事实本身便意味着,音乐至少会具有最低限度上的"内容"。我将在本章的后面谈这个问题。但是眼下我想说的是,被广泛理解的那种形式主义与音乐具有听觉情感属性之间是完全可以相容的。这种观点被哲学家菲利浦·阿尔普森[Philip Alperson])恰当地描述为"升级的形式主义"[enhanced formalism]。我将在下面几页中提到它。

现在我们手头上的任务,就是去解释音乐结构中的情感属性会产生哪一种或哪些作用。它们绝非是毫无理由地仅仅存在而已——至少在许多重要的实例中不是如此。

无论音乐的情感属性被认为是"倾向性"的还是"再现性"的,它们呈现的理由仍然清楚明白。如果悲伤的音乐唤起了悲伤,那就是音乐让人动情的方式,而被一部艺术作品感动是一件天经地义的好事。或者说,如果悲伤的音乐再现了悲伤,那么没有问题,因为艺术中的再现[representation]也是一件天经地义的好事——在亚里士多德看来,再现自然地会使人获得愉悦。然而,如果音乐的情感属性既非"倾向性"亦非"再现性",而只是"听觉属性"的话,那它们做了些什么呢?我们必须有一种审美意义上或艺术上的理由,去解释何以一部交响曲中某一小节中出现了一个大和弦,而下一小节中却是一个减和弦的原因。诉诸于音乐"句法"[syntax]以及音乐作品的整体结构的手法,是一种已获认可的解释。当我们试图解释"一段欢乐的音乐之后何以会紧接着一段忧郁的音乐"时,如若不去用那些"再现的"或"唤起的"解释,我们还能诉诸于哪种方法呢?

我们为何不去说,音乐的情感属性与和弦、动机以及旋律一样发挥着同等作用?为何不去说,在解释"欢乐的音乐之后为什么会紧接着忧郁的音乐"的问题时,我们所需的便是去诉诸于音乐"句法"和作品的整体结构?我想,这才是应当说出的正确答案。但是,为了使人信服,答案需要解释清楚。

在讨论音乐句法和音乐结构中情感属性更详尽的功能之前,指出其他某些单纯而明显的功能是有益的,这些功能也发挥作用——在音乐的听觉属性,或在视觉艺术的视觉属性中参与作用。音乐的情感属性,就像音乐的其他艺术属性一样,是一些内在固有的趣味属性,我认为这个道理不言自明。也就是说,音乐的情感属性是一些被赋予了审美特征,并且天生会使经验产生愉悦的音乐属性。此外,正如音乐的听觉属性、审美属性一样,它们帮助构建了音响的模式[sonic pattern]。所有的模式——不论是音响的还是视觉的——都

是一些重复和对比的事物。所以，如果去观察一个视觉模式，比如一幅波斯地毯，你可以问，"为什么这里有一个四方形图案"？我也许会说，"因为这幅地毯是由各种四方形和椭圆形构成的图案模式，如果要协调如一，这个四方形就必须在这儿"。而你又问，"为什么这个四方形是红色的呢？"我也许回答，"那是为了体现出对比反差，因为该模式中与之相邻的另一个椭圆形是黑色的。"

换而言之，音乐的情感属性，与其他各种属性，诸如混乱或宁静、此处是大调而另一处是小调，或仅仅是一种旋律紧接着另一种旋律等等问题一样，都可以立刻用音乐结构最简单的事实论据解释清楚：它们其实就是各种音响模式，存在于重复和对比之中。作为对一部音乐作品何以不同地方具有不同性格的解释，诉诸于重复和对比的手段也可以有效地适用于任何一种音乐属性，当然也包括情感属性。

不仅如此，这也意味着，作为一种纯粹模式的抽象艺术，人类对于绝对音乐的一部分兴趣正是其情感属性。但是，我绝不是说抽象的视觉模式不具备情感属性。抽象的表现主义就是一个最靠近当代且也令人印象深刻的例子。但实际上，出于一些我不太理解的原因，当音乐作为音响模式的时候，其情感属性通常要比抽象视觉模式更为丰富。如果确实如此，音乐就特别地会引起人类这种动物的注意力，因为无论如何，人类是一种情感的动物。绝对音乐，尽管是一种纯粹的、抽象的、"形式"的艺术，但绝非一种"冰冷"的形式主义。绝对音乐具有人性的"温暖"——因为它包含人类情感，并将其作为结构中的一种感知成分。

同样需要注意的是，有时音乐中出现的情感属性根本不需要解释，这是因为那种包含情感属性的作品所设计的音乐结构，与它所拥有的情感属性并无关联。比如，作曲家可以主要采用大调和轻快明亮的旋律写一部音乐作品，正是由于这个缘故，该作品必然是欢悦而华丽的。然而，在作曲家内心深处可能完全是另一码事，绝非这些表现的属性。他也许对一部可以展示特定结构和模式的作品写作感兴趣，其中只是包含了这些调性和旋律而已。结构和模式则与这部作

品的情感色调[emotive tone]无关,情感色调之所以发生,也只是因为作品采用大调及欢悦的旋律而已。可以说,情感色调是约定俗成的。然而它在各种过程中并不起到特别作用,因而没有必要在对一部作品的分析以及音乐的进行中予以过多关注和解释。

但是,毫无疑问,在大量具备表现属性的音乐中,情感色调的确起到了结构性作用。而且,虽然那些组织模式和提供对比的单纯功能,在一定程度上解释了诸如"为何情感属性会是在这里而不是那里"的原因,可它们仍会因其存在,以及在音乐作品的某处出现而常被多次提起。

正如我刚才所提出的,在对绝对音乐中情感属性的作用的理解中,除了用模式和对比以及其他"表层"特征的方式,还用音乐句法和深度结构的方式来尝试理解,这也是很有吸引力的。但是后者究竟是如何起到作用的,我无论如何必须承认目前尚不清楚。事实上,作为我工作中的一个研究项目,这也只是刚刚开始。但是我想,至少可以给读者一个大致的观念,即,音乐情感属性功能的"句法性"解释会是怎样的。

在我们所关心的音乐的"句法性"特征当中,最明显并最常被提及的便是所谓的"解决"[resolution]。用一般的话来说,就是音乐从静止的状态运动到富有张力的、不稳定的状态;继而又从张力的或不稳定状态解决到稳定或静止的状态。

更确切地说,有一些和弦是一种积极活跃的和弦,它们必须被"解决"到一些稳定的、能提供暂时性或永久性静止点的和弦上去。诸如此类的从紧张到静止的解决,被称为"终止式"[cadence]。它们要么是在音乐运动过程中的临时性休缓(有时被称为"半终止"),要么是发生在音乐结尾处的恒久性终止。通常,能致使某个和弦成为活跃的东西正是那些不协和因素,而"解决"的过程就是从不协和和弦解决到协和和弦上去。但事实并不全然如此。比如,一个 G 音上的大三和弦 G-B-D,其中就没有不协和音程,C 音上的大三和弦 C-E-G 也同样如此。然而,在 C 大调中,G 音上的大三和弦起到了一种

积极活跃的句法性功能——它要解决到 C 音上的大三和弦,当这个过程完成后,它便从紧张进行到静止,尽管这个过程并没有从不协和和弦到达协和和弦,而只是从协和到协和而已。

如果我们把 F 音加到 G 大三和弦中,就得到了一个不协和音程:F 音与 G 音。(在钢琴上单独弹奏这两个音,我们就会听出这个效果。)这就是我们所知道的"七和弦",因为增加上的那个 F 音是 G 音上方的七度。同样,这个采用了 F—G 不协和音程的和弦,比起那个普通的 G 大三和弦来说,它在 C 大调中则变得更为积极活跃;并且由它进行到 C 大三和弦的这个解决,比前者更富于"解决"的意味:它是一种更大程度上的张力释放。

在下面这个老生常谈的音乐片断中(在好几个世纪中,它已被用来将两个或更多的旋律结合在一起),我们可以听到(从更为清晰的句法构成的意义上)从不协和和弦到协和和弦的解决是怎样发生的。我将这个解决过程用音符写出来,以供阅读和演奏。

注意,这个乐句是以一个静态的、协和的 C-E 音程开始的。上方旋律下行至 D 音,与此同时下方旋律保持在 C 音上,这时就产生了一个不协和音程。(这被称为"和声悬置",因为 C 音延过小节线至下一小节中。)这个不协和音程在随后小节中解决了,但仅仅进行到一个半终止的 G 大三和弦上(利用另一个和声悬置)。这里现在没有不协和音,但是正如我们所见,G 大三和弦在 C 大调中是一个积极活跃的和弦,并很自然地需要完满解决到第 4 小节的 C 大三和弦上。因此,这 4 小节就给了我们一个先从静止到紧张,继而到部分解决,最后到完满解决的过程。这是一个极为寻常的音乐技法:实际上是一种陈词滥调。但是在各种细微的方面,它提供了一个最具广泛性的西方艺术音乐结构—句法性特征,我想早在中世纪音乐记谱法一开始时便出现了。西方艺术音乐,不论在其微观、中观以及宏观

的方面,都是一种从静止到不同程度的紧张,再到不同程度的静止以及到完全的稳定或终止的过程。并且,如果一部音乐作品背离这种模式——要是作曲家写出一部没有紧张度的,或避免使用终止式的、"无终的"音乐——毫无疑问,其部分效果将会建立在对长久以来"静止—紧张—释放"之音乐传统模式的蓄意背叛之上了。

然而同时必须警惕的是,一个"静止的"和弦,即一个允许用它来进行和声终止的和弦,其规定性并非永恒,而是具有历史相对性。曾有一段时期,音乐作品并不允许结束在某个包含三度音程的和弦之上——三度被作为一种不协和音程。还有过一段时期,一首乐曲不可以结束在小三度音程上:因为小三度也是不协和音程。一些在我们时代被看作静止的、完全终止性的和弦,19世纪却认为无法作为终止和弦而使用。音乐的终止式是一个句法式的概念,正如日常的语言一样,音乐中的句法也是随着时代而变化的。

如果有人举出这样的例子,比如,那种为人熟知的大型体裁——交响曲(以那些18和19世纪最伟大的交响曲为例),就会清晰地看到(或听到),无论是从最细微的音乐元素到各个乐章中的大型主题集合,还是到各个乐章的整体趋向,甚至到完整的四个乐章的作品,其过程无不是从静止到紧张再到静止。如果你愿意,就会发现这是一个具有覆盖性的句法形态,所有其他的句法形态都服从于它。

现在,关于上文所谈的音乐的"紧张"和"解决"过程中,人们所体验到的究竟是什么的问题,我必须给出一个简要评论。某些人也许会说,我们所体验到的,就是当音乐使我们感到紧张时而将其"描述"为紧张的时刻;而当我们被音乐刺激而生的各种紧张感被音乐所驱散时,或用音乐的术语来说被"解决"时,我们就把音乐的这个时刻"描述"为"解决"或"释放"的时刻。

我本人丝毫不喜欢这种描述事物的方式。对我来说,与我个人的音乐体验更加相符的说法是:刚才所讨论的那些"紧张"和"解决",并非我内心中体验到的东西(如我本人心理"传记"中那些情感经历的"紧张"和"解决"),而是一些在音乐中所产生的事物,以及我在音

乐中所听到之物。换句话说,就像那些普通情感存在于音乐之中,而不是存在于听众那里一样。这种说法可以更好地表明我对自己的感知经验。而前一种说法在我看来也许是难以置信的。原因如下。

对紧张的感受是非常明显的,它通常会令人痛楚。当一个人所预期的不快之事发生时,便会感到紧张:比如一个牙医在准备给你拔牙的时候。或者,当一个人要去做一件充满困难和失败的危险任务时,也会感到紧张:比如在做一次演讲或演奏一首协奏曲之前。认为在音乐中听到的紧张就像这样的紧张,这种说法令人质疑。

但是,也许有人会这样说,在前一章中我所主张的绝对音乐的主要倾听方法之一(即"假设游戏"),就是一个唤起各种期待并使之实现或落空的过程。如果某人在对牙医的钳子或在演讲的等待中感到紧张,那么为什么不会对旋律进行,或不协和和弦的解决的期待中感到同样的紧张呢?毕竟它们都是期待。而且,如果紧张能被那些音乐以外的期待所唤起的话,它为什么不能同样被音乐的期待所唤起呢?它们彼此有何不同?

我想,答案很简单——并非所有的期待都会唤起紧张:只有在那些是正常、合适的反应结果中,期待才会唤起紧张。我会在牙科医生的椅子上,或站在卡内基音乐厅的台阶上等待首演时感到紧张,但绝不会在等候最要好的朋友造访时,或者一份食品快递时感到紧张。音乐的期待中并不存在这种会在听众心中、至少是那些一般环境中的普通听众的心中造成紧张的情况。(那些能对任何一种期待构成紧张情绪的人,必需得到临床医生的照料,或服用镇静剂。)

当然,某些特别较真的人也完全有权坚持认为,在任何一种期待的本质状态当中,不管怎样微小,都会多少造成一定程度的紧张。他们可以这样辩解:说某人处于某种期待之中,其行为本身就是一种紧张状态。我不想专门去反驳这种观点,因为只是要这种观点抽干"感觉紧张"这个概念的全部内容,而只留下空壳,人们就会意识到这个说法多么奇怪。每个人都知道这些期待的区别:等待牙科医生的钳子之时,或当着纽约挑剔的批评家的面,等待你必须演奏的那个充满

技术困难的华彩乐段之时；以及等待自己最要好的朋友或者送食品快递的男孩敲门时。在前面两个例子中，你处于一种紧张的状态、一种焦虑状态；而在后面的两个例子中，你处在一种平静的期待中。如果某些倔强的提问者还坚持认为，所有的紧张状态都是由于期待状态而造成的，那么尽管只在文字上变通了一点，却已经大大地改变了我们对于紧张的概念。我们将不得不为老概念寻找一些新的词：哲学并不会以此而前进，而交流却会受到阻碍。

因此，我对自己关于"紧张"和"解决"的解释很满意——即在某个期待之中、恰当地说是在音乐的各种期待之中，并非所有的期待都会引起紧张。并且，我也对自己的信念很满意，我相信对音乐的紧张、释放或解决的最佳理解方式，正如那些普通情感一样，也应被看作音乐中的各种听觉事件。故此，现在该到了去看看音乐中普通情感在紧张—解决模式句法中是如何产生作用的时候了。正如我们即将看到的，紧张和解决模式的句法提供了丰富的可能性，使音乐中的情感发挥结构性的作用。我不相信这是它们仅有的作用。但是，在这里我会尽可能将其在紧张和释放的句法中的功能说个明白，这多少也算是一个成就。正如我前面所说的，这个理论并不完备，仍是一个正在进行中的课题。

首先要注意的是，"紧张"、"释放"以及"解决"的术语本身指的就是各种心理状态，至少从广泛的意义上说，它们可以与高兴、忧郁、爱情、愤怒以及喜欢等等一道，被描述为普通情感。毕竟，它们足够普通，而多数人都会同意把它们纳入情感的范畴。因此，当紧张、释放以及解决在音乐作品中发生的时候，其他那些普通的情感也将会卷入其中，人们不必为此感到惊讶。不管怎样，当紧张、释放和解决作为各种心理状态在人类内心发生的时候，那些普通情感也会伴随着它们一起产生。比如说，我很生气，而我的怒气会"解决"到宽恕之中。或者，比如我的内心充满了不可遏制的愤怒，而后在污言秽语的迸发之中而得到"释放"，等等。

第二个需要注意的关键，或者说必须要记住的一点，是音乐中各

种普通情感与大小调调性间差异的联系:特别是大调与欢乐、高兴的情感,以及小调与黑暗、忧郁的情感的关联。我将在余下的论述中,集中讨论大—小调对比是如何产生欢乐—忧伤的反差效果的。

在谈到关于小三和弦的忧郁性质时,我曾说过在很长一段时间里,小三和弦曾被认为是一个不协和和弦。因而,一个小调的乐曲的结尾常常会在一个大调和弦上结束。比如说,一个C小调的乐曲会结束在C大和弦上,而不是C小和弦上。这会让人感觉到一种更完全的、更终止性的解决。而且我认为,这种感觉仍然保持了下来,至少在某种程度上仍旧如此。

但是也要注意,尽管大调与欢乐、小调与忧伤存在着关联,但是在解决到大调和解决到小调之间,还有一个很大的区别。一个到达大调的解决,是一个情感上从暗到明的解决:它从忧伤的情感音调到达欢乐的音调。但从情感的角度来说,在一个小调中又解决到小和弦上的终止,则根本不算是一种解决。在大调中解决到大和弦上的终止,情况也是如此。

我想,有理由认为,比起那些仅仅从不协和到协和、从活跃到稳定的和弦解决,那种音乐中从暗到明的情感解决应当是一种更加强烈的解决,是一种更为彻底、更为明确的终止。换句话说,这种从小调到大调的解决,即比从小调解决到小调更为坚决有力的解决,具有更强的解决性,因为它也是一种从黯淡的情感语调走向光明的解决。此外,据此推论,这种从暗到明的情感色调的运动,就其内在本质来说,还倾向于成为一种从紧张到静止的运动。

那么,显而易见,在调性结构的大的因素中,情感音调色彩的明暗交替也就是紧张和静止之间的交替变化,就像不协和与协和和弦,或活跃与稳定和弦之间的交替变化一样。换而言之,音乐中的情感,在这方面发挥了一种句法性的功能:一个在西方艺术音乐中最为核心的东西,其实也就是那种紧张和解决的句法。

我在这些思考中所试图表明的是,音乐的情感属性,这里指的是绝对音乐——那种有歌词和戏剧背景的音乐另当别论——在音乐作

品中发挥了一种纯粹的结构作用。但有时这也会遭到反对,因为一旦人们允许用情感的术语来描述音乐的话,那么这个行为本身就超越了音乐的形式主义。因为如果音乐是阴郁的,或比如说,是忧郁的、欢乐的等等,那么它至少就会具有最低限度的语义内容,但音乐的形式主义是完全否定语义内容的。那么这种主张的理由依据何在?它们具有正当性吗?

看来这个推论是这样的。语义内容最为基本的条件是"指涉"[reference]:也就是说,指示那些以预设词语表示的事物的功能。说出"狗"或"房子"这样的单词,就是去表示或指示那些"狗"或"房子"这样的东西。因此它们就具备了语义的维度:它们具有了内容,它们"关乎于"、意味着某事某物。但是,如此推理下去,如果说音乐是忧郁的或欢乐的话,则根据这个事实本身,音乐必然已经表示了,或指示了忧郁或欢乐。因此以"情感属性"去升级的形式主义已经不再是原来那个严格意义上的形式主义了。那些忧郁的音乐,必然指示忧郁;而欢乐的音乐所表现的必然是欢乐。因而语义内容,起码在最低程度上,已经暗中经由情感的指涉而渗透到音乐的结构中去了。

我并不认为这个论证具有十足的说服力。即便它很不错,但在我看来,也只是得出了一个微不足道的结论。

首先,除了情感属性以外,我们还可以用日常生活中的语言,赋予音乐各种各样其他的属性。我们说,音乐就像河流一样,会狂暴也会宁静。我们说,音乐就像食物一样,很甜蜜;或像孩子一样,很吵闹。难道狂暴的音乐,就因此必须指示狂暴、宁静的音乐必须指示宁静吗?如此等等。这在我看来是荒谬的。为什么一定得这样:如果某物被一些词语描述,那么它就必须得意味着所命名的属性。诚然,一些事物的确是与它们所具有的属性有关。比如说,一只靴子,被挂在一家商店门外,用来表示店里面所卖的商品,它便具有可以被认为是表示了该属性之属性。而"短"[short]这个词,是一个表示短小[shortness]的短小单词。但是并没有充分理由可以认为,音乐的属性也能起到如此这般的作用。贝多芬交响曲中的狂暴,绝不会比科

罗拉多河的狂暴更表示狂暴。但是,假如我们仍然接受这样一种主张,即音乐所指的就是其现象性的属性:如忧郁的音乐,所指的就是那个属性本身;或是那些狂暴、宁静、甜蜜、吵闹等等属性本身。那么其中究竟说明了什么呢?

有人也许会回答说:假如音乐所指的就是那些属性,则音乐就与这些属性"相关",如果与之相关,音乐则就具备语义内容。因此,升级的形式主义就不再是那种严格意义上的形式主义了。

无论形式主义的反对者认为这个回答有多么成功,在我看来,它仍是空乏无实的。因为,完全只靠"指涉"所获得的"相关性"[aboutness],其微不足道的意义几乎不可能实现从升级的形式主义到音乐语义学的过渡。因为这只不过会使一个从在字面和实质上都能获得解释的升级的形式主义,降格到一个仅能获得字面解释,却没有实质内容的音乐语义学中去,而实际上升级的形式主义却具有实质性内容。这是因为,如果音乐要成为一种具有语义性趣味及语义性意义的艺术形式,它就不仅要指涉[refer],而且要说出那些有关它所指之物的有趣味并有意义的东西。如果音乐做不到这一点——实际上它确实无能为力——那么,其仅存的有意义的趣味,就只可能留存于升级的形式主义所认可的那些非语义性特征之中:即那些形式结构、句法,以及感官魅力。

在前几页中,我曾介绍过一个我称之为"升级的形式主义"的版本,其信条为:绝对音乐是一种没有语义性和再现性内容的音响结构,但这种音响结构有时非常重要地将各种普通情感据为其听觉的属性——其实这就是一种对传统理解中形式主义的升格。此外,我也曾试图为升级的形式主义辩护,去反驳下述指控,即,当我允许用情感术语来描述音乐时,我已逾越了被称为"形式主义"的那个概念的边界,因为如果音乐可以用情感术语来描述,那么实际上它就会指示出各种情感,就变得与它们"相关",因而,也就会具有语义内容了。

但是,依然还存在一些其他有关形式主义信条的异议,有人举出一些所谓绝对音乐的特点,认为绝对音乐要么证明了它不是"绝对

第六章 升级的形式主义 93

的",要么无论如何也不能完全根据形式主义者的臆断去理解——即便是用情感属性"升级"的形式主义也是如此。我想通过对三种不同意见的思考来结束本章。对这三种异议,我们分别称之为"历史主义因素"、"功能因素"以及"社会背景因素"。

曾有过一种说法,认为形式主义是一种"非历史的"学说,这不正确。该观点认为,因为绝对音乐与其他所有的艺术一样,是由其历史所包容的,因而历史会赋予它各种重要的属性。然而,尽管如此,形式主义却是"永恒性"的。因此有人认为,音乐的各种形式属性,至少可以如形式主义者所解释的那样,逍遥于历史渗入的影响之外。就像是一个三角形,不论现在还是将来,它都是一个三角形。这个概念永恒不变。因此,如果音乐的各种形式属性,它的各种形式有如几何图形(比如三角或圆)那样,那么它们也将是"永恒的"实体。存于"历史之外"。至于它们是什么的问题,无论是你、我或是古希腊人都一定会有同样的认识。进而,假如像几何一样,音乐能够以一种完全与历史无关的方式去欣赏,那么人们就根本不必具有任何一些(比如)与海顿、莫扎特以及贝多芬交响曲的历史联系的观念,甚至不必了解海顿诞生于勃拉姆斯之前的史实,就能完全地欣赏它们。形式主义的批判者断定这无疑是荒谬的。很显然,如果没有相关历史背景和境遇的知识,我们就无法充分地欣赏音乐或其他任何一门艺术。如果形式主义这样暗示你(无需这些条件就能充分地欣赏音乐)——它看上去似乎正是这么做的——那么形式主义一定是错的。

这种意见所引发的问题是,音乐的形式主义绝不是以任何脱离历史的方式来建构音乐形式(或其他任何音乐结构中的重要艺术特征)。相反,任何一个明智的形式主义者都会说,音乐与几何之间最大的差异就是,几何形式与历史无关,而音乐形式则相反。一部音乐作品的形式是什么,在一定程度上就是它在音乐历史上所处地位的结果。音乐形式必然存在由历史因素决定的多个方面。这里我要举出两个例子。

首先,很明显,一种形式结构会展现艺术—历史的特征。因此,

贝多芬有很多钢琴奏鸣曲的第一乐章都运用了清晰可辨的"奏鸣曲式":这样的形式已被先前的海顿及莫扎特运用得如此完美。但是,有非常多的方面,尤其是调性结构方面,贝多芬的作品具有开创性。如果我们不在其历史语境中去感受的话,就无法领略贝多芬对于他的伟大先驱者的奏鸣曲乐章的效仿和艺术响应之中的新颖性。

如今艺术哲学家们对于下面的问题已经争辩了多年:这些我刚才谈到的艺术—历史特征是否果真就是艺术作品的特征?此外,是否无论何种艺术,它们都更应作为艺术史的各种特征来欣赏,从而应当被感受和理解为各种历史事件而不是审美属性?我本人倾向于前一种观点,且不论其价值成分如何,那些为音乐或其他艺术撰写文章的人,似乎多少都会乐意承认这一点。比如,那些为古典音乐会撰写节目解说词的人常用的一种手法,就是去试图让听众听出作品的"新颖性"及"原创性"特征,这些将会成为他们听觉经验中的一部分。尽管如此,对我们来说,为此将所有的历史筹码全部拿出来也是没有必要的。坦白地说,在某些情况下,音乐的形式有一定的历史条件性,当带有历史意识地,而不是用那种"脱离历史"的方式来聆听时,或更为准确地说,当以作品所处的时代的方式,而不是用我们过去300年养成的聆听习惯所主宰的方式来聆听时,一部音乐作品就会具有"形式上"的不同。这里就有一个现成的例子。

英国的音乐学家马格丽特·本特[Margaret Bent]就曾指出,中世纪音乐中的某些调性现象[tonal events]很容易被"误听"成我们现代和声体系中最常见、最基本的调性现象。比如说,在C大调中,从积极的和弦G-B-D到静止的和弦C-E-G,这是一个和弦进行。和弦G-B-D被称为C大调的"属和弦",而C-E-G则被称为"主和弦"。从属和弦到主和弦的进行是我们在现代调性系统中的所有聆听习惯的基础。尤为特别的是,从属和弦到主和弦的进行又是和声大小调系统的终止式。它总是从紧张到解决、从积极运动到安静稳定,是最为普通的音乐"结束句"。为了使你回忆起它的实际音响,我们不妨在钢琴上弹奏下面这两个和弦。

在中世纪和早期文艺复兴时期的音乐中,也存在着听似属—主关系的终止形态:从紧张到静止的运动,这是由于我们生活在大小调性系统的历史时代的缘故。但是,在那个历史阶段里,它们却发挥着完全不同的句法功能:尤其是发挥了一种连续的功能,而不是从紧张到静止的终止功能。因此,如果一部音乐作品只是连续的而不是走向某一个静止点的话,那么它就实实在在具有一种不同的形式、一种区别于那种要走向某个静止点上的乐曲的形式结构,虽然它们听上去音响是一样的。

设想一下,我们现在听到一首正在演奏的中世纪乐曲,我们称之为C。在某个地方,我们听见了一处属—主关系的终止式,而一个中世纪的听众却会听到一个连续性的乐段。在这首乐曲中,他们听到的是一种与我们所听到的截然不同的形式结构。甚至可以有理由认为他们的听法是正确的,而我们却错了。无论如何,有一点是清楚的,即,C的形式结构在这两种情况下是不同的。音乐形式看上去应该和历史主义者所选择的其他的艺术特征一样,都受制于历史。升级的形式主义绝不意味着音乐的形式是一种永恒的,或与历史无关的东西。历史主义者如果硬抓这一点来反驳形式主义(不论是升级的形式主义还是别的形式主义),那最终将一无所获。

还剩下两种对升级的形式主义的不同意见,它们出于我称之为"功能主义者"和"社会背景"方面的考虑。由于这两种意见关系紧密,并常常相互缠绕,我想,最好是将它们放在一块儿来讨论。

在讨论之前,做一点简明扼要的历史评论是有好处的。这些都与一个根本性的转变有关,即,在走向18世纪末时,人们是如何聆听音乐的。而且我仅限于对纯器乐音乐做一些评论,因为这一点至关重要。在我所说的那个历史转变之前,人们可以在各种不同的社会机构中听到器乐作品:如在家中、在庄园或者宫殿里,在教堂、在官方

庆典中以及在各种大型公众集会上,如此等等。在这些不同的场合,音乐除了可以作为一般性的审美观照对象(当然这已存在),还会具有各种截然不同的功能。它可以作为各种社会活动的背景,可以用来给舞蹈伴奏,它可以成为宗教和庆典仪式中的一个组成部分,它可以是一种教育学生的手段以及其他各种事情。

然而在18世纪后半叶,尽管器乐各种不同的环境和功能还没有彻底被一个专门的集中地点所替代——公共表演空间,也就是所谓的音乐厅,但或多或少被推向后者。18世纪创始了公众音乐会。

音乐厅,作为艺术博物馆(这也是18世纪的发明)的听觉对等物,其作用是让人们全神贯注地运用审美注意力(在很大程度上)去聆听绝对音乐。音乐在这样一个社会环境中,意味着仅有一个功能:即,成为某种为了引起高度注意而令人感兴趣的对象。在这个环境中,所有那些过去的社会环境和功能都被湮没了。

说完这个手头上的历史因素,我们就能理解为何有人会声称,至少有相当数量的所谓纯器乐作品根本是不纯粹的:严格说来它们并不是那种所谓的绝对音乐。它从来就没有注定要成为一种纯粹沉思的"美学"对象。它具有各种不同的社会环境以及在这些环境中的功能。因此可以进而认为,这些环境和功能就是其艺术上、音乐上结构的一部分。而且,如果是这样的话,甚至连升级的形式主义也不能成为这些器乐作品真正的解释,因为这些作品至少代表了器乐曲目中相当大的一部分。毕竟,器乐在音乐会建制初始之前便已有很长的历史。

在这种对形式主义的社会性—功能性批判中存在着大量的真理。因为,在那个把音乐和社会分开的所谓"分水岭"[great divide]之前,不但音乐的各种社会环境,而且在这些"前音乐厅"[pre-concert hall]环境里音乐的各种功能,都可以认为是赋予在此之前的音乐以艺术的特性,而这些特性却没有理由能被理解为形式主义的特性。在很多情况下,这些社会环境本身就可能被作为音乐艺术作品的一个艺术部分:比如说,某个配有音乐的国家庆典的景观场面,或

是教会礼拜仪式的一部分。

　　此外，在一些功能性艺术作品中，功能本身也提供了审美满足性[aesthetic satisfaction]。因此，比如说舞蹈音乐，不但可以在它的形式属性方面，而且在它为之伴奏的舞蹈的配合方面也同样能让人享受到乐趣。由此，就这两个方面——社会环境及社会功能而言，分水岭之前的音乐也是具有审美属性和艺术属性的，而它们并非是通常意义上音乐形式结构的一部分。

　　这些意见提得很好，但不能用来证明更多的东西。首先，如果从音乐的形式主义所否定的方面去理解的话，也就是否认纯器乐音乐拥有语义性或再现性内容，也完全与我们所说的那种在分水岭之前的器乐音乐符合一致。因为，无论是各种社会环境还是社会功能，它们都没有赋予器乐音乐以语义性或再现性内容。分水岭以前的器乐音乐既不意味、也不再现它的各种社会环境或功能。实际上，那种认为它们这么做的断言根本就是胡说八道。

　　但是，各种环境和功能究竟赋予了分水岭之前的器乐音乐何种特征呢？如果它们不是形式主义的特征（甚至不是升级的形式主义的），况且看起来也不像，那么对于形式主义和这些音乐来说，这又说明了什么呢？好，对于这个问题，形式主义者既没有必要焦急无奈，无论如何也不能置之不理。形式主义者必须予以认真对待。

　　分水岭之后的音乐是人们有意地配合音乐厅来设计的。它适用于这种环境，在其中音乐唯一的目的就是成为全神贯注的审美对象。当然，出于音乐欣赏和愉悦的目的，分水岭之前的音乐也可以进行审美观照，但（不妨假设）人们的意图却主要在于其特定的社会环境和功能。不管怎样，作曲家们也许已经意识到这一点，这是他们的创造性生涯中的一个事实。

　　但是，当我们把那些在分水岭以前创作出来的音乐从它原来的环境中抽离出来，并投入音乐厅之中时，在本质上我们是将其作为专门为这个场所而写的音乐来听的：更确切地说，就是凝神观照，心无旁骛。如果是这样，有些作品就会比其他一些更具审美效

果。然而，不论其最初的场所和目的如何，我想，形式主义者会（正确地）宣称，这些效果在现代的环境中必须用纯粹的形式主义（升级的形式主义）的方式来衡量。从原来的地方变迁至另一处，这正是用意所在。

对于分水岭以前的音乐作品，不妨提出这样一个问题：假如把它们恢复到原来的那些环境中，是否就会有更突出的全面审美效果。这个问题非常合理切实，而且越来越多地被一些"历史本真"表演［historically authentic performance］的支持者提出（有关于此，我会在后面一章中讨论）。但是，我在这儿却没有任何普遍性的、理论上准许的相关答案。也许在音乐厅里，那些在其结构中具有丰富魅力并可以被欣赏的音乐作品会比它在原本的场所中博得更多的成功，因为在原本的场所中，其功能和环境可能会影响到凝神观照的态度，但这是欣赏复杂事物时的必要条件。另一方面，有些音乐作品，并不具备能维持广泛或深入的审美体察的必要条件，却可以在其原本的环境中发挥原先预设的功能，由此呈现出的审美趣味，可能远远超过在音乐厅中令人兴奋的东西。显然，像这样的作品，可以作为复原至其原本的、前音乐厅场合的首选对象。（如果真是这样，亨德尔的《加冕圣歌》在加冕仪式上演出就会比在音乐会演出中好得多，但是如今那些国王和王后都很长寿，况且，对于平常人来说，加冕典礼的请帖也不太容易弄到，因此，去等待在一场加冕典礼上的演出几乎没有意义。）

这样，这些思考的最终结果便是：创作于分水岭之前的器乐音乐同样具备各种审美属性，或者（如果你愿意的话）它们具备音乐性意义的属性，这种意义甚至突破了升级的形式主义所允许的范围。但另一方面也没有理由去认为，认清了形式主义的局限性，便是给它的致命一击。它是一种出现在分水岭之后的学说，只是为了那种在新型音乐环境（公众音乐会及音乐会场所）中方兴未艾的音乐提供说明而已。它是否能局部地解释分水岭以前所创作的作品，还需拭目以待。但我们也应当记得，它能解释那种音乐厅建制之前的音乐，其程

度正与这些音乐可在公众音乐会空间里再次寻得地位相当。尽管在谈论"早期"器乐所具备的各种审美趣味的问题上,形式主义,甚至是升级的形式主义的一部分解释是失败的,但这却不能抹煞它们在很多问题上的巨大成功,如:对我们来说,究竟是什么一直让音乐富有趣味并具有价值。而且,如果形式主义者学说的核心,是"纯粹"器乐音乐是没有语义性和再现性内容的话,那么这个核心仍是完好无损的。分水岭之前的音乐,无论其各异的社会环境,还是纷繁的功能,都无法使那种认为这些音乐意指,或描绘什么的想法获得支持和宽慰:它们有自己的功能,也有自己的环境,但它们既不意指什么,也不描绘什么。

在本章中,我曾试着提出一种扩展了的形式主义,即升级的形式主义,它主张把情感属性作为其结构和句法的一个组成部分。并且我也曾尝试为它进行辩护,来回应一些时常被提出的反对意见。然而还有一个极为犀利的反对意见,下面就来讨论。

不妨回忆一下,音乐表现性的唤起理论的主要动机之一,就是它让音乐体验成为一种深层感动的经验。而这似乎很对。确切地说,至少在某种音乐的高峰时刻,我们会被我们听到的音乐深深打动,在相当程度上被唤起情感。此外,唤起理论对此还有一个充分的解释。音乐通过唤起我们心中的各种情感来打动我们,表现为愤怒、恐惧、忧郁、欢乐等等的普通情感。因此,关于究竟是什么使音乐表达各种普通情感并深深打动听众的问题,唤起理论也同样有一套解释,一套完整漂亮的解释。

无论如何,升级的形式主义还是把各种情感从听众那里移到了音乐之中。从这一点来看,情感不是被感觉到的,而是被"辨认"出的。出于这个原因,这种观点有时会被称为"情感认知主义"[emotive cognitivism]。此外,有时也会有人认为这种观点不正确。这种意见只是认为:如果情感认知主义是正确的,那么我们就不是被音乐感动的,但我们确实因为音乐而感动,所以认知主义就是错的。进而,既然情感认知主义是升级的形式主义的一个不可或缺的部分,

那么升级的形式主义也不可能正确。

　　这确实是一个尖锐的反对意见,需要用单独的一章来进行回应。特别有必要表明的是,情感认知主义与这样一个明显事实并不矛盾:即,聆听音乐的结果常常是深获感动,而且也确实如此。我将在下一章中着手这个任务。

第七章　心中的情感

我们不妨回顾一下音乐和情感的话题,自从其现代意义上的讨论开始,便存在着两个至关重要的问题:一是音乐的表现性问题,二是音乐感动我们的动力何在的问题。所谓表现性问题其实就是,人们凭什么把音乐描述为各种普通情感——如欢乐、忧伤、愤怒等等——的问题。而音乐赋予我们以情感的力量,或是什么让它感动我们的问题,其实就是关于我们如何被它所感动,或为何会被感动的问题。

正如所见,音乐表现的简单唤起理论为这两个问题给出了同样的答案。该理论认为,音乐之所以被描述为"忧伤"、"欢乐"等词,是因为音乐使普通的听众在一般的条件下感到忧伤和欢乐:某种心理倾向上的忧伤和欢乐,某种使听众感到忧伤、欢乐或某些其他感觉的倾向性。另一方面,人们为何会感动的原因也是完全一样的——因为音乐唤起了忧伤、欢乐之类的感情,音乐驱使我们深入这些感情之中。在这种理论看来,那些不表现普通情感的音乐,或无法用情感的词语进行描述的音乐,根本就不会感人。(我会在后面讨论这个理论的暗含。)

我曾经谈到,今天的共识是我们并不会因为音乐使我们感到忧伤或欢乐,就把音乐称作是忧伤的或欢乐的。相反,我们甚至会将音

乐中的忧伤和欢乐听成为其听觉属性。可是，如果我们只是辨认出音乐中的情感，而不是在内心中感受到它们，那我们如何去解释音乐使人感动的现象呢？

确实，存在着一种常见的听音乐的方式，没有人可以否认音乐唤起各种普通情感的事实，即便汉斯立克这样的情感论劲敌也得承认这一点。汉斯立克把这种听音乐的方式称作"病理性"效果。但是，他并没有把这种"病理性"意指为某种疾病的或非正常的东西。相反，他所指的是，基于某个个体聆听者经验的特殊环境，或者是聆听者在听一首乐曲时的特定情感状态，音乐可能会因为这些特定情景或特殊情感状态而激起聆听者内心的真实情感，比如忧伤和欢乐。对此我更愿意将它称为"我们的歌"现象。（"他们在演奏我们的歌，辛西娅，我们第一次见面时曾唱起的那首歌，在那个小酒吧的一角"。）下面我会举出两个例子来说明这种效果，一个是由于个体的情感状态，音乐对某人产生的情感效果；另一个是由于特殊的环境，音乐对某人产生的情感效果。（实际上，这两个例子并没有到那种完全不同的地步。）

在第一个例子中，有一个充满乡愁的士兵，在经历了二战中3年的艰苦搏斗之后重新回到美国。我们完全可以想象，当离开那艘带他回家的战舰跳板时，他胸中炽烈而激动的情感状态。在告别3年的危险、艰苦和孤独之后，他终于踏上了故土，此时海军乐队奏起了《星条旗永不落》。他不禁热泪盈眶，内心经历着一种强烈的情感突变：这是一种奇特的混合物，把归乡的欢乐与痛失战友的悲恸交织在一起。不可否认的是，此时此刻所演奏的音乐，对他来说就已经具有了某种真实的、明显的、几乎压倒一切的情感效果，这是因为他高度的情感状态所致。

我举出的第二个例子，即"我们的歌"现象，可能对于大多数人、至少对那些常看电影的人来说是非常熟悉的。在电影《卡萨布兰卡》中，里克，一个美国酒馆主人，曾阻止他的朋友萨姆以及和他一起的钢琴演奏者弹奏《时光流逝》[*As Time Goes By*]这首乐曲。这是因为这是一首里克与爱人伊尔萨最为喜爱的乐曲，而且不论何时听到

它，都会使里克想起自己的爱人。同时，这首乐曲还在他心中唤起某种深深的忧伤和激烈的愤怒的复杂情感。（她之所以离开——正如电影所讲述的那样——是出于非常高贵的理由。）

不会有人怀疑这些真正的音乐在聆听者内心中唤起情感的真实性。（我们先不讨论那种更复杂的情况：这两个例子都是既有音乐又有歌词的歌曲。）正如很久之前汉斯立克所得出的结论那样，它们的问题根本与审美以及艺术毫不相干。我们所需要的是一种将音乐使人获得感动的特性与它在审美或艺术上的意义特征联系在一起的解释。《星条旗永不落》具有一种响亮的、英勇的特质，因而适合作为国歌，而《时光流逝》则是一首多愁善感的爱情歌曲。但是，不论在归来的士兵还是在不幸的里克那里，这两首歌所唤起的感情都与其审美意义上的情感特质没有关系。相反，它们所唤起的感情与这两位聆听者特殊的生活经验有关。此外，由于完全不同的原因，《星条旗永不落》可能会在某些人那里激起愤怒，比如一些反美人士，而《时光流逝》则使我充满对童年的怀旧之情。对于这个问题，我们是不能以"我们的歌"现象或聆听者的"病理性"来解决的。

然而，为什么我们不能认为，虽然音乐对普通情感的表现借助于我们在音乐中对它们的辨认，即把它们作为听觉属性，但是这个过程还缺少第二步，也就是音乐中情感的辨认会以某种方式在我们内心中起到唤起它们的作用。换句话说，我们能够鱼和熊掌两者兼得。我们可以运用自己的同时性洞察力：把音乐称为忧伤的或欢乐的，是因为我们在音乐中听到这些情感属性，而与此同时，音乐也一直召唤起我们心中的这些情感，由此音乐才深深地感动着我们。所以，我的回答是：音乐使我们感到忧伤，是因为它就是忧伤的，而且我们也相应地辨认出了这种忧伤；音乐使我们感到欢乐，是因为它就是欢乐的，我们也相应地辨认出了这种欢乐，如此等等。之所以音乐使我们深受感动，原因就在于此。

这种方法具有的明显优势，是前面说的那些方法所不具备的，它将所唤起的情感与正确的事物联系起来：不是个体的病理状态，也不

是那些个别聆听者的环境,而是分辨出音乐的审美属性,即,音乐所表现的各种普通情感。然而,关键问题是(正如读者可能已经推测出来的那样),忧伤的音乐究竟是如何使我们忧伤的?欢乐的音乐究竟是如何使我们欢乐的?为什么会有如此的结果?无论如何,我的狗可能会有一副"悲伤"的表情,但是看到它决不会使我感到难过,因为我知道它很快乐——它热烈地摇着尾巴,又蹦又跳就像个疯狂的家伙。

还有两种至少具备一定合理性的理论流传甚广(它们在一大堆明显不合理的理论之中),其主旨是解释忧伤的音乐究竟是如何使我们感到忧伤、欢乐的音乐如何使我们感到欢乐等等。第一种,我称之为"人格理论"[persona theory],而第二种,我称之为"倾向性理论"[tendency theory]。这些名词的原理我们将会很快弄清楚。

人格理论认为,我们会把一首乐曲听作是一种人类的言说方式[utterance]。比如,一部交响曲,如果它具备丰富的表情属性,就可以像一些人所说的那样,被想象成体现为一个中介,一种音乐性的"人格",在发出表情性的言说。在交响曲的进程当中,人格可以依次表现忧伤、欢乐、愤怒等等各种情感。

音乐理论家爱德华·科恩[Edward Cone]把这种人格叫作"作曲家的声音"。但是,这种观点的主要支持者杰罗德·莱文森[Jerrold Levinson]却坚持认为,那种(例如)把莫扎特著名的《G小调交响曲》的人格想象成莫扎特的音乐化身是毫无必要的。换句话说,在表现这部作品开始几个小节的痛苦和悲伤时,没有必要认为其中的人格必定是在表现莫扎特的痛苦和悲伤。我们需要做的,只是把这种人格想象为一种表现这些情感的虚构性的人格而已。这就像毫无必要认为哈姆雷特的台词"是生,还是死"表现的是莎士比亚对自己自杀的问题的犹豫不定一样,也没有必要认为这种人格表现的是莫扎特的痛苦和悲伤。(如果它真是哈姆雷特在台词中所表达的意思的话。)

人格理论提出,当我们在一首交响曲中听见音乐人格的表情性

言说方式时,我们就会很自然地感受到某种想象中的音乐人格正在表现的情感,这就像当一个真实的人表达她的情感时,我们对她产生"同情"一样。因而,好比我"同情"简,在她哭泣的时候感觉到她的悲伤,在她欢笑的时候感觉到她的快乐一样,对于莫扎特《G小调交响曲》的小步舞曲和三声中部,我也感受到作品人格在小步舞曲中所表现的忧郁但又有活力的情绪,在三声中部则表现的是轻盈而欢乐的情绪。随后,在反复的小步舞曲中又回到了忧郁而富有活力的情绪中。我把小步舞曲和三声中部想象成某种人格的表现性言说方式,并体验我听到的这个想象中的人格表达的情感。

在这场讨论中,到了这个节骨眼可以做这样的反驳,即我们之所以能同情简,体验到她所感受到的以及她所表达的情感,是因为简是一个具有真实情感的真实的人:她的感情是真实的痛苦和真实的欢乐。而音乐中的人格仅仅只是一个想象中的实体[entity],它根本没有真实的情感、快乐或者痛苦。对我们来说,这种要我们分享虚构人物的想象中的情感、痛苦和欢乐的音乐人格,究竟是什么呢?

人格理论的辩护者会说(我想,这是非常正确的),人们总是讲,我们会在与小说、戏剧、电影中虚构人物的遭遇中感受到与之相应的真实感情。既然这一点没有使人感到惊讶,那么我们对于虚构音乐人格的幻想中的情感表达的情感反应,也就不必感到大惊小怪了。音乐人格之对于交响曲,如同男女英雄之对于电影、戏剧和小说:某个虚构性的人格会在不同情况下以同样的方式引起我们的情感反应。

我认为,在这场争辩中,就这一点来说,是一个极为适当的回应(尽管我们会有机会在以后重估其适当性)。仅仅因为音乐人格是虚构的,这本身并不排除移情或同情,以及情感激发的可能性,因为大多数人认为小说、电影和戏剧中虚构的人格按常规应当具有这样的力量。这并不是说,文学中和其他的叙事性艺术作品中虚构的人格是否会或如何产生真实情感的问题,在读者和观众那里就没有什么疑问了。相反,既然人格是虚构性的,因此,我们并不会真地相信有

任何人会经验到被人们预期应予回应的情感,这将会使我们解释如何或为何会对他们产生情感反应变得更加困难。实际上,由于这个问题,有些人甚至对于我们所做的解释加以否认。(在这一章后面,这个困难的全部细节将会更加清楚。)

然而为了眼前的目的,我将会假设小说、戏剧以及电影中的虚构性人格的确是唤起了真实的、普通的情感。其实,我并不是那些反对者中的一员。可是,即使把这一点赋予了人格理论的支持者,对我来说还是会产生一些严肃的问题,我相信,在解释音乐如何使我们获得感动的问题时,这一理论还会令人感到不满意。我将以三个方面的引证来说明问题。

首先,远在那种认为可以把音乐作品想象成具有人格的观念介绍给我之前,我本人就已经被音乐深深打动过了。在此期间,我并没有意识到在我所聆听的音乐作品中,曾想象过任何一个表达着感情的人格。即使到现在也是如此。我只能说,尽管我丝毫没有意识到那些表现其情感状态的音乐人格,音乐也同样会深深感动着我。

那些人格理论的支持者会这样回答:我不必有意地去意识某个表现情感的人格而让某个人格对我产生相应的情感效果——但这也并不奏效。这就好比说,我不需要有意地意识到安娜·卡列宁娜的忧愁,让我通过对她的同情而变得忧愁。正是对她的悲惨命运的意识,才使我也同样感受到忧愁。这就像在真实的生活中,除非我意识到,否则我便无法"感到"简的情感起伏。

但我不希望仅仅把反对人格理论的意见建立在"奇闻轶事"的证据上。我声称在音乐作品中我无法觉察到能够表现情感的人格,而杰罗德·莱文森却做了极为出色的反驳。如果我们就此作罢,那也将会是难以驾驭的和局。无论如何,仍然有很多并不依赖于第一人称主观意见的话要说。

我想,第二种更为严厉的反对意见,是认为人格理论依赖于某种音乐性人格[persona]与虚构性叙事中的人物[character]之间的类比,而这种类比是完全站不住脚的。如果进一步盘查,它将彻底摧毁

连同人格理论一起的唤起理论的机制[arousal machinery]。

也许读者们已经注意到,我从未使用过"他"或"她"的字眼来指称音乐性人格。这当然是故意的,因为音乐的人格是一种如此模糊、抽象、虚幻的存在,以至于"它"的性别不可能被确定下来。正是由于彻底缺乏这种特定的人格品质[personal qualities],使得音乐的人格不同于那些伟大的电影制作人、小说家和剧作家所塑造的"具有真实血肉感"的人格。而后者具备那种在我们心中唤起各种真实情感的能力,只要任何一个虚构性人格愿意这么做的话。我们可以说一部糟糕的小说、戏剧或者电影"人格如此肤浅、如此僵硬、如此缺乏可信的真实生活特征,以至于我无法认同他们。他们无法让我产生情感反应"。然而,即便是最肤浅的虚构性作品的人格也会比音乐人格更富有血肉感。假如他们都不能在那些有经验的读者和观看者那里唤起情感,又如何能指望那些连其性别都不明确的音乐人格做到这一点呢?如果与贝多芬的那些最伟大的交响曲中的人格相比,即便是那些最为艳俗的肥皂剧中的角色,也是生动而逼真的人物。

所有这些都不神秘。语言和画面性再现具有一种赋予人物角色以血肉感的能力,具有一种描绘其个体细节的能力。而这是音乐所不具备的。安娜·卡列宁娜并不仅仅只会用嘀咕和呻吟去表达其感情,而是用话说的方式。但是音乐的人格对于他、她或它的情感却无话可说。音乐的人格所能做到的只是"说出":"忧伤"、"欢乐"、"恐惧"。因此,即使你能在贝多芬的《第五交响曲》中成功地想象出表达着情感的人格,他、她或它也只会是这样的一种人格——该人格缺乏那些使你对其产生同情,或由此唤起各种普通情感的特性。相比,连兔子彼得①[Peter Rabbit]都更具"个性"。

最后,就算音乐的人格确实具有像安娜·卡列宁娜或哈姆雷特一样的人物深度,这种机制仍然不能以所需的方式运作。因为这种

① 兔子彼得诞生於1893年,是由英国儿童文学作家波特女士[Beatrix Potter]所创作的童话人物。——译注

机制往往产生情感的误会。实际上,这不仅仅是人格理论的缺陷,在那些叙事性虚构的各种理论中也有这样的问题,那些理论根据"认同"[identification]和"移情"[empathy]或"同情"[sympathy]来解释情感唤起的原因。下面是我的看法。

在"真实生活"中,我们对别人的情感表现的反应并非那么简单:你表现了悲伤,我会感到悲伤;你表现愤怒,我也会感到愤怒。我感受到的情感并不只是取决于你表达了什么,也取决于你是谁,我对你来说又是谁,以及是在怎样的坏境下表达了情感。如果你表现了愤怒,我当然也会感到生气,但是我也可以因此而感到恐惧。如果你表现了悲伤,我当然也可能随你一同感到悲伤,但是我也可能反过来因为你的悲伤而感到兴高采烈——假如你是我的敌人的话。在某些时候,我可以"认同"你,并感受到你的各种情感,但并非总是如此。

出于同样的理由,我无论如何也不总是会"同情"那些虚构的人格。安娜·卡列宁娜的悲哀可能会使我与她一起或为她感到悲哀,但是伊阿古[Iago]①最后的失败却使我感到快意,而不是感到难过。奥赛罗的妒忌并不会使我感到妒忌,相反,我会对他的愚钝和鲁莽感到愤怒和恐惧。

对于叙事性虚构来说,那种与人格进行认同以及要对人格的情感以同情的理论算是一种糟糕的理论了,然而对于绝对音乐来说,这种理论则更糟。假定我们赞同这种人格理论,即我们对音乐的聆听要涉及到在音乐中听出表达情感的人格,那些支持该理论的人会有两种选择。他们可以声称,与"真实生活"和虚构性叙事不同,我们在音乐中感到的情感"总是"音乐所正在表达的情感。这种主张具有一种令他们满意的结果:聆听者总是会感受到音乐所表达的情感,这恰恰是人格理论的支持者所希望见到的,但是它也带来了一个不愿见到的结果,这个结果迫使人格理论的支持者去解释为什么仅仅在音乐中这种现象才能存在?为什么我们总是会感受到音乐人格的情

① 歌剧《奥赛罗》中的反面角色。——译注

感,而不是伊阿古的情感、黛丝狄蒙娜的情感,或者某个最好朋友的情感。

人格理论的支持者可能回答说:也许那是因为,在音乐中总是那些适合的情感响应了音乐人格的情感,因为音乐人格所处的环境总是那些适合于情感反应的环境。但是,那些音乐人格所在的环境又是些什么呢?这个问题恰恰是绝对音乐所无法回答的。因而,我们只能把它作为一种信念来接受。可我们非得如此吗?

第二种向人格理论的支持者敞开的选择并不比第一种更具有什么魅力。人们可以说,就像在真实生活中或虚构性叙事中那样,有时音乐人格的聆听者可以感受到与音乐人格相应的情感,而有时却会感到别的东西。但是,这却产生了一个荒谬的结论,即,在某些时候,聆听者会由于欢乐的音乐而感到悲伤,而有时会由于悲伤的音乐而感到欢乐。我会由于一个恶棍的欢乐而感到悲伤,也会由于一个恶棍的悲伤而感到欢乐。而这个理论整个的观点是为了得出这样的结论,即,悲伤的音乐因为使我们悲伤而令人感动(正如通常那样),而欢乐的音乐因为使我们感到欢乐而令人感动(正如通常那样)。人格理论无法取得刚才的结论,因而仅仅出于这些理由,任何一个人,只要他认为音乐之所以令人感动,乃是因为它表现的是聆听者内心唤起的情感,就会摒弃人格理论。

有关音乐是如何利用唤起它所表现的普通情感而使我们感动的第二种理论,即,倾向性理论,它比起人格理论则更为简约一点。它仅仅依赖音乐的表现性来解释情感唤起的问题:不需要音乐人格的辅助。下面谈谈这个理论。

通常人们认为,黄色是一种欢乐的色彩,而黑色是一种忧郁的色彩。我们可以在这些色彩身上感受到欢乐和忧郁的特性:它们是色彩的感知品质[perceived quality]的一个部分。尽管如此,它的确是一种"常识",而无需去辩论和验证,所以这种理论认为,黄色的欢乐性具有一种使人们感到欢乐的倾向性,而黑色的忧郁感具有一种使人们感到忧郁的倾向性。如此说来,大概这就是为什么旅店更喜欢

用黄色而不是黑色作为餐厅墙壁的颜色。(经理希望你在结帐之前保持好心情。)

而这种理论自然地认为,那种同样的"常识"也能够运用到音乐表现的属性中。至少,在柯林·拉德福特[Colin Radford]和史蒂芬·戴维斯这两位哲学家的争辩中便是如此。如果黄颜色的欢乐性具有一种使我们感到欢乐的倾向性,那么便可以顺理成章地认为,一首海顿的交响曲的欢乐性也具有使我们欢乐的驱动性。如果黑色的忧郁性具有一种使我们感到忧郁的驱动性的话,同样,当勃拉姆斯处于忧郁的心情时,他的忧郁也会具有一种使我们忧郁的驱向性。进一步说,如果音乐的表现属性[expressive properties]具有一种唤起我们内心情感的倾向性的话,那么看起来就可以有理由认为,它们就会在某些时候做到这一点。阿司匹林治疗头痛的倾向性并不总是有效:尽管如此,它还是常常有效。

戴维斯用一个生动有效的例子来说明他的倾向性理论。我们都很熟悉古典喜剧和悲剧中的那些面具:一个表现出高兴,另一个表现出悲伤。假设你正在一个生产悲剧面具的工厂里工作:这种面具常被挂在墙上。日复一日、每天8小时、一周5天,你都被这些悲剧面具所围绕着,你所见到的都是这些蹙眉的表情。戴维斯认为,这很显然会令人感到十分的压抑。面具所具有的悲伤必将会影响到你的情绪,面具制造悲伤感的倾向性也终将会以它的方式对你产生影响。同理,悲伤的音乐显然也将如此。

我要承认,我并不能肯定我们所讨论的这种表现特性的"常识判断"是千真万确的。"常识判断"具有一种令人烦恼的内在特性,它可能被证明为"胡乱判断"[common nonsense]。而且,我不愿意接受这样的观念,即,在没有任何证据的情况下,所有的表现性属性都会具有唤起它们各自情感的倾向性。但是别担心,我们不妨先同意那些倾向性理论支持者的前提,他们的前提是,所有的表现性属性,尤其是音乐的表现性属性,都具有一种能在感受者那里产生其所表现之情感的倾向性。如果通过进一步的检验,我想读者一定会同意我

的观点,即,并没有很多理由(不够多,可以肯定地说)可以被获准构建倾向性理论关于音乐如何使我们感动的解释。

应当立刻注意到的是,确实某些事物可以具有某种倾向性,但那种倾向性却可能从来就没有发生过。比如,一辆汽车,当它在时速90英里以上行驶的时候,就会产生向左急转弯的倾向性。但是在它整个使用生涯中,从来就没以超过90英里的时速被驾驶过,那么那种倾向性就从未发生过作用:尽管这辆汽车具有向左急转弯的倾向性,但从未发生过这种情况。

现在,我们不妨自问:如果那种悲伤的音乐具有一种使我们感到悲伤的倾向性、欢乐的音乐具有一种使我们感到欢乐的倾向性的假设成立,我们所真正承诺的又是什么呢?倾向性总是能实现吗?或者,如同那辆会向左急转弯的汽车那样,左转倾向性总不呈现?让我们简短地回到戴维斯那个面具工厂的生动的例子中去,它会向我们展示出,这个例子正是不利于(而不是有利于)该理论的——即认为在普通人惯常体验音乐作品的环境下,表现性音乐唤起其所表现之情感的这种倾向性(就算这样的倾向性的确存在),确能唤起听众内心中相应的情感。这种倾向性,如果它真的存在,是彻底无效的。

我们很多人都有那些挂在墙上的悲剧面具,我们和它们在一起生活,尽管它们具有假定的倾向效果,却不会因为它们的在场而感到明显的沮丧。对戴维斯来说,要想为他的理论辩护,就得举出那个远不寻常的例子:工作在一个8小时制的悲剧面具工厂里。而音乐上可类比的例子,就必须得让某人一天8小时、一周5天地暴露在持续不断的悲伤的乐曲中。可是谁会像那样去听音乐呢?因此,即便悲伤的音乐具有一种使我们感到悲伤的倾向性、欢乐的音乐具有一种使我们感到欢乐的倾向性,这些倾向性都不可能会比那些装饰我们的办公室,或我们所研究的悲剧喜剧面具更让我们感到悲伤或者快乐。没有任何证据表明,这些倾向性(假如它们存在的话)会有如此这般的效果。至少在我的经验中,一个去听了一场悲伤音乐的音乐会的人,不论在音乐厅内还是之外,并不会直接地显出任何能证明他

因此而沮丧的迹象。如果他们是音乐爱好者,而演出又很出色,那么这些听众在更多的情况下则是精神振奋,而不是相反。

因此在我看来,这种倾向性理论注定是这样一种命运:捡了芝麻,丢了西瓜。在这一点上,即忧伤的音乐具有一种使我们感到忧伤的倾向性、欢乐的音乐具有一种使我们感到欢乐的倾向性,乍一看似乎为唤起理论去解释音乐如何使我们感动的问题赢得了一场实在的胜利,然而,如若深究一层,你就会觉察出这一点是多么的微不足道。因为,除非是那种能使那种倾向性发挥作用的环境下,否则这种倾向性将会是毫不相关的。那种能让悲伤的音乐使我们感到悲伤的倾向性所处的环境,如果它们跟戴维斯所假设的那种悲剧面具能使我们感到低落的环境类似的话,那就的确能使我们感到悲伤,但这种情况绝不可能发生在普通听众的音乐经验之中。这种环境条件必须是那种让听者完全深陷其中的环境条件,而这恰恰在我们的音乐世界中从不发生。出于这个理由,我想,倾向性理论和人格理论一样,都没有达到它们的目的。

那种认为音乐是由于在我们心中唤起了其所表现的情感而使我们感动的理论,毫无疑问并不仅限于我所讨论的这两个版本。但是这两个版本,即人格理论和倾向性理论却是整个流派中最好的范例。出于它们各自的原因,两者都不奏效。我想,无论是对于读者还是我,再去检查那些更多的范本都会是令人厌倦的。为了避免这种情况,请允许我做进一步的批评,我想,它将会适用于任何一种坚持音乐是通过其表现的情感而使我们感动的观点的理论——如果它们被解释为各种普通情感的话。并非所有人都会认为这个批评完全令人信服,同样也有过许多人试图回应它。但是,我认为它生动有效,并且会作为一个转折点,以便转向我自己对音乐如何感动我们的问题的解释。在我看来,我的解释具备了各种优势,其中之一是它可以免受这个常被提出的批评的攻击。

这个批评只不过是这样的:如果音乐是因为唤起普通情感而使我们感动,那么将会有大量的音乐导致非常不愉快的经验发生。欢

乐的音乐使我们感到欢乐，这是无疑的，因为谁也不会去躲避它。但是忧伤的音乐将会使我们感到忧伤、愤怒的音乐感到愤怒、恐惧的音乐感到恐惧，又有谁情愿去寻求它们呢？出于选择的考虑，谁会愿意毫无理由地去体验忧伤、愤怒以及恐惧呢？至今也没有证据表明人们会躲避音乐所固有的那些令人不快的情感。因此，看来那种认为音乐通过唤起情感而使我们感动的想法是难以置信的。当然，由于个人具有不同的经历，当一首乐曲获得了能唤起不愉快情感的能力的时候，比如在不幸的里克与《时光流逝》那首歌的例子中，聆听者确实会回避这种音乐。——"萨姆，难道我没告诉你，别再弹那首曲子了吗？"

曾有很多种答案对此做出回应。有人已经相当正确地指出，大多数人都同意叙事性虚构作品会唤起不愉快的情感，而我们却不会因为这一点而故意躲避这些作品。（我们是绝不会对《李尔王》的那类最不令人愉快的情感无动于衷的。）

但是随之而来的问题是，正如前面提到的那样，与那些利用语言和图式再现的作品相比，绝对音乐与这些小说、电影以及戏剧类的作品是如此的不同。确实，这是一个长期存在的哲学问题，即，在那些诸如《李尔王》、《俄狄浦斯》之类作品的著名的悲剧情境中，它们对于观众的情感效果明显是令人不快的，可为什么人们还会选择它们？难道这些作品能通过某种艺术上的"变形"[transfiguration]而使那些固有的令人不快的情感变得令人愉快？或者，这种情感经验存在着某种有益的效用，如亚里士多德所言，能使其变得富有价值，尽管这些经验是令人痛苦的？

很多人发现，那种认为某种固有的令人不快的情感能够被"变成"令人愉快的情感，同时又能保持其不受人欢迎的特点的观点，实际上是近乎荒谬的。"令人愉快的悲伤"——尽管这也许是一个非常漂亮的文学性构想，但当逐字逐句地考察它时，却是非常难以置信的。正是这个原因，很多文学哲学家试图告诉我们，那些令人不快的情感（它们从亚里士多德以降，便已然成为研究和争论的对象），当它

们被叙事性虚构所唤起的时候（尤其是在悲剧中），是服务于一些道德和心理教育方面的深刻目的的。

这些诉诸于心理或道德利益上，以及悲剧性情感体验中之"快乐"的东西，会具有大量的概念性材料，他们发生在小说、戏剧和电影当中，通过这类作品中的语言性和再现性元素获得支持。但是，当哲学家们试图将如此这般的策略运用到绝对音乐上时，他们却收获甚微，而那些可预见的结果也希望渺茫。那些为道德说教或心理教育所声称权利的主张，难道不是会显得琐碎无聊或愚蠢吗？如果某人"过度诠释"了一部音乐作品，即，使其"说出"那些我们明确知道音乐作品所无法"说出"的东西，若是这样，这听上去就很愚蠢（更多的相关讨论将见于随后的章节），而如果我们试图停留在那种主张音乐可以说出些什么的范围之内（这也许听起来较为合理），那就会很无聊。有人声称，在某一个乐段中，从表现欢乐到表现忧郁的转换过程"说的是"（或能够"教育"我们）在人的生命中欢乐之后可能跟随的是痛苦；也有人会告诉我们说，贝多芬《第五交响曲》发给全世界的信息是，我们应当挑战困难和不幸。难道我们需要伟大的交响曲告诉我们这些吗？如果是这样，难道就会使这种悲伤的体验变得和真正的痛苦困难一样有价值吗？如果有人要去见一位老师或他所尊敬的古鲁①，并要求在那些能够教诲他的道德感的艺术品方面给予指导，假如他们值得他去信任的话，难道他们真地应该指点他去听贝多芬的交响曲，而不是莎士比亚的戏剧或简·奥斯丁的小说吗？这并不是说贝多芬交响曲的某些方面很糟，而是说这些作品会出于其他而不是道德心理方面的理由对我们有所帮助，它们并没有能力来胜任这种事情，而且归根到底也不是为了去做那些事情（它们终究所要做的事情，我会在本书最后一章谈到）。

为什么我们会享受那些虚构性叙事中所遭遇到的悲剧性和阴郁的情感（假如我们的确如此）的问题，曾在哲学家以及一些人（他们彻

① 古鲁（Guru），印度教的个人导师。——译注

底否定此类作品是一种道德、心理或其他类型知识的来源)当中,激起了热烈的辩论。如果在文学艺术或电影艺术中,这些不同的主张是如此容易引发争论(在这些艺术中,争论的前景看起来要比在绝对音乐中光明得多)。既然如此,为何不能有一种特别的优势来形成某种理论,它可以解释音乐如何使我们感动,但又不必去解释我们为何会享受那些在我们心中所唤起的诸如忧伤、恐惧之类的情感呢?在本章余下篇幅中,我要去发展这么一种理论。它的基本原理和预设前提简明扼要。我们根本不必去解释为什么会享受那些音乐令我们感到的不愉快的普通情感,这是因为,音乐根本就没有让我们感受过那些普通情感——无论是愉快的,还是不愉快的。或许更确切地说,音乐使我们感受的是另一种相似的情感——如果你愿意,可以称它"普通情感",但它并不会引起这类的问题。我们稍后便会发现这一点。

为了发展我的构想,即音乐是如何使我们获得感动的理论,我们必须回到一些基本原则上去。这些必须讨论的基本原则,就是一些我们日常生活中的普通情感通常会被唤起的基本方式。

我们可以回想一下,汉斯立克曾经(至少是)大致地勾勒出某种分析,即,在很多普通的、一般性的案例中,人类的情感经验中究竟发生了什么,它会被许多当代哲学家们接受,被认为是一种合理的分析。根据这个分析举例来说,当我生气的时候,在通常情况下将会有一个情感的对象存在。我总是对某人某物在发脾气。我们可以说,我对我的朋友发火了。那他就是我感情的对象。

此外,一般来说,我总是出于某种理由,才处于我所体验的情感状态之中的,这个理由可以用信念或一整套信念的方式来解释。一般情况下,我不会毫无缘故地恼怒,因此我们可以说,我对我的朋友发火,是因为我相信他在打牌的时候作弊,由此我的情感便具有了一个对象(我的朋友),而理由(或者动机)则是我的信念,即我的朋友欺骗了我。如果我的信念发生了改变,如果我应当不再相信我的朋友对我做了一件糟糕的事,那可以合理地认为,我的怒气将会消散,因

为使我生气的理由和动机将不存在。在这一点上，如同常说的那样，情感是不可能与理由相分离的（自柏拉图以来，常有人这样主张）。

顺便提一下，正是因为这种信念的条件，使得虚构性叙事中的情感唤起中具有悖论与争论。因为虚构性的人格都是虚构出来的。我们不会相信如此这般的人物真地存在。我们不会相信有人做过或经历过那些被虚构出来的人格所做的或经历的任何事情。因此，就不存在什么理由认为，我们的情感是被他们或他们的行为所唤起的。那种信念的条件并不在场。如果你不相信一个人所做的事情证明了一种情感的正当性，那么你便不会具有这种情感。在虚构之中，人们不会相信任何事情。

最后一点，在一般性的情感唤起的例子中，一种情感常常会具有一种感觉成分[a feeling component]。情感通常被说成是被感觉到的。这并非是说，比如每次我在生气的时候，都会以同样的方式感到愤怒。既有一种爆发性的愤怒，即所谓的怒火渐升，也有一种愤怒，它在很长的时间之内也许并不会与任何一种特定的感觉相联系，但却可能会在很多情况下由于信念和性格倾向而以某种方式表现出来。但是无论如何，一般来说，总是存有一种相应于普通情感的感觉构成物。

因此，总而言之，在许多通常具有某种情感的情况中，都存在着某种情感的对象，存在某种信念或一整套信念，该信念引发情感并使情感获得其所作用的对象，还存在着在某人的情感体验中被唤起的感觉。这不是说，那种缺少明显对象或明显因果关系之信念的情感是不存在的。"情感"这个词所包含的范围很广。而且人类体验情感的方式多种多样，有些很古怪，有些无法解释，而有些则彻底不正常。这些都不必否认。确实很可能会有一些情感，是那种对象—信念—感觉之分析的漏网之鱼。这里所断言的是，这种情感的分析看上去是与各种主要的案例符合一致的。因此，我现在试图表明这是一种适用于音乐的情况的分析。当被应用于音乐时，它会向我们展示音乐是如何使我们感动的。

我先从对人格理论和倾向理论的观察入手。此二者都具有一种令我坚决反对的观点,即,音乐的那种感官美或音乐的整体上的优点,与音乐是否能使我们感动毫无关联。比如,如果一首乐曲表达了忧伤,换句话说,如果我辨认出其中的忧伤的话,则不论我是否由于被它的美所震惊而认为它是一部杰作,或由于对它彻底感到厌烦而认为它是一件次品,它都必定会使我感到忧伤。但是这两种解释都认为,被音乐唤起忧伤这件事与被它感动是一回事。在我看来,如果说"通常使我感动的是一些我觉得很糟糕的音乐",这个说法是荒唐的。在我的经验中,我只会被那些能以它的美、它的壮丽或其他一些正面的、高度的审美品质彻底征服我的音乐所打动。

我们在早些时候提过的一个与此密切相关的观点。它是那种解释音乐如何使我们感动的唤起理论(人格理论和倾向性理论作为典型范例)的一个推论,即,那种不表现普通情感的音乐就不可能是动人的:它不可能使我们的情感获得感动。因为,这种表现性属性是那种使我们感动的音乐机制的一个必需的组成部分。

某些人可能会对这个推论感到不适,因为在哲学文献中讨论的如此众多的音乐都连篇累牍地涉及到表现性属性,而且最常被一般的古典音乐爱好者听到的音乐作品来源于浪漫时代,毫无疑问,在此期间"表现力"是人们所关注的核心。然而,确实有一些音乐是不表现什么的,而这并不是罪责。有一些非常精彩、优美、壮丽的音乐,既没通过构思去表现任何普通的情感,也没有通过偶然情况去表现它们。并且,至少在我的经验中,这些音乐能够使人们深为感动。

也许在此处举一个例子会比较有用。如果你听过那些文艺复兴作曲家写于 14 世纪后期、15 世纪以及 16 世纪早期的作品——如今,这些音乐可以轻易地在录音中找到——你就会常常听到这些作品中具有一种宁静的、不受纷扰的品质。它们毫不费力地荡漾着,其中各种声音的旋律线在可以想象的复杂模式中交织在一起,从没有给我们如同后来的历史时期那样能引发巨大的、引人注意的高潮点的印象(因为在很多作品那里,我们已经习惯于如此聆听了)。顺便

说一下,我并不是说,这个时期所有的音乐都像我所描述的这个样子。而只是说,其中有些如此,并且这些时期的作曲家那里我们常会遇到这类音乐。

我所说这种音乐的宁静的品质,曾被一种通常表演的形式进一步地提升,我指的是,那种仅仅用声乐而不用器乐伴奏的形式:*a capella*(无伴奏合唱),它字面上的意思是"以合唱的方式"。这种音乐在创作时并没有独立的器乐声部,尽管一些学者认为,器乐可能有时会给歌手提供伴奏,演奏与歌手演唱相同的音符——音乐家称这种手法为"重叠"[doubling],但是,不论是否真地如此,很可能很多你听到的录音都是这种无伴奏合唱。而且由于没有器乐一道演奏,这种更为柔和的声音才会被产生出来。

除此以外,在这些时期女人是不允许在教堂中演唱的(我在此所讨论的是礼拜用的音乐)。其高声部并不是由女性而是由男童来演唱的。如今,有些指挥更喜欢用当初的演唱方式来演出:全部用男声合唱。而男孩们具有一种如水晶般透明的、几乎没有激情的天国般的嗓音。如果你得到一份我所说的这种音乐的录音,一部由男声和男童演唱的无伴奏合唱,你就会找到这样生动的例子。那种宁静的、几乎没有激情的品质,我们可以在如此这般的音乐中听到:举例来说,如约斯坎·德普雷(1440—1521)或奥兰多·拉索(1532—1594)的音乐,他们可以说是文艺复兴盛期最伟大的作曲家,今天那一时期的作曲家中这两位的作品被表演的频率最高。

有关这种音乐,我想得出的结论是:这些音乐非常出色、非常优美、非常壮丽。但是它们中有很多都不是我们曾讨论的那种表现性的音乐。它们并不是轮流去表现悲伤、高兴、愤怒和恐惧,或者其他一些音乐可以表现的很有限的普通情感:它们根本就不是那一种音乐。全部都是宁静、安详的音乐。尽管如此,这些音乐却依然令人感动:它们通过其宁静、安详的美,而不是通过去表现那些普通的情感来深深打动我们(这些情感它们并不表现)。

那么,我们这里能得出什么结论呢?那么,在我看来最明显的

是,音乐所能使我们深深感动的东西,就是那些优美的、壮丽的,或者其他所拥有的高度正面性的审美属性。"音乐情感"的对象(如果我可以这样称它的话)——出于对某种恰当的名称的愿望——其实就是音乐(难道还有别的什么吗?)。或者,更确切地说,音乐情感的对象就是那些聆听者相信是优美的、壮丽的或以其他一些方式被称赞为具有高度审美性的音乐的各种特征。因此,那种对象—信念—感觉之分析的第一个必要条件(情感的对象),现在便已掌握在手。

那么,信念的必要条件是怎样的呢?明确地说,它是通过聆听者的信念得以实现的,聆听者相信她所听的音乐,或其中的某个方面是优美的、壮丽的,或是以某种方式达到了高度的审美属性的。这意味着,如果她不再持有这种或这些信念,这个音乐就不会对她产生任何(或太多)情感效果,这就像,当我不再相信我的朋友在打牌时作弊的时候,我便不会对他继续发火。而这看上去很对,难道不是吗?如果说某一首曾经使我深受感动的乐曲,如今却不再具有那种情感效果了。这是为什么?这是因为,不妨可以说我已经"看穿了它"。那个一度被我认为是激动人心的壮丽音乐的案例,如今却被我看作一个廉价的把戏:肤浅而卖弄。而那种曾经看上去浮华而艰涩、缺少自然性旋律的音乐,如今却使我"刮目相看"。简而言之,我对音乐的忠诚现在从李斯特转向巴赫那里。

幸运的是,我们没有必要提出或回答这么一个问题,即,从某种"客观性"意义上,巴赫的音乐是否比李斯特的音乐更好一些?——尽管事实上,我认为是这样的。对象—信念—感觉之分析所要检查的,仅仅是那种信念而已。如果你相信你所听到的音乐是壮丽、优美或辉煌的,如果它使你"刮目相看",那么它就会使你感动——即便它们对我来说是一些毫无价值东西,且我丝毫不感动。(并不需要真的存在那些让小男孩们感到害怕的鬼怪,只要"你相信"它存在,这便足够了。)

那么现在,我们就可以恰当地获得我们分析中的第二个构件了:信念,即那种认为我们所听到的音乐是优美的、非凡的、壮丽的音乐

之信念。那么那个第三种构件是怎样的呢？我们被音乐所触动的感觉是怎样的？它究竟为何物？

似乎在这里会有一些潜藏的困难。因为我所承诺的音乐如何使我们感动的解释应当是非常"一般性的"：换句话说，它对于音乐使人们感动的现象的解释，仅仅是以我们一般性的、日常生活中的方式那样来进行的：就像我们解释我们的朋友如何使我们生气，我们的情人如何使我们感到妒忌，或我们的敌人如何使我们感到畏惧等等。然而，仅此而已。这些寻常的、普通的情感，这些愤怒、嫉妒和畏惧的感觉，统统具有那些让我们可以了解它们的特定名称。那么，"音乐情感"又是怎么一回事呢？它们似乎显得特别而神秘。对于一些读者来说，如果读过曾经的那些有关美学主题的哲学文献的话，去回顾那些艰涩难懂的"审美情感"[aesthetic emotions]的各种失败的理论，这是令人不悦的。这是我反对的，不愿意去做的事情。

但是，不用担心。实际上这里一点儿也不神秘。那种音乐所唤起的情感确实有着一个名字。但是这个名字不仅仅只是音乐所特有的。它就是："兴奋"、"鼓舞"、"惊愕"、"敬畏"，或"热忱"。用于表示人们在体验那些被认为是出色的、优美的或崇高的音乐时获得的情感"亢奋"[emotional "high"]。如果有人问你，那些感觉体会起来是什么的话，我想那种最好的，或唯一的回答方式就是说："嗯，那是一种'兴奋'、'鼓舞'或者'热忱'之类的感觉，听到一部伟大的、杰出的或壮丽的音乐时你可以体验到它们。"换句话说，在某种程度上，正是情感的对象，不仅有助于说明或确定情感究竟为何物的问题，还有助于说明它是如何被感觉的问题。毕竟，说明这种情感如何被感觉，比起说明另外那些具有各类名称的普通情感（如"畏惧"、"愤怒"、"悲伤"或"爱"等等）如何被感觉，并不会花费更多的口舌。因为畏惧和爱如何被"感觉"的问题，当你真正思考它的时候，最终会被描述为是什么引起了畏惧或爱的参照含义。你会说："嗯，这是一种当你爱你的儿子、你的狗或者你的小提琴的时候，所获得的感觉。"但是那些感受"感觉上去"是不同的，尽管它们都是某种"爱"。除了以这种方式

说出这些特定的"爱"的对象是什么,你还能有别的方式去描述这些"感觉"的差别吗?

那么,总结一下,我已经尝试着在这里给出了一种对象—信念—感觉的分析,以解释音乐是如何使我们感动的问题。简而言之,情感之对象就是音乐的美;其信念就是认为某个音乐是美的;其感觉就是某种"兴奋"、"鼓舞"、"敬畏"或"惊奇"等等通常是由那些美所唤起的东西。但是,在这个分析开始的时候,我曾经保证过它也将解决那些诸如人格理论或倾向性理论曾面临的问题,即,为什么人们会愿意聆听那些会唤起不愉快情感——恐惧、愤怒、忧伤等等诸如此类的音乐。现在,我们就能看到为什么它能解决这个问题:为什么我的分析不存在那种问题。

比如,我们可以拿一个极为悲伤的乐曲的经验,甚至葬礼般的悲伤音乐为例:比如,贝多芬《第七交响曲》的慢板乐章。我发觉这个乐章极为动人,所有的古典音乐爱好者也会感觉这一点。但是我是被什么感动的呢?嗯,可以肯定的是,这个乐章中包含了很多值得惊讶和享受的音乐性特征:一些令人敬畏的美、壮阔等等之类的东西。其中一个特征便是那种深沉的、葬礼般的悲伤感。不妨回忆一下,我曾经说过,音乐的表现性属性就是音乐本身的属性。所以,在这个乐章那些诸多音乐属性当中,深深感动我的就是那种深刻而庄严的、葬礼般的悲伤。

那么,进入到葬礼般的悲伤其实是一种非常令人不快的状态。但是,被那种葬礼般的悲伤感动为兴奋、狂热和由音乐之美带来的喜悦,相反倒是人们所衷心期待的一种情感。这样,在这种深切动人的音乐中所包含的阴暗的、不悦的情感,对于刚才所述的观点来说便不成问题了。因为以此观点来看,当我们被这些音乐中的情感所触动之时(我完全不否认我们会这样),我们并不是进入到这些情感中,而是被这些情感所感动。是音乐上的美使我们感动。如果是悲伤,我们就被音乐如此之美的悲伤所感动;如果是恐惧或愤怒,我们就被音乐如此之壮丽的恐惧或愤怒所感动;当然,这里指的是音乐上的壮

丽。当某种音乐是优美或壮丽的,以及当它表现了优美或壮丽的时候,毫无疑问,音乐中的情感就隐含在我们为之动情的这一现象中。它们可以感动我们,但是只能以音乐中其他那些音乐属性的方式那样感动我们。它们通过它们的美,或其他一些正面的审美属性使我们感到某种音乐中的情感亢奋。而且丝毫没有理由认为,因为对它们的经验可能是令人不快的,则对它们的美的经验也是令人不快的。为什么艺术美的经验会是其对立面呢?

在我结束这个讨论以前,我还要列出两个更为深入的观点,我必须再一次、非常简要地转回到人格理论和倾向性理论中去。

在我前面关于这两个理论的讨论中,我略过了一个问题,而现在需要提出来。莱文森和戴维斯,在提出他们关于音乐的表现性属性是如何唤起各自相应的情感的理论时,他们都做了一个非常重要的限定条件。他们都否认那些被唤起的情感真正是完全意义上的情感。它们只是"准情感"[quasi-emotions],或"像情感"的东西[emotion-like]:如,准悲伤或类似于悲伤的东西。

这个限制的原因是,他们两位都辨别出(如同我们所有人一样)那种真实的、纯粹的情感具有那种所谓的"驱动元素"[motivating component],而音乐中的情感看上去却都没有这样东西。生活中,当我感到害怕的时候,我会受到刺激而逃跑,当我发怒的时候,也会受刺激而战斗,这些可依此类推。然而,当我处在音乐中的"恐惧"、"愤怒"之时,我既不会受激而逃跑,也不会因此而战斗。因而,在戴维斯和莱文森以及其他某些人的观念中,音乐所唤起的"恐惧"、"愤怒"是缺乏那种驱动元素的,故而只有准—恐惧、准—愤怒,或像恐惧一样、像愤怒一样的情感:即"准情感"或"类似于情感"的东西。(我应当加上一句,戴维斯认为音乐无非只是唤起两种情感而已:欢乐和悲伤。)

但是,就某种意义来说,在我看来(比如)那种由一个乐句的悲伤特性所唤起的情感也可能被描述为一种准悲伤或类似于悲伤的东西。我认为,当一首乐曲悲伤的特性感动我们的时候,这种音乐所具

有的悲伤便成为情感的对象物,尽管此时的情感本身并不是悲伤。那么,那种美丽而悲伤的音乐在我心中唤起的音乐情感,尽管并不是悲伤,但都将悲伤作为对象。而就这个方面而言,它也跟生活中或小说中存在的悲伤一样,我会通过别人的悲伤而悲伤。在这个意义上,这种悲伤便是"准悲伤"或"像悲伤"的东西了。因此,也许人格理论、倾向性理论以及我自己的理论之间并不像看起来那么格格不入。至少,可能还是会有一定的调和的余地。

此外,如果我关于音乐是如何使我们感动的观点是正确的话,也许它还得解释为什么很多人还是坚信(我想,那是错误的)他们由于悲伤的音乐而变得悲伤、由于恐惧的音乐而变得恐惧,欢乐的音乐而变得欢乐。对他们来说所发生的事情,我的推测是:如果音乐是美丽而悲伤的、美丽而恐惧的、美丽而欢乐的话,那么这种音乐便会使他们感受到一种高度兴奋的情感状态,这种兴奋状态把悲伤、恐惧或欢乐作为它的对象,而当这一切发生时,人们在一开始便把这些情感上的兴奋误认为悲伤(第一个例子)、或误认为恐惧(第二个例子)、或误认为欢乐(第三个例子),尽管这些只是它们的对象而已。我没有什么证据可以证明这些情况。但是就我所知,这也是一种合理的建议,在这个问题上我将打住。(也许心理学家们可以在这个问题上做一些研究。)

在这一章以及前两章中,我所试图做的是去概括一种绝对音乐的观点,即我称之为"升级的形式主义"的观点(其缘由读者现在应该了解了)。而我同样也试图为之辩护,并去反驳那些各种已有的或可能会有的反对意见。在下一章中,我所面对的不仅仅只是形式主义的反对意见,而是对音乐进行解释的某个完整的学派,或一系列学派,它们明显地以其特别的实践、假说来说明(至少是含蓄地)形式主义之谬误。我认为,可以这么说,仅仅是它们的存在(某个学派、一系列学派或音乐上的解释),便已是一场反对形式主义(甚至那种"升级的形式主义")的辩论了。

不论读者是否很想去了解它们,这些非形式主义的音乐解释的

实践已经很流行,并在不断地发展壮大。因此,任何一个为形式主义辩护的人都应当面对它们。我并不认为在这场辩论中,真的可能会提出某种哲学观点,去推翻所有非形式主义对绝对音乐经典曲目的解释,但是却完全可以去批判地检验这些实践,并展示其中的问题和假设。另外,这也是一个撰写这样一种导论之人(像我这样)的职责所在:让读者熟悉反对的意见。因为,如果此时此刻给读者留下这么一种印象,即音乐的形式主义,乃至升级的形式主义是一种主流力量,或处于支配的地位的话,就必然会造成某种假象。那么,就让我们立即到敌人的阵营中去侦察一番吧,至少去试探一下他们的防御工事。

第八章　形式主义的对手

如果把西方艺术中的两个最有影响力和深入性的传统——视觉再现和叙事性虚构——与绝对音乐进行比较,则其中将显示出毫无遮掩的反差。

我需要澄清一点,视觉再现和叙事性虚构之间的区别其实并不很清楚。与小说、短篇故事、叙事诗相反,电影和戏剧两者都是运用视觉再现以及语言文字的手段来讲述故事。而绘画和雕塑之类的视觉艺术,在有限的范围内也是叙事性的,当然它们也能再现虚构的人物角色。即便如此,在本章中,我还是要把视觉再现与叙事性虚构区别对待。因为这样能使我们更容易达到目标。

从 18 世纪末到今天,在绝对音乐的近代史中,有人曾以如下方式去解释绝对音乐经典曲目[canon]——即将其与视觉再现艺术以及叙事性虚构艺术进行类比。但目前为止,对纯音乐最具影响力但又并非形式主义的诠释方法仍是后者(即叙事性虚构的方式)。这并不令人惊讶。因为,绝对音乐和叙事性虚构均为时间性[temporal]艺术。它们的"客体"并不会立刻显现出来,而是"被揭示"(unfold)于我们的面前。或者说,音乐作品和叙事性虚构同样都是不断进行的过程。如果我们没有理解[perceive]开头和中间部分,便不可能理解结尾。

这并不是说绘画和雕塑的视觉艺术感受过程不占据时间。我们一定会"注视"一座雕塑或者绘画，注视它的某个部分和方位，而这当然会占用时间，就像聆听一部交响曲或阅读一本小说那样。但是，绘画或者雕塑对我们来说总是一目了然地存在于某处。尽管注视它是一个时间的过程，但这种过程却受你的指挥，而构成一部小说、电影或交响曲的一系列事件却在艺术家的掌控之中——如果要想体验这类艺术作品，就必须遵照此种方式。小说、戏剧、电影以及交响乐的体验都具有严格的时间秩序。

鉴于音乐作品和叙事性虚构都是时间性作品，那么叙事性虚构（而不是那些图画以及雕刻再现）自然而然就会提供一种非形式主义的模式[model]来解释绝对音乐。在近几年中，这种情况已经层出不穷。但是，在检验对绝对音乐经典的叙事性诠释之前，我们有理由提出这样的疑问：为什么人们会首先诉诸于叙事性诠释的方式来解释绝对音乐？或换一种问法：在已经获得了绝对音乐经典的形式主义解释（甚至"升级的形式主义"）方式之后，人们何以还要寻求叙事性诠释的解释方式呢？

在回答问题之前，我们不妨谈一下哲学界中一种常见的经验，当然，这绝非哲学领域的学术训练所独有的（我相信很多读者都会在其他一些情境中有过这种经验）。哲学可以因其"深刻"、"难懂"或特别"复杂"而获得良好的学科声誉。但是这种声誉却被某些人作为某种便利而利用，实际上那些人并未说出任何有意义的，甚至令人感兴趣的东西。但是，他们却精通以复杂而艰涩的技巧（这使很多人联想到伟大思想的表述）提出各种空洞的思想"艺术"——如果这个词恰当的话。当读到那种话语的时候，我们会将其称为"毫无意义的纸上符号"：就像我们常说的那样——是"踩着高跷，说胡话"[nonsense on stilts]。而当我们在某些演讲和谈话中听到如此言论时，也同样会称之为"无意义的噪音"[meaningless noise]。这是对讲话人的一种极端轻蔑。

但是，难道这不正是形式主义对于绝对音乐所说的话吗？形式

主义者不是说,贝多芬的交响曲、海顿的弦乐四重奏以及巴赫管风琴的赋格都是些"无意义的噪音"吗?"你们浪费生命去制造了毫无意义的噪音!"——对于一项人类活动来说,还有什么谴责比这更严重的呢?

何况,音乐还不只是一种人造制品。它是一种听觉制品,是一种由声音构成的人工建构。这些声音具有高度的组织性,而且整个音乐活动也建立在一个由规则与实践构成的精密系统之上。在此方面,音乐和口语非常相似。我想,如果说一辆自行车或一顶帽子是"没有意义的"人造产品,这并没有什么大不了。甚至,听上去还有点儿无聊。这里所指的"意"[meaning]并不是自行车或帽子生产之初的首要目的。而绝对音乐却是人为构建的声音,除此之外另一种重要的声音建构便是语言。语言的存在,很显然只是为了向他人传递言说者的意思。那么,音乐,正如形式主义者所认为的那样,对非形式主义者来说便成了毫无意义的胡诌。

我想,以上这些话都形成了人们沉重的思想负担,人们发觉自己无法接受形式主义的信条——即,绝对音乐"仅仅"是一种迷人的音响结构而已。音乐是一种人类的言说方式。假如它没有意义,那么它就会毫无价值,或至多可以说是一种"纯粹的装饰"或"声音的壁纸"。

形式主义对绝对音乐的解释(即使在"升级的形式主义"那里),尽管以这样、那样的方式容许人类情感的进入,但似乎是要让音乐"远离""人文"的,以及"艺术与文学"的世界,而自18世纪末以来,音乐被认为是属于这些世界的。绝对音乐简直变成一种神秘科学,由秘密社团来实践,与普通人类的需求和关心丝毫不存在关联。当然,普通人的确也热爱绝对音乐,并寻求对它们的理解。而且,至少有小部分人(但数量并不少)认为,对绝对音乐的鉴赏是整体教育和丰富生活的组成部分。音乐形式主义的"遥远性"和"空虚性",使这些态度和实践的范围更加有限。如果形式主义的观点千真万确,那么绝对音乐对我们来说究竟是什么呢?

我相信，在各种因素中，正是这个原因驱使有些人与绝对音乐形式主义的理解分道扬镳。然而，人们也可以质疑，是怎样的原因使那些人选择投入虚构性叙事的怀抱呢？很明显，答案在这里：在时间性艺术中，叙事性虚构是最受欢迎并拥有众多受众的表现形式。音乐形式主义所谓的"空虚性"在"故事情节"的"内容"中寻求生存支持，这是再自然不过的事情了。显然，正如其他时间性艺术一样，绝对音乐是具有形式的。如果还能像其他艺术那样可以讲述故事的话，那么绝对音乐就可以具备内容了。

可是，一定还存在着更多问题。因为"讲故事"和"听故事"对我们何以重要的原因，与音响纯粹的形式类型对我们何以重要的原因一样，令人烦恼不已。

作为一门高级艺术的叙事性虚构，就其"重要性"来说，常常被认为是"具有意义"的艺术。这不仅体现为它把各种故事作为其内容——如奥德修斯、唐吉诃德及其故事，而且它常常被认为可以表现（通过这些故事和人物）重要的哲学、道德、政治，或社会真知、假说、生活方式等方面的内容。这使叙事性虚构成为一种重要的知识来源，尤其是（但并不是全部）人类的自我认识及有关"如何生活"的知识。

可是，一直以来都有一些人，他们竭力否定叙事性虚构具有任何能够把那些重要的知识传授给我们的能力。实际上，他们中的一些人在文学虚构以及视觉艺术和音乐等相关方面都是一些形式主义者。此外，如果有关叙事性虚构方面的形式主义是真实有效的话，那么若要证明绝对音乐是某种叙事性虚构，也就不可逃脱地要陷入音乐的形式主义了。

尽管如此，目前在叙事性虚构和再现性的视觉艺术领域，形式主义的学说并不太受欢迎。当然我也不赞同这种学说。而且，如果形式主义是绝对音乐虚构性解释的唯一威胁的话，我想虚构性解释的传播者也不必被吓跑。但是，形式主义在再现性和叙事性艺术中的终结，就其本质而言，并不意味着以下这样的情况：假如有人将绝对

音乐"揭示"为某种叙事艺术形式,就能(因此而)表明绝对音乐相比各种普通的叙事形式(如小说、戏剧,以及电影等)对人类更为重要一些。下面来谈谈为什么会这样。

古往今来,在叙事性虚构本身(在那些我们熟悉的形式中)对我们何以如此重要的问题上,艺术哲学家们已经争辩多次了。毫无疑问,全人类都喜好各种虚构故事——无论是围着篝火讲故事,还是复杂的叙事艺术形式,在世界上任何地方均是如此。但毫无疑问的是,无论在何处,全人类也都喜爱纯形式样式的美,无论是视觉方面还是听觉方面。如果在叙事性虚构的重要性问题上,人们只是说它们具有某种给我们带来愉悦的内在趋向性的话(这并不是太糟糕的辩护,当我们真正思考它的时候),那么,在经过证明绝对音乐实际上是一种叙事性艺术,并可以此解释绝对音乐之重要性的时候,形式主义的反对者便不再具备优势了。这是因为,在对人类的重要性方面——叙事性艺术和纯粹样式的艺术[arts of pure design]是完全一致的。为它们的"辩解"(如果这个词恰当的话)其实都是一样的:人们从中获得愉悦,享受它们;它们使人们愉悦和高兴;它们是一种消遣。(并且,无论这些是先天固有的还是后天获得的,彼此都没有什么不同。)

现在,我打算"远离"我上文所勾勒出的赞成意见,我还是很"狡猾"的。我要说明的是,叙事性虚构是否真的具备某些人所赞同的那种提供知识的功能,这仍然是饱受争议的。如果我们对该问题保持怀疑,那么,在绝对音乐那儿,就无法找到类似于叙事性虚构对绝对音乐的重要性提供解释之时的承诺——因为,如此便意味着我们得承认它缺乏提供知识的因素,承认叙事性虚构唯一重要的东西只是愉悦、舒适,或任何类似的东西。

事实上,我的观点是这样的:有一些叙事性虚构具有表现各类重要知识主张的关键性特征。而我也认为,那些认为叙事性虚构具有提供知识的功能的人,并不全都认为所有叙事性虚构的作品都具备——或部分地具备——如此能力。我想,不论观点有何不同,人们应该同意:有一些叙事性虚构仅仅只是为了娱乐的目的而存在。(我

们不会为了寻求哲学或道德的启示,而去求助于侦探小说或肥皂剧。)因此,我们从中可以得出如下结论:虽然虚构性叙事具有提供知识的部分功能(这一定程度上向我们解释了它的重要性),但根据事实,这并不意味着这种情况(即,绝对音乐能够像虚构性叙事那样被解释)会让绝对音乐也具有各种提供知识的作用,并以此表明绝对音乐对人类的重要性。于是情况就成了这样:既要证明绝对音乐属于虚构性叙事,又要证明它同时还属于能够提供知识的那一类虚构性叙事,而并不仅仅是提供"纯粹娱乐"。无论"将绝对音乐解释为虚构性叙事"这一做法的前景如何(我稍后便会谈到),反正"想表明绝对音乐属于那种能够传授知识或道德启示作用的虚构性叙事"的这一做法注定是前景黯淡的,正如我在前一章已经暗示的那样。

上述所有内容实际上可归结为一点,即,绝对音乐是否可以用叙事的方式来解释,(或者说)这种解释是否能产生知识或道德洞见,这是个非常重要的问题。

在讨论那些绝对音乐的叙事性解释策略之前,我必须补充一点,叙事性解释并不是形式主义的反对者们的唯一选择。在文学中同样也有解释绝对音乐的策略,它并不以虚构性叙事的方式,而是以(可以说这么说)"哲学讨论"的方式来进行。与那种把交响曲和弦乐四重奏当作故事去处理的方式不同,这种"哲学讨论"方式的实践者通过音乐,根本上把音乐作为各种哲学、道德或宗教思想规范的直接表述。此外,尽管那些围绕着绝对音乐经典的叙事性解释的问题同样也困扰着"哲学性"的解释,但在讨论过叙事性策略之后,"哲学性"解释的问题仍值得单独讨论一下。

现在,我们有了以下这几种非形式主义的选择来解释绝对音乐经典。绝对音乐作品可以用叙事性虚构的方式来探讨,即,通过叙述"表现"出有意义的知识主张或假说的方式。绝对音乐作品也可以用"讨论"的方式来进行探讨,即,直接表达出某种知识主张或假说,而不用虚构性叙事的手段。绝对音乐或者还可以用某种除了"娱乐"价值之外就不再有意义的虚构性叙事方式来探讨。(当然,那些非形式

主义者可以根据所解释的特定作品,来运用这三种策略。)

在我看来,最近出现了两种用虚构性叙事的方式解释绝对音乐的基本策略。我把它们分别称为"弱"叙事解释[weak narrative interpretation]和"强"叙事解释[strong narrative interpretation]。其中哪种实践更引人入胜,取决于人们从绝对音乐所讲述的故事中想要获得多少细节。根本的难题是如何在两个基本策略之间进行把握:一方面,如果这些故事变得如此模糊和缺乏内容——不妨回想一下那个音乐"人格"的例子!——它们就不可能会有任何审美旨趣;而另一方面,如果这些故事变得细致而精确,就会使解释者受到把某些并不存在的内容读入作品中的指责。换句话说,作品仅仅被用来激发某些属于个人的想象而已。我们不妨先来看一看"弱"叙事解释。

有一种非常时髦的解释音乐作品的方式,就是宣称音乐作品没有情节,但有一种所谓"情节原型"[plot archetype]的东西。我推断这是一种为了避免过度细节解释的极端而提出的策略。在了解该策略的情况之前,必须先懂得情节原型的概念。

我们来考察一下两部西方文学经典的杰作:《奥德赛》与《绿野仙踪》(注意:不必过于不屑,《绿野仙踪》确实是一部杰作——是一种文学类型的杰作)。在《奥德赛》中,如我们所知,奥德修斯离开了幸福的家,奔赴战争,在经历了许多重大考验与磨难之后最终回到家中,从此与他忠贞不渝的妻子珀涅罗珀幸福地(我们也希望如此)生活在一起。在《绿野仙踪》中,桃乐茜(在不知不觉中)来到了Oz国(或许实际上是一场梦境),而后经历了许许多多巨大考验与磨难,最终也回到堪萨斯州的家中,并从此与舅妈安姆和舅舅亨利幸福地(我们也但愿如此)生活在一起。

在这两本书中,《奥德赛》与《绿野仙踪》,故事情节几乎完全都是由归乡旅行相关的事件构成的;故事其实就是旅程。当然,其中的人物角色、事件、背景以及其他情节的细节都是极为不同的。但是剧情的总体结构却相同。我们可以称之为"长途返乡旅行记"。这就是

《奥德赛》和《绿野仙踪》共同具有的情节原型。它们的情节非常不同,但当我们抽离这些区别之后,两者相同的情节原型就被揭示出来了。

同理,好莱坞喜剧《休假日》[*Holiday*,1938]和《育婴奇谭》[*Bringing Up Baby*,1938]的情节也是不同的。在《休假日》中,凯利·格兰特在滑雪度假时邂逅了一位美丽、富有的年轻女子,他们很快就订了婚,当他们返回纽约以后,她带他去见了(极其富有的)家人。其中一个便是她那个不够迷人但足够有趣的姐姐(凯瑟琳·赫本扮演)。凯瑟琳·赫本爱上了凯利,并终成眷属。凯利经历了从"错"女孩到"对"女孩的过程。

而在更为著名的《育婴奇谭》中,格兰特与赫本这一对再一次扮演了同样的情节原型。这一次很多人会记得,凯利扮演了一个古生物学家,他和助手——另一个古生物学家(一个"干巴巴的"女人)订了婚。在高尔夫球场,他遇见了凯瑟琳·赫本,一个非常快乐、有趣甚至滑稽可笑的女人,其结果自然是无法避免的。在整部电影中他一直拒绝(或者看上去是这样)这个女人,当然,到了最后还是与她陷入了爱河。

所以,《休假日》和《育婴奇谭》是两个非常不同的情节,但却有着相同的情节原型,我们可以将其称为"错女孩—对女孩"原型。

那么,刚才所说的那种音乐解释的观念便是,绝对音乐没有情节,但却有情节原型。比如说,很多文学虚构作品具有这样一种情节原型:通过逆境挣扎而取得最终的胜利。我们可以说,《奥德赛》在展现了这种情节原型之外,还展现了长途返乡旅行记的原型。因为,奥德修斯的"奥德赛"是一个通过逆境挣扎而取得最终的胜利(消灭他妻子的那些追求者,并重掌家园)的过程。而在音乐中,情节原型论者最喜欢反复提起的是贝多芬《第五交响曲》,这是我刚才提及的那种通过逆境挣扎而取得最终胜利的经典例证。它开始于C小调,但却始终显示出这样一种音乐结构:完全可以用黑暗的、激情的、汹涌的、暴风雨般的、或战斗的等等表现性描述来刻画其特征。直到其辉

煌的结束部[coda]时,胜利的 C 大调号角才迸发出来,最后在胜利的喜悦中结束。

这部"强力第五"[the "mighty fifth"]在贝多芬之后的作曲家中产生了如此巨大的影响。由此,情节—原型解释的实践者告诉我们说,贝多芬《第五交响曲》的情节原型被人们一次次地运用。首先的例子,也许就是勃拉姆斯的《第一交响曲》,它同样也是 C 小调,同样结束在宽广、欢乐的主题之上(尽管这个著名的主题似乎表现的是一种安静祥和的欢乐,而不是一种响亮刺耳的欢乐)。另一个例子是门德尔松的《苏格兰交响曲》,是 A 小调,但结束于一个凯旋的、赞美诗般的同主音大调主题上——A 大调。

那么,假如把情节原型(而不是情节)归结为贝多芬《第五交响曲》的根源的话,从中能够获得的好处就相当明朗了。如果说,那部交响曲具有一种通过斗争走向胜利的情节,那么我们就不得不说出这些情节的具体细节。是像奥德修斯奋力回到家中杀掉他妻子的那些追求者,并且重新宣称拥有自己家的权利那样?还是像惠灵顿努力使欧洲摆脱拿破仑的奴役,并最终在滑铁卢大获全胜那样?或者……谁,能够说出这样的故事?这首交响曲并不具有描绘如此图景或讲述此类故事的手段。形式主义者会坚持这一点。

不必担心,情节—原型理论的支持者会给出回应的。我们并没有说贝多芬《第五交响曲》具有任何故事情节,因此我们也不必回答它是否会像奥德赛、威灵顿公爵或任何其他人那样具有故事情节的问题。我们只是说,它具有一种情节原型:通过斗争获得胜利。并且任何一个有判断力的听众都会听出来。这首交响曲一开始表现了挣扎和磨难,最后表现了凯旋和胜利,这难道还不明显吗?

尽管如此,情节—原型理论所带来的问题也很简单明了。在逻辑上它是荒谬的。说一首交响曲没有情节却能有情节原型,这和说一个没有结婚的人却能离婚一样荒谬。很显然,只有结过婚的人才可能离婚,这在逻辑上和概念上都能成立。同样,只有那些具有情节的艺术作品才可能具有或展现出情节原型,这在逻辑上和概念上也

是可以成立的。换言之，在任何一种情况下，前者都是后者的先决条件。

不妨想一下，你是怎样判断出一部文学作品所展示的情节原型的吧。首先，你必须了解故事的细节。然后，你根据这些细节来判断它的情节原型。换句话说，你从情节中"抽象"出情节原型——可以这么说，你将情节的各种单一细节层层剥离，然后"触及"情节原型。如果要告诉人们某部作品的情节原型是什么的话，除非先说出它的情节是什么，否则便非常荒谬。但是，这恰恰是情节原型理论的辩护者所认可并公开表明的东西：可以去告诉人们某部作品的情节原型，但不必告诉人们，或甚至不必去知道作品的情节是什么。确实，他们坚定地认为没有什么情节好讲。

如果读者认为（正如我所认为的那样）逻辑并不会在音乐奏响之时失效的话，那么，我们就会希望（正如我所希望的那样）他们别再谈论什么音乐作品有情节原型却没有情节的话了，因为这不合逻辑。

当然，情节原型理论的辩护者确实有一件事情是对的。交响曲——如贝多芬《第五交响曲》，能够表现出抗争、胜利以及其他诸如此类的内容。但这并没有超过"升级的形式主义"所许可的范围。而且，正因为音乐可以表现这些情感和行为，并具备其他一些结构和感觉属性，所以，当人们给文本和戏剧情景谱曲的时候，它就能被用来作为情节和情节原型的基础。然而这是另外一个问题，我们将到下一章中讨论。

那么，形式主义的反对者被置于何种境地了呢？反正他们没什么迂回战术可用，以便让绝对音乐具备真正文学性情节所具有的那些细节。正是在"细节"问题上，许多人发现，把"情节原型"（文学情节中常有）归入——通过以"原型"来替代"细节"，使得"细节"不再是障碍——绝对音乐，这是很困难的。这根本就是一种逻辑上的荒诞不经——就像那句"没有猫的微笑"[the smile without the cat]的话一样颠倒。形式主义反对者们的另一种选择，便是义无反顾地、直率地宣称：绝对音乐作品确实具有情节、细节及所有的一切。这便是另

一种(即"强叙事"的)方式,我们现在就来看它。

也许,那种"强"叙事解释最为热忱的倡导者,要算美国音乐学家苏珊·麦克拉蕊[Susan McClary]了。由于她的解释中常常卷入了性征与"性别"的内容,这令某些人感到尤为不安。但是,那些特殊方面并不需要在这里争论。此处需要讨论的,是她所实践的"强"叙事性解释(且不谈那些特定的内容)是否具有足够的合理性。我们不妨先用一个具体的例子来切近这个问题。

在这个我要讨论的例子中,麦克拉蕊的解释对象是柴科夫斯基的《第四交响曲》。她一开始便声称,在柴科夫斯基的《第四交响曲》以前,交响形式[symphonic form]一直受到她所谓的"冒险与征服"之范式所支配。但她认为,柴科夫斯基《第四交响曲》却偏离了那种范式。甚至可以说,它叙述了一个男人(父命难违使他成了牺牲品)被一个女人困住的故事。各种不幸遭遇的叠合压制了这个儿子的真实性情。根据麦克拉蕊的解释,父亲期望儿子去发展一段异性恋,结果这异性关系变成了一个"圈套",由此,儿子的同性恋本性最终也没有得到满足。(这毫无疑问是个适合于"我们时代"的叙事。)

麦克拉蕊对于柴科夫斯基的《第四交响曲》的解释引发了大量棘手问题。一个绝对音乐作品果真能讲出如此这般的故事吗?假如可以的话,那么导致去讲述如此这般的故事而不是其他故事的判断标准何在?柴科夫斯基曾经真的想让他的交响曲去讲述这个故事吗?如果他没打算——或不能——讲这个故事,那么我们还能说这部交响曲讲故事了吗?此外,如果这部交响曲确实如此,这是否与我们对它的鉴赏有实质性联系?

这些问题之所以棘手,是因为它们触及到了艺术批评哲学以及所有艺术解释方法的核心。换而言之,如果没有人站在某种艺术哲学基本问题的立场(而这超越了像这样一本音乐哲学导论的边界)进行考虑的话,这些问题便是音乐所无法回答的。

尽管如此,我想我们还是能够在这里探索一点可能性,并得出一些假设性的结论的——虽然还没达到那种基于更广泛研究所得

结论的程度。但在我开始探索这些可能性并思考我刚才提出来的那些问题之前,我还要介绍另一种对绝对音乐作品的解释方法,这一回,是一种哲学类型的解释。因为应该记得——我们曾经反复提到过——形式主义的反对者中,除了一些人用叙事性虚构方式,还有一些人用哲学研讨的方式来解释绝对音乐。下面就是这样的一个例子。

美国音乐学者大卫·P·施罗德[David P. Schroeder]在约瑟夫·海顿众多伟大的交响曲中,听出了一种18世纪启蒙观念的表现形式,他称之为"宽容"——18世纪也叫做"宽容世纪"。根据他的观点,海顿的《第83号交响曲》(是所谓的"巴黎交响曲"之一)第一乐章,表现了一种深刻的哲学主题,即在人生中观念的冲突是不可避免的。而且,处理这种冲突的最佳方式并不是通过抑制,不是通过使人接受那种禁止异议的教条信仰体系,而是通过"宽容"来"解决"它。也就是说,解决冲突的途径不是强行去压制非议,而是给所有人留出思想交流的场所。这便是施罗德在海顿《第83交响曲》第一乐章中听出的启蒙主义主题。

正像麦克拉蕊对柴科夫斯基的《第四交响曲》充满性别特征的解释那样,施罗德对海顿《第83交响曲》"哲学式"的解释也同样引发了各种棘手的问题。一部绝对音乐真的能表现这类哲学主题吗?如果可以,那么决定表现这个主题而不是其他主题的评判标准何在?海顿真的想要让他的交响曲表现这个主题吗?如果他没有试图——或不能——表现这个主题,那么还能说这部交响曲表现了那个主题吗?而且,如果这部交响曲确实表现了这个主题,这与我们对它的鉴赏会有实质性的关系吗?

制约创作者意图的东西(或根本就没什么意图)是否也对作品的意义发生影响,这也许是半个多世纪以来最受争议的有关批评哲学的问题之一。简要地说,反意图主义者曾经宣称,艺术作品一旦被完成,它就成为一种被检视的"公共对象"[public object],批评者(除我们以外的一些人)可以任由自己的意愿来进行解

释，而不必顾忌那些原本的意图。而另一方面，正如哲学家诺埃·卡罗尔提出的那样，意图主义者则声称，听众与艺术作品之间的互动形成了一种和艺术家之间的"谈话"[conversation]，而谈话建立在每一个参与者通过话语对对方所表达意图理解的基础上。如果一方误解了另一方的意图，交流便失败：所谓的交流就是这样一种过程。

必须提醒的是，意图主义者并非断言说，想要在艺术作品中体现意义，那意义就必定乖乖地存在那儿。出于各式各样的原因，在某个作品中或某次讲演中，人们都有可能无法成功表达出所想表现的意义（平常的口误便是一个典型的例子）。一会儿我便会专门来回答，在绝对音乐方面，为什么说构建作曲家所想体现意义的意图其实是一个没有什么好争执的问题。

不管怎样，这里不是让人接受或争辩意图主义者或反意图主义者观点的场所。我所能做的就是把我自己的意见和盘托出：我的这些意见是意图主义的。我站在意图主义者的一边，并且，与诺埃·卡罗尔以及其他一些人一样，我相信艺术作品的意义与其作者的意图有直接的联系。以反题的方式说，作者如果没有或无法有意地让一部艺术作品去意味着什么的话，那么，它就没有任何意义。但所幸的是，我们尚且不必在当前语境下断定方才所说究竟是否属实。

不论其真假如何，我所知的大部分形式主义的反对者——至少从他们的实践中可以判断出——都投入在意图主义者的阵营之中。因为，在他们的叙事性和哲学式绝对音乐解释中，常常花费大量的时间来试图让读者相信，他们所讨论的作曲家确实曾经有意地通过作品表达了某种意义，即解释者从作品中听出来的那些东西。麦克拉蕊与施罗德都是典型的例子。

在对柴科夫斯基的《第四交响曲》（它具有一种明显的同性恋迹象）叙事性解释的辩护中，麦克拉蕊利用了如今已被普遍接受的传记事实——柴科夫斯基本人就是一个同性恋者。根据这一点，并以作曲家生活中已经被了解的一些其他的事实为基础，麦克拉蕊提出柴科夫斯基可能曾经有意在他的交响曲中去讲述一个父权期待和女性

圈套的故事,这看起来至少还是可能的。这些似乎从未在他身上经历的事情,恰恰是有可能发生的,这首交响曲也许就是"他(作曲家)生活中的故事"。

同样,施罗德也试图为他对海顿的哲学式阅读进行辩护,首先,通过表明海顿非常熟悉其所在时代的哲学文献,他想让人们相信海顿曾经有意地表达了这种哲学的观点是可靠的。如果他不熟悉那些文献,那么他就不大可能会有意地在他的交响曲中展现那些文献所包含的观点,更不大可能的是他会自己提出那些哲学观点,因为他是个音乐天才而非哲学天才。

而我个人认为,麦克拉蕊和施罗德的尝试(想证明意图的可能性)都是站不住脚的。我依然不愿相信,柴科夫斯基在他的《第四交响曲》中曾经确实有意去讲述麦克拉蕊所谓的"同性恋故事",而海顿在《第83交响曲》中阐述了施罗德所认为的哲学主题。但是,我的读者一定会通过阅读麦克拉蕊以及施罗德的著作,自己来判断这个问题。在阅读过程中,柴科夫斯基和海顿是否曾经有意地让他们的交响曲"意味"了麦克拉蕊和施罗德所提出的内容,这并不是问题的关键。关键的问题是,他们是否曾经有过去"意味"某物的意图,是否成功地让这些交响曲"意味"了他们所要使之意味的东西。在我看来,他们并没有这样。

从文学的角度来看,麦克拉蕊对柴科夫斯基的《第四交响曲》的叙事性解释是相当含糊不清的。因为,她所提供的细节并不比刚才讨论过的情节原型更多,这是有充分理由的。因为,麦克拉蕊所提供的仅仅比最低限度的情节细节内容多一点而已,这将会导致对这种解释的可信度产生怀疑的后果。但终究,即便是麦克拉蕊的情节也需要那些绝对音乐不可能具有的概念性表现资源。

根据麦克拉蕊的观点,柴科夫斯基的《第四交响曲》讲述了一个父权期待和女性圈套的故事。把音乐主题描述为"女性的"或"男性的",这已不是什么新鲜事,而声称某个主题表现了女性特征而另一个表现了男性特征,这种说法也不会令人感到无法容忍。但是,随之

而来的问题是,人们很难去知道某个给出的主题表现的究竟是女性特征,还是温顺柔和或是疲倦无力;某个给出的主题表现的是男性特征,还是强健有力,或是咄咄逼人。而所谓"父权的"[patriarchal]情景也延伸了无文本的音乐的潜能。普罗柯菲耶夫《彼德与狼》中的祖父主题,看上去确实具有"父权的"特性——但那是因为有了伴随性文本的帮助。如若没有,炫耀自负、乖戾暴躁、沉重僵硬等词都可以同样适用于那个主题。(文本和音乐如何结合在一起进行表现的问题,将会是下一章中的话题。)

此外,当我们从此处行至那个"父权期待"概念之时,我们便已超越了音乐所能表达的范围,并进入唯有语言方能表述的领域。即便去讲述一个最为精简的无名"男主角"的异性恋故事——他的父亲对他怀有各种期待,为了对这些期待做出反应,无名男主角屈服于一个无名的妻子——这些都需要各种名词、动词、形容词——换言之,需要一种具有句法和语义(也就是说,语法和意义方面)的语言的所有资源。而绝对音乐在这方面一无所有。

但是,在没有语法和意义的情况下,人们就真的无法讲述麦克拉蕊的那个故事吗?人们是否可以用图画的方式,像连环画那样来讲述一个故事呢?而且,除了视觉艺术,音乐是否也可能以各种画面的形式来做到这一点?如果可以,能不能将它称之为音响卡通?

尽管人们不应忘记连环画、卡通故事甚至无声电影都是非常依赖于那些文本的,但使用各种画面的方式来讲述一个小故事毫无疑问是可能的。但是纵然是这样,也要记住视觉再现具有普遍可识别性,这是非常重要的。实际上,对某物的识别是我们"与生俱来的"知觉官能的一部分,这已经被大量的实践所证明了。(甚至连动物都能辨认出再现的事物。)很显然,这种情况并不适用于音乐音响,即使是在某种单一文化中,音乐音响中的再现也是受到极端限制的,而在跨文化中则必然不可能被识别了。在任何地方,给任何人看一幅某个男人、女人、一只狗,或一棵树的图片,人们都会立刻认出所画的是什么。但是演奏柴科夫斯基《第四交响曲》以后,会有几个听众能够想

到父权的期待和女性的圈套,这是可想而知的。

但可以肯定的是,就像可以用数字来约定某些单词和句子的含义,来与朋友们进行交流(这能防止外人了解我们的谈话内容)那样,作曲家也可以让他的音乐说一些他想去说的话。这当然没错。但是,从那种通行的、大众传播的方面来说,"意义"是不该让人感到困惑的。意义——正如哲学家们多年来一直辩论的那样——它是一种公众的,而不是私人的事物。总的来说,这个道理对于艺术的意义、交谈中的意义,或每天新闻报纸中的意义都是适用的。正常谈话者和英语读者都能够阅读(或由他人代为阅读)《大卫·科波菲尔》,并可以很好地理解其中的故事。我想,这就是我们让叙述性意义所具有的特点——即,能够被广大听众和读者理解。

为了使我的话更容易理解,我们不妨把形式主义的对手们常常混淆的三种不同的现象分清楚:一,简单明了的意义;二,私人的意义或密码;三,被隐藏的意义或标题内容[program]。

历史研究已经很清楚地表明,有一些作曲家和同行好友之间曾私下把一些含义或意义与其器乐作品中的某些乐句联系起来。但因为这种联系并非是以公开的方式制定的,也未被作为那种伴有标题内容或文字的作品的成分,故此我们还是把它们理解为私人含义或密码为好,最好不要把它们理解成作曲家有意图表现的内容,以及我们所认为的那种意义。因此从普通的、公众的角度来说,作品并不意味那些私人的、个人的事情。

那种我称之为"被隐藏的"意义或标题内容,与那些私人的、个人的意义或密码有着紧密关系。标题内容音乐(在第十章中我会对它的性质进行仔细探讨)是一种作曲家公开发表的伴有文本的音乐体裁,它用音乐表现或讲述文字所叙述的故事。今天,一位作曲家可以倾向于让他的交响曲具有标题性和文本,但出于各种原因,却隐藏了标题内容。这也许是理解(例如)伟大的20世纪俄国作曲家肖斯塔科维奇(1906—1975)某些交响曲的最佳方式——他的私人文件曾揭示出,他赋予过那些作品以各种不同的政治含义,对他所处的马克

思—列宁主义国度进行了深刻批判,因而,公开发表这些意见将是极度危险的。

如果我们将这些政治批判当作是被隐藏了的标题内容而不是密码或私人含义的话,那么,这便意味着人们可以把它们当成肖斯塔科维奇的交响曲中合法的成分。这些东西曾经被我们忽略,但如今我们应当将其补充进作品,这样才会与作曲家的真实意图相符合。这更像是发现了某个作品原来有另外一个或几个乐章,而它们又与历史巧合地联系在一起,就像发现舒伯特"未完成"交响曲其余乐章那样。

或许,麦克拉蕊为柴科夫斯基所叙述的是作曲家的私人含义。或许这便是一个被隐藏了的标题内容。但在我看来,从一般公众的角度(比如对著名的《大卫·科波菲尔》中故事的理解)来说,那部交响曲是不可能有意义的。绝对音乐无法做到那一点,只有语言可以。

在掌握了这些区别之后,我们现在就可以谈谈施罗德对海顿《第83交响曲》的解释,而且问题很快就会获得解决。首先,如果我所说的——即音乐无法用句法和语义的方式(只有语言可以)表现出麦克拉蕊认为属于柴科夫斯基《第四交响曲》的叙述内容——是正确的话,那么下面一点也是很清楚的,同理,施罗德赋予海顿交响曲的那些哲学主题,也不可能由那部交响曲表现出来。要想详细阐述哲学,你就得需要语言资源。

也许,海顿的交响曲所宣讲的"宽容"(施罗德所认为的),就是一种海顿和他的密友之间的私人信息,或者是一个被隐藏的标题内容。这些只能取决于历史研究,以及借助于那些研究,人们决定怎样去构建海顿的交响曲。换句话说,取决于人们是否想去"恢复"那个被隐藏的标题内容,并同时用写下文字说明的方式演奏给听众。但形式主义者和升级的形式主义者所想指出的是:不能把私人密码或把某个隐藏的标题内容与那种公众交流用的意义混淆起来。绝对音乐并不具备这种意义。

至此我可以认为问题已经解决,而结果是"强解释"理论的支持

者被挫败了。然而，还有一种非常有说服力的观点促使我对所有关于绝对音乐的叙事性解释产生深深的怀疑——直白地说，那就是绝对音乐具有非常强烈的重复性。重复是曲式的一种必要成分，不管它是内部的还是外部的均是如此。

所谓内部的重复，我指的是在既定形式之内的重复。就是说，在一部交响曲乐章中，乐句和旋律一次又一次有周期地出现，形成了音响的模式。这就像墙纸或地毯用小图案织成大图案，一部交响曲的乐章也是如此，内部结构就是一种反复的音乐个体存在的结构旋律、旋律片断，或更短小的音乐"动机"。

但是乐章本身也构建于大比例的、明确的重复（用音乐记号:‖ 来表示）之上，当这个记号出现在一个大型音乐段落之后，它表示演奏者将会重返这一段的起始处再演奏一遍。这种反复在古典主义音乐中是非常普遍的现象。实际上，重复是过去 300 年中大多数曲式所必需的建构材料。正如我们现在所了解的这样，没有重复的曲式是不可能存在的。

现在，我们来看看以这种内部或外部重复来构建某种典型的叙事形式（比如舞台剧）应当是怎样的。假如《哈姆雷特》是用这种方式来建构的话，那么，"是生还是死……"这句台词将不会被只说一遍，而是每隔几分钟便说一遍。不仅如此，还要将哈姆雷特的每一幕——它总共有 5 幕！——演上两次，在第二幕演出之前把第一幕重复一遍，如此等等。这种过程的荒谬性根本无需作评。

然而，如果一部交响曲是某种虚构性叙事的话（如《哈姆雷特》），它应当是那种具备内外部重复特征的虚构性叙事，但这些重复在莎士比亚的戏剧中是如此的荒谬。如果它是一种虚构性叙事的话，其中的台词和事件——不论这些旋律和乐段被认为表现了什么——都将会一遍又一遍地重复。而且，其中那些相对于整部戏的大型段落或某部小说中的某一章等，都将会在故事进行过程中不断重复。将音乐性的叙事方式用在文学叙事中，这是极为荒谬的。

我们从这里将得出什么样的结论呢？我想，最明显的结论便是：

绝对音乐不是一种叙事性艺术形式。叙事艺术绝不会做那样的重复。绝对音乐是一种重复的美艺术——它在重复中不断发展。假如叙事性虚构像绝对音乐那样具有重复性的话,它便不是我们今天所拥有和理解的那种叙事性虚构艺术了。同样,假如绝对音乐像叙事性虚构那样不具备重复性的话,它也就不是今天的绝对音乐艺术了。我想,这是无需赘言的。但我所能说的却远不止此,总之,通过遵循一个众所周知的哲学策略,即,对我的反对者略加恭维(这是出于争论的需要,是为了更好地弄清那些反对意见的本质),我还可以说得很多。因为,假如那些理论被认为是正确的,升级的形式主义还是令人惊讶地保持了理论的完整性。换一种方式来说,即便那些理论是正确的,人们仍可以在以下两个重要的方面,看到绝对音乐与语言艺术和图像艺术保持了巨大的差异。作为那种对绝对音乐"重要"属性的最具说服力的解释方法,升级的形式主义保持了自己的地位。

绝对音乐不同于图像艺术以及语言艺术的第一个明显的方面,通过下面这个包含了三个人物(我称他们为摩伊、莱瑞和柯利)的"思想试验",可以获得很好的解释。

摩伊自称是一个热爱文艺复兴绘画艺术胜过一切的爱好者。他频繁出入于那些富藏文艺复兴绘画的博物馆中,并购买了不计其数的复制品。但是,他却具有一种极为古怪的感觉缺陷——看不到各种具体的再现物。在文艺复兴绘画中,他唯一能看出并且享受到的仅仅是美丽的图案[patterns]和色彩。

而对于莱瑞,他则自称是一个德语诗歌的爱好者。奇怪的是,他收集了大量的德语诗歌朗诵的录音和唱片,却没有一本德语诗歌的书籍。这是因为他连一个德文单词都不懂!他说,他只是酷爱这些诗被朗诵出来时的声音,而并不知道这些诗的意思。

最后是柯利。他是一个古典音乐的热衷者,而且特别喜爱器乐作品。他喜欢那些音响结构、和声以及各种不同乐器的音色。但是他根本感觉不到那些叙事性的、哲学性的或乐曲中其他方面的"内容",就像摩伊在画中觉察不到再现内容,以及莱瑞感受不到德国诗

歌的内容一样。但奇怪的事情是，跟摩伊和莱瑞不同，柯利并不"奇怪"。

没有人会说摩伊会欣赏文艺复兴绘画，或莱瑞会欣赏德语诗歌。假如你看不见再现物，你便根本无法去欣赏前者；假如你不懂德语，便根本无法去欣赏后者。摩伊和莱瑞都是非常古怪的例子（就我所知，在"现实生活"中还没有出现过这种情况）。但是柯利的例子却一点儿也不奇怪。实际上，他代表了一大群绝对音乐聆听者，其中不乏一些极富经验的人群：指挥家、演奏家以及音乐理论家。没人会否认这些老道的聆听者能在完全忽视或排斥叙事性解释、哲学性诠释（如我们方才所讨论的那些）的情况下，充分甚至完全地领会他们所聆听的绝对音乐。与再现性绘画及叙事性艺术不同，绝对音乐的内容可以（而且显然是）被广大爱好者们忽视（如果确实存在内容的话）了。这种与再现性艺术和叙事性虚构之间的差别绝非小可：实际上，如果绝对音乐真的是一种叙事或具有哲学意味——以任何一种重要的方式——的话，这绝对是令人目瞪口呆的。下面我们来讨论绝对音乐与语言艺术及那些概念性的讨论（不管是哲学的或其他类型的讨论）之间的第二个明显不同的方面。

还记得我们在这一章开始的时候曾提出过一个形式主义的反对者抛出的问题——假如绝对音乐仅仅只是"无意义的噪（声）音"，人们为何还会对它感兴趣？或者说，为什么绝对音乐会让人们都对其怀有兴趣？难道它不是那种被形式主义者、甚至升级的形式主义者称为没有意义的音响吗？

对于这个问题的回答，我们也许可以从麦克拉蕊、施罗德以及其他同类作家的文章中总结出：音乐并不是没有意义的音响。柴科夫斯基的《第四交响曲》意味的是："一个男人承受了父权对于他异性关系的期望，终于因为一个女人的强烈追求而屈服，这致使他无法实现其真实本性（同性恋）"。海顿《第83交响曲》意味的是："在人生中冲突是无可避免的，但是最好的解决方式不是教条主义和压制，而是宽容。"

如果这便是形式主义反对者们对于我们何以会去聆听、关心那些"无意义的噪音"和音响问题的最佳答案的话,那么我认为他们没有必要这么操心。有谁会把麦克拉蕊的叙事或施罗德的哲学观点,作为一种绝对音乐所给予的深度满足或由它所激发的热爱和投入之情的"解释"而感到满意呢?

不妨试想一下,我们从一部小说中了解到与麦克拉蕊赋予柴科夫斯基《第四交响曲》中同样"故事"之时的"满意度"吧。很显然,麦克拉蕊的那种叙事方式无法达到读小说带给读者的满意程度。一本优秀的虚构作品之中需要有大量的突发事件、巧合、对话、描述、人物刻画以及命运的逆转等等之类的内容。那种以为麦克拉蕊为柴科夫斯基《第四交响曲》勾画的情节线索,可以完全能引发人们的满足感的想法很荒唐。即便这些情节勾画真的能让人满足(如果你喜欢的话),它所带来的些许满足感(如果还有那么一点的话)也不会超过一个纯形式主义者阅读该作品时所获得的满足感。因为,麦克拉蕊的解释方法没有给出足够的"意义"去证明和形式主义之间有着多大的不同,所以并没有回答人们为何会享受那些没有意义的声音的问题。

此外,如果有人认为,我们在某些虚构性作品中发现的价值与满足感,某些时候(至少部分地)是通过作品的表现,通过叙述、道德,或哲学假说以及辩论而获得的话,那么他将很难指望音乐性的叙事也会顺沿着这种方法。因为音乐叙述能力的匮乏(假如它根本上能够叙事的话),根本不具有传达真正的道德或哲学意义的可能性。要做到这一点,人们就需要某种复杂而具有细节的情节结构,而这是音乐无法提供的。很显然,大多数形式主义的反对者所进行的音乐叙事,都具有内容空虚的特点。如果连一些叙事性解释的支持者,比如麦克拉蕊,也只能给予人们少量用"故事情节"方式得来的内容,那么,那种认为音乐能通过叙事手段来表现任何一种以哲学或道德方式提出的智性旨趣的观点,则根本没有任何成功的希望。

现在,我们再次思考施罗德赋予海顿《第83交响曲》的"哲学"主题:"人生中冲突是无可避免的,最好的解决方式不是教条主义和压

制,而是宽容。"也许,一本哲学书可以用这句话作为开篇,但必须紧接着 300 页的详尽分析、讨论以及例证,才会提供哲学满意度和价值。可是,即使是伟大的海顿的音乐也无法提供这些分析和讨论。所以,就算那部交响曲能够表现该哲学主题,这也不是很要紧的事情。我们无法把这个主题强加在"无意义的声音"之上,除了欣赏这些"无意义的声音"之外,我们并不会得到更多的东西。因此,唯一能使我们获得理解人们何以会聆听、去享受那些"无意义的声音"的希望(即使这种"无意义的声音"受到那种施罗德和麦克拉蕊所赋予的意义的影响),就是"升级的形式主义"。

至此,我们来总结一下对形式主义敌手的回应中最后一部分内容。即便形式主义的反对者赋予绝对音乐的各种叙事是正确属实的,音乐艺术与再现的视觉艺术以及叙事性虚构艺术也是不同的,它能够被、并确实被广泛的人群——他们根本没有把叙事性或再现性内容置于绝对音乐当中——所欣赏,这仍是一个事实。此外,这种音乐解释的支持者赋予绝对音乐的那些故事和哲学内容,至少对于一个神志健全的人来说,不会从中得到比那些已经在感觉特性和形式结构中存在的价值和愉悦感更多的东西。简言之,绝对音乐与再现性和叙事性艺术不同,从一开始,绝对音乐就能被那些无法从中听出任何具体内容的听众充分地欣赏。而且,那些负责的解释者以故事或哲学意义的形式赋予绝对音乐的内容,是如此的微不足道。从价值和欣赏的角度上看,似乎并没有为表现性的音乐形式和结构增添一点(或根本没有)光彩。

当然,还有一些(而且常常如此)不负责任的解释者。我们就不必去讨论他们了。

我对形式主义的辩护必须到此为止了,现在应该转到另外一些重要问题上去。首当其冲的,便是那种有文字及戏剧背景的音乐问题。而且,这个问题确实最适合于沿着叙事性和哲学式的解释(正像麦克拉蕊和施罗德所赋予绝对音乐的那样)来进行考察。因为在绝对音乐中,麦克拉蕊和施罗德把很多音乐上的特征和技巧都暗示为

意义的承载者,尽管在我看来,它们是无法做到这些的,但却能够在与文字、戏剧背景(在歌剧中)的结合中,把各种文字和戏剧背景所能传达的内容加以强化并使之成为亮点。这些问题,以及一些与之相关问题,我们必须马上予以解决。

第九章 文字第一、音乐第二

在前面几章中,我们已经谈过那种脱离文字的音乐形式——即仅为乐器而作的音乐,却很少论及今天(同样也包括过去)平时所聆听的另一些音乐。确实,到目前为止,有关器乐的主题在本书中占据了太多的篇幅。这是因为它引发了一些极其突出的问题。然而,毕竟本书只是一本一家之言的音乐哲学导论,我们不能像其他某些类型的著作那样进行更深入讨论了。

尽管如此,对于一个意欲介绍自己所在学科的音乐哲学家而言,音乐与文字互相结合的现象是不容忽视的。实际上,这种现象引发了种种哲学问题。因此,从现在开始,我们将在本章和下一章中去思考这些现象及其各种相关的论题。

由于音乐和文字联系在一起的历史久远——在我们知道的每一种文化和文明中,都曾经存在过把文字歌唱出来的例证,而且,因为这种情况长期存在,就迫使我们必须限制讨论的边界。事实上,种种关于音乐和文字的结合现象所进行的现代哲学辩论以及相关问题,并非难以查找和划定历史范围。这些辩论和问题始于西方音乐史极为重要的两个事件——音乐戏剧(或者我们平常所说的歌剧)的创造和史学家们所谓的反宗教改革的运动。这两件事都发生在16世纪后半叶。换而言之,正处于文艺复兴之式微,即历史学家所谓的"现

代"[modern era]之发源的历史进程中。读者一定已经发现，我喜欢使用一些简明的历史来说明某些与音乐相关的哲学问题。因此，如果在这里再次使用一下这种方式，我想应该不会使人惊讶。

毫无疑问，反宗教改革（在 16 世纪后半叶，为了回应新教改革者的批评，天主教曾经尝试过"自理门户"的运动）比起其本身在音乐史上的意义来说，体现着更为广阔的历史意义。但是，就音乐史和音乐哲学方面而言，它着实具有深刻的意义，因此理所应当作为此刻关注的对象。

反宗教改革的一个重要事件便是"特伦托会议"——即 1554 年—1563 年，罗马教廷在特伦托所召开的宗教协商会议。有众多重要的天主教礼拜仪式、哲学以及神学问题都在此次会议中予以商讨。其中，也涉及到了音乐在宗教仪式中的作用以及应采取何种形式来利用音乐的问题。而在音乐的话题中，最主要的便是音乐中文字的"可理解性"。有些人抱怨说，音乐已经变得过分复杂和"奢华"，这使得会众无法听清教义中的文本内容，（并由此）使理解更为困难。教士们坚持认为，音乐是用来服务文本的，而不是文本的主人。为了更好地理解这些责备的实质及其后来引发的结果，现在需要理解一点关于音乐本质的知识。

自中世纪后期到 16 世纪中叶，即文艺复兴后期，礼拜的仪式音乐在复调特性上已经发展得越来越复杂了。本书第三章中曾介绍过与复调音乐[polyphonic music]相对的单声音乐[monodic music]的概念。但是在这里，我要提醒读者再次注意这两个概念，并对它们进行简要描述。

"复调"一词有广义和狭义之分：广义上的复调音乐，指的是除了旋律以外，还有更多的音符同时鸣响的音乐。比如一首民歌，如果在吉他上用简单的和弦来伴奏，便可以作为广义上的复调音乐。然而，如果只唱这首民歌本身，而没有任何伴奏的话，它便是"单声"音乐了——即便有人在长笛或单簧管上用非常相近的旋律来伴奏，也都算是单声音乐。

但是，从较狭义的观点上看，"复调"音乐其实是一种由两个、三个或更多独立的旋律构成并同时演唱或演奏（或两者兼具）的音乐。当然，这些旋律必须精心设计，这样才能在演奏或演唱时让旋律彼此和谐，音响悦耳。而就它们本身而言，也必须是一些令人感兴趣的旋律。这种类型的音乐组织艺术——即设计同时发生的旋律——便是狭义上的"复调"艺术，它与那种用和弦来伴奏单旋律的"主调"音乐以及单独无伴奏的旋律，也就是"单音旋律"形成了对极。

那么，如果了解到在中世纪后期 直到文艺复兴将近结束这期间，天主教音乐都是那种狭义上的复调音乐的话——它们越来越复杂、织体越来越厚重——我们就会理解，教士们之所以会针对这个问题在教义上产生分歧的原因了。如果我们邀请5个朋友一起来朗诵林肯的《葛底斯堡演说》，但各人朗诵速度却不尽相同，那么这部演说词会立即变得重叠而繁乱。倘若我们想弄懂其中文本的意思，就会理解特伦托会议是在反对当时的祭祀音乐中的什么了。因为，各旋律互相交织在一起——通常曾有五个声部，有时会同时演唱某个宗教文本，有时又会演唱同一个文本中的不同段落的歌词，而且，很多音符之后常常会拖长某个音节，由此这些唱出来的文本就根本不可能被听众所理解了。宗教的信息被湮没于音乐的趣味之中。因此，特伦托会议告诫作曲家们：这种情形必须予以"改革"。

当然，摆脱困境的一种方式便是彻底废止复调音乐。在复调出现以前，天主教仪式的音乐曾是单声的。会有一段单旋律由领弥撒的神父或合唱队"吟诵"出来。这部分的天主教仪式一直都是以如此的方式演唱。这便是众所周知的格利高里圣咏——在发生在16世纪末的教皇格利高里一世在统一制定圣咏的过程中发挥了核心的作用。

复调音乐废止与否的问题确实需要特伦托会议认真考虑，但最终，音乐爱好者还是占了上风，并与教士们达成协议。作曲家们被要求简化他们的复调作品，并与普通的讲话节奏和步伐符合一致。因为只有这样，文本才能够被人们理解，同时还能使音乐结构保持足够

的趣味来满足听者的口味。从某种角度来看,这些对作曲家们提出的要求,实质上是让他们用音乐去"再现"人类说话,可以想见,说出文字内容显然是理解它们最有效的方式。

除了那些红衣主教之外,那个时代(或者说,随后不久)也有一群人在考虑如何既能给音乐配上歌词,又能使歌词很好地理解的问题。这样一来,刚才我的观点就更加有说服力了。记得在第二章里,我们已经介绍过一些人——即,佛罗伦萨的卡梅拉塔会社成员,在"创造"音乐戏剧(或可以称之为歌剧)的过程中,以为是他们复兴了古典主义时代的古希腊戏剧。

与特伦托会议雷同的是,卡梅拉塔会社对错综复杂的复调音乐(狭义上的)采取了高度的批评态度。根据柏拉图、亚里士多德以及其他一些古代的文献证明,卡梅拉塔的成员确信古希腊音乐(当然,他们只是通过一些书面材料了解的)曾对其听众产生过巨大的情感效用。而他们相信复杂的复调音乐——那种属于卡梅拉塔会社自己时代的音乐——却并不具有如此这般的情感效果。导致该问题的原因,被认为正是各种不同旋律的组合而造成的。可以这么说,由各种相异旋律组织而成的音乐,往往会使情感信息变得"混乱不堪"。卡梅拉塔会社成员和特伦托会议一样,以更为明确的方式把对人类说话的再现任务交给了作曲家们。特伦托议会坚持的是一种"中庸"的复调(狭义上的),而"卡梅拉塔"则走向了一种彻底不同的方向——一种近乎单音音乐的类型——可以说是一种带有和声伴奏的"演讲"[declaration],它基本上没有"旋律",由一位带有情感的说话声和富有语调节奏的演员演唱。换而言之,这种类型只有一位演唱者、一条单旋律,在演出中任何情感信息都可以被完全轻易地理解。

因此,卡梅拉塔会社所发展的音乐实质上正是对人类言谈的再现。而这种音乐式的言谈也形成了最早的音乐戏剧的基本结构,它们常常被称为"有音乐的戏剧"[*dramma per musica*],后来演变为我们所熟知的"歌剧"[opera]。

从歌剧(登上剧院舞台的音乐戏剧)的诞生直至今日,它便是一

门充满争议的艺术。要求音乐服从于文字或故事内容,或(如果你喜欢另一种方式的话)让文字与故事内容服从于音乐仍是一个难以解决的问题。因为,正如我在上一章中所要证明的那样,在形式上绝对音乐与文学和戏剧艺术之间体现出关键性的差异。歌剧仅仅是这个问题的极端例子而已。无论我们谈的是给一首简单的诗或歌词谱曲,还是给天主教弥撒或是非表演性的戏剧[unstaged drama]配乐(即所谓清唱剧),都会存在同样的问题:这迫使天生难以调和的音乐美学和文学美学相互交汇。但是,由于歌剧以最为彻底、明显和书面的形式提出了这个问题,所以在讨论的时候,我们就要涉及所有与这个"显而易见"的问题相关的内容。

那么,这个问题究竟是怎样的呢?要搞明白它,我们必须重提前一章中为了反击绝对音乐虚构性解释所得出的观点。

读者一定记得,在第八章结尾,我曾指出音乐中的反复现象与虚构性叙事中章节具有既定方向的特点不同,它们彼此之间没有类比性。而这种非类比性正是歌剧问题的疑难症结,同样,它也几乎成为所有具备文本的音乐的问题。

恰恰是音乐素材的重复——无论内部还是外部的——赋予了绝对音乐以形态。重复给予了绝对音乐以终止式和内部结构。所谓有闭合性曲式是通过各种旋律、旋律片段或整个段落的出现以及之后的再现而构成的。以下举出的例子可以帮助我们对它进行理解。

在音乐中,那种最简明,或是最令人满意的闭合曲式当属 ABA 三段体了:换句话说,所谓"ABA"结构就是在一个独立完整的音乐段落之后,跟着一个对比性的完整段落,然后再重复第一个段落(既可以是完全重复,也可以是变化修饰的重复)。从大型的交响乐章到通俗的民谣,许多不同类型的音乐作品都显示出了这种结构。此外,另一种带有返回第一段特征的曲式为 ABACADA……①有更多的音乐结构显示出这样一个基本的事实:即,曲式是一种音乐重复的

① 即回旋曲式。——译注

结果。

　　但是，此处正是难点所在。正如所见，通常叙事性虚构并不会重复其自身。它不像曲式那样可以循环重复，而是直线性、单方向的——叙事性虚构直奔一个目标，却不会返回并重述自己，尽管它朝向某个目标的运动可以运用"倒叙"和在故事进程之中开始叙述的方式——也就是古代作家们所谓的 *in medias res*（在过程当中）——来使情况变得复杂。正是这种定向运动导致了"歌剧问题"，任何文本的谱曲都将在不同程度上遭遇如此难题。

　　那些17世纪初的早期歌剧，都是以我们方才所述的那种单音音乐的方式进行创作的。事实上，早期歌剧乃是一些"各种音调的对话"：其中没有太多的音乐，但具备了音乐性。富有情感的讲话节奏和音调都被极为忠实地再现出来——在音乐史上，这是就"再现"而言最成功的一种方案。

　　然而，这种让说话作主、使音乐为辅的行为也让人们为之付出了沉重代价。这是由于语言无法具有音乐的形式，而音乐对语言的再现同样也不具备语言的形式。那种所谓的"*stile rappresentativo*"——即早期歌剧服从于人类说话方式的"再现风格"——是以丧失音乐形式为代价的：它取缔了所谓的闭合曲式——而正是这种形式必要的重复，才带给人们所谓"音乐性"的愉悦和满足。当然，这里我们不打算去讨论"绝对音乐"。我们谈到的这种歌剧确实也会具备某些闭合性的音乐运动：诸如短小的歌曲、合唱曲以及器乐曲乐章等。但是这种歌剧的根本动力及主导特征则是"各种音调的对话"——即再现风格。正因如此，无论早期歌剧提供了怎样的愉悦和满足感（确实，它在音乐方面也提供了不少深厚的愉悦性），但绝对音乐形式所提供的那种愉悦感和满足感，则是早期歌剧无法（无论是过去还是现在）达到的，除非在其"边缘"的某些方面。

　　歌剧问题（而且一直以来总是如此）是这样的：在纯音乐形式（这种形式必然具有重复性）和虚构性的戏剧（它则体现非重复性的、单向性的特征）之间如何达成某种调解。这确实是个问题，它无法被彻

底解决,但(浮现于不同时代的)变化多端的解决方案却能引起深刻的满足感。我想,不妨就来考察一下迄今为止两种最满意的解决方案,这样,歌剧问题可以被更好地理解。

不妨先了解一下历史:历史上第一部歌剧(即那种所谓的"*stile rappresentativo*"——严格遵循人类说话方式的"再现风格"歌剧)谱写于 17 世纪之初。这种艺术门类最重要的实践者则是伟大的意大利作曲家克劳迪欧·蒙特威尔第(1567—1643)。人们确定是他创作了歌剧的第一部上乘之作——《奥菲欧》(1607),此外,他还有其他几部至今仍受到热烈欢迎的歌剧(他大约写了 10 部)——《尤利西斯的归来》(1641)和《波佩阿的加冕》(1642)。尽管这些作品在音乐舞台上具有极为重要的地位——它们确实是伟大的作品——但是这些作品仍然没有给出针对"歌剧问题"的"解决方案"。之所以如此,正是因为那种"音乐性的言说"(这些作品基本上坚守这一原则)无法被赋予具备内部及外部重复特征的音乐形式。

然而,在 17 世纪前 40 年中,当蒙特威尔第仍享受着早期"再现风格"音乐戏剧的荣耀之时,另一种彻底不同的音乐戏剧形式开始发展起来,乃至在 18 世纪前 30 年中达到了它的高潮——这便是德国伟大的作曲家亨德尔的歌剧作品。亨德尔为英国观众创作意大利歌剧,却貌似荒诞地占据着一个德国作曲家的名号。(亨德尔从 1710 年直到去世,一直都在伦敦定居。)这种歌剧被称为"正歌剧",它不同于那种"再现风格"的歌剧。正歌剧一方面取得了巨大的成功,一方面也引起了众多争议,但它在戏剧和绝对音乐的各种诉求之间达成了妥协。

正歌剧[*opera seria*],从其意大利原文中可知,乃是一种意大利歌剧——尽管这种歌剧类型在意大利以外许多国家更为流行,并且很多意大利以外(也包括意大利作曲家)的作曲家都曾创作过。正歌剧总是关乎一些严肃的主题,这些主题通常来自于古代历史,或源于古代和中世纪的传说。正歌剧是一种"编号分曲歌剧"[number opera]:也就是说,这种歌剧是由一些分离的、独立成段的乐章,也即

"分曲"构成的,这些乐章通过一些快速音乐性的对话彼此连接,同时通过用羽管键琴伴奏的对话将戏剧情节向前推进。正歌剧中的这些乐章,也即"分曲",几乎毫无例外地都是咏叹调,也就是一些为某个独唱演员写的并由管弦乐队伴奏的歌曲。这就意味着歌剧可以同时为两个"主人"服务。那种快速的、类似于说话的部分——被称为 secco recitative,准确地说就是一种"干"宣叙调,因为这种音乐缺少表现特征,几乎完全接近于说话的方式——提供了一种音乐性的对话,实际上这种谈话在告诉观众发生的剧情,就像在话剧中的对白和独白一样。而另一方面,咏叹调则在一些关节点上,合乎逻辑地为某个剧中人物提供了直抒或表达自己对正在进行的事件做出情感反应的机会:例如愤怒、畏惧、喜爱或其他情感。但是,与干宣叙调不同,咏叹调是一种闭合性的曲式结构,几乎总是采取 ABA 三段体。因此,正歌剧既解决了音乐戏剧如何服从于语言表达要求的问题,又解决了它如何服从于纯音乐形式要求的问题。它仅仅只是把它们分割在不同的空间,并用时间序列将彼此衔接在一起。很显然,这是一个令人满意的解决方案。这种方案一直持续了一个世纪,亨德尔和莫扎特都曾采取这种形式创作歌剧,直到今天,有热情的观众仍然在观赏这类歌剧的演出。

但是,对于歌剧问题,我前面已经说过正歌剧所给出的解决方案是不完满的。这种不稳定性在于它的咏叹调部分,关于这个问题,我必须简要介绍一下。

在传统正歌剧中,绝大多数咏叹调都是所谓返始咏叹调[da capo aria]。这是因为它们采用的是 ABA 三段体结构,即,在第二段结束之后逐步重复第一段的内容(尽管歌手喜欢在重复的过程中为了变化而添加各种装饰)。第二段结尾处标记了一个意大利指示术语 da capo,意思是"从头开始",或"从开始处演奏"。典型的返始咏叹调包括了三个部分:第一段中,剧中的某个角色会在此表现一种情感,比如爱情;第二段是一个对比性的段落,但会表现出某种相联系的情感,比如嫉妒;最后第三段就是逐步反复第一段的内容。这样就

构成了一个完美的、令人满意的 ABA 统一结构。而这从戏剧性的角度、从逼真性的角度来看也是令人满意的。因为音乐通过表现这些情感本身(这些交替的情感变化:爱情——嫉妒——爱情),确证了人物角色所表达的情感。

但是,尽管返始咏叹调从纯音乐性的角度看是令人满意的(在今天来看也是如此),但从戏剧性的方面,或者说,从戏剧的现实主义角度上毕竟还是被看出了问题。这是因为,人们在生活中并不会以 ABA 的方式来表现情感或思想内容。换句话说,人们不会以音乐的形式来重复话语。在人类的对话中,很少采取从头反复[da capo]的形式来表达。在日常生活中,也不会有人会用返始咏叹调那样固定不变的方式来体验感情。返始咏叹调延长了各种情感过程,而现实生活中情感却总是无拘无束地前行。

在正歌剧的全盛时期,特别是在亨德尔以及他同时代人的歌剧中,这种批评还没有被发现。因为在 18 世纪开始的三四十年间,亨德尔歌剧中的返始咏叹调,既完美符合了对这些情感的哲学理解,同时也完美地符合了那些歌剧中的角色类型。正如我们在第二章中所读到的那样,此时的情感理论乃是笛卡尔的情感论——1649 年笛卡尔《灵魂的激情》一书中所提的理论。这种理论认为情感多少有点儿固定不变,而且类型有限,因此与返始咏叹调固定不变的音乐步伐所体现的内容完全符合。除此之外,歌剧中的各个角色——国王、女王、骑士、妇女、魔法师、妖妇、神和女神,无不是凌越于现实生活之上,并在情感上具有强迫性和"过度紧张"的特征。换言之,他们正是那种总是以固定不变的、威严肃穆的方式,以及某种强迫重复的方式表现情感。用返始咏叹调表现他们的情感模式,并不比莎士比亚用诗篇来描写国王显得更不贴切。

但是,毕竟情感理论跟音乐趣味一样是会改变的。18 世纪后半叶情感理论的变革也使歌剧中的情况发生变化。人们需要为歌剧问题提出新的解决方案,而很快,新方案便出现了。

首先,新型的情感理论出现于英国,它源自于一种以"观念联想"

为基础的心理学理论。观念联想论[associationism]是一种企图了解人类的意识如何工作的理论。其内容是：人类意识是一连串的思想观念，而这些思想过程则是可知的。换句话说，人们要去了解为什么在当前呈现于意识中的一个观念后面，紧接着的是某个观念而不是另外的观念。下面的例子就会使我们更容易理解"观念联想论"心理学的主旨。

比如，当一想起中餐的时候，我就常常立刻想起在高中时的一位好友。这是因为，我第一次吃中餐的时刻是同她共度的。当然，我不会总是想起她。有时，当我想起中餐的时候，也会旋即想到陪审团。因为，我居住的曼哈顿区有一个法院紧邻唐人街，每当有人去做陪审员的时候，往往都会吃一顿中餐作午饭。因此，中餐这个观念便和我意识中高中的好友以及陪审团"联系"起来了。这些联系解释了我之所以会在刚才想起好友和陪审团的缘故。因为，在我碰巧想起中餐之前，这些联系便已经被建立了。当然，很可能你会对中餐产生与我不同的联想，因此，在那些方面，你的诸多观念便会与我不同了。不管怎样，观念联合心理学告诉我们：人们的每一个观念都是前一个观念的结果，是前一个观念的"联想物"。

联想论者有关情感是如何获得的结论，在四个重要的方面明显异于笛卡尔主义的情感论。实际上，联想论者认为情感是通过后天努力得到的，情感不是先天就有的，这是第一个不同之处。因为，在笛卡尔看来，我们直接与六种基本情感（根据他的理论）相通，而联想论者却只认为我们仅仅只能直接感觉到快乐和痛苦，而情感只是与快乐或痛苦相关各种事物的联想的结果。

譬如，嫉妒便是一种对别人的成功或好运气产生的痛苦感受。但是我的嫉妒（把它作为我情感"储备"的一部分）只有在别人的成就或好运迫使我痛苦时才会发生。比如，有人赢得了我自己特别想获取的网球锦标赛大奖等等。无论什么人，只要他（她）取得了那些我也期望获得的成就，便会使我的心理意识与痛苦联系起来，这种痛苦就是在看到别人成就时所感觉到的心理状态——假如我妒忌成性的

话。在联想论者看来,确切地说,嫉妒就是一种当看到他人成就或好运时所经受的痛苦。

以上故事旨在说明,联想论者坚信嫉妒的例子可以被用来说明其他任何一种情感状态。在决定某个情感产生的条件下,每一种情感都会具备导致痛苦或愉悦的内在倾向,同时,每一种情感也是通过与各种愉悦或痛苦的联想而获得的。

但是,正是因为联想总是各式各样并且高度个人化的——你的联想是你的,我的则属于我自己——联想论者的情感并不像笛卡尔主义者的情感那样分明而独立,而是含糊不清、边界模糊并且相互之间彼此影响。此外,与笛卡尔的情感论不同的是,它们是持续变化的,而不是(笛卡尔意义上的)静止的、内在的和定型的。这是因为我们绝不会停止产生新的联想,由于各种联想的形成,我们的情感就会不断地流动变化。总之,联想论者的整个理论图景提出了一种迅速变幻的、短暂飞逝的情感生活,一种瞬息变化的情感状态。这种情感就与笛卡尔的迟缓稳定的情感类型恰好相反——后者在其他情感取代当下情感之前,都会一直保持不变。

显而易见,那种采用稳定 ABA 模式的返始咏叹调,可以在音乐中理想地配合再现笛卡尔心理学所提出的那种固定情感模式。第一种情感可以运行在其第一段中,直到出现一个完全终止;第二种相关的情感又在第二段中运行,直到另一完全终止出现。最后,再重新回到第一段并进行第一种情感,如此完成一个循环。正如笛卡尔主义者所主张的那样,情感的真实性和音乐形式之间的完美配合在返始咏叹调之中获得了实现,返始咏叹调在正歌剧那里扮演了一种重要的角色。在这种理想的形式中,歌剧在最好的情况下是一种我所谓的"将戏剧做成音乐"[drama-made-music]。而在笛卡尔心理学的时代中,正歌剧与返始咏叹调满足了这种理想状态。

然而,人们的观念逐渐又产生了变化:对于正歌剧和返始咏叹调中的情感和情感生活,人们似乎开始感到它们与实际生活非常遥远——可以说它们是某种蹩脚的音乐性再现。我想,这的确是事实,

当返始咏叹调 A 段反复的时候,会让一个角色重复一遍已经说过的话,还有什么比这个更为荒谬呢？这一点使得正歌剧逐渐被淘汰,并促使作曲家们开始尝试新的歌剧形式。但是无论如何,只要音乐存在,就必然会出现重复。这就给人们提出了一个挑战:要使"重复"与戏剧性的——在歌剧中,通常意味着"情感性"——"外表"相贴切。

很难说歌剧的发展方向,究竟是艺术模仿了生活,还是生活模仿了艺术。但不管怎样,就像返始咏叹调曾经配合笛卡尔主义一样,18 世纪后半叶终于出现了一种与新型的联想主义心理学相符合的曲式。这就是所谓的"奏鸣曲式",在早些时候我们已经谈到过它。

奏鸣曲式——18 世纪末期多数器乐乐章所大量(如果不说"大多")采用的一种曲式,19 世纪仍是如此——在很多地方都不同于返始咏叹调的曲式,但是其中有一个方面与我们此时的话题尤为相关。返始咏叹调的各个部分总是单主题的,如果造一个新词的话,可以说是"单一情感式"的——第一段建筑在某个主题上,并表现一种情感;而第二段也是建筑在某个主题上,同样也表现了一种情感。然而,奏鸣曲式为多个主题提供了更为广阔的空间,因而能表现出更多的情感。要理解这一点,我们得先要知道奏鸣曲式的总体框架是怎样的。

我们会记得,一个奏鸣曲式的乐章一般由三部分组成:呈示部——乐章的各个主题在这里被呈现;发展部——在这里主题开始多样化、被不断地变现而出,被作曲家充分地"游戏"(不论是以公共风格所支配的方式,还是以独创性想象所启迪的方式);以及再现部——在其中原先那些主题再次呈现,通常(但不总是)和呈示部主题的顺序是一致的,但是为了能合适地终止,在调性方面具有变化。这是因为,呈示部的音乐(通常)会进行到属调上,而再现部却必须回到主调,也即原调,这样才能取得令人满意的结论性的音乐解决。

我希望读者们已经注意,在返始咏叹调的曲式和奏鸣曲式之间,有一个极为明显和重要的一致。它们都显示出一种三段体、ABA 的结构模式,尽管刚才我们说返始咏叹调反复的 A 段比较严格,而奏鸣曲式中再现部却需要变化。它们都是具有清晰可辨的结构模式的

闭合性曲式,这就完全满足了我们纯粹音乐的"感觉"。

前面说过,奏鸣曲式比那种只有单主题的返始咏叹调提供了更加广阔和富有变化的音乐空间。因而,它在音乐上就能表现出更广阔和变化的情感概率(这符合联想主义心理学)。奏鸣曲式可以在呈示部中有三个或更多的主题,表现出各种不同的情感。发展部甚至可以进一步强化表现的色彩。联想主义者的情感生活图景是迅速变化的,是一种不停运动的情感景象。在音乐中,奏鸣曲式可以理想地与这种动态的情感经验(而不是那种笛卡尔主义的稳定、静止的类型)相配合并再现出它们。

奏鸣曲式和联想主义心理学的同时出现,为歌剧指明了一条新的途径——尽管其目标仍然没变,即以音乐的闭合形式来成就舞台戏剧,或我所谓的"将戏剧做成音乐"。然而,在戏剧中也出现了一种新的情况,我们需要立刻予以说明。

174　　读者不妨回忆一下,正歌剧的基本结构实际上是由一连串结合了"歌唱性说话"(即所谓的干宣叙调)的咏叹调组成的。咏叹调是一些静止的节点,这个时候戏剧动作情节会停顿下来,同时某个角色会以 ABA 三段式的音乐形式来表现他(她)的情感。咏叹调是正歌剧中真正的音乐部分,而干宣叙调则是一种临界性的音乐——从音乐性旨趣上说,它根本是一种没有音乐的"音乐"。这便形成一个悖论:有动作情节的地方没有音乐,而有音乐的地方没有动作情节。实际上,这也就是正歌剧解决"歌剧问题"的方法。

然而,理论家们以及爱好那种"戏剧制造的音乐"的人们可以(而且确实已经)提出疑问——难道我们就不能使其两者兼备吗?难道我们就不能有一种音乐和动作情节并举的歌剧吗?回答当然是肯定的。并且,这份大礼正是沃尔夫冈·阿马第乌斯·莫扎特给我们带来的,他的这种形式人们称之为"戏剧重唱"[dramatic ensemble],在这方面他是举世公认的大师。

著名的美国作曲家、指挥家伦纳德·伯恩斯坦曾经说,在歌剧中(而不是在话剧中)"每一个人"都可以同时"说话"。(我记得,他所指

的正是莫扎特。)这毫无疑问是声乐复调(狭义上的)的基本原理,同样也是戏剧重唱所运用的基本原理。(到了18世纪,可没有什么特伦托会议可以将它禁止了。)

在莫扎特那些著名的喜歌剧当中——因为正是在喜剧中,戏剧重唱首次发挥了重要的作用——许多大段的情节都是以连续不断音乐织体的形式被演唱(奏)出来,经常会有3个、4个、5个甚至更多的人物角色参与进来。这并不是说,他们都得从头到尾一起唱个不停。各种人物角色可以进入、退出,可以是独唱,也可以是两个、三个一起演唱等等。关键在于,音乐终于得以持续进行而不必被干宣叙调所打断了,并且,通过音乐对话及其在重唱中的进进出出来把戏剧情节向前推进。

我想会有共识,这种歌剧合唱的最辉煌成就当属莫扎特的《费加罗的婚礼》第二幕之终场了。在这个终场里,有8位角色参与其中,并且持续了939小节——足足20分钟连续不断(而没有干宣叙调)的音乐。而且,尽管你未必会从中发现奏鸣曲式的痕迹(你将会在莫扎特其他一些戏剧重唱中找到这些痕迹:例如在《费加罗婚礼》第一幕的三重唱中,以及第三幕的六重唱中),你仍然可以在其中分辨出查尔斯·罗森所提到的"奏鸣曲原则"[sonata principle],也就是说,一种进行到属调后再次返回的感觉(一种再现式的"感受")——如果我没说错的话。为了使这个具有如此长度、复杂性以及各种情感状态的歌剧重唱得以维持,人们就必须得到某种心理学的解释,这样才能使它看起来像是一系列人为事件的过程,以及一种能够"再现"这个过程的音乐形式。联想主义心理学为前者提供了解释,而奏鸣曲式则为后者提供了支持。它们结合在一起,为"歌剧问题"提供了第二个"完美"的解决方案。

我之所以在"完美"上加上引号——哲学家们称之为着重引号——是为了提醒读者注意,我刚才在前面所说的有关歌剧问题的"解决方案"(这里又是一个着重引号)的那些话。我曾说它们是"不完满"的。换句话说,也就是歌剧问题并没有什么完美的解决方法:

即,无法让这两种艺术形式所包含的所有方面同时兼顾音乐和话剧。

就这一点来说,我想谈谈我所谓的"歌剧"和"音乐戏剧"之间的区别(尽管有点人为性地区分,但很有用)。在人们平常谈到这些事物的时候并不太会严格区分,甚至连一些专家也是如此。但我想做出点区分的话,会起到很好的作用。

我所指的"歌剧",是那种尽可能使它既保持闭合性曲式,又使其戏剧和(尤其是)情感真实性[verisimilitude]——也就是戏剧性和情感"现实主义"——在某种音乐戏剧类型之中维持可接受程度。(一会儿我还会探讨另一个术语"音乐戏剧"。)亨德尔和莫扎特的"歌剧"便是刚才这个意义上的典型例子。因为这两位作曲家都尽可能地保持了闭合性曲式(返始咏叹调和奏鸣曲式)的完好,同时又设法将这些形式与他们所处时代的主流心理学(不论他们是有清醒地意识到这些心理学理论,还是本能地将其意识成为他们综合知识和社会背景的一部分)"配合"起来。

可是,即便有了这种"完美"的解决方案,歌剧仍然还是一个充满争议的艺术形式。很多人无法(而且至今仍是如此)接受那种所谓的"荒谬性":在一部戏里人物角色之间互相以那种闭合性、重复性的乐段演唱,并接着回到那种同样"荒谬"的接近唱歌的讲话(干宣叙调)中,而这种推动故事情节的干宣叙调既不是音乐也不是讲话,好像不过是些用来替代某些没时间去唱,或没法唱出来的戏剧事件之类的东西。

对作曲家们来说,这些所谓的"荒谬性"是无法接受的,有两条路摆在他们面前:一是修补歌剧形式,希望能有所改善,如果不能完全解决其"荒谬性"的话;二是彻底摒弃这个"歌剧问题",以某种不同的(不久我们就会看到,但它并非全新的)途径解决问题。那些修补匠们想出来的主意,实际上是一种在演唱的歌剧和说话的戏剧之间的妥协——德语中称之为"*Singspiel*"(歌唱剧,直译为"唱—说"),英语中称之为谣唱歌剧,法语称之为 *opéra comique*。这种妥协就是:闭合性曲式(咏叹调和重唱曲)仍被保留,但是那些对话,将不再以宣

叙调的形式演唱，而改为说白话。

这种音乐戏剧特别符合大众的口味，轻歌剧《吉伯特与苏利文》[Gilbert and Sullivan]以及我们这个时代的"百老汇音乐剧"都是很好的证明。但是它也会采取正歌剧的形式——路德维希·冯·贝多芬的《菲岱里奥》便是一个极为著名并常演不衰的例子。

然而，是否这种时唱时说的歌剧会比那种从头唱到尾的歌剧（就是说，如果你一开始便认为歌剧是"荒谬"的话）减少了一点儿"荒谬"，这还是有疑问的。而那些感到歌剧（不论是半唱还是全唱的）是一种"荒谬"艺术的人，都希望能找到另一种彻底解决歌剧问题的方法，而不是让那种以宣叙调或讲话穿插散置于其中的方法。此处的方案便是"音乐戏剧"，我特意保留了这个名称，而不用日常语言和音乐史里早已存在的其他字眼儿。

音乐戏剧在18世纪尝试了两次卓越而耀眼的"试验"，一次失败了，而另一次虽然大获成功，但没有后继者。失败的那次试验是一种奇特的舞台艺术作品，被称为"音乐话剧"[melodrama]。其背后的美学思想是这样的：歌剧中的祸首——正是它使得歌剧变得"荒谬"——乃是如此一种奇观：戏剧人物都用音乐性的语调来对话，而不用白话的形式。也就是人物角色说台词的时候，同时有背景音乐为他们的台词进行伴奏。音乐话剧是在法国发明的，在德国也曾一度流行。它因为无法满足人们对于真正音乐的渴望而最终失败——毕竟，音乐戏剧若要名副其实，则必须以音乐作为其全部的驱动力，而音乐话剧仅仅是一种带有音乐背景的噪音而已。但是，实际上音乐话剧仍然通过两种不同的方式幸存了下来。在歌剧中，它作为一种宣叙调和闭合性曲式补充性的技术手段而得以保存，并且被（比如说）贝多芬用在他的歌剧《菲岱里奥》关键的一场中，以强化其戏剧性场面。

在我们的时代，在各种最有影响力的20世纪艺术形式中，音乐话剧也仍然保留了下来——比如说电影。因为不论是无声电影还是有声电影，都是有音乐伴奏的（极少有例外）。这种现象的原因并不

太清楚，在这里也不需要展开。尽管如此，音乐话剧由于无法满足人们对于纯音乐性戏剧的渴望而导致的失败，反而因其在电影中所获的成功而更加突出。因为，无论其在电影中的成功意味着什么，都不会使电影变成音乐戏剧，同样也不会有人把它们当作音乐戏剧来看。

18世纪在"音乐戏剧"（正如我所用的那个术语）中的另一次"试验"，是由德国作曲家克里斯托弗·威利巴尔德·格鲁克（1714—1787）来完成的。只要说起那个"改革"意大利正歌剧的人，人们常常就会提到格鲁克（今天仍然如此）。在经过他改革的歌剧中，最有名的是《奥菲欧与优丽狄茜》，它极受欢迎，至今仍常被上演。但是，另外两个同样体现了改革措施的歌剧《伊菲姬尼在奥利斯》[*Iphigenia at Aulis*]和《伊菲姬尼在陶里斯》[*Iphigenia in Tauris*]——它们都取材于特洛伊战争始末的希腊神话——却很少上演。（顺便提一下，它们的歌词都是用法语写成的，而非意大利语。）

这两部《伊菲姬尼》都不是音乐话剧式的"改革性"作品，而是穷尽了格鲁克所能用到的全部歌剧资源。但是，通过从根本上对歌剧内在成分的尺度的改革，特别是宣叙调和咏叹调，在此过程中，格鲁克创造出了一种类似于音乐戏剧，但又不完全放弃闭合性曲式的歌剧类型。

格鲁克的重要"改革"之一便是取消干宣叙调——即，穿插在两端咏叹调之间，由羽管键琴伴奏的快速"有音调的说话"[tone-talk]。今天我们演奏时把它们改成了所谓的"带伴奏宣叙调"。带伴奏宣叙调是传统正歌剧中位于干宣叙调和咏叹调之间的中间样式（我在这之前还没有谈到过），它由完整的管弦乐队伴奏，旨在为情感高潮的出现做准备。尽管它仍然保持了讲话般的音乐朗诵特征，但是却更加接近于真正的歌曲，而不是快速干宣叙调式的"*parlando*"（意为"朗诵的"）。此外，管弦乐伴奏部分变得更加精致，比起羽管键琴使用的简单和弦的伴奏，它与文本之间更富交互性。因而，带伴奏宣叙调便具备了真正的音乐魅力，不像干宣叙调那样令人感到可以"做完了事"或随意带过。

在"改革者们"看来，用带伴奏宣叙调代替干宣叙调的优势有三个方面。首先，它消除了很多人在咏叹调（用管弦乐队伴奏）与干宣叙调（用羽管键琴伴奏）之间所感觉到的间断性。现在，由于带伴奏宣叙调获得了绝对地位，音乐织体变成了一种连续性的交响乐结构：乐队变成戏剧事件中一直在场的"评论解说者"，就像一种不用歌词的"古希腊合唱团"。

其次，这种带伴奏宣叙调所具有的更加精致的特点（这是由于它拥有一个管弦乐队的资源，而不是羽管键琴微弱的支持），给作曲家提供了更多的、更为有效的戏剧手段。针对宣叙调的歌词文本，管弦乐队可以用来强调各种戏剧性和情感性的细节，而这是使用简单和弦伴奏的羽管键琴无法企及的。

最后，由于带伴奏宣叙调具有真正的音乐价值和趣味，故而对它的"专用"便"增加"了音乐戏剧中的"音乐"成分，这是个简单的数学加法，也同样适用于艺术作品。

格鲁克"改革"的第二个发明，便是大幅缩减咏叹调的长度。返始咏叹调以及其他那些"奢华"咏叹调形式，不可避免地限制了戏剧展开的速度。通过把咏叹调的长度缩减到几近"歌曲"的大小，格鲁克由此而加快了戏剧的步伐。宣叙调与咏叹调之间便不再有如此显著的不同了。简而言之，格鲁克最后几部歌剧的音乐结构，比再现风格的早期歌剧以来的任何舞台剧目（除了昙花一现的音乐话剧是个例外）都要更接近于人们日常谈话的速度。

实际上，格鲁克的两部《伊菲姬尼》所试图接近的就是人们常常所谓的"通谱的"[through-composed]音乐戏剧，也就是说，在剧中为文本所谱写的乐曲根本就没有任何重复（无论是外部的还是内部的）。当文本展开的时候，新的一段音乐也将随之展开。在咏叹调或其他闭合性曲式之间没有任何停顿。这种戏剧被织成一张无缝的音乐之网，甚至到了那种避开终止式（即音乐停下来的地方）的程度。以这种形式写作音乐舞台剧——这是我一直念叨着的"音乐戏剧"被完美实现的典范——的大师，便是德国著名的作曲家理查德·瓦格

纳（1813—1883）。

甚至可以夸张地说，在瓦格纳最令人无法忘怀的乐剧《尼伯龙根的指环》中——正是它赋予我们常说的"瓦格纳的长度"以意义——是完全没有内部重复的。实际上，它是由四部分开的音乐戏剧组成的，瓦格纳在音乐上将它们用所谓的"主导动机"编织在一起——即，把某些乐句、乐段与特定的人物、观念以及情节中的事件联系在一起，它们定期地出现，为的是再现或强调各类戏剧事件。其实，这些主导动机是将那些连续的交响乐结构功能赋予了这部作品。尽管如此，那些主导动机从来没有完全地重复它们自己，因为瓦格纳有无数天才的方式来变化处理那些为之伴奏的和声，以此与戏剧情节相适应。总体上，它给人的印象是，音乐织体忠实服从于文字和戏剧事件所传达出的意义和情感。在这种无缝的音乐织体中，管弦乐队——一种在瓦格纳时代看来实为巨大的乐队——是首要的表演者。毫无疑问，诸如咏叹调或戏剧重唱之类的闭合性曲式统统被摈弃了。

很显然，瓦格纳的乐剧理念并不是什么新鲜事物，实际上不过是回到了音乐戏剧最早的那个观念中——佛罗伦萨的卡梅拉塔会社所想象的那种东西。而歌剧（正如我所用的这个词），是一种企图调和戏剧与闭合性曲式之间的矛盾并具备内部和外部重复的创新物。不论如何，歌剧和音乐戏剧之间的区别是引人注目的，它极易引发争论，不仅在众多理论家、作曲家、批评家甚至哲学家那里是如此，而且在音乐爱好者中也是同样。确实有着很多根本无法容忍音乐戏剧"荒谬性"的爱乐者，他们尤其不能接受在音乐中谈话的"奇观"。但即便在那些能够接受这种前提的听众那里，也存在着明显不同的口味——它们彼此矛盾，甚至有时充满火药味。瓦格纳的音乐具有一种突出的特性，要么引发炽热的迷狂，要么遭至彻底的厌恶。而另一方面，既不会再有比"大歌剧"的忠诚痴迷者更狂热的观众，也不会再有任何其他艺术形式如此这般地长期遭受着讽刺、嘲笑、挖苦或仅仅是被付之一笑了。

我能肯定，这些热情源于（我所深信的）前一章中对"绝对音乐"

和"文学及视觉艺术"所作的深刻区分。尽管瓦格纳的"纯"音乐理想是如此伟大,甚至他的敌人都无法否定这一点,但对很多音乐爱好者来说,他的《指环》仍没有满足那种"纯"音乐性的渴望。而至于那两位举世公认的歌剧(正如我所用的这个词)大师——莫扎特和朱塞佩·威尔第(1813—1901),在他们那里也不能完全满足一些老练成熟的剧院常客们的"纯"戏剧渴望。甚至对于那些能接受韵文写成的戏剧的观众,要进一步接受用闭合性音乐形式构成的戏剧也是很困难的,在很多情况下则是根本不可能的。

然而,上文对歌剧及音乐戏剧问题所作的简要、概括的评论(以我们的目的来看)尚不能了却书中关于"广义而言的文学性音乐"或"狭义而言的音乐性戏剧"的问题。因此,为了把这本书写完,我们必须继续谈谈另一种企图弥合"内容性艺术"与"绝对音乐艺术"之鸿沟的尝试。这将会是下一章中的内容。

第十章　叙事与再现

在前一章中，我强调了音乐为戏剧文本谱曲时的表现性属性的作用。我想，在西方现代传统中（其中歌词是演唱出来的）还有一个很好的缘由，能够解释音乐为什么会在歌剧以及其他音乐形式中扮演如此重要的角色。现在我们就来谈谈这个问题。

人们会注意到，在某种程度上，音乐的表现性属性可以被全体听众清楚地分辨出来（当然，我在这里说的仅仅是西方音乐以及那些习惯于聆听西方音乐的听众）。正因如此，当作曲家给文本谱曲之时，表现性属性就为作曲家提供了最可靠和最值得信赖的材料。因为，即便对于那些毫无经验的听众来说，音乐的情感属性也都能够被普遍地、轻而易举地辨别出来。这样，作曲家们便可以确定音乐与文本之间的适当性。换句话说，当文本要表达某种情感（音乐能够表现的）之时，如果作曲家使音乐表现出这种情感的话，那么共同文化范围中的全体听众都应当辨认出音乐中的情感，并且认可音乐与该文本之间的适当性。

但是这并不是说，当为文本谱曲时，作曲家只能将自己局限在音乐情感属性的范围以内，情感的表现并不是作曲家配乐时唯一能做的事情。实际上绝非如此。我们不妨举例证明这一点。

莫扎特的歌剧《费加罗的婚礼》讲的是几对彼此分离的恋人解决

分歧并终成眷属的故事。剧中各种分歧的解决出现在整部歌剧最后的几个小节中。莫扎特"再现"这个解决问题的方案仅仅是在接近结尾的时候,将音乐调性从G大调转向了歌剧开幕时的D大调而已。音乐家也许会说,莫扎特最终把调性解决到了D大调上。因此,很显然莫扎特在此处至少是把音乐当成某种再现性艺术来运用的。然而,果真如此吗?音乐能够成为那种真正意义上的"再现性"艺术吗?并且,所谓真正意义上的再现性艺术又是何物呢?

首先,我们要来分别两种不同的再现。我将它们称为"图画性再现"[pictorial representation]和(为了找一个更好的术语)"结构性再现"[structural representation]。《蒙娜丽莎》便是一个图画性再现的例子,而莫扎特《费加罗的婚礼》中转向D大调和弦的解决便是结构性再现的例子。那么它们之间有何不同呢?

在图画性再现中,沿用英国哲学家理查德·瓦尔海姆[Richard Wollheim]的概念和术语,我会说:我们在那幅画中"看出"[see in]一个女人的脸。在音乐中,这样的类比概念便应当是"听出"[hearing in]。但是我们却不能在莫扎特D大调和弦解决中"听出"他们最终解决分歧并终成眷属的剧情内容。歌剧中解决"分歧"并不是听出来的,因为不可能在音乐中听到这些东西。此时此刻,我们只听见或感觉到与故事情节(几对情人互相消除了分歧)之间的某种结构型类比——也就是"结构性再现"。因而,毫无疑问,如果没有文字和戏剧背景,我们便不可能(而且也肯定没有资格)把D大调和弦的解决解释为几对情人终成眷属的剧情内容的再现(或其他任何一种与此类似的再现)。

在各种图画性再现中,下面这个观点也体现出第二种差别:对某些图画性再现而言,人们可以不借助任何文字的帮助"看出"画面中的内容,而另一些则需要得到伴随性的文本或标题内容的暗示才能从中看出内容。无需告知人们这是一幅妇女肖像,便都可以从《蒙娜丽莎》中看出一个女人的面容。但是,在英国画家特纳[J. M. W. Turner, 1775—1851]的一幅美丽的作品面前,只有当我们了解到它

的标题是《湖畔夕阳》后才能看出画面中的日落景色。无论如何，我们确实只有在了解标题之后，才从画中"看出"了湖水那边的夕阳。没有这些文字，人们便无法"看出"任何具体内容——唯一留下的只是一些非再现性色彩组合的印象。很显然，我要区分的便是我称之为"辅助性的"或"非辅助性的"画面性再现：前者需要文字的辅助才能被"看出"，而后者则不需要。

此处引发了两个有趣的问题：音乐具有画面性再现的能力吗？如果是的话，那么是"辅助性"的还是"非辅助性"的？我们已经看到音乐似乎具有结构性再现能力。并且我还假设，那种结构性再现总是辅助性的，至少在音乐之中如此。这也就是说，我们绝不可能在缺乏文本、标题内容——即没有文字——的情况下，使音乐的结构性再现让听众获得结构性类比的体验。

视觉的画面性再现既然再现了人们从画面中看见[seen]的内容——我们在《蒙娜丽莎》中看见了一个女人，那么同样，音乐中的画面性再现（如果确实存在的话）也就再现了人们从音乐中听出[heard]的内容——我们从音乐中就会听出某些画面性的东西。因此，很显然音乐中画面性再现（如果有的话）必定是某种音响[sounds]的再现物。当然，这并不意味着音乐无法再现音响之外的事物，或者是，绘画作品无法再现视觉景象以外的事物。但是，音乐是不可能做到画面性再现的。

并不需要十分严肃认真的反思，我们便可以得出这样的结论：即便音乐从根本上具备非辅助性的画面性再现的能力，那种能力也必然是极其有限的。因为很难想出任何现实的、不容置疑的案例来证明这种能力的存在。也许杜鹃的啼叫可以算一个吧。贝多芬曾在他的《第六交响曲》(田园)中再现了鸟类的啼叫声。然而，我们正是从这部作品的大标题和各个乐章的标题中了解到这一点并有所期待的——甚至作曲家在总谱中写上了他所再现的那些鸟儿的名称。

20世纪法国作曲家亚瑟·奥涅格[Arthur Honegger, 1892—1955]曾经为管弦乐队写过一部著名的作品《太平洋231》。"太平

洋"是一种蒸汽铁路机车,奥涅格的作品再现了蒸汽机引擎从发动、加速到最快、减速直到逐渐停下来的全部过程声音。这是我在音乐中听到过的最接近于非辅助性的画面性再现了。在我的经验中,只要是那些还记得铁路蒸汽机的声音的人,都可以辨认出这部音乐作品所再现的内容——而无需任何文字性的提示。尽管如此,即便是这些还记得铁路蒸汽机的声音的人也仍需要被提示说:他们所听到的乃是某种东西的再现。不管怎样,由于很难能找到这一类型的例子,所以最好人们还是放弃这种想法,而应当接受音乐中非辅助性的画面性再现(如果根本上还有这种可能性的话)只是一种过于罕见的现象,乃至无法将其归属在那些具有审美潜质的音乐作品之列。

然而,辅助性画面性再现却完全是另一回事了。它们似乎随处可见。下面一些例子都是取自于著名的音乐作品。这些例子也分为两种类型:一种是自然或人为音响的画面性再现;另一种是音乐音响的画面性再现,即对音乐的音乐性再现。

关于自然音响事件的画面性再现,我已经举出了例证——贝多芬在他的《田园交响曲》中对鹌鹑、布谷鸟以及夜莺等鸟鸣声的再现。在这部作品中还有另外几个例子,如用大镲和大鼓的巨大响声来对暴风雨进行画面性再现;用弦乐持续"流淌"的旋律来对柔和蜿蜒的小溪进行画面性再现。而关于人为音响事件,也可以举出几个例子来说明,如舒伯特在他的歌曲《纺车旁的格丽卿》的钢琴伴奏部分中对纺车呼呼作响的声音进行的画面性再现。贝多芬在歌剧《菲岱里奥》中,用管弦乐队的低音乐器制造出一声低沉的、"嘀嘀咕咕"的动机,来对水塔顶部的石板被移动时的声音进行画面性再现。诸如此类的例子不胜枚举,随处可见。

但是作曲家也完全可以用音乐再现音乐的方式进行创作。我们不妨举个例子。瓦格纳的歌剧《纽伦堡的名歌手》的故事情节是以诗人歌手汉斯·萨克斯[Hans Sachs,1494—1575]的生活为蓝本的,开幕的那一场发生在一次教堂的礼拜仪式过程中。在这个场景中,会众们在唱一首路德教派的赞美诗。可以说,瓦格纳"再现"了那首

赞美诗——瓦格纳用自己的音乐再现另一种音乐。

在我看来,辅助性的画面性再现的例子已经相当清楚了。但是有些人却不这么认为。事实上,主要存在着两种不同意见,它们集中在——再现物与被再现物之间是否能被区分,以及能否在画面性再现中"看出"或"听出"(在刚才的例子中)被再现事物——这两种先决条件的分歧上,而这些都可能成为多数人感知画面性再现的先决条件。

英国哲学家罗杰·斯克鲁顿[Roger Scruton]认为,在音乐的画面性再现中第一种先决条件是无法实现的。他说道,当音乐再现非音乐性音响之时,音乐并非完全以"复制"音响的方式来进行"再现"。它听起来只是一种模拟。此外,在音乐再现音乐的情况中,实际上也并没有存在任何"再现",因为那时的音乐只不过是一种被(错误地)描述为"再现"的东西。瓦格纳对路德教派的赞美诗所谓的再现,其实就是一首路德教派的赞美诗而已。

关于"听出"的问题,美国哲学家詹妮弗·罗宾逊[Jenefer Robinson]曾经直率地宣称,我们是无法从作品中听出什么来的。比如说,我们就不可能用在绘画中体验事物的方式来体验音乐。在《蒙娜丽莎》中被再现的事物可以被看出来,而这种感觉在音乐再现知觉过程中并不存在。

斯克鲁顿的主张是,当音乐再现音乐的时候,其所再现的就是音乐本身。我们马上就会观察到,通过充分细节描述,斯克鲁顿举出的例证与他自己的主张是根本矛盾的。《纽伦堡的名歌手》中会众所唱的是一类16世纪的赞美诗,因为再现的故事正发生在16世纪。然而,我们实际听到的音乐并不是16世纪的赞美诗。而是由大型管弦乐队伴奏,穿插着诸多管弦乐间奏曲,并有着与19世纪截然不同和声的音乐。人们绝无可能把这种音乐当成16世纪的赞美诗。我想,最为合理和公正的说应当是——此处这首16世纪的赞美诗,被作曲家以19世纪的音乐风格再现了出来,这就好比说,某一束花瓶上的花卉图案被画家以19世纪的画风再现一样。16世纪赞美诗是作品

再现的对象,而 19 世纪瓦格纳式的和声则是再现的媒介。

让我们继续考察一下非音乐性音响的画面性再现。在这里,似乎没有必要考虑对象和媒介的问题。音乐的音乐性再现就是音乐。但是,对于暴风雨、鸟鸣以及纺车转动的声音的音乐性再现,则毫无疑问不是这些音响事件本身了。它们的媒介是音乐,音乐绝对没有任何魔力能使人将这种媒介当成再现对象本身,尽管此二者都是声音。在对鸟鸣的模仿(实际上有人可以,或利用某些小玩具能做到这样的模仿)和用双簧管或单簧管有表情、有乐感地演奏一段音乐性再现作品之间,存在巨大的差别。

总之,就音乐的画面性再现而言,没有理由认为媒介与所再现的对象之间是分不清的。这就说明斯克鲁顿的见解靠不住。那么,罗宾逊的意见又怎样呢?

我想,要反驳那种认为在音乐再现中无法——就像在视觉艺术中"看出"某物那样——真正"听出"任何内容的看法的最好方式,首先,便是把在可见景象中"看出"某物的实际情况做细致的分别。当我们说在蒙娜丽莎中"看出"了一个女人的时候,并不是意味着真正以为自己会在一张画布上看见一个女人。甚至当我们欣赏一幅"错视画"[*trompe l'oeil*]而被短暂"欺骗了眼睛"的时候,也是如此。我们总是意识到自己面对的是一个女人的"再现",并能意识到面前存在的是一个再现的媒介——一幅油画而已。

而"听出"的情况也没有什么不同。尤其要说的是,我们不必去设置某种比"看出"更高的"要求"。确实,我们不可能被舒伯特歌曲的钢琴伴奏部分迷惑得——正像幻觉,或像错视画那样——以为真的听到了纺车声。同理,当我们看《蒙娜丽莎》的时候,也不会愚蠢到真正以为有一位妇女就站在眼前——虽然我们确实从《蒙娜丽莎》中看到了一个女人。那么,究竟为何人们不可能在舒伯特的歌曲中"听出"纺车的声音呢?

或许可以这样来解答:从画中"看出"一个女人要比从歌曲中"听出"纺车的声音更加逼真一些。不论如何界定"逼真"的尺度,我想,

"看出"的逼真度总会因作品而异，而"听出"的逼真度亦是如此。我甚至猜测，无论人们怎样界定逼真的尺度，当逼真度不够"充分"时，便会无法"看出"其中的内容，由此画面性再现便会以失败告终。然而，在逼真度方面，能"听出"的最逼真的情况仍是无法与"看出"的最逼真的情况相提并论。尽管如此（我并不这么看），也完全没有理由认为，"听出"的逼真度永远无法达到画面性再现的基本标准（音乐中的画面性再现总是辅助性的）。实际上，人们能从舒伯特的歌曲中很轻易地辨认出纺车转动的画面性再现，或在牧歌中辨别出潺潺小溪，这些都证明了"听出"的情况既明显又常见——当然，这得借助辅助性的文本。因为，这是在"看出"和"听出"之间最根本的差异："看出"基本上是非辅助性的，而"听出"却从来不是。

因而，可以公正地断定，无论是斯克鲁顿还是罗宾森的意见都不足以让我们相信音乐中的画面性再现（在我们认为它们出现的地方）是不存在的。因此，我们就可以结束这个话题的讨论了。现在，必须花上一点时间来思考一下结构性再现的问题。

在音乐中再现音响以及音响事件以外的事物，在西方音乐中业已成为古老的传统。用音乐再现音响以及音响事件以外的事物是一个曾在文艺复兴时代颇为流行的观念。它在巴洛克音乐时期，也就是大约在1600—1750年间达到了它的鼎盛时代，并在巴赫那里发挥到了极致。在为宗教文本谱曲的过程中，巴赫"乐音描画"[tone painting]的观点就曾"反映"，或者说"展示"了其音乐概念或意象。（作为他生活中极重要的一部分，巴赫曾在莱比锡的圣托马斯教堂获得了合唱指挥的职位，这意味着他受雇于为教堂礼拜仪式作曲，并训练合唱队和乐队，同时还是教堂的管风琴手。）

毫无疑问，巴赫为之谱曲的文本基本都来自于圣经和他当时的宗教诗篇，它们充斥了基督教的各种概念和象征意义，而且还意味着许多圣经中的事件。它们常常会在巴赫那里引发起各种音调的"意象"。因此，比如说在一段文本中提到了《十诫》，那么音乐便会建立在重复10遍的"训诫"主题之上。巴赫用两个主题（其中一个遵循另

一个)再现了谨遵基督教诲的忠诚基督徒形象———一个旋律跟在前一个旋律之后并随即重复它。(这就是音乐中所谓的"卡农"。"卡农"的意思是"规则",而这里的规则便是:第二个旋律模仿第一个旋律的进行,或任何类似的活动。)

或再比如,当巴赫为一段关于基督降临的文本配乐时,主题旋律就会写成下降的形式;而当文本提到基督升天之时,主题旋律则会上升。当为《路加福音》中"叫饥饿的得饱美食,叫富足的空手回去"(路1:53)的经文配乐时,巴赫便会在键盘上将这句旋律结束在一个省略三音的空的和弦[empty chord]上,所有的伴奏乐器都会在一小节之前销声匿迹。通过这样显而易见的方式,我们很清楚地看到,巴赫让这部作品的伴奏声部"空"掉了。这种例子比比皆是。除了在巴赫的作品里,在同时代其他的作曲家们那里也是如此,这里就没有必要一一例举了。

但是,通过刚才这些例子,我们就会明白为什么它们被称为音乐的"结构性"再现。因为它们具有一些共同特征,在每一个例子中,音乐的某些结构性因素都与文本中类似的结构遥相呼应。10次重复的结构所对应的是《摩西十诫》;双主题竞逐的结构——卡农——所对应的是基督徒跟随耶稣的隐喻;省略三音的五度和弦所对应的是"富足的空手回去"的经文;下降和上升的旋律结构所对应的是基督降临和升天的内容。

可以肯定,"听出"结构性再现的现象是完全成立的。在以上例子中,并没有任何具体内容被"听出"来,因为这些音乐并没有再现声音或音响事件,而是再现了抽象概念和似乎可见(并不是可被听见的)的事物。人们可以听出音乐结构,理解音乐背后的文本并感知、辨认出结构上的相似性。

但是,至少在我看来,音乐画面性和结构性再现还存在着一个非常重要的共同点,即,它们都是辅助性再现。如果没有某种被唱出来的和被读出来的,或被内在理解的文本,音乐画面性和结构性再现就不可能被听出来或被感知到。它们需要语言文字的资源。而这正是

为什么我会在前几章中竭力反对那种把绝对音乐以文学或哲学的方式进行解释的原因。(这方面,我还会在本章结束时再次讨论。)

现在总结一下,当音乐与它为之配乐或伴奏的文本相符合时,人们(至少)可以发现三种音乐感知方式。音乐非常适应于表现某些事物:也就是说,它可以表现那些文本所表现的相似的情感;当文本中记载、描写或暗示了某种音响事件的时候,如果音乐将它们描绘为一幅音响画面的话,就能以一种画面性的方式恰当地将其再现出来。此外,如果音乐在结构上与文本中某些事件、意象或概念相类似的话,也能够以结构性的方式合适地将它们再现。

歌剧采用了以上三种音乐与文本相配合的方式,但正像我曾指出的那样,音乐的表现性是其中最为突出的方面。但是,在19世纪还有另外两种音乐形式得到了运用——如果不是被"发明"的话(因为它们并非如此)——或至少得到了比以往更为充分的发展和彻底的探索。这便是标题交响曲和交响诗。哲学家们有必要,乃至必须对它们予以关注。

在19世纪的音乐思想中,音乐和文学主张之间存在着一些明显的意识形态紧张。一方面,在19世纪绝对音乐的概念已经开始变得根深蒂固。19世纪被称为浪漫主义世纪,音乐也被称为一种浪漫艺术。此外,19世纪著名的艺术史家和评论家瓦尔特·佩特[Walter Pater]认为所有的艺术都"渴望"达到音乐的境地——显然他所指就是绝对音乐。但是在另一方面,19世纪也首次出现了"文学"作曲家——作为"文艺家"的作曲家。实际上,这个世纪中三个最伟大的作曲家罗伯特·舒曼(1810—1856)、埃克多·柏辽兹(1803—1869)和理查德·瓦格纳,每个人不仅在音乐上,同时在文学上都留给我们丰富的遗产——如舒曼和柏辽兹的音乐评论,瓦格纳对音乐的哲学沉思,更别提瓦格纳为自己的歌剧撰写的文本以及那个世纪中柏辽兹所写的一本引人入胜的自传了。除此之外,最重要的是,这个给我们带来绝对音乐概念的世纪正在竭尽所能地试图赋予器乐以文学性内容。

在我看来，19世纪企图使器乐成为一种文学艺术的观念，其最主要和强劲的动力很容易追溯到它的哲学渊源。似乎很明显，这种哲学渊源来自黑格尔（1770—1831），他的影响力遍及整个19世纪哲学思想领域，尤其是对于美的艺术哲学的思考，他提出（此时音乐作为一种美艺术的地位尚存争议），如果缺乏内容或没有文本性的内容，音乐便不能算是一种美的艺术。正是这道"圣旨"，有意无意间迫使那个发明了绝对音乐概念的世纪，以兼有器乐与"文学"的音乐来彻底推翻"绝对音乐"这一概念本身。

如果歌唱性对话使你感到烦恼，并且在这个问题上你认为歌剧和音乐戏剧是"荒谬"的，那么，"文学性"的器乐作品便为你解决了这个问题——正如音乐话剧曾经试图做到的那样。但是，不仅如此，文学性的器乐作品还做到了一件音乐话剧无法企及的工作：它让你细细咀嚼真正的音乐。我并不是说，文学性音乐的支持者曾经完整地表述过这个美学议题，但我认为它至少是一种当时的潜文本。

"交响诗"和"标题性交响乐"这两种音乐形式都被笼统地归为"标题音乐"，而且两者之间也总是不容易被分清楚，但它们作为一种赋予器乐以文学内容的尝试，在19世纪获得了发展。总的来说，它们所共有的就是某些"音乐之外"的观念，或可以去包含、表现（如果你喜欢用这个词的话）的类似观念，此外作者还会特意写下一些文本来使那些"音乐之外"的内容更为清晰。交响诗通常只有一个乐章，而标题性交响曲则是多乐章的作品。文本、"标题"既可以简单到仅仅是一个标题，也可以复杂到讲述完整的故事。

不妨来看看下面这个罕见的例子：有一部标题为《悲剧序曲》的单乐章作品，除此以外便不再有任何其他文字了。这就是约翰内斯·勃拉姆斯[Johannes Brahms, 1833—1897]的作品，人们可以轻易地发现其中所运用的奏鸣曲式。我们可以如何来解释它呢？

只要作曲家赋予他的作品以标题，哪怕仅仅是《悲剧序曲》这样模糊的标题，便会赋予我们从作品中搜寻各种再现内容的合法权利。因此，我所举出的勃拉姆斯的序曲只是一个极端的例子。我们仅可

能从勃拉姆斯的标题中,推测出作曲家企图表明自己的作品表现的是悲剧性情感,而不是其他一些也有可能暗示出的阴暗情感。但是,假如有人从这部作品中听出了《李尔王》,那也是完全合情合理的。勃拉姆斯既然为这部作品给出了标题,便意味着作曲家允许听众(如果我们乐意的话)寻找再现的内容,而在这部作品中去"寻找"李尔王当然也不算例外。在我看来,即便这部作品根本就没有标题,听众也常常是这样。

那么,这些李尔王式的解释者得为他们的辩护做出怎样的解释呢?很显然,他们会以画面性或结构性的方式,指出这部作品所再现的剧中人物和事件的音乐对应物,并指出这部作品中各种情感属性可能表现的就是不同戏剧时刻的情感色彩。

当我们遇到某些更详尽叙述的作品时(而不是一个仅仅只有标题作为伴随性文本的单乐章作品),我们便会谈到某部体现故事文本的标题性交响曲,毫无疑问,这样我们可以谈得更多——人们可以在故事中的事件、人物以及音乐中的表现特征或再现性特征之间找到更多的具体对应。在此,举一个现成的例子可能有助于理解,那便是埃克多·柏辽兹的《幻想交响曲》,也许它是古典曲目中最著名(也是最受争议)的标题音乐作品了。

Symphonie fantastique——幻想交响曲——有五个对比性的乐章组成,每个乐章都有一个标题,分别为:一、梦幻—热情;二、舞会;三、田野景色;四、赴刑进行曲;五、女巫安息日之梦。同时,每个乐章都附有一二段文字,描述了其中所发生的故事。

故事梗概如下:第一乐章"梦幻—热情"中,一位年轻的音乐家爱上了一个女人——这个女人在他的音乐幻想中引发了一段柏辽兹称之为固定乐思(*idée fixe*)的旋律,并在整部交响曲中反复出现。第二乐章"舞会"说的是音乐家在舞会上,看见了他所爱恋的对象。第三乐章"田野景色"中,他徘徊惆怅于乡村的路上,听见牧羊人的笛声。但宁静的心绪却时常因为担心爱人有可能的不忠而被打乱。第四乐章"赴刑进行曲"描写了他吸食鸦片企图自杀,可相反却没有死

去,并出现了因服用鸦片而产生的幻觉——被带到断头台并被处死。接下来在最后一个乐章"女巫安息日之梦",他梦见了女巫们纵酒狂欢时的舞蹈,乐曲最终在音乐家自己的葬礼中结束——所伴奏的音乐是格里高利风格的葬礼素歌:末日经[Dies irae]。

正如期待中的那样,我曾举出的各种再现方式和音乐的情感属性,都在柏辽兹的这部"讲述"故事的音乐作品中被充分利用。这里既有音乐画面性再现——舞会上的圆舞曲、牧羊人的笛声以及葬礼音乐。也有对非音乐性音响的画面性再现——断头台落下铡刀的声音。还有女巫狂欢时的结构性再现。当然,音乐的情感色调也自始至终反映了叙事过程中的各种事件所带有的情感色调。

但是这首音乐作品真的"讲出"了这个故事了吗?当然没有,这也就是我之所以在"讲出"这个词上像前一章那样加上着重引号的缘故。我们知道,音乐不可能讲出任何故事,这些理由我早已在前文中彻底解释过了。那么,这个音乐作品又是在做什么呢?我想,回答这个问题的最好办法便是把它和无声电影进行类比。

柏辽兹的标题音乐《幻想交响曲》,其中的音响与无声电影可以在下面几个方面进行类比。我们可以看到:音乐是一种"运动着"的音响意象,而电影则是一种"运动着"的视觉意象(之所以加上着重引号,是因为无论是音响意象还是视觉意象,严格地说,它们都没有发生运动——只是一种错觉而已);交响曲中写下的文本类似无声电影中投映在屏幕画面上的解说词。音乐并没有讲述故事,讲故事的其实是文本。(插图小说也许是另一种类型的类比物。)

毫无疑问,标题音乐本质上应是一种音乐。既然是音乐,它就必须满足其所属时代及风格的"句法"要求和形式要求。尽管《幻想交响曲》拥有五个乐章而不是通常的四个(它和贝多芬的《田园》交响曲一样),但毕竟是一部交响曲。而且,其大部分乐章都使用了那些常用的交响曲式。例如,第一乐章用的就是奏鸣曲式(尽管有点偏离常规,但仍可被辨认出来)。换句话说,即便是把这些文本撇开不谈,标题音乐(至少是那些"比较好"的作品)也具有某种可以纯音乐的方式

来被欣赏的资质——即,仅仅把它作为无文本的音乐来欣赏。实际上,甚至在对文本毫无所知的情况下也是如此。这个事实从哲学上对整个标题音乐的概念提出了一个挑战。

我们曾经提到的罗杰·斯克鲁顿对此有着类似的观点,他认为既然标题音乐或再现性音乐总体上都能以纯音乐的方式来充分地欣赏(即,不必知道它讲述的是什么故事,或所再现的是什么内容),那么,它根本就不能被称为真正的再现性艺术。因为在真正的再现性艺术那里,如果声称可以在不了解再现内容的情况下充分地欣赏这些作品,这将会是极为荒谬的。(不妨回忆一下那个声称自己喜爱文艺复兴绘画,却无法看出具体再现内容的人的例子!)

问题就出在"充分"这个词上。因为,当我说那种比较好的标题音乐作品可以表明自己具有纯音乐的资质时,我并没有默许它们可以作为某种纯音乐而被充分地欣赏。这是由于这些标题音乐总有(或至少经常)一些"违反情理"的音乐特征,或至少是不太合乎情理——假如你不了解它们的标题内容的话。

举例来说,理查·施特劳斯(1864—1949)曾声称他的交响诗《梯尔的恶作剧》[Till Eulenspiegel's Merry Pranks]采用的是"回旋曲式"。与所有的回旋曲一样,这部作品通过一个反复出现的明显主题串联起来,而这个主题"再现"的便是梯尔。但是很多对比主题却非常"怪诞",似乎并没有什么真正音乐上的原因能够解释这些对比主题会如其所是地存在或出现。因而,作为回旋曲,它并非完全符合曲式规范,只有当人们完全了解那些对比主题所再现的内容,以及故事的线索究竟是什么之后,才能把它的"怪诞之处"——对比主题为什么会那样古怪地出现的现象解释清楚。

或者,我们再次回到前面的《幻想交响曲》的例子中。尽管它有着清晰可辨的交响曲形式,但如果同贝多芬、海顿,或者柏辽兹同时代的门德尔松[Felix Mendelssohn,1809—1847]那些高度组织化的交响曲相比,《幻想交响曲》仍然有很多"杂乱无章"之处令人不解。尽管固定乐思主题可以像一部绝对音乐作品中的那些"有组织"的主

题一样在整部交响曲中重复出现。但是,它的出现有时却会以某种奇怪而尴尬的,并且在音乐上"突如其来"的方式来完成——常常缺乏某种音乐意义上的合理解释。此外,这部交响曲将近末尾时格利高里圣咏《末日经》的出现,从音乐本身立场上看也很难解释。为什么要用《末日经》?为什么会在这里出现?这种类型的奇特之处在柏辽兹《幻想交响曲》中比比皆是,而且它们并不合理——我指的是音乐上的合理——除非它们符合叙事性内容。同时,它们在叙事性方面也不合理,很显然,只有当把合适的标题内容加在音乐之上时才体现出合理性。标题内容是这种交响曲重要的组织原则,当然,其音乐方面仍然体现出了自己的独立性。

因此,在略去标题内容的情况下,《幻想交响曲》仍可以作为绝对音乐来欣赏,这是千真万确的(而柏辽兹后来也表示,他希望这部作品能以这种方式被听众欣赏)。但是,如果说人们可以用这样的方式来充分地欣赏它,那就全错了。而对于这样的主张,还可能存在着两种不同的理解方式,我们须细致辨别。

假如有人说,在不知道标题内容的情况下,《幻想交响曲》是无法作为艺术作品(也就是说,作为一部真正的艺术作品)被充分欣赏的,这话并不对。《幻想交响曲》当然是一部艺术作品,而且标题性的文本也是该艺术作品的组成部分。因此,如果没能意识到这部分内容,我们就不能充分欣赏这部艺术作品。在欣赏过程中,便会遗漏一些东西。

然而,当有人说"只有在了解其标题内容的情况下,《幻想交响曲》才可能作为绝对音乐而被充分地欣赏",这话意味着什么呢?因为,当我们知道这部作品的标题内容时,确切地说,我们就不再是去欣赏一部绝对音乐作品了。带有标题内容的音乐便不再是纯粹和绝对的音乐了。

而另一种关于"充分欣赏"的理解方式,可能更合理、更切中要害一些。因为,如果把《幻想交响曲》当作一部没有标题内容的绝对音乐作品,并与那些和柏辽兹一样有声望的作曲家(如贝多芬或门德尔

松)的纯器乐作品进行比较,你就会发现作为绝对音乐的《幻想交响曲》所显露的差距和缺点——而正是这些差距和缺点在标题音乐那里成为它的优势与魅力。因此,当人们把《幻想交响曲》当作绝对音乐并与那些举世公认的大师的纯器乐作品(它们是被作为纯音乐来听的)相提并论的时候,当然不会令人感到十分满意。换句话说,《幻想交响曲》不会像其他一类作品那样提供满意度。或者说,它不可能以绝对音乐作品的方式来充分地欣赏。

不管怎样,斯克鲁顿关于再现性绘画与再现性或标题音乐之间存在着巨大差别的洞见毫无疑问是正确的。那种认为我们即使不知道再现内容,也能完全地欣赏一幅文艺复兴时期的绘画的主张肯定是一派胡言。但如果说,在不了解《幻想交响曲》最低限度再现内容的情况下,我们还能欣赏(至少在相当程度之内)这部作品,却是完全合理的。

然而,以上观察仍然使人感到迷惑。因为,事实上我们不可能在观看一幅文艺复兴绘画的时候看不出其再现的内容。我们似乎"直接"获得了这个方面的感知。而当听到一部再现性音乐作品时恰恰也是如此,这是因为,与再现性绘画不同,音乐中的再现毫无例外地都是辅助性再现,而不是非辅助性再现。因而,如果你接受了音乐的辅助性再现的观点,那么,斯克鲁顿对于再现性绘画与再现性或标题性音乐之间所指出的差别便不再有优势了。它只是一种毫不相干的反对意见。音乐再现功能的支持者只能接受这个反对意见的前提预设。

在本章和前一章中,我介绍了歌剧、音乐戏剧以及标题音乐中文本和音乐相互配合的几种方式。这些方式对于情感具有适应性,音乐能够表现我们所谈到的那些情感,也可以表现文本或戏剧场景中所包含的情感。如果文本所涉及和包含的是某种音乐的、人为的或大自然里的音响事件,它们便可以画面性地再现文本所涉及或包含的内容。同时,只要文本所涉及或包含的内容能够反映出与音乐之间的结构相似性,那么它们便能结构性地再现文本所涉及或包含的

任何事物。

当我们有了这么多方法之后，现在就可以得出一个结论来解释为什么虚构性解释至少看起来会很有道理的样子，并且很容易被人们拿来解释绝对音乐。绝对音乐通常会具有一种潜能，被人们用来烘托文本或戏剧场景。比如，人们之所以能为一部绝对音乐作品冠以某个标题，不过是因为它是一种可以适用于不计其数的标题内容或戏剧情节的表现性结构。不但你我可以做到这一点，这在19世纪便早已司空见惯了。然而，当人们冠之以名的时候，实际上便创作了一个新的艺术作品——它成为一种艺术综合[collaboration]。这就近似于编舞家用一首绝对音乐作品为她创作的具有情节的舞蹈提供配乐一样。

从某种角度看来，绝对音乐类似于纯粹数学。举例来说，非欧几里德几何学曾被发现（或者说发明）具有纯粹数学结构。但它们根本不会再现任何事物。实际上很多人相信我们的现实世界与空间是符合欧几里德几何原理的，并可以被欧几里德几何学（这种我们曾在高中学过的科目）所再现。但是，当物理学家提出一种不同的世界观之后，非欧几里德几何学就被他们拿来所用了。从那时起，它们（非欧几里德几何学）才被赋予再现我们的现实世界与空间的重任。

音乐性结构也与之相似。作曲家们（如柏辽兹和理查·施特劳斯）把它们拿来去展示或再现某物。假如音乐性结构不具备它所具有的结构，那么，作曲家们就无法使用它们来再现事物。但毫无疑问，正是这种它们所具有结构被塑造在绝对音乐作品当中。这便是为什么人们可以轻易地把虚构的故事融入绝对音乐之中的缘故。你只要把你的虚构故事与音乐之间配合好即可。但无论如何，你所做的都不是对绝对音乐的解释。所谓解释，是要告诉我们绝对音乐究竟是怎样的，而并非像在浮云中发现某些景象那样，稍费心思便能想出个所以然来。因为绝对音乐的结构是表现性的，而且能够进行画面性和结构性再现，所以要想表明绝对音乐"意味"了什么，就要比表明它"曾经可能意味"的要付出更多的努力。人们必须表明绝对音乐

是以再现或某种语言系统的方式存在的。然而就我所知,还没有任何一个对绝对音乐领域进行虚构性或再现性解释的人阐释过这一点。

在我们进一步讨论另一个话题以前,还有一个深远而重要的问题要谈——尽管可能有不同程度的区别,但它在歌剧和各种带文本的音乐类型(在本章中我们所发现的)中具有合法性。这个问题是:当文本被置入音乐(特别是当它导致了虚构性叙事)的时候,那种反对音乐作品有可能唤起普通情感的意见便会彻底落空。一旦概念性的语言被添加到音乐中,作品便会像任何其他的文学艺术作品一样,变得具有唤起"真实生活"情感的能力。

当然,我们在前面已经看到,任何一个虚构的故事究竟会怎样在观众中唤起生活情感,这还是一个问题。因为在"现实生活"中情感的唤起,一定程度上是我们相信那些事情曾真实地发生在真实的人物那里的缘故。而在虚构性作品中,情况并非如此。

但是虚构性作品究竟如何,或是否能够唤起真实情感——或者说,我们究竟如何,或是否能够真正地同情安娜·卡列宁娜、真正地担心弗兰肯斯坦的怪物[Frankenstein's Monster]会杀死那个小女孩等等——这些问题并不是音乐哲学家能从单方面解决的,而是要艺术哲学家从整体上解决的问题。对于这个问题,我个人的看法是:我们确实会真正地同情安娜·卡列宁娜、真正地为那个小女孩而担心,同样,也的确会为歌剧中的男女主人公担心受怕。但是,这里并不是用来论证这个观点的地方。对我来说,有必要提醒读者的是,人们需要极为小心地在是否绝对音乐能唤起普通情感的问题,以及是否带有文本的音乐能唤起普通情感的问题之间做出辨别。针对第一个问题,我的回答是断然否定,并已经为这个否定意见做出了细致的论证。而第二个问题,我的回答是肯定的(至少是初步的肯定),但我并没有为之做出论证,因为这已经超出了一个音乐哲学家力所能及的职责范围。

到目前为止,我们已经到达这个长篇大论的终点站了——在这

个长篇大论中,我们从有关音乐和情感的理论开始,经过所谓的形式主义以及我称之为升级的形式主义(我曾为之辩护)的学说,还有对这种学说的批判和我对这些批判的回应,一直到音乐被用来为戏剧和文本配乐的运用为止。然而,现在我们必须转而讨论其他一些事情了,而首先遇到的难题便是当我们谈起音乐时,我们真正所谈的是什么的问题,这个问题在音乐作品中尤为突出。下面我会进一步解释我的意思。

我在前面几章中,只是很简单地提到音乐"作品",而没有任何解释或申辩。可能读者们都能理解这个词所指的是何物。因为我们用的是一种谈论音乐的寻常方式。既然有音乐"作品",那么毫无疑问便会有这些作品的"演奏"。音乐是一种表演艺术。

然而,如果有人试图从看似极为寻常的谈话语言中深究下去,一些不同寻常、令人困惑的难题便显现出来,并且人们将会意识到,那些本以为相当清楚的问题——什么是作品、什么是作品的演奏——便不再那么清晰明了了。接下来的两章中,我将会仔细考察这些棘手的问题,并提出我所认为的作品和演奏是什么的意见。但我要强调的是,在前几章中我所说的意见都会与其他各种不同的作品—演奏观念并行不悖。你可以对我下面两章中的意见进行反驳,但一定会接受我除此以外的意见——当然,我更希望你愿意全部接受它们。

第十一章　作　　　品

正如许多哲学问题那样,音乐作品——它究竟为"何物"的问题——可以直接运用日常谈话分析的方式予以讨论。

不妨想象:当我们早晨打开报纸,一副标题赫然入目——"达芬奇名画《蒙娜丽莎》被窃,警方正在搜捕疑犯"。我们无疑会为这种狂妄的行为感到震惊。但是,去想象这个事件的发生过程对我们来说并非难事:窃贼设法潜入卢浮宫内,避开了值班警卫,从墙上扛走了油画并携物潜逃。

然而假如我们打开报纸,报道的标题却是"贝多芬《第五交响曲》被窃,警方正在搜捕疑犯"。可以肯定的是,我们会既惊讶又困惑。我们无法想象事情发生的始末:那些窃贼们究竟在何处找到了贝多芬《第五交响曲》?假如找到了,他们是怎样把它偷走的?窃贼们能把贝多芬《第五交响曲》"卸下"带走吗?他们又是怎样将它藏匿起来?"它"究竟是个什么样的东西?

当然,窃贼们完全可以偷走伦纳德·伯恩斯坦个人的贝多芬《第五交响曲》总谱,在这份总谱上留下了这位伟大指挥家标记的各种记号和注释——这使其成为一件收藏品,可以卖个好价钱。窃贼们也可以偷走贝多芬的手稿,那更是一件无价之宝。然而,无论是其中任何一个例子,他们都未能真正偷走贝多芬的《第五交响曲》。因为,人

们仍然会从音乐中欣赏到作品中的美。仍旧存在着另外一些贝多芬《第五交响曲》的总谱、各种录音等等。这就跟《蒙娜丽莎》的情况显然不同了。只要那幅画被盗贼一直藏匿,我们便无法再能欣赏到它的美了。

就这一点上,读者们必然会得出如此这般的结论:之所以《蒙娜丽莎》可能遭窃而贝多芬的《第五交响曲》却不可能被偷走的缘故,乃是因为《蒙娜丽莎》是一个物质客体,而贝多芬的《第五交响曲》则是一种……一种什么来着?问题来了。

可以确定的是,我们总是谈论着关于音乐"作品"的话题,即便没去用这个字眼的时候也是如此。我可以说,我听过了一首贝多芬交响曲,或说,女儿在学校的表演会上唱了一首歌,或者说,苏萨的《进行曲》适合在游行队伍中演奏,却不太适合被特意地听赏。我们此处所说对象是什么呢?当然是些"东西"[things]。但是,人们愈发怀疑这些"东西"并不是物质性的,就好比各种绘画或雕塑那样,这令人倍感困惑。音乐作品与绘画和雕塑一样,都应属于"艺术作品"。但音乐作品却不是一些可被携带、盗窃或陈设于某处的实体。而且,不论何时何地这种情况均是如此。显然它们并非位于时空之中,不存在于我们的世界之中。事实上,音乐作品常常被看作某些极其神秘的事物或对象,被理解为某种人们出于常识(我们对自己的这些常识都感到很满意)而敬而远之的离奇幻影。

然而,这些东西也许并不像看上去的那样令人感到绝望。如果我们把概念放宽一些的话,实际上,在音乐作品那里至少存在着两种不同的"物质客体"。很有可能的情况是,将这两种不同的物质客体相互结合,可以提供一条避免将"非物质"幻影引入音乐领域中的途径。刚才,我谈到了乐谱和演奏的例子。作为讨论的开始,下面不妨简明地对它们稍做考察。以后,我们将会对乐谱和演奏问题做更深入的研究(在下一章中)。

音乐是一种表演艺术,这是不容置疑且极为重要的事实。自从西方出现了记谱法,便导致了演奏与所演奏乐谱之间的区分。在中

世纪,大量的音乐都是在演奏中被当场"制造"出来的,我们可称之为"即兴演奏"。同时,也有相当数量的音乐通过记忆和传统(而不是记谱)和或多或少利用符号的提示、记忆的提醒(而不是某个"作品"的留传物本身)的方式得以保存。尽管如此,在记谱法历史中,从某个时刻开始,人们能够合理地宣称,"某物"可在一次又一次的演出中被反复演奏了,并且人们都可以称其为"作品"——不论这些通过记谱法确定的"某物"多么含糊不清,不论当时是否有这个词,也不论当时凭记忆演奏的方式是否还在扮演极为重要的角色。

 如今,西方音乐记谱的历史已然成为一种时兴的研究,关于什么是作品和演奏的问题,这项研究给人们提供了众多的启发。但由于这本书仅仅只是导论,我们就此只能挑选出"其中的一段"历史来谈——在这段历史中,乐谱、演奏以及作品的概念已经完整地形成了。我将以贝多芬《第五交响曲》——它是最负盛名的古典音乐了——的例子作为开始来谈这个问题。而且,这也是一个好主意,可以来证明这一点。正是1807年,贝多芬完成了这部作品,没有人怀疑这部作品/乐谱在音乐史上的这一确立时间。但有可能产生的分歧是,在此刻之前有多久人们可以合法地讨论作品与演奏之间的区别。我要说——这种区别在久远以前便已存在。当然,此处我们不必去争执该问题。因为这个时间(1807年)的存在以及贝多芬《第五交响曲》的存在已经可以满足我们的讨论需要了。下面我们将从这份乐谱开始谈。

 乐谱是一种极其复杂的符号系统。从演奏者的观点来看,它是一套为了使所标记的音乐作品得以演奏的复杂说明书。如果以贝多芬《第五交响曲》这样的大型管弦乐作品来说,那就需要众多的演奏者,但他们并不都得阅读总谱。相反,每个人只要阅读自己的那份"分谱"即可——双簧管演奏家有双簧管分谱,小提琴家有小提琴分谱,等等。因为演奏的需要,这些分谱从总谱中抽取出来,其本身是为如双簧管演奏家、小提琴家那样的演奏员准备的"说明书"。总谱是一份总说明书,而其他说明书都来源于此。这就好像为一道精巧

复杂的美食所作的烹饪法,主厨挑选出其中一种烹饪法来焙烧肉食,另一种烹饪法来嫩煎块菌,第三种烹饪法来准备调味沙司,并且,主厨把操作任务分配给他的助手们。

现在,我将会从演奏者的角度,把贝多芬《第五交响曲》解释为一套为实现演奏而作的"说明书"。但是,读者将从我所说的话中理解到,这只是一种对真实演奏情况的简便描述:演奏包含了众多的演奏者,他们各自遵循分谱中的辅助说明,当齐聚一起的时候,便产生了整部作品的演奏。下面,我们转到演奏本身的讨论中去。

"演奏"[performance]是一个模棱两可的词。假如人们提起"演奏",既可以指表演的行为,也可以指表演的产品。也就是说,可以是一首作品的演奏行为,也可以是这一行为所产生的音响。在后文中,当我提到"演奏"这个词的时候,我的意思总是指表演的产品,而不是指行为。

如果演奏者正确地遵循贝多芬《第五交响曲》的总谱,共同完成了这部作品的演奏,那么我们可以说演奏者"依从"了乐谱的指示,这就好比在英国要遵守沿左路行驶的交通规则一样——在那个国家里,人们必须遵守如此的交通秩序。

然而,演奏是怎样的一种情况呢?它是一种极为复杂的音响事件,由各种不同的音乐声交织而成,并在一段时间内持续存在。但是,实际上这种大型的音响事件并没有什么神秘之处。声音是空气的振动,是一种物质的介质;而且,如果没有过分曲解"物质客体"这个概念的话,我们可以说,演奏就是一种复杂的物质客体。或者说,是一种复杂的音响事件。无论如何,关于它的存在都没有什么扑朔迷离之处。它可以像其他物质客体那样存在于时空当中。就像一辆轿车可以从周一下午五点一直到周二上午十点都停在车库中一样,贝多芬的《第五交响曲》在卡内基音乐厅里,可以从周一晚上八点一直上演到八点半。

我们再回到乐谱的话题,可以看到它也没有什么神秘的地方。它是一种物质客体——印有墨迹的纸张——存在于时空之中。毋庸

置疑，世界上存在着大量贝多芬《第五交响曲》以及其他各种作品的乐谱。但是，这还未曾给我们带来困扰——至少就我们的目标而言。

当伦纳德·伯恩斯坦和纽约爱乐乐团的演奏家们一同演奏了贝多芬的《第五交响曲》时，似乎也没有任何神秘莫测的现象发生。乐谱和演奏都是一种物质客体，一种遵循于乐谱的复杂音响事件。因此，如果我们仅仅只是通过讨论乐谱和演奏来解释什么是作品的问题，便不会有什么不可思议的事情发生。

20世纪著名的美国哲学家尼尔森·古德曼就认为可以用这样的方式去解释作品问题。古德曼对所有哲学领域中的"神秘事物"，都保持着强烈的反感。他曾认为，通过自己为音乐作品所做的一项定义，可以防止得出音乐作品是某种离奇的神秘事物之结论。他是这么定义的：演奏就是对乐谱的依从，而作品就是依从的集合。古德曼通过这些所指的是什么呢？

我们都已经了解了演奏依从于乐谱的含义，但是，还不太明白古德曼所说的"依从的集合"是什么意思。

某某客体的"集合"，其实就是指某个特定的"集群"或"组群"：根据某种规则或"事实"而被编组成集。因而，你和我都是"人类"这一"集合"的分子[members]，而人类则是"灵长类动物集合"的分子，数字2是"偶数集合"的分子，如此等等。因而，贝多芬《第五交响曲》总谱的"依从集合"，也就是对该作品所有的演奏的集合了。这里所谓"所有"指的是全体过去、现在，以及将来的演奏。因此，古德曼要告诉我们的是：贝多芬《第五交响曲》这个作品就是那个包含了这部作品所有演奏的总集——过去发生的演奏如此，现在的演奏如此，将来的演奏依然如此。简而言之，任何音乐作品都是其各次表演的集合，都由对其乐谱的"依从"的一次次兑现集合而成。

假如古德曼所言属实，那么，贝多芬《第五交响曲》这部作品就绝不可能变成超自然的非物质客体，但是它肯定会变成一种非常难以驾驭的东西：一种天可知晓其下究竟有多少分子，但我辈尚不知道的"集合"。不过毕竟，对于"人类"和"美国总统"这两个同属于天可知

而我辈不知的"集合",我们并不觉得它们有多难理解。于是问题来了:古德曼对于音乐作品的观点也会起作用吗?也会如人所期待的那样可被理解吗?如果会,那么我们期待能理解到什么呢?

一般认为,古德曼提出来的哲学分析允许我们以惯常的方式去讨论分析对象——假如这种分析为真的话。因此,在前面给出的那个例子中,我们说到一部音乐作品是与一幅绘画不同的,它不能被偷走、损坏或被赝品所代替。而古德曼的分析则允许我们用这种方式来讨论音乐作品,如果音乐作品就是古德曼主张的那些"集合"的话。因为,说把对一份乐谱所依从的东西偷走、损坏或伪造,这完全是没有道理的。你如何能对贝多芬《第五交响曲》乐谱的那个"依从集合"做到这些事?你如何能偷走、损坏或伪造一次演奏?更别提演奏的"集合"将会包含多少分子了。目前为止,对于古德曼来说他的观点尚未遇到麻烦。

然而,我们都会提贝多芬的《第五交响曲》——实际上我已经提到过这件事了——完成于 1807 年这样的话。但实际上,如果这部作品指的是其乐谱的全部依从集合(即这部交响曲的所有演奏的集合)的话,那我们就不能那么说了。因为这"集合"尚未完成——在将来仍然会有对它的演奏。而它肯定也无法在 1807 年被完成,因为从那以后已经存在着对它的大量演奏了。

除此以外,根据古德曼的观点,我们还得允许一部音乐作品具有从未被演奏,以及将来也绝不可能被演奏的可能性。因为,某些作品的乐谱可能会在演奏之前被遗失。我们可以想象,有一部交响曲的乐谱被永久地藏匿于一个难以接近或无人所知的地方,它注定永世都不会被演奏。而这时便不存在对其演奏的集合,不存在兑现依从的那个集合。如果根据古德曼的分析,我们必将推出如下结论——交响曲是不存在的。这看上去实在荒谬。交响曲当然是存在的。那种有可能在过去和将来都不存在的是对它的演奏,而并非其本身。

同样,一般来说人们也同意,某些特性对作品来说为真,而对它的演奏却并非如此。我们可以说,贝多芬《第五交响曲》的某次演奏

缺乏表现力,但不会说,这部交响曲本身缺乏表现力。同理,我们可以说,贝多芬《第五交响曲》在创作的最初10年中,每一次对它的演奏都是缺乏表现力的。在这里,我指的是对这部作品演奏的整个集合是缺乏表现力的,而不是指这部作品本身。

现在,再来想象一下,假设有一部20世纪极具表现力的作品,但是这部作品极端难以表演,以至于它自始至终都未曾获得真正具有表现力的表演。在这里,这份乐谱的"依从集合"是缺乏表现力的,而根据古德曼的观点,这份乐谱的"依从集合"就是指该作品。因此,这部作品就缺乏表现力了。然而,我们曾经早已假定这部作品具有极强的表现力——因而,这里就遇到了一个明显的矛盾。此难题在于:我们希望一部作品保留其表现力的可能性,然而对它的各次表演的集合却可能是缺乏表现力的。如果一部"作品"在身份上与其各次表演的集合,或者乐谱的"依从集合"(正如古德曼所主张的那样)相同的话,那么刚才说的这种可能性显然是不存在的。

很明显,那种把音乐作品与对它的表演混为一谈的主张从一开始便失去了成功的可能。我们不可能把所有关于作品的话题仅限于对它的表演之上,或是仅限于所有对它的各次表演的集合上。那么,现在该怎么办呢?

不妨再次回到"日常语言"的话题上。在那部妙趣横生、充满想象力的儿童系列剧《芝麻街》[Sesame Street]中,曾出现过一个人物,他企图把"二"这个数[the number two]卖给一个幼稚的孩子。那个人解开他的军用外套,里面露出一个巨大而色彩眩目的数字二[a number two],并把它拿给那个幼稚的买主看。这就好像那些拿着手表的街头小贩把他们的商品(很可能都是偷窃而来)推销给一些缺乏警惕的人一样。

这个幽默短片是用来让孩子们学会鉴别什么是"二"这个数,以及什么不是的技巧。同时也为了给孩子们提供这样一个观念——在"二"这个数和一个数字二之间存在着巨大的区别。那个骗子兜售的其实是一个数字二,但是却虚伪地把它吹嘘成"二"这个数。"二"这

个数是一种无法买卖的"东西",这与贝多芬的《第五交响曲》是一种无法被偷走的"东西"并无二致。

不仅如此,"二"这个数和贝多芬的《第五交响曲》一样,也是一种无法被偷走的东西。但这个类比合适吗?难道贝多芬《第五交响曲》真的是一种无法被买卖的东西吗?

要是我们了解这位伟大音乐家的生平的话,便可能会认为这里的类比完全是不恰当的。因为,为了维持生计,贝多芬显然把这部作品出售了。作为史实,他把《第五交响曲》售给了音乐出版商布莱特考夫与哈特尔[Breitkoph and Härtel],1809年他们将这部作品付梓印行。因此事实上,有人购买了这部交响曲,并付了酬金。

但是,我们要留意,在出售一部交响曲与一幅画之间存在着明显的不同。当达芬奇出售他的《蒙娜丽莎》时,这幅画被卷起来带走之后,再也不属于这位艺术家了。当贝多芬出售他的《第五交响曲》时,这份手稿也被卷起来带走,不再属于贝多芬。但是很显然,这部《第五交响曲》并没有被卷起或带走,这位艺术家仍然会拥有它。因为毫无疑问,他可以保留另一份乐谱,可以在钢琴上弹奏它,并完全可能凭记忆而重新复写出来。这就如无法出售"二"这个数一样,你不可能卖掉一部交响曲。用今天的话来说,贝多芬出售给出版商布莱特考夫与哈特尔的正是他的交响曲"版权"——出版这份总谱的唯一合法权。因此,当我们搞清楚一部交响曲中什么可以被出售,而什么无法被出售时,就会了解贝多芬的《第五交响曲》和"二"这个数之间具有多么完美的可比性了——至少就我们目前所断定的范围内是这样,它既无法被偷窃,也不可能被出售,当然还有无数类似于"二"这个数和贝多芬《第五交响曲》的事物,很明显,它们所有都可以归咎于这样的事实——它们不是物质客体,无法被定位于时空之中。

现在一个呼之欲出的核心问题是:既然"二"这个数与贝多芬《第五交响曲》之间已经有了如此惊人的可比性,或者说(从这个具体例子中概括出)数字与音乐作品之间具有惊人的相似性,那么,可否认为"二"这个数与贝多芬《第五交响曲》以及数字与音乐作品其实就是

同样一种事物?

"二"这个数究竟是一个怎样的东西呢?我希望自己能够有十足把握告诉读者这个答案,然而这已经是一个早被哲学家提出过的棘手问题,也是最为古老的问题之一。它可以追溯到柏拉图,并且至今在数学家和数学哲学家当中仍然维持着激烈的论战。

我不是数学哲学家,因此就"什么是数"的问题,我无法把我的理解作为指导意见告诉读者。但是,可以给出一个我更倾向的哲学式的回答;这个回答有时被人们称为数以及数学对象的实在主义[realism];有时又被称作"柏拉图主义",因为,这个答案可以追溯到柏拉图那里去(实际上整个问题也是如此)。而我之所以给出这种回答——实在主义,也即柏拉图主义——的缘由,是因为它在数和其他一些数学对象问题上采取了与我在音乐作品中所用的相同观点。因此,下面我们就要来谈谈,何谓数学上的实在主义,也即柏拉图主义。

如果借用美国哲学家查尔斯·桑德斯·皮尔斯[Charles Sanders Peirce, 1839—1914]的术语,我们可以说数是一种"类型"[types],而它们的实例则是"表征"[tokens]。下面的例子可以向我们清楚地表明何谓类型与表征。《芝麻街》中那个人企图兜售的"二"就是所谓类型"二"的一种表征(尽管他谎称所卖的就是类型"二")。"二"这个数,与其他所有数一样,是一种类型;而所有那些写出的、印出的、镌刻的、雕塑的,以及以任何一种方法题写的"二"都是表征。表征是易于说明的——它们都是一些物质客体。然而类型却难以揣测。它究竟为何物呢?

根据实在主义者的观点,所谓类型——"二"这个数——是一种真实存在的事物。(这正是这些哲学家被称为实在主义者的原因。)但是,类型并不是一种物质的事物。并不存在于时空之中:实际上,它是非时间性的。它无始也无终。同样,它也不是一个物质客体,但却是一种非时间性、非空间性的实体,毫无疑问它绝不可能与我们这个世界的时空形成互为因果的互动。类型是非活动性的。它既无法改变什么,又无法被改变。确实是一个奇特的"事物"。从古至今一

直有人（如尼尔森·古德曼）认为这类事物实在过于奇异，因此他们无法置信这类事物的存在。而另一方面，数学实在主义者的支持者则声称，尽管这些事物确实像它们本身那样奇特，但我们在数学研究中所经历的过程，以及在讨论它们时所用的方式都直接地证明了这些事物必然是存在的。实在主义者坚信，人们必须承认确实有着这种奇异的事物，并且得努力去学会与它们打交道、去尝试理解它们。

我们必须对实在主义者在数学中（包括其他领域）所持立场的一个极为重要的方面予以特别的注意。在把实在主义应用在作品/表演概念时，这个方面显示出一种深入的联系。同时，也正是这种作品/表演的运用理所当然地成为该方面的目的。

在日常生活中，我们可以立即分辨出"制造"和"发现"这两种活动之间的区别。人们说，哥伦布发现了美洲大陆，而不是制造了它；反过来，人们说爱迪生制造了第一盏电灯，而不是发现了电灯。（当把"制造"这个词说得更加恭敬一些时，我们称之为"创造"。）美洲大陆原本就在那里，哥伦布对于是否能够找到它坚信不疑。而电灯原本并不存在，但爱迪生也对是否能将其发明出来有着坚定不移的信念。

有些人可能会说，在数学中可以赋予实在主义最初吸引力的东西，是这样的一种推测：如果实在主义为真，则数学终将被证明为一种发现的过程，而不是制造的过程。因为，根据实在主义，数学家们所讨论的"对象"——数以及诸如此类的对象——不仅早已存在，而且将会永远存在。这就像美洲大陆一样，那些数学中的对象"在某处"等待着被人们发现（尽管如此，它们却不会像大陆那样会"出现"或"消失"）。此外，当你进行数学讨论的时候，就会立即发现那种"发现式的讨论"听上去是多么合理，而"创造式的讨论"则绝非如此。不妨举个例子，如果说毕达哥拉斯发现了那个以他的名字命名的著名定理，而不是制造或创造，这听起来十分合理。此外，我们会说到某些尚未证明的数学猜想，就是说，在数学中的那些看上去似乎为真，但我们还没有证明的一种陈述，即这种陈述的"证据"还没有

被"发现"。

此外,可以很合理地认为,《芝麻街》的那段幽默短片通过展现"二"这个数与"出售"的一个数字二的区别,让孩子们自己发现(如果成功的话)"二"这个数的存在。然而,假如孩子们"领会"了这一点,说该幽默短片暗示了孩子们都是"天生柏拉图主义者",这会不会太过分呢?

稍后我们便会看到,类型是被发现的而不是被创造的事实,会给那些寄希望于把音乐作品解释为类型的人带来麻烦。但是在讨论该问题以前,我们不妨了解一下这些人企图进行如此解释的理由。

有关类型/表征之间的特征最引人注目的方面是,它们似乎非常完好地对应了作品/表演之间的特征。对贝多芬《第五交响曲》各种不同的演奏是一些具体的、占据时空的"事物",而贝多芬《第五交响曲》则显然是一个不占据空间的"事物",各种演奏都是它的"具体例子"。这也就是我们谈到的那种类型与表征之间的关系。"二"这个数[two]是一种不占据时空的事物,所有物质性的"二"[twos]——不论是用阿拉伯数字写成的,还是用罗马数字写成的等等——都显然是各种占据时空的具体例子。

而且,类型的各种表征具有一定限度内的差异性——即便当它们被认出属于某个类型时依然如此。这个道理对于各种"二"[twos]之表征,以及同一作品的各次演奏同样有效。实际上,演奏中发生的某些差别可能会具有更多的价值(我们会在下一章中发现这一点),因为音乐表演的本质将会得以体现。但毫无疑问,这些差别的尺度和范围是严格受到乐谱的限制的。因为,尽管表演的方式多种多样,而且刻意避免互相雷同,但是它们都必须遵从乐谱,否则对某部作品的表演便不可能成功——即无法成为该类型的表征。一次充满了"太多"技巧失误和错音的表演,或一次以不被容许的方式任意背离乐谱的表演,无论如何都不是对该作品的表演。

关于这个问题,还要补充两点作为旁注。我把下面这个观点称为"极端柏拉图主义"[The extreme Platonism]——即,音乐作品是

一种类型,它与数学实在主义者对于数的观点是一模一样的。因此我认为(实际上我已经这样做了):所有对作品的表演都是作品的各种实例——就像表征之于类型。但我们会看到,人们最好还是承认有可能某些作品的实例并非是表演。简而言之,所有的表演都是类型的表征,但绝非所有类型的表征都是表演。

就像"二"这个数一样,音乐作品是一种类型的观点引发了诸多问题。鉴于一本导论有限的空间以及读者有限的耐心,我只打算涉及其中四个问题,当然也就不打算对它们予以详细展开了(尽管它们值得充分予以论述)。这些问题如下:首先,很多人会说,类型是被发现的,而音乐作品却是被创作的——这里就有问题;其次,如果音乐作品是类型的话,它就应该是纯粹的声音结构,但很多人会说,作品被怎样表演——被何种乐器演奏的问题——这将会成为表演本质的核心问题;第三,对于某种类型的发现似乎是"非个体性"的,但是和所有艺术作品一样,音乐作品带有个体性烙印,它们是艺术家个性的"表现";第四,类型是非时间性的,而且永远无法被毁坏,然而人们却很容易想象对一部音乐作品的彻底摧毁——巴赫的很多作品均遭到毁灭的厄运,这令全世界的音乐爱好者们无不为之扼腕叹息。

作曲也许是个"发现"而不是"制作"(或曰创作,这是用我们通常赞美的说法)的过程,对于这种观念,很多读者一定会感到匪夷所思。但是在我看来,这种试图把作曲理解成一种发现音响结构过程的观念丝毫没有违反常识,并而,也许对作曲家真正所做的事业来说,它是一种新颖独特并富于洞见的理解方式。人们可以这样理解贝多芬所经历的作曲过程——即,所谓作曲就是他把那些伟大作品带到这个世界上的过程。

贝多芬逝世以后留下了大量所谓的草稿本,这些都揭示了贝多芬在最后完成那些音乐界耳熟能详的作品之前的反复斟酌与细致推敲。我们有很多学者们曾经接触到这些草稿——但对于一些外行来说这些草稿极难辨认。当人们在理解这位伟大的作曲家一步步接近那些最终令他满意的主题、转调以及结构的过程时,人们很可能会说

（至少我是这样的），此时我们所见的是一种努力"寻找"恰当的主题、转调和音乐结构的过程。换句话说，贝多芬给我们留下的，正是他对所追寻事物的发现的脚步。

有人可能会反对说，贝多芬在草稿中所做的也完全可被称为一种通过反复斟酌修改，进而创作各种主题、转调和大型结构的努力。草稿本中的内容都是一些被摒弃的"创作"。最后决定的"创作"才是作品。我想这种说法也很公平。但音乐作品类型说的支持者唯一能做的让步是，作曲的过程既可以被称为"发现"，也可以被称为"创作"。并且，他们还可以进一步指出，既然类型/表征互相之间的特征极好地对应了作品/表演的特征，我们就可以将其纳为一种作品分析的手段，而不必担心这种主张（因为作品是被发现的而不是被创作的）可能遭受的反对。

在音乐作品方面，极端柏拉图主义者也并非一定要否定作曲过程中确实存在某种重要的创作活动。这便是当代美国数学和语言哲学家杰罗德·卡茨［Jerrold Katz］所谓的"第一表征"［first-tokening］——即，首个被创造的具体可感事物，它可以使我们理解作曲家所发现的那个抽象的类型是什么。

也许有人会说，当说起某个有声望的作曲家（就像贝多芬、莫扎特或巴赫那样）时，音乐类型的第一表征实际上是存在于这些作曲家"脑海中"、内心里或想象中的，或许就是一种心智的"表演"。但毫无疑问，这种第一表征（它使我们得以接触这些被发现的作品）就是被写下的乐谱，或者对更小范围的人来说，就是对作曲家作品的表演。不论读者会做出怎样的评价，卡茨想说的只是——我们可以将任何音乐作品有关于创造那部分的内容置入第一表征中去。

因此，在卡茨看来，作曲最终成为一种发现和创造的双重过程。作品是一种类型，是被发现的。而第一表征，它展示了作品——是对世界的发现——则是一种创造。此外卡茨还提出，当作为创作的时候，第一表征则会体现出某些事物的价值，如原创性，而对此那种作为发现的作曲观念则似乎无法予以体现。原创［originality］，在卡茨

看来就是类型的第一表征。

要使怀疑论者相信可以将作曲描述为一种发现，并认为这是一种可靠的选择的话，我们还得说上一大堆话。但是出于某种更合适的理由，我们必须到此为止。我仅仅希望至少能让读者感到我的话是一种有可能的选择。现在我们转到极端柏拉图主义的第二个问题：即，表演方式的问题中来。

极端柏拉图主义者很可能会陷入某种立场（我曾经便是这样）：即，一旦作品的声音结构被奏响，它便等同于这部作品的表演。作品类型就是一种声音结构类型，而表演则是这种类型的声音结构实例。但是，如果有四位木管演奏者演奏一首特地为四个弦乐器而写的作品，并且他们正确地演奏出所有的音符。换句话说，他们完好无损地呈现出作曲家所构想的以及乐谱所指示的音响结构。那么，这算是对该作品的演奏，或者说实例吗？极端柏拉图主义者似乎一定会回答是，但是那些普通非学术圈内的人很可能倾向于说不（虽然未必总是如此）。然而，如果"不"是正确答案的话，那么显然极端柏拉图主义必定就是错误的理论。

实际上，这个问题并不能简单地以"是"或"否"的方式来回答。因为在整个西方音乐历史中，作曲家们对于演奏的态度从未获得统一。在某一时期内，态度较为宽松——也就是说，作曲家们认为最重要的事情是音响结构，而演奏的手段，至少在某种宽松的范围内，或多或少是由演奏者本人来决定的。音乐，在这种放任主义[*laissez-faire*]的时代中自然不会形成极端柏拉图主义当下所遇到的问题。

然而，在近现代（从 17 世纪中叶一直到当下），关于他们作品的器乐编配条件方面，作曲家则越来越坚持自己的态度立场。同时，除了那些作曲家所约定的内容以外，音乐变得越来越不可能用普通乐器来实现。尽管如此，我想极端柏拉图主义仍然会对这些音乐有效。

要想证明这一点，我们不妨回忆一下我曾经解释过的"形式主义"——其内容不仅包括狭义的音乐形式，也包括各种其他方面。其中就有我说的"音色"[tone color]。因此，当一个特定的乐器被作曲

家选择用来演奏一个特定的乐句时,该乐器的特定音色便会作为作品音响结构的一部分而制定下来。这样,音响结构、音色以及所有作品中的东西便全都属于作曲家所发现的类型和第一表征了。

了解了这些后,我们同样也必须指出,在近现代,特定的配器尽管常常在保持作品个性方面至关重要,但并非总是如此。而这正是为什么为不同乐器改编的作品还是会使我们认为该作品总是存在的——尽管改变了某些音符,或在最低限度内改变了一些音符,但人们仍会得出这种结论。

需要特别强调的是,在什么使音乐作品成为如其所是类型的问题上,那种非指定性配器的音响结构,也就是音质或音色,比其他任何方面都更容易被我们深层的直觉所捕获。可尽管如此,仍然有大量西方音乐的音质和音色成为其不可分离的成分——或者说,(至少我这么认为)成为其声音结构的一部分。但是,我已经指出,由于音质和音色可以被解释为类型的一部分,因此它们并不会给极端柏拉图主义带来任何问题。

可能会给极端柏拉图主义带来问题的是,当音质和音色被称为某种人工合成物时该怎么办。在20世纪后期技术时代来临之前,这个问题绝不会被考虑到。因为整个西方音乐史直至最近,获得双簧管声音的唯一手段便是去吹奏它,获得小提琴声音唯一的方式就是去演奏它,如此等等。然而,如今有人可以在一台电子装置上合成这些声音,并确实能够完好无缺地"构建"出一种贝多芬《第五交响曲》的"声音",包括结构、音质和音色等。那么,这算是一种演奏吗?它是作品的一种实例吗?

当然,贝多芬《第五交响曲》被合成出的声音并不是一种演奏行为,因此就无所谓演奏了。而且,在本章一开始时我们便约定好,当我使用"表演"这个词时所指的就是"产品"。换而言之,就是那种由活动制造的声音。但是贝多芬《第五交响曲》被合成出的声音根本上就不是一种演奏活动的产品,因此,也就不是对这部作品的"演奏"——无论从活动还是产品的意义上均是如此。

关于这个问题,似乎以下的解释是可取的,即,尽管所有的表演都是作品的实例,但是仍会存在一些不是表演而是合成的音响的情况,它们也能被作为实例的恰当例子。对一些人来说,这种说法可以作为一种完全合理的解决方案。但是其他一些人却会本能地不以为然。他们可能会说,除非这些声音是以传统的方式,由音乐家和乐器制造出的,否则某种音响既不会是表演也不会是实例。我们该怎样回答他们呢?

我们也许应该坚持自己的立场,以我们的直觉回击他们的直觉,并告诉他们:在乐谱中——正如我们所了解的那样——并没有排除表演行为之外的任何实例呈现方式,同时,也没有排除存在某个实例,但它并不是表演的可能性。而另一个更为冒险的见解是,我们不仅仅可以把音乐表演,即那种产品解释为某种声音的存在,同样也可以将它解释为某种视觉存在。一部仅在音乐会中演出的歌剧(略去服装、舞台背景等等)并不是对作品的实例,因为歌剧作品是由视觉成分和声音成分同时组成的。一部属于礼拜仪式的一部分的音乐作品——比如说在弥撒中——与歌剧一样也具有视觉成分,也有道具布置,这就是说,它也是礼拜仪式的一个组成部分。因此,一次音乐会版的弥撒演奏,就像音乐会版的歌剧演奏一样,并不是对该作品的实例。但是,难道贝多芬《第五交响曲》不是为了在公共音乐厅中被演奏而写成的吗?莫扎特的《嬉游曲》和《小夜曲》不是为了提供社交功能而写的吗?难道这些作品没有其视觉成分吗?(当然,我并非是指所有那些参与者都得穿上古代服装!)如果一次表演中的视觉成分是一部音乐作品的重要成分,那么,作品的一次真实的实例就必须是一次带有视觉成分的表演,而且,某种类型一定会表明这种必然性。它将会是作曲家所揭示出的、所首次表征之内容的一个方面。

我想,直觉和哲学能为我们做的已到此为止了,至少在这本导论有限的篇幅内是这样。关于配器的问题,我想总结的是,极端柏拉图主义至少仍然是奏效的。

而极端柏拉图主义的第三个问题,我们会记得,是认为音乐作品

和所有艺术作品一样,很可能都带有艺术家特有而鲜明的个人印记:它们都是艺术家的"个性体现"。然而,对某种事物的发现却是"非个体性"的。正如杰罗德·莱文森竭力反对的那样——美洲大陆就在那里等待着哥伦布的发现,而一部交响曲的来源则非作曲家莫属。

美洲大陆的发现和一首交响曲作品之间的对比,毫无疑问会显示出明显的反差。但是用它来反击极端柏拉图主义则无异于洗牌时作弊。也许对于柏拉图主义者来说,更妥善的比较是在贝多芬《第五交响曲》与牛顿在他的伟大作品《数学原理》[*Principia Mathematica*, 1687]中所提出的运动定律之间进行的。因为,《数学原理》必然带有牛顿个人的特点,就像《第五交响曲》带有贝多芬的个人特点一样。(曾有不少内行告诉我说,很多数学家和数学物理学家都有着非常明显的个人风格,而且这些风格显示出奇光异彩。)

贝多芬《第五交响曲》和牛顿的《数学原理》之间的对照,至少从一个侧面回答了莱文森的问题。可以这么回答:正如杰罗德·卡茨所提到的,那些个体性的特征都是第一表征的产物。因此,根据卡茨的观点,艺术家们的创作成就、他们的特性以及个体与作品之间的关系等,都取决于艺术家能否有可能使我们感受到他们曾经发现的那些事物。

这种看待音乐作品的方式,曾被一部讲述贝多芬生平的充满浪漫色彩的旧时电影完美地表现出来。这部电影的片名是《英雄》[*Eroica*]。(贝多芬给这部伟大的《第三交响曲》冠以"英雄"的名称,此外他本人也被 19 世纪看成一位英雄,具有十足的英雄气概。)在这部影片中有一处令人难忘的场景——贝多芬第一次完全意识到自己正在逐渐变成聋子,也就是说,他将变成一个耳聋的作曲家。他绝望极了。但他的朋友阿曼达——那位神父——则试图安慰他,并告诉他这样的想法:上帝关闭了他的耳朵,是为了让他听见只有当全世界的喧嚣都被扫除之后才能听到的声音,因此,他可以用心中的耳朵来听,可以说贝多芬使我们听到了那些他所听见的、全新的和来自理想世界的声音。这些声音存在于某处,只有贝多芬这位耳聋的作曲家

才能够听到它们,但我们不能。正是由于他特殊的天赋,特殊的才能,贝多芬为我们发现了那些声音。这些声音是作曲家特别的声音,只有他才能发现,因为只有他才能"听见"。

我们常常会把艺术创作理解为某种特别具有传奇色彩的概念。在这里做一些纠正的提醒是有益的,就像这部电影提醒我们的那样,对艺术传奇式的论述实际上是充满了多么浓郁的"发现语言"的色彩。

在总结以上问题时,我不想给人留下这样的印象:即,我认为卡茨的观点充分地解答了莱文森的疑虑。实际上还会有更多的内容必须予以讨论和有必要讨论。而这仅仅只是一个开始。但作为一本导论,人们所期待的只是让它抛砖引玉而已。如果这些问题驱使读者进行更深的思考,他们就一定会找到自己的答案。

现在还剩下第四个难题需要极端柏拉图主义予以解决:既然作品都是各种类型,它们既无法被创造,也无法被摧毁,可是为何很多音乐作品却可能被毁坏,并且实际上已经有人这么做了。我要暂时把这个问题放到一边,先举出一个可供极端柏拉图主义选择的观点,这个观点被杰罗德·莱文森称之为"有条件的柏拉图主义"[qualified Platonism]——这也是他自己所持的观点。在本章末尾,我还会重提这个话题。

我现在简明扼要地介绍一下莱文森的观点。莱文森,与我们中的大多数人一样,希望能找出一种兼顾各方的解释。他对(我也是如此)类型/表征与作品/表演之间的完美匹配有着浓厚的兴趣。但与那些极端柏拉图主义的赞同者(比如卡茨和我本人)不同的是,他认为那种把音乐作品作为各种发现物的观点,以及这种观点所引发的各种推论都是无法接受的。对此,其中的矛盾该如何解决呢?

如果你要想坚持认为类型/表征可以作为作品/表演的分析,并支持那种作品时被发现而不是被创造的推论,那么干脆主张音乐作品是各种被创造的类型的观点岂不更好?而这正是莱文森所提出的观点。音乐作品,用他的术语来说就是"创立类型"[initiated

types]。它们可以被制造,但不是被发现的。它们进入存在必须通过有意图的人类行为的初始化。在莱文森看来,铸有林肯头像的一美分硬币和福特雷鸟牌轿车、贝多芬《第五交响曲》一样都是各种类型。在我口袋里的一美分硬币是一个表征,而铸有林肯头像的一美分则是类型。你的红色雷鸟车是一个表征,而福特雷鸟牌轿车则是类型。昨晚我们听到的贝多芬《第五交响曲》是一个表征,而《第五交响曲》则是类型。但是,所有这些类型都是在人类历史上的某个时期被创造出来的,而并非早已存在并被人们发现出来的。而且,只有当这些类型被创造出来或被初始化之后,各种表征——一美分硬币、雷鸟车和《第五交响曲》——才能得以存在。

由于创立类型的存在,因此,音乐作品才得以存在。但这些类型会消失吗?当被初始化之后,还可以将其终止吗?对极端柏拉图主义者来说,音乐作品就像"二"这个数一样,既不可能被创造也不可能被毁灭。它们无始无终。唯一能在它们身上发生的仅仅是他们可能被永久地在人类意识和记忆中被抹除——所有那些制作各种表征的手段都可以被摧毁,所有的乐谱、录音、以及音乐家内心中的记忆都可能被粉碎为尘土。如果从这种意义上说,贝多芬《第五交响曲》可以被毁坏。对我们来说,它可以化为乌有。但是它一定会存在。问题是,如果它是一个创立类型的话,它还会有可能消失吗?

莱文森的回答非常有意思。他认为这种观点最具有防御性:一部音乐作品确实是能被予以摧毁的(也毫无理由可以认为它不可能被摧毁),但条件是没有人知道这部作品,或者将来再也无法知晓它。尽管如此,莱文森仍然还是强烈地被更加极端的柏拉图式的直觉观念所吸引着——类型是无法被摧毁的,即便是那种一旦被创造出便不再消失的创立类型,但它们必然会永远地留在这个奇怪的世界里——这个世界充斥了各种像"二"这个数,以及极端柏拉图主义者所指出的琳琅满目的类型。就像弗兰肯斯坦博士一样,作曲家也创造了一个一经诞生便再也无法被征服的怪物。

但是,这场极端柏拉图主义的思考游戏(甚至最后可以说它是对

死亡的否定)至少显示出对创立类型的整个观念的深切忧虑。我们可能创造一个无法毁灭的事物吗？除此以外，无论创立类型是否可能会消失，它毕竟还是一种不占据时空，且我们无法与之发生具有因果关系互动的抽象事物。这也就是说，人类以及这个世界中的任何其他事物都无法影响到它们，反之亦然。而这对于我们，以及卡茨来说，正好说明了如此这般的事物不可能通过人类行为而得以存在。因为，人类行为的创造物如果不是那种人类可以实际介入的事物(但类型存在于我们已知无法与之互动的非时空域界里)，还能是别的什么东西呢？换句话说，创立类型在逻辑上根本就不成立。如果它能被创立，就不可能是某种类型；如果它是某种类型，就不可能被创立。

现在，对这个问题我们必须打住了。目前我所能做的就是给读者提供三种选择，就像很多哲学家喜欢说的那样——"仅供参考"。也许，在看完极端和有条件的柏拉图主义的难题之后，读者们会感到那种把音乐作品理解成"依从集合"的观念还不至于太糟，并且值得人们予以反思。但另一方面，如果读者认为(正如我所认为的)这种观念是毫无成功希望的，他或她便可能会接受极端柏拉图主义(尽管表面上看似违反直觉)并会尝试理解它们、接受它们。或者，读者终究仍将赞同有条件的柏拉图主义，并设法找出某种方式来理解下面这些话：作曲家(有血有肉的人类)能创造出非时空性的实体，而该实体却无法与人类进行具有因果关系的互动，并据此认为某个创立类型能够为自己找到像类型那样的容身之处。但不管怎么说，还是那句话："自行选择，后果自负。"

我的选择是极端柏拉图主义。在这三者之中，它是最违反直觉的。但在我看来，它也是富有哲学旨趣的。而且，我想当你大呼惊讶之后，这种把音乐作品作为发现物的观点将会在所谓创造过程[creative process]的问题中(似乎仍有大量的未解之谜盘旋于此)带给你很多必要的启示。此外，它至少将由此而指出某些艺术与科学之间的相似性，这会有助于我们弥合很多人曾经为之困顿的概念鸿沟。

然而，无论读者将会在三者中做出何种选择，我在本章以前所探

讨的全部音乐哲学问题都会与之并行不悖。而且，无论做出哪一种选择，都与下一章中的与表演概念紧密相关的探讨彼此相容，我们将立刻展开这些讨论。

第十二章　关于……的表演

　　上一章结束时，我曾说在第十二章中对音乐表演的讨论将会与第十一章提出的三种理论（关于什么是音乐作品）并行不悖。之所以这么说，理由是那种"什么是音乐表演"的问题总是以音乐表演必须依从于乐谱为首要原则的。这是作品的表演不至于沦为他物的基本条件。但是，对于"什么是一部音乐作品"的问题，所有这三种已考察过的分析都承认一个前提假设，即，无论人们认为音乐作品是其乐谱的各次表演的集合，或是被创造出的类型，还是那种并非被创造出而是被发现的类型，都必须对"表演必然依从于乐谱"这一点取得共识。反柏拉图主义者、极端柏拉图主义者以及有条件的柏拉图主义者对此都毫无异议。所以，对什么是一部音乐作品的考察是从对最低限度的定义（即乐谱的依从）开始的，这定义通用于以上三种分析观点，因此也是由这三种观点所构成。关于音乐作品，任何脱离此种最低限度定义的讨论都不会形成与音乐作品的本质相关的更深入的见解。

　　关于"什么是音乐作品"的问题，我并不想说本章所要进行的分析将会与任何可能存在的分析彻底一致。这是不可能的，因为我不可能知道所有那些对音乐作品的解释方式。但是，唯一可以保证的是，在这一章中我即将谈到的有关音乐表演的话，是与那些我已经探

讨过的音乐作品符合一致的。我确信,这已经足以满足当前的目标了。

在本章中,"什么是一部音乐作品"的问题将会划分为两个子问题予以展开。首先,由于我们都已经了解表演是对乐谱的依从,因此,第一个问题显然是:什么才是对乐谱的依从?第二个问题是,音乐表演是如何依从于乐谱的?

然而,一旦了解某个依从于乐谱的复杂"音响客体"的意义,并因此而实现可被称为一次演奏的最低要求之后,我们就会想知道该问题其他方面的内容了。毕竟,一座楼房是一种依从于建筑师蓝图的事物,而国际象棋则是依从于象棋比赛的游戏。尽管一座楼房或一次象棋比赛中的某些方面与一次依从于乐谱的表演有些相似,但是它们彼此却是迥异的事物。一次音乐表演是怎样的一种依从性"事物"呢?是房屋与蓝图那样的相互关系吗?还是国际象棋与象棋规则之间的关系?或者,根本就是某种其他类型的关系?这正是我们要提出的第二个问题。

但是,凡事总有先来后到。所以我们先看第一个问题,即,"依从于一份乐谱"所指的是什么。

对这个问题最显见的答案是,所谓依从于一份乐谱或记谱符号,就是按乐谱或记谱符号中的演奏指示和要求而产生音响客体。这就是我所能告诉大家的所谓"依从于乐谱"的"定义"(如果你愿意使用这个词的话)。接下来,我会进一步补充说明(而不是空洞地概括),并举出四个具体而翔实的谱例来讨论彼此间的差异。这么做的同时,我希望读者们能从实际的角度更明确地认识到所谓"依从于乐谱或记谱符号"的实际内容是什么,但这不会给"依从于乐谱"做出任何逻辑上无懈可击的定义。因为读者一定会有不同的想法。我希望,下面这些论述将会给读者提供有关"依从于乐谱"问题的总体性理解——不论其逻辑终点会是怎样的结果。在取得这种总体性理解之后,我才能够继续讨论演奏是一种怎样的"事物",以及是什么造就了如此这般"事物"的问题。

第十二章 关于……的表演 209

　　从表演者的角度，可以说对乐谱的依从就是"完全按照写下的音符来演奏"。因为，不论无意中或多或少演奏了某些音符，还是故意添加或省略了某些音符，都等同于违反了乐谱的指示。而如果演奏者没有依从乐谱指示，严格来说，他就没有依从于乐谱。

　　可是，对这条"完全按照写下的音符来演奏"的法令，任何一个

图一：中世纪早期圣咏记谱

明智的表演者都会反驳说,如果真的这样做了,表演者一定会弄出一次非常没有乐感的,也就是说极其糟糕的表演。一个出色的、富有乐感的演奏家一定会为演奏增添各种超越谱面的内容,难道不是这样吗?此话听来有理。无论如何,在我们进行深入思考之前,要是能首先理解何谓"完全按照写下的音符来表演"这句话的意思,将会是很好的建议。我们将会发现现象背后的秘密。因此,现在不妨来看看下面这四份乐谱,我将会用它们来进行讨论。

图一是一份早期西方音乐记谱的例子;图二则是 18 世纪上半叶的一份乐谱,这个时期被称为"数字低音"时代(我一会儿将予以解释);图三是一份 19 世纪早期的乐谱,但已经完全具备了现代形式;而图四则是图二的现代表演版本。

现在,有些不识谱的读者大概已经开始紧张了。不必如此!我有关这些乐谱全部的话都可以被任何人理解,不论你是否精通音乐,都毫无关系。

就那些对现行的音乐记谱法略知一二的读者而言,图一看上去极为怪诞。如果只知道现行记谱法的模样(而尚未了解更多)的话,我们几乎不会把这份中世纪早期的音乐文献作为乐谱而辨认出来。它看上去仅仅只是一份在字母上标有重读符号[accents]的文本。但是,这些记号实际上却是那些歌者的操作说明:这里唱高一些,那里唱低一些。换句话说,它们是一组旋律的记谱符号,这是一首礼拜圣咏。

也许,有人对这份乐谱的即刻反应是把它理解成一种传达音乐内容的原始载体。比如说,现代记谱告诉我们一段旋律开始时的音高,并且精确地标示出下一个音该有多高和多低。但是,图一中的那些"鸡爪印"仅仅只能说"高一点儿"或"低一点儿"。究竟高多少或低多少,且具体比"什么音"要高一些或低一些,这些都是不清楚的。显然,可以得出如下结论:这种记谱法不可能以确切的方式告诉人们应该对之依从些什么。也许会有人坚持认为,这种记谱法还有待完善,因为只有完善的记谱法才能使依从于乐谱的观念彻底合法地得以

运用。

我认为这种回应是错误的。因为它忽视了如下事实：这份记谱和任何时代的记谱一样，都是存在于音乐实践之中的。没有任何一种记谱可能在必要背景知识之外被诠释。而我们在此考察的这份所谓原始记谱之所以初看起来难以理解，原因不过是由于它被置于当下的音乐实践中（而不是它所属的那种音乐实践）来思考了。据著名的中世纪学家、音乐学家雷欧·特莱特勒[Leo Treitler]介绍，那个时代中的音乐实践主要是通过演奏家的记忆来进行的，记谱所提供的作用是提示而并不是指示。简而言之，假如能回到那种记谱法所属的音乐时代和实践中的话，表演者对记谱的依从则会充分地依靠记忆来进行。因此，即便对这种记谱的依从意味着相比现代记谱法更不精确的音高可能性，也不能证明依从于这种记谱的表演集合是不存在的。这只能意味着，那种宽泛的音高可能性也是依从于一份记谱的——尽管并不依从于现代的记谱法。

为了更明确这一点，我们不妨来看看数百年后的另一份乐谱，除了有一点细微的不寻常之外，这份乐谱无论如何都接近于一份现代乐谱了（图二）。对于某些粗浅地了解过乐谱样式的读者来说，这份乐谱——约翰·塞巴斯蒂安·巴赫（1685—1750）为长笛与羽管键琴所写的奏鸣曲的开始部分——看起来就会像预想中的那样了。与前面那份中世纪早期记谱的例子不同，这是一份清楚无误的乐谱，而不再是"鸡爪印"。但是，如果你仔细观察就会发现其中也有一些有趣的现象。在第二个声部（即低音伴奏声部）上方印了一些细小的数字。在一份乐谱中，那些数字是用来做什么的？尽管很显然，我已经说这是一部为长笛与羽管键琴而作的奏鸣曲，但是似乎巴赫写给羽管键琴家的仅仅只是左手演奏的低音声部。那么，右手做些什么呢？插在口袋里？难道在巴赫的时代，羽管键琴家只用左手演奏不成？

为了说明我的用意所在，这里还有个例子（图三）。这是19世纪作曲家迦太诺·唐尼采蒂[Gaetano Donizetti, 1797—1848]为双簧管和钢琴写的奏鸣曲开篇部分。正如所料，这里既有双簧管声部，又

图二：巴赫为长笛和羽管键琴所写的奏鸣曲（BWV1034）
数字低音版本的开始小节

有能让钢琴家左手和右手都参与演奏的钢琴声部。请注意，唐尼采蒂作品中的低音声部上方并没有任何小数字。

图三：迦太诺·唐尼采蒂为双簧管和钢琴写的奏鸣曲开始小节

那么，在巴赫的奏鸣曲中究竟发生了什么？有经验的音乐家知道，这些总谱上的小数字将会告诉羽管键琴家应在右手上演奏哪些和弦。这就是所谓的"数字低音"。而且，当羽管键琴家根据这些数字低音的指示来演奏时，他就会奏出类似于图四中所展示的结果——这看起来是一首真正为长笛和羽管键琴所写的奏鸣曲了，而不是一部为长笛和独臂羽管键琴家所写的作品。

但是话说回来，正如在那个中世纪的记谱中的情况一样，读者可能会有这样的反应：巴赫的记谱并没有彻底规定羽管键琴家该如何演奏，因此，依从于乐谱的概念并不适用于这种记谱体系。唐尼采蒂则准确地告诉钢琴家左右手应该弹些什么。可是，巴赫却仅仅规定了羽管键琴家可以用右手演奏哪些和弦而已。并且，羽管键琴家在如何演奏这些和弦上具有极大的自由度。他们可以根据自己的判断弹奏任何其他的音符，前提是只要不违背那些"数字"以及巴赫时代所强调的音乐"语法"之基本原则即可。因此，一个伴奏者的演绎可能听上去与另一个非常不同。他们演奏的具体音符会相当不同。而这种情况在演奏唐尼采蒂的奏鸣曲时绝不可能发生。如果两位钢琴家在右手上弹出了不同的音符，那么肯定是其中任何一位（或两位都是）没有依从于乐谱。"只许演奏我写出的音符"——唐尼采蒂的记谱法这样命令我们。

不管怎么说，与前面的中世纪记谱的情况一样，那种认为巴赫的乐谱并未完全规定对它的依从的信念，是人们将其置于更靠近于现代音乐实践（而不是巴赫所属音乐时代的实践）的错误想法所引起

图四：巴赫为长笛和羽管键琴所写的奏鸣曲（BWV1034）
演奏版本的开始小节

的。在巴赫时代，数字低音是作品尤不可分的成分。可以合理地认为，巴赫与唐尼采蒂奏鸣曲之间的区别，在于唐尼采蒂充分为右手键盘部分设定了依从乐谱的条件，而这正是巴赫的记谱法未曾做到的。可以说，巴赫的记谱法是"模糊"的，因为它没有像唐尼采蒂那样"确切"地决定右手该演奏哪些音符，而只是模糊地给出某

个宽泛的边界,在边界以内可以允许个体去进行选择。但这却是一种错误的观念。对巴赫乐谱的依从是彻底决定好了的。在演奏这首长笛奏鸣曲时,如果正确地按照数字低音所呈现的指示来演奏的话,羽管键琴家右手上演奏的声部就是彻底依从于巴赫乐谱的。这些指示不但包含了数字低音所容许的东西,也包含了实际意义上那些要求依从的东西。巴赫的记谱法中,这种自由是依从于乐谱的一部分,这就像在唐尼采蒂那里,"严格遵守"是依从乐谱的一部分一样。尽管看上去彼此相反,但巴赫的记谱法和唐尼采蒂一样完全决定了对乐谱的依从。

当了解这些之后,我们便可以转回去看看图四的例子,它将展示出完全依从于巴赫乐谱更多的真实细节。键盘上右手声部的音符,就是所谓巴赫的数字低音现代版的"实现"。在巴赫的时代,羽管键琴的右手声部是即兴演奏的,换句话说,是在演奏中当场实现的。这种"视奏"数字低音的能力,是羽管键琴家技术训练的一部分,是演奏"艺术"中的一部分。然而,很多今天的伴奏家却不再拥有这样的技巧了,因此出现了各种有数字低音的"演奏版本"[performing editions],这些版本为当代的演奏家提供了补写好的右手声部。而关于这一点,我想指出的是,使用了补写了数字低音的现代版并不能意味着对乐谱完全的依从。这是因为,乐谱要求的是一种右手上的即兴演奏。一种即兴发挥的演奏具有一种自发性的感觉,并且同一部作品会有不同的演奏,而这正是那些固定的、补写出好的数字低音版本恰恰缺乏的。

还有一种观点,它把巴赫时代的键盘伴奏家理解成像作曲家一般。在演奏中,右手上的音符即是他的"作品"。从真正意义上说,演奏数字低音就是进行一种作曲活动。演奏家就是作曲家。因而,我们在这里可以看到,至少有一种音乐演奏实际上就是在作曲。这就给人们提供了一个关键理由,去判定音乐表演究竟为何物。因此,对乐谱的判定将会是接下来的任务。

我们知道,一次乐谱至少是对乐谱的一次依从。即便本书并没

有（也不会）为所谓"依从于乐谱"给出某种合乎逻辑的定义和分析，但我们仍可以某种实用的、非正式的方式获得一种新观念，来解释依从于乐谱的实际意义是什么。下面的问题就是——如何描述那种达到"依从于乐谱"最低要求的音乐表演之特征。

不妨先考察一下这样一个显见的事实，为什么在古典音乐传统中，表演家常常被称为表演"艺术家"？这是因为，如果这些表演者都是"艺术家"的话，那么他们的产品——各种演奏——似乎就可以被顺理成章地作为艺术作品了。

当然，我们也会将很多人都称为"艺术家"，虽然那只是有名无实的称呼而已。如果我说，我家的水暖工是一位会灵活使用焊枪和活动扳手的真正的"艺术家"，我只不过在恭维他而已，并不是说他所安装的水管和水龙头是严格意义上的艺术作品，也不是说他和伦勃朗、莎士比亚是同一类人。我使用的"艺术家"这个词，常常只是表示"敬意"。我将这些赋予艺术和艺术家的溢美之词夸张地用在一位技术工人那里。也许因而可以认为，当称一位小提琴家或钢琴家为表演"艺术家"时，情况也是类似的吧。

但我却并不这么看。我认为，这两种情况并不相同。试想，下面这样的话将会多么令人奇怪："她在演奏小提琴方面是一个真正的艺术家。"那么，她在小提琴方面除了是艺术家还能是别的什么呢？如果说"他在使用活动扳手方面是一个真正的艺术家"，这句话是说得通的，因为水管工人并不是艺术家，而且活动扳手也不是艺术行业的惯常工具。但是反过来，如果说"她在演奏小提琴方面是一个真正的艺术家"，这就会有悖常理，因为人们早已完全认同古典音乐表演家都是艺术家的观念，而小提琴也是表演"艺术家"行业中的乐器之一。

因此，表演家就是艺术家，而他们的表演自然而然也就是艺术作品了。但它们算是哪一种作品呢？很明显，当然是音乐作品。然而，这个回答又导致了另一个问题。在绝大部分情况中，表演家所表演的作品是由另外某人作曲的。巴赫谱写了那首长笛奏鸣曲，长笛家

塞谬尔·巴伦[Samuel Baron]演奏了它。但这似乎并不等于出现了另一个作品和另一个作曲家啊。尽管问题的确如此,如果暂时返回那个数字低音的例子中看一下,我们就会寻得答案。

我们记得,当一个羽管键琴家在右手上演奏出那些数字低音时,严格地说,他就已经在作曲了——把各种音符添加至原先空白的地方。不但如此,他的音乐作品还会和别的伴奏家不尽相同。如果某个伴奏家足够出色,那么他的数字低音演奏甚至都会具有鲜明的风格,这种风格会区别于另一个足够优秀的伴奏家。这里可以举出一个明显的例子:巴赫的数字低音演奏风格便与他同时代的亨德尔迥然有别。巴赫的风格就是巴赫式的,而亨德尔的风格就是亨德尔式的。

不妨设想,如果两位非常出色的羽管键琴家都演奏那首巴赫的长笛奏鸣曲开始部分(图二),每个人的演奏将会是怎样的呢?没错,他们每个人都做出了对该作品的演奏。但是这两种演奏将是非常不同的,甚至会到那种天差地别的程度。它们既是不同的作品,又是相同的作品——即巴赫的长笛奏鸣曲,作品号是BWV1034。对这两种演奏,我们可以用这样一种方式来概括:它们是一部作品的两种不同版本。

不妨将这个例子与下面这套勃拉姆斯为两架钢琴所写的海顿主题变奏曲(Op. 56B)进行比较。勃拉姆斯后来将这部作品改编成管弦乐版本(Op. 56A)。我们并不会相信它们是两个不同的作品,而且勃拉姆斯也不这样认为:这便是为什么他为这两部作品标上了相同的作品号(Opus)——Opus在拉丁文中就是"作品"的意思。但就其中的不同音符,以及不同的"音响"来说,这两部作品仍然有区别——两架钢琴的音响与管弦乐队的差异是明显的。

勃拉姆斯使双钢琴变奏曲变成乐队变奏曲的过程,用一个恰当的音乐术语那便是"编配"[arranging],或有时也可以说"改编"[transcribing]。而他的工作所导致的结果并不是两部作品,而是同一部作品的两个"版本"。

改编并不是一件无足轻重的工作。它需要各种高深技巧并具有艺术性[artistry]。实质上,它是作曲艺术的一个支流,而且,在音乐界有一些这方面的实践者曾因此获得极高的名誉。它们是对某些艺术作品的改编,除此之外,出色的改编本身就是"艺术作品"。

因此我会说,在给巴赫的长笛奏鸣曲伴奏时,拉尔夫和希尔维尔两位演奏家所演奏的正是他们对作品的"改编"——即他们各自的"版本"。他们制造了作品的实例,依从于乐谱,与此同时这也是他们对作品的特别的编排——也就是各自的"版本"。此外,我还会说,这在所有古典音乐传统的表演中都是真实有效的。表演古典音乐非常近似于改编音乐——当然,不是严格意义上的那种改编。表演艺术家近似于改编者,而他们所制作的那种艺术作品也近似于(但不是严格意义上的)某种改编。甚至可以进一步说,改编乐曲是作曲家艺术的一个分支专业,而音乐表演家则近似于(并非严格意义上的)作曲家。

讨论至如此阶段,我能想象读者或许会遇到下面的这个问题。毫无疑问,数字低音的记谱法非常符合于我刚才所说的观点。因为很显然,完全可以认为把数字低音"呈现"出来就是一种作曲,同样也可以说,拉尔夫和希尔维尔两人所演奏的巴赫作品也就是完全不同的版本——毕竟,他们在右手上分别演奏了不同的音乐。但是,这种情况在唐尼采蒂那里却彻底不同了。在那里两位正确地演奏伴奏声部的钢琴家,必然是在演奏同样的音符。他们所做的正是演奏唐尼采蒂为他们写出的音符,既不多也不少。因此,尽管巴赫数字低音记谱法为演奏者的"作曲"提供了一定的自由度,但是唐尼采蒂的现代记谱法却没有这么做。

但是,在现代记谱法的例子中,如果我们细致思索一下"仅仅演奏写出的音乐,一个不多一个不少"这句话的意思,我们就会看到这样一种音乐的特性——即,在如何,或以何种方式依从于那些写出的音符的要求和表演艺术容许演奏家充分自由度之间并不矛盾。因为那些写出的音符仍然允许有各种不同的解释。正是这个原因,我们才得以分辨和欣赏不同演奏家在演奏中显示出的迥异的风格。

演奏家们在乐器中发出彼此不同的音色。在允许的范围内,他们对某个音的时值做出细致的层次差别。他们的分句也各不相同。他们对乐句的分组不同,所强调的重音不同,甚至不强调的内容也不同。某些演奏家像机器一样准确地演奏,而另一些则更为夸张自由。某些演奏家善于表现,而另一些则简朴克制。

正是因为这些表演方式上的明显差异,我们才可以清楚地辨别出不同类型的表演风格。法国的、德国的、意大利的、英国的以及美国的表演家才会有国别上的风格特征。形形色色的表演家因为他们独特的表演方式而闻名世界。而且,他们还教出了很多模仿自己的学生,并由此建立各自的钢琴学派、小提琴学派、单簧管学派,等等。

也许,所有这些表演特征都可以用一种称为乐谱记录器[the Melograph]的设备显示出来。这种机器可以精确地记录下任何个别演奏中每一个音符的时值,以及音和音之间确切的空隙,并以视觉呈现的方式把它们记录下来。当我们观察乐谱记录器所记录下的同一旋律的两种演奏差别时,就会发现表演家演奏(唱)了不同的音符,即便他们严格依从于按写出的音符来演奏的规则亦是如此。因此,尽管数字低音记谱法可能是一种明显的不同演奏者之间具有不同表演方式的证据,但是乐谱记录器却显示出,即使作曲家像唐尼采蒂那样写出了所有的音符,并且只允许这些音符被演奏,其结果仍是——不一样的演奏者,不一样的音。

只要音乐还是一种传统的表演艺术,对同一部作品的演绎就会具有显著的差异。在记谱得以保存,传统得以恢复的西方艺术音乐历史中,无论何时何地这差异都是表演家和作曲家之间的"契约"的一个部分。换而言之,在西方音乐史中,作曲家希望表演家是具有独立品格的艺术家,这种情况至少从有了身份明确的作曲家以及清晰可辨的表演实践那一刻开始便出现了。我已经说过,表演家艺术极类似于"改编",而表演家的产品,即一次演出、一部具有独立品格的艺术作品,实际上都极为类似于一部对某个作品的"改编版本"。在音乐中,以及在所有表演艺术中,你都能发现同一作品的这两种不同

的形式。

但是对于我所给出的表演和表演者的分析,在当代已经遭到了一些人的抵制,这主要是来源于一些历史音乐学家的成果,以及这些成果所引出的一场运动——我称之为(某些人也这样称)"历史本真主义演奏"[historically authentic performance]。在这一章中,我将会以对这种运动的探讨作为结束。接下来将讨论这种运动在音乐表演的实质问题上可能会给我们带来的启发,或者说,在这种运动的影响下,音乐表演的实质甚至会产生怎样的变化。

我曾说,在作曲家和表演家之间有着一种契约,这话也许可以这样讲:表演家在契约的规定下表演作曲家所写的内容,但契约也规定了表演家可以在作曲家所写内容的基础上实践属于自己的艺术特性。我之所以用"规定"这个词,而不用"允许"或"许可",是为了特意强调,既然一个表演艺术家是具备独立艺术品格的艺术家,便不能是"作曲家的机器",他(她)除了依从于这种契约之外并非没有讨价还价的余地。传统上,作曲家和表演家之间体现了这样一种关系:表演家不但被允许实践他们自己的艺术特性,而且需要他们这样做,渴望他们这样做。在这种体制下,作曲家期望表演家能提供一个"表演艺术品"。而这正是音乐乃是一种表演艺术的原因所在。

但是,也很难将作曲家写出的内容与被表演出的风格之间拆开来看。因为,作曲家不但写出了音符,同时也写出了表演的指示——一些关于如何以及用何种方式来如作曲家所愿地表演的标志。因此,正如读者可以看到的那样,在图二和图三中,巴赫在他的长笛奏鸣曲第一乐章的开始部分用意大利语写上了"Adagio ma non tanto",意思就是"缓慢、但不太慢"。毫无疑问,"缓慢、但不太慢"在演奏这个乐章时,给演奏家留下了充分的自由度。但是"缓慢"究竟有多慢?"不太慢"又该怎样把握?无论如何,那些把它演奏成急板[Presto,即非常快]的演奏家显然违背了作曲家的指示。很显然,如果是这样的话,他们就没有按照作曲家所写的内容,按照作曲家所写的音符来演奏。因为,一个音符并非仅仅是某个音高而已,它还包含

了时值长度。因此，如果将巴赫原本要求缓慢的速度演奏得太快，就既不是在演奏巴赫的音符，也不是在体现巴赫所要体现的效果。（如果"相同的音符"以"急板"的速度来演奏，这将会产生一种与"缓慢、但不太慢"的速度极为不同的特征。）

作曲家在总谱上标出的这些表演提示，通常被认为是表达了他们的"表演意图"。"意图"也许并不是一个最好的词，在我看来，"愿望"、"建议"或"要求"这些词可能更好一些。因为对表演家来说，这些词的言外之意是：这类指示会具有，或应该具有某种影响的力度。一个表演家忽视作曲家的某种要求（如缓慢、但不太慢）是一回事，然而在特殊情况下表演家忽视作曲家的某种建议（如他认为 $mezzo\ forte$［即，中响］会比作曲家标记的 $forte$［即，响］演奏起来更好一些的时候）则是另外一回事儿了。但是恐怕这种"意图"的观念近来已经过于根深蒂固，在音乐美学的词汇中实在难以用别的词来取代。所以我得提醒各位我在这一章中赋予"意图"的实际意义。

如果说"缓慢、但不太慢"表达了巴赫对这部长笛奏鸣曲（BWV1034）的演奏意图，而这种意图同他为长笛写的音符一样都是该作品的一部分，我想，这种说法是没有什么好争论的。尽管如此，依从于"缓慢、但不太慢"的指示仍具有一定的速度范围，因为如果把它演奏成 $Allegro$（快板）或 $Presto$（急板）则是完全错误的——就像把长笛声部上第一个音 E 演奏成 B 一样不对。

从巴赫的时代以来，作曲家越来越倾向于在乐谱上写上他们所希望的表演方式的细节要求。尽管如此，事实上仍然存在着表演家们必须做出的各种决定。这些决定是什么呢？

不妨先举一个例子来解释这个问题。巴赫在这首长笛奏鸣曲第一乐章开篇处标写的速度指示明确地告诉了我们他的演奏意图。但是，像这样的速度标记在巴赫所处的时代的乐谱上常常是很少见的。在乐谱缺乏这些标记的情况下，表演家应该如何决定以何种速度来表演呢？表演家此时就可以见机行事吗？难道作曲家会说"这部作品由你决定"吗？当然不是。

我们仍然拿巴赫的这个例子来说,你会发现这部作品的四个乐章巴赫分别标示出:*Adagio ma non tanto*(缓慢、但不太慢);*Allegro*(快板);*Andante*(行板);以及 *Allegro*(快板)。这部作品是所谓教堂奏鸣曲(church sonata)的典型例子。该体裁总是由四个乐章组成:慢、快、慢、快。而另一种在巴赫时代孕育出的奏鸣曲形式被称为室内奏鸣曲[chamber sonata]则由三个乐章组成:快、慢、快。

假如你发现了一份巴赫时代的四乐章手稿,标题是为长笛和数字低音而写的奏鸣曲,但各个乐章前却没有任何速度指示。难道你会因为作曲家没有在总谱上留下指示记号,而可以随心所欲的速度演奏这些乐章吗? 当然不会。作曲家关于这些乐章速度的演奏意图,可以轻易地从它作为一部四个乐章的教堂奏鸣曲的事实中推论出来——历史常识告诉我们,在巴赫时代这种类型的奏鸣曲总是以慢、快、慢、快的速度交替演奏的。因此,如果发现这首作品的演奏家以(比如)快、慢、快、慢的速度演奏这些乐章,这便会与那类巴赫明确表示了速度的奏鸣曲(如果你发现的这首作品与巴赫的作品形式上一致的话)彻底颠倒了。很显然,在这个例子中,演奏家并没有演奏出正确的音符。

当然,这只是一个能依靠历史常识推断出作曲家意图的例子,这些历史常识可以为某些没有特定指示的作品提供解释。我们不妨再举另外两个现成的例子,并以此得出一个重要观点。

很多现代演奏家都使用所谓 *vibrato*——"揉音"来演奏。它是一种演奏技巧,器乐演奏家在一个持续的音上细微地改变音高并以此奏出一种用其他方式无法取得的生动感和紧张度。在弦乐器上,这种效果可以通过演奏家在按弦时晃动左手而获得。(我们可以亲身在音乐会上观察到这一特征。)木管和铜管乐器演奏者则是通过颤动横膈膜——即肺叶下方帮助我们呼吸的器官——来达到同样效果。

尽管揉音在 18 世纪已为人们所知,但历史证据有力地证明了在那时揉音极少或很谨慎地为人所用。因此,人们可以信心十足地推

测出巴赫以及他的同时代人并没有任何要求他们的作品以现代的意义上的揉音方式来演奏的意图。用现代揉音方式去演奏这些作品是不正确的。换句话说,如果你演奏巴赫时使用了大量的揉音,就等于没有奏出正确的音符。

与此同时,各种乐器在以往三个世纪中经过了显著变化,这也是历史事实。在这方面,木管乐器的变化即便是非专业人士也很容易发觉。现代长笛是用银、黄金或铂金制成的,而它在18至19世纪则是木质的。此外,尽管单簧管、双簧管、大管仍旧是木质的,然而所用的木料(尤其是双簧管)、形状和洞孔都与17世纪到18世纪它们的前身显著不同。不但如此,现代木管乐器看上去还有一套复杂的按键和控制杠杆系统,而这在17、18世纪是没有的,这套添置的设备被用来改善发音、拓展乐器的技术能力。

尽管对于外行来说不那么明显,但小提琴、中提琴、大提琴以及铜管乐器也经历了很多重大改变。小提琴的琴颈被加长,弓也和以往不同。小号与法国号加上了气阀或所谓的"活塞阀键",这能令它们吹奏出19世纪之前的祖先无法吹出的音来。概括地说,自从巴赫的时代以来,整个管弦乐队都显著地改变了。如今弦乐和木管的音色变得更加明亮,而铜管的音色却不那么明亮。但总体来说,所有乐器都更响了,而且音也变高了。

然而,当我们了解了这些乐器演变的历史事实以后,便可以得出这样一个显而易见的结论——巴赫与他的同时代者的意图中包括用他们当时的乐器来演奏他们音乐,而不是现在这些乐器——这些乐器有着相同的名称,但却会发出不同的声音。而且,要是我们不依从这些意图,就会错误地演奏这些音乐。换而言之,我们就不是在演奏那些正确的音符。

过去的表演实践如今已经成为音乐历史学家们仔细勘察的对象。而且表演实践的历史不仅限于纯粹的智力兴趣,而且成为当代表演家们的行动指南。我的观点(作为一种全新的音乐表演美学)正是从这种历史研究中产生出来的。从某种角度来看,我所说的那种

历史本真主义表演运动驱使表演家与作曲家签订了一个与传统不同的"契约"。下面我会解释一下这个意思。

我们来考虑一下那个揉音的例子。在旧契约中,基于表演家个人的审美判断和对所演作品的解释,无论在何处,表演家都拥有决定使用多少揉音(或根本不用)的自由。这是表演家"艺术特性"的一部分。但是,在新契约中,表演家必须使用作品被创作的时代所惯用的揉音方式来演奏。或者这么说,曾经作为演奏方式的一部分的东西如今却变成了这些音符本身的一部分——即,作品本身的一部分。在这种新契约的规定中,使用揉音就等于演奏了错音——而错音无论是哪一种契约都不会被允许。

从理论上讲,在新契约中,我们可以通过历史研究,完全确定任何一段历史中和任何一部作品的全部表演方式细节。因为只要认为或证明了作曲家对表演方面的意图是构成作品的必要成分,而且作曲家时代的表演实践以及他特定的指示都构成了作曲家的意图,那么,便可以很合理地得出以下结论:在新契约下,表演家便不再成为具有独立艺术品格的艺术家了,他们转换成其他的身份。可以这么说,他们的表演并不是自己的艺术作品,而是一种对作曲家理想表演的考古学意义上的重构[archaeological reconstruction]。原先的两种作品——音乐作品和表演作品——合而为一,变成一种对该作品独一无二的本真性表演,表演要如其所是地忠实于作品本身,因为作曲家对表演的意图彻底地规定了表演方式,并且这些意图和节奏及音高的作用一样,构成了作品的一部分。

但是毫无疑问,在表演实践和作曲家对表演的意图方面,没有人会认为我们已经具有了所有时期、所有作品完美无缺的历史知识。因此,如果表演家的契约规定只能按照这些历史知识表演,并同意让它们彻底制约自己的表演,那么这便会是一种在实践中无法履行的契约。在这种历史本真主义演奏运动的体制下,必定总会存在某些人类知识的缺陷,正是由于这些缺陷,表演家个人的决定仍将有效——这些决定取决于表演家的个人品味、判断和艺术特性。

尽管如此，人们一定会发现，这两种契约都给表演家的个人品位和音乐操作上的判断留下了充裕的空间，但那些品位和判断的美学意义都是各不相同的。因为在第一种契约的情况下，表演和作品之间的知识缺陷使得个人品味和判断成为作曲家—表演家关系中的一种受到鼓励的、积极的方面。而在第二种契约的情况下，这些缺陷便成为一种人类知识的令人讨厌的不足之处，尽管其中个人品味和判断仍可能占据上风，但可以说那是由于作曲家的意图不在场，无法提供指导的原因。在原先的契约那里，表演者的决定是具有价值的，而在新契约之中，那些决定只是被勉强容忍。如果某人已经与历史本真主义达成一致，那么在他看来，那种根据作品所包含的方式来表演的主张就会优先于那种用听起来很好的方式表演作品的主张了。

对于这些演奏哲学孰是孰非的问题，是否会有某些指导性的意见呢？历史本真主义表演的赞成者提出的意见是，从所有人的演奏哲学角度来看，演奏家的职责就是执行作曲家的作品，并且，既然作曲家所有的表演意图和当时的音乐表演都属于作品的一部分，则结论是：表演家履行职责的唯一途径就是按照历史本真演奏的方式来表演作品。任何其他的方式都不是在表演这些音符。

我想，这种意见的缺陷，在于它完全回避了那种对历史本真主义演奏支持态度的实质原因。不管怎样，还没有人真正地给出一个有说服力的音乐作品的"定义"，来规定作曲家的所有演奏意图（无论是表达的还是暗示的）或作品所在时代的表演实践都应当是作品的一部分。因此，任何为作曲家和表演家传统契约进行辩护的人，都会对如此这般的作品定义予以彻底的否认。辩护者完全可以坚持认为，那种被直接表达的明显表演意图（如 *Adagio ma non tanto*）可以是作品的一部分，而表演家用不用揉音，或是否使用现代乐器，或某个演奏家的个人风格是浪漫主义的自由而不是古典主义的严谨等等，这些都属于表演家的判断和趣味，并不受乐谱的控制。

另一种支持历史本真主义表演的意见，也许更多是一些音乐家和音乐学家（而不是哲学家）提出来的。这种观点认为，如果能尽可

能准确地符合于作曲家的意图以及当时的表演实践,就必然会取得某种最佳的演奏效果。这是因为(他们并因此而强调),作曲家是决定人们该如何表演其作品的最佳裁决者。作曲家曾经创造了这部作品,因而比任何人都更紧密地卷入其中。作曲家曾经在心中用那些自己的时代和地区已存在的表演手段和实践来创作一首乐曲。作曲家曾经细致地修改自己的作品使之适用于那些手段和实践,并只适用于这些手段和实践。这是一种精心构制的地位对等的[vis-à-vis]的平衡,那些表演意图与这些手段和实践的任何一方一旦改变,平衡就会被打破——即,任何单方面的改变都不会使情况变得更好,而是更糟。

然而,反对这种观点的人也可以立即提出:并不存在任何可靠的理由让人相信这种基本的假设,实际上这些假设仅仅只是假设而已。演奏家完全可以找到比作者曾经构想的更好的方式来演奏他的作品。至于那种观念——即,为了适用于作品首演时一度流行的表演手段和实践,作品曾经被细致复杂地加以调整修改——除了是一种辩护者所坚持的信念之外,并没有任何支持的证据。它具有信念的所有特征,这种信念是为了一种目的而存在的——即,赋予历史本真主义表演的合法性地位,而不仅仅是一种建立在个别立场上的原则。唯一可能证明这种观念为真的证据,就是在历史中发现历史本真主义表演比其他各种演奏类型都要好。但是毫无疑问,这仍是一个有争议的观点。

注意下面这一点也是非常重要的,即,历史本真主义表演运动的整个议程仍然存在某种疑问。该运动的支持者常常声称该运动的目标是(1)尽可能地符合作曲家的表演意图,这种意图是为了(2)制造出与作曲家同时代人所听到的一模一样的音响。这两种目标都是很成问题的。

因为,首先,正如美国哲学家兰道尔·迪泼特[Randall Dipert]曾指出的,作曲家的意图可以说具有不同的"层次"[levels]。某位作曲家可以希望一个乐句用某种乐器来演奏,以某种方式取得某种音乐效果。那

么，他就会有两种不同层次的意图：一种是迪泼特所谓的高端［high-order］意图，这种意图将达到的作曲家所意欲达到的效果；而另一种所谓的低端意图，则可以通过依从于某种手段来达到。但假如在如今该运动的条件下，我们就发现作曲家的高端意图无法再通过依从其低端意图而达到了。我们是应该以自己的方式来达到作曲家高层意图的效果呢，还是忠实地依从于他的低层意图？一般常识告诉我们应该选择前者。然而，在实际情况中，历史本真主义表演的支持者似乎却固执地坚持作曲家的低端意图：几乎可以说，他们着迷于企图复制出一种尽可能接近作曲家所属时间和空间的、如同往昔一般（物理上）的表演。

此外，所谓实现作曲家的意图的意思，也根本不像历史本真主义表演的支持者所理解的那样明显。总的来说，他们没有考虑到的正是所谓"违反事实的意图"［counterfactual intentions］。换句话说，我们一定不仅会问"巴赫曾经希望他的这首作品怎么表演"，而且会问"巴赫会希望他的作品在今天被怎样地表演"。毫无疑问，巴赫决不可能打算让他的音乐用20世纪的乐器来演奏，就像美国宪法的缔造者决不可能打算允许美国公民私人拥有杀伤性武器一样。巴赫对于现代的乐器是一无所知的，就像富兰克林和杰弗逊不知道杀伤性武器一样。但是，当人们问宪法缔造者对携带武器权有过何种打算时，人们真正的问题是——假如这些现代武器存在的话，宪法缔造者在今天将会有何打算，他们会在宪法中写进些何种条款？同样，假如给巴赫以他自己时代和我们时代的乐器选择权的话，关于巴赫的意图，我们应该提出的问题是：他会希望自己的音乐在今天被怎样来演奏。那种历史本真主义表演支持者的假设，即，只有通过使用巴赫当时的乐器来演奏他的音乐才能实现巴赫"真实"的意图，这是完全不能被证明的。对于巴赫所有的表演问题，实际上，我们该问的不仅是他的意图是什么，而且应该问在某种条件下，他可能会有怎样的意图。

最后，让我们来思考一下那个可能被作为历史本真主义表演的

终极结果的问题（如果它能成功的话）。换而言之，即，这种运动本意想达到一种怎样的结果。有人认为，那将是一种作曲家同时代的听众曾听到过的音效音响产品。如果你愿意，我们也可以称这种产品为"历史音响"。但是，它想要取得的效果是什么样的问题，仍是完全不清楚的。

一次（比如）对巴赫作品的历史本真主义表演，将会被典型地设计成：只运用巴赫曾自由处理的那些物理手段，即，相对来说小一些的管弦乐团、15位弦乐演奏者、适合的木管和铜管乐器等来复制出"巴赫之声"。所有的乐器都应当是巴赫时代所用乐器的复制品，而且演奏的方式也和历史研究届时所能确定的巴赫时代的方式一样。这种表演将会复制出"巴赫之声"吗？

如果你认为"巴赫之声"的意思是：在巴赫时代、在巴赫指导下的一些演奏所制造的空气物理振动，我们可以把它称为"物理之声"，那么，历史本真主义表演则会或多或少做到这一点。但是，如果你把"巴赫之声"的意思说成是某种与当时听众所听到音乐一样的"对象"，这便是另一回事儿了。举例来说，一个巴赫式的管弦乐队的声音对我们来说是非常细微柔和的，因为我们已经习惯于超过100人的大乐队的音响。我们会将历史本真主义表演听成是一种对历史传统的重构，然而巴赫时代的听众显然不会以这种方式聆听，而是把所听到的表演作为自己时代的声音。我们不妨把这种声音称为"音乐之声"。

那么，问题是哪一种声音是"历史之声"？是那种物理之声，还是这种音乐之声？如果回答是物理之声，则历史本真主义表演手段能够制作出这种声音，或至少是某种类似的声音。但是如果回答是音乐之声，它则将是历史本真主义表演无能为力的。而且人们也很难为那种制造物理之声（而不是音乐之声）的企图找到美学上的支持。因为，毕竟音乐之声是至关重要的——它是音乐的审美和艺术属性的承载者。这样，我们就得出一个有些自相矛盾的结论：即，那种制作出历史本真的巴赫之声的最佳方式，可能并不是去使用巴赫时代

的表演方式和乐器,而是使用我们时代中的乐器和表演方式。

在这一章中,我曾提出过两种所谓的"音乐表演的哲学"。其中哪一种是正确的呢?

当两种关于某物的哲学互相抵牾时,一般,人们总是同意这样的观点,即它们不可能都是对的。因为,某种事物的哲学总是用来告诉我们某种事物的本质什么,因而该哲学要么抓住了本质,要么就没有。

那么,如果我交代的这两种音乐表演哲学正是那种告诉我们表演的本质是什么的意义上的哲学,那么其中究竟谁是谁非呢?此时,只有一种哲学是正确的——尽管两者也可能都是错的。然而,还有着另一种看待它们的方式,如果你愿意,我们也可称之为"实用哲学"。在这种方式来看,某种哲学的支持者总是想告诉我们他认为解决问题的"最好"方式是什么,在这里也就是说,表演西方艺术音乐最佳的方式是什么。而我认为,实际上并不存在某种适用于所有古典音乐的"最好"的表演方式。只有一些在表演具体作品时较好或较差的方式。而且,正是由于人们不同的品位以及对音乐不同的感受力才形成了最后的判断。

但是,在音乐表演问题上还是有好消息的,因为人们可以同时兼得以上这两种方式。这种所谓的历史本真主义表演,如今正与那种曾几何时作为"主流"的表演实践平分秋色。你可以听到在现代乐器上演奏的带揉音的巴赫,也可以听到在"古代"的乐器上演奏的不带揉音的巴赫。当然,也会有一些只选择一种方式的狂热信徒。尽管如此,对大多数人来说,多元形态会是更好的选择。

通过对音乐表演问题的讨论,我将要结束我的话题了。毫无疑问,除了本书所提到的以外,还存在着更多的音乐哲学问题;而所提及的各种问题,也有很多方面是我无法探知的。然而,有一个突出的问题,在我看来一直都至高无上。

世界上大部分的音乐(无论过去还是现在),正如我曾经所提到的那样,都是歌唱的音乐——它们带着有意义的文本。纯器乐尽管

与西方音乐传统的联系如此紧密,但它们既不是最普遍的音乐,也不是最受欢迎的音乐。而且,其中还存在着某种令人深为困惑的问题。当然,它是一种音响:一种有意为人们制造出来以便凝神细听的音响。但是这种音响与说话不同,它并不传递任何显而易见的信息或意义。既然是这样,为什么全世界都在聆听它呢(至少我们这些人确实是这样的)?如果没有意义的交流,它必须为我们提供些什么呢?这些问题使我感到分外烦恼,正如它们同样使别人感到不安一样。我想,如果要结束这次音乐哲学导论式的探险,没有比提出这个问题更好的方式了。而且,我希望,至少自己能初步地回应这个问题。

第十三章　为何而聆听

我们之所以会聆听交响曲、奏鸣曲、弦乐四重奏等（它们构成了绝对音乐曲库）作品的原因何在？乍一看，这似乎是一个不可理喻的问题（和许多让人感到奇怪的哲学问题一样）。多少世纪以来，这些音乐为一代代的听众带来了享受。如果我们不嫌繁琐，愿意以适合的方式去聆听它们的话，就会从中获得愉悦。这便是我们为何而聆听的缘故。难道还需要其他更好的理由吗？

然而，这种回答却曲解了问题的实质。为什么我们会聆听？毫无疑问，该问题已假设了如此前提，即我们已经知道绝对音乐可以带来愉悦感和满意度（或任何能更佳描述聆听经验的术语）。因而，该问题实际上应是——为何我们会需要这样的愉悦感或满意度（而不是其他东西）。这个问题具有深度，这是因为我们对什么是绝对音乐的见解，在有些人看来并非如此。

人们都会同意绝对音乐是一种美艺术，这是不用多说的。绝对音乐与绘画、雕塑、诗歌、戏剧、小说以及我们这个时代的电影一样，都隶属于美艺术。我们当中也有人认为，绝对音乐并不是再现性艺术或融入语言内容的艺术，而其他艺术形式则明显具备这种特征。自18世纪以来，这两种关于"绝对音乐是什么"的意见一直不断发生冲突。我们都会感受到这种冲突。它们处在人们思想困惑的核心，

我可以这样来表述这种困惑——即,我们为何而聆听?

第一个清楚地理解并表述了绝对音乐之困惑的思想家是叔本华。尽管他的学说令人感到迷惑,可我认为,至少他说出了接近正确答案的部分内容。因此,现在需要再来谈谈叔本华的音乐哲学。

然而,在讨论之前我得申明,有关"我们为何而聆听"的问题并不存在任何唯一的答案。实际上,存在着各种回答,其中一些我在前几章中已经讲述过了。在我试图解释升级的形式主义基本原则,在我揭示绝对音乐中那些使人们愉悦的事物是什么的问题以及如何享受这些事物的文字中,我都回答了"我们为何而聆听"的问题。但是,关于这个问题,我认为有一种更为根本性的答案,而其他答案对此都有所贡献。在这最后一章里,我们将通过叔本华的帮助来讨论这个答案。

叔本华认为,每个人无不是在他所谓"充足理由律的四重根"所构建的范畴中来组织自己的世界的——即 the world(世界)。"充足理由律"是著名的德国哲学家莱布尼兹[Gottfried Wilhelm von Leibniz, 1646—1716]提出的,这个术语的意思简而言之就是:事情不会没有理由地发生,任何事物的存在都有充足的理由,任何发生的事情也当如此。这话听上去并不太会引发争议,而且我想读者也都会同意。它所说的就是:没有任何一种事物会在无理由、无起因或无解释的情况下存在或发生,且不论人们是否了解这些理由、起因以及解释,凡事皆是如此。

叔本华把莱布尼兹的"充足理由律"称为"充足理由律的四重根"——为了简便,我们不妨把它叫做"充足律"——因为,他认为事物和事件的各种理由都是通过四种不同方式来构建的:即,起因和结果、前提和结论、动机和行为、空间和时间。由此,芝加哥大火是由于欧立瑞夫妇的母牛踢翻了一个油灯而引起的;而因为有了所有人都会死而苏格拉底是人这样的前提,才有苏格拉底会死的结论;俄瑞斯忒斯杀死克莱德姆内斯特拉是出于复仇的动机;而最后,所有我们感觉和遭遇的一切都是在时间与空间的限制(如果可以用这个词的

话)——即人类经验的存在条件——中发生的。这些由"充足律"构成的范畴,规定了、实际上主宰了人们的实际生活和理论生活——作为行为人和思考者的生活。

　　了解叔本华的"充足律"之后,我们再来看看他的美艺术理论。正如叔本华所提出的那样,我们每个人都像是"充足律"的奴隶。"充足律"迫使我们在空间和时间的域界中,在那种强迫我们理解自己世界的情境中,永无宁日地从一个理由到一个结果再到另一个理由,从行为到动机、从推理到结论,无休无止地寻求一个永远无法达到的终点。叔本华将人类的这种境遇与希腊神话中的"伊克塞翁之轮"[the Wheel of Ixion]相比较。神话中,伊克塞翁曾向宙斯的妻子赫拉求爱。作为对他无礼行为的惩罚,宙斯将他缚于一个永不停止转动的车轮上。就像伊克塞翁一样,我们人类也被缚于一个车轮之上——"充足律"之轮,被卷入一场永无止息的狂舞之中。

　　但是与神话中的伊克塞翁不同的是,我们至少还有一种得以暂时逃脱的手段——一种从生命之轮、"充足律"之轮中暂时的逃遁。这种一时的逃遁正是美艺术。因为美艺术是一种艺术家的馈赠,它能使人们将自己从"充足律"的奴役中解救出来——至少是一时半刻的自由。换而言之,艺术家通晓人情世故,或从某种意义上说能够看透这个世界而摆脱充足律的枷锁。他能以某种似乎是"幻象"的方式,去经验一些不受起因和结果、前提和结论、动机和行为以及空间和时间约束的东西。在经验的过程中,我们会透过表象的面纱而获得隐藏于背后的永恒理念。这些艺术家从作品中再现的理念,我们也可以通过作品来理解,同时我们也就能从伊克塞翁之轮中获得解救,并允许我们见到艺术家之所见。艺术是使我们脱离"伊克塞翁之轮"、生命之轮以及"充足律"之轮的解放者。

　　但是,在叔本华看来,音乐在各种艺术中是极其特殊的,这一点前文中就已经提过。其他类型的艺术只揭示了表象背后的理念,而音乐却揭示了理念背后的秘密:所有现实的基础——即一种不断挣扎的形而上的意志。(至于叔本华为何认为意志是世界最基础的本

体,这仍是晦涩模糊的问题。此处我们并不需要去解决这个问题。)

我并不要求本书的读者对叔本华的观点深信不疑,他的观点有许多方面在很多人看来极为古怪(我也是这样认为)。但我认为,他的两个观念对我们很有价值——如果将它们略微修改一下,使之符合我们的目的的话。这两个观念,一个是解放[liberation]的观念,另一个是音乐在美艺术中具有特殊而独特地位的观念。下面先看看音乐有什么独特性。

叔本华意识到,绝对音乐与其他美艺术之间具有重大区别。但是,与前人不同的是,他并不认为正是那些与众不同的区别使音乐获得美艺术的资格。他认为,人们的音乐经验与其他艺术并无二致,并且,既然人们对于其他艺术的经验如此依赖于再现性特征,则必然会得出音乐也是再现性艺术的结论。音乐具备独特性的原因并不是它无法再现事物,而是它所再现事物的独特性。其他任何艺术都只再现理念,唯独音乐再现意志。

叔本华的这个观点,即,绝对音乐在美艺术中是独特的(尽管还需要进一步证明其资质),毫无疑问是合理的。但是,关于音乐独特性所处的位置却彻底地错误了。问题不在于音乐所再现事物的独特性方面,而是我曾在整本书中论证的那个事实——绝对音乐根本就不能再现任何事物,它不是再现性艺术。

这就把我们引向叔本华的另一个观点中去,即,美艺术具有解放的功能。同样,我认为其中存在着某种真理,但是一种与叔本华的理解不尽相同的真理。这是因为,使音乐在美艺术中具备独特性的原因并不仅仅是那种"无法再现事物"(或无法以任何方式具有"内容")的负面因素。它还具备一个正面因素,即,与其他美艺术不同,绝对音乐本身就是一种解放的艺术。这两个因素紧密相关。

如果要从叔本华关于美艺术的沉思中抢救出一些对我们有价值的东西的话,我们就得先将他构建世界的方式(这很显然)——即表象、理念和意志——立刻抛弃。我无法相信他的这种世界结构[world-structure]会构成人们的世界观要素,我认为我们的世界观

应当是现代科学,即便连哲学外行都应懂得这一点(尽管我没有排除一种可能性,即,对很多人来说,科学世界观与宗教世界观同等重要)。如果我们把叔本华的哲学重新解释为:美艺术将人们从对世界的思索中解放出来——这里的"世界"指的是:我们所经历的每天的生活世界、我们生生死死的世界,或者用叔本华自己的话来说——受制于起因和结果、前提和结论、动机和行为以及空间和时间这四重根的世界,那么我想,叔本华便犯了严重的错误。

暂且先把绝对音乐艺术放在一边,人们可以很明显地看到,其他所有类型的艺术,如绘画、雕塑、戏剧、电影以及文学虚构等,在历史中大多都会把"现实世界"作为基本的主题材料。当把现实世界作为内容来体现时,我将这类艺术称为有内容的艺术,或简称为"内容性艺术"。

可以确信,不同的"内容性艺术"在其所涉及的"现实世界"方面必然千差万别。幻想作品在相当程度上会把现实世界加以扭曲,那种所谓逃避现实的艺术会比如实反映现实更符合人们的胃口。因此,也有人将这类艺术描述为某种"如愿以偿"的艺术。但是,即便这种"内容性艺术"的体裁极端扭曲了"现实",它也仍然与现实有联系。更为重要的是,许多伟大或意义深刻的艺术作品(尤其是文学艺术和戏剧艺术)恰恰是一种提出道德、政治、社会以及现实世界之哲学问题(这些问题都既深刻,又令人感到棘手和烦恼)的艺术——这里的现实世界也就是叔本华所说的起因和结果、前提和结论、动机和行为以及空间和时间的世界,他认为艺术使我们从中得以逃脱。简而言之,尽管我与叔本华的观点不一,但美艺术(绝对音乐除外)曾在大部分历史中都是"内容性艺术",就此而言,美艺术确实曾与现实有着深入的联系。

可是,这里还留有绝对音乐艺术的问题有待思考。看来很显然,正是在绝对音乐那里,叔本华关于艺术将我们从"伊克塞翁之轮"中救脱的梦想彻底实现了。音乐,是美艺术中唯一能使我们从日常生活的世界中获得自由的艺术。因此,叔本华在这一点上是对的——

音乐的确是独特的。但是，音乐的独特之处并非在于它所再现的独特对象，事实上它并不再现任何事物，也不具备任何内容。因此，绝对音乐在美艺术中之独特的事实，乃是它是一种"解放"的艺术。此外，叔本华的另一个观点也很正确，即，美艺术使我们从"充足律"的世界中——我们实践的、哲学的、政治的以及存在之焦虑的世界中解放出来。虽然如此，他错在把那种解放的作用归诸于所有的美艺术。事实上，在那些"内容性艺术"中，至少有很多倍受推崇和极富价值的作品恰恰起到了相反作用——它们把人们猛烈地掷进这个世界，并强迫人们深入思考它。只有音乐，纯粹的音乐才是真正解放的艺术。此外，叔本华曾经有着一个模糊的概念，这一点也足够重要，他认为在"美艺术"和"从充足律中的解放"之间一定存在着某些交叉点，而这个交叉点正是绝对音乐。我们不妨更细致地来了解一下，所谓"音乐的解放"（如果可以这么说的话）其本质是什么。

就"内容性艺术"作品（至少是那种重要的或精心打造的作品）而言，我们似乎可以更为恰当地说——它们呈现出各种使我们身处于其中（或者是让我们观看）的想象"世界"——或者说是各种"艺术世界"。毫无疑问，不同作品会呈现不同世界。但它们都是我们世界的变体。作品世界既可能被显著地改变了，就像科幻小说中那样，也可能跟我们的世界非常接近，就像"现实主义"电影、小说和戏剧那样。

可以肯定，正是那种"内容性艺术"作品魅力中的某些部分，使我们从现实世界中脱身而出，进入（起码是作为一个观看者）作品的世界。有时这种吸引力正是我们所要求的。但尽管如此，有许多（如果不是大多数的话）受到高度评价的"内容性艺术"作品为我们呈现出的现实世界的翻版，在某种程度上又反过来迫使我们（绝非那种"逃避现实者"）思考自己的世界以及作品的——实际上就是我们的——各种问题。也许，下面的例子会帮助我们理解这一点。

在导演帕格诺尔[Marcel Pagnol]那套精彩的电影"马塞三部曲"——《马里乌斯》[Marius]、《芬妮》[Fanny]和《塞萨尔》[Cesar]中，帕格诺尔呈现给我们一种可以完美地称为"世界"的东西：可以

说,这是一种电影的"艺术世界"。无论如何,这是我和我认识的多数看过此片的观众的看法。在这个世界中,既有很多充分展开的角色,也有很多逐渐惹人喜爱的人物。那两个年轻人——芬妮和马里乌斯热烈相爱。然而,马里乌斯有一种旅行癖。他渴望驾船出海旅行,去体验大海的感觉,去游历异国他乡。最终他决定不再留在马塞,不再过着和他的父亲塞萨尔同样的定居生活——马里乌斯的父亲是一个中产阶级的咖啡馆老板,他最大的快乐只是和朋友们坐在一起,喝着茴香酒高谈阔论。

终于,马里乌斯在一艘帆船上找到了一份船员的工作。而在这时,芬妮应该告诉他自己已怀孕的消息吗?假如她说了,马里乌斯肯定会"做出正确选择"——和她结婚、定居并将从事他父亲的事业。然而,芬妮却决定保守秘密,因为她感到马里乌斯必定永远会因为失去这个冒险的机会而郁郁寡欢。果然,马里乌斯远航并离开了可怜而愁苦的芬妮(他当时并不知情)。此后,她嫁给了一个年长的鳏夫潘尼斯,这使她逃避了未婚先孕的耻辱,而潘尼斯便成了马里乌斯的孩子的父亲。

然而,经过再三考虑之后,马里乌斯还是回到马赛,但却发现他所挚爱的芬妮嫁给了潘尼斯。这对年轻人充满激情的拥抱却被塞萨尔撞见,塞萨尔劝戒他们要断绝恋爱关系,不能去伤害善良的潘尼斯——因为他正沉浸在成为芬妮的丈夫和孩子的父亲的欢乐之中,虽然他并非孩子的亲生父亲。这对情人勉强听取了塞萨尔的意见,因而,马里乌斯再次离开马赛,来到不远的小镇上并开了一家汽车修理店。从此以后,他静静看着自己的儿子成长为一个小伙子,而从未透露真实身份,甚至当后来他们意外相遇并成为朋友之时也保守着秘密。

但当孩子长到15岁时,潘尼斯死了。终于,在经过多年的分别以后,芬妮和马里乌斯结婚了。人们期待他们"从此永远幸福地生活在一起"。

不用说也知道,帕格诺尔"三部曲"的世界既不是我的世界,也不

是你的世界（当然，除非你是那个法国马赛的咖啡馆老板的儿子，或那个鱼商的女儿）。然而，即便如此，我们不但会观看这个世界，还会思考这个世界。我们会问：难道芬妮隐藏了自己怀孕的消息妥当吗？（想一想她的决定所引起的一系列不愉快的事件。）为了避免伤害潘尼斯并遵照中产阶级的道德规范，塞萨尔说服芬妮和马里乌斯断绝恋爱关系的意见明智吗？（试想，这会对马里乌斯的儿子造成的伤害，这个孩子一直到少年时代都没有得到亲生父亲的陪伴和爱护，更别提这种决定对芬妮和马里乌斯造成的痛苦了。）毫无疑问，帕格诺尔将这些问题的答案留在了观众的心里。但不论在当时的情况下，芬妮、马里乌斯、塞萨尔以及其他的剧中人物所作所为是否明智，事实上我们在观看这几部电影时所将要体验到的东西，就是那些属于我们自己的问题。而且，毕竟剧中人物总归会与我们有几分相像，他们的处境在我们这里也可能发生，因此当我们思考他们的问题时，我们也在同时思考自己的问题。这远远没有将我们从自己的世界和"充足律"中暂时解救出来，相反，这种帕格诺尔"三部曲"式的艺术作品（它们占据了西方艺术的大部分），以最激烈的方式将我们扔进了我们自己的世界和问题之中。

而绝对音乐为人们呈献了一种艺术世界，一种既可以步入其中，也可以（如果你更乐意的话）观看的世界。就像帕格诺尔的马塞"三部曲"一样，贝多芬《第五交响曲》具有一个属于它自己的艺术世界——一种音响世界。但是与帕格诺尔的"三部曲"不同，贝多芬《第五交响曲》并不是我们世界的翻版。它和所有那些仅仅由音乐本身构成的艺术世界一样，是一个自给自足的世界。实际上贝多芬《第五交响曲》是一个不意味任何事物的充满音响和狂暴的世界。这对它来说并不算缺点。具有"无意义性"——缺少语义性或再现性内容——并不意味着（如我们原先所理解的那样）某物从一个人工制品中"消失"了，而是那个东西从来就没有存在过。

没错，我们使用了众多在日常生活中所用的字眼来描述绝对音乐。我们说，贝多芬《第五交响曲》具有冲突、解决、抗争并最终取得

胜利的特征。但是这些特征并不是某人的斗争、刺激、冲突和胜利，而仅仅是一种音乐本身的现象上的听觉属性。值得注意的是，绝对音乐和我们所了解的其他西方艺术不同，绝对音乐能够通过某种纯粹的技术语言来进行描述，而这种语言除了音乐本身根本无法在任何其他领域使用——也就是说，它具有一种自足的特征。

因此，绝对音乐才是叔本华所寻觅的那种"解放"的艺术，只不过他误认为所有的艺术都有如此功能。可以说，绝对音乐的解放功能就是它包容一切的魅力。至于绝对音乐所具有的其他魅力，我们已经在前几章中了解过了。这种使人获得自由的愉悦感和其他各种愉悦感一样，绝对音乐随时准备将它们奉献给人们——如果我们乐意接受的话。

在这里，人们可以提出这样的疑问：绝对音乐这种解放的魅力实际上是怎样的呢？对这个问题的回答也许听起来更消极一点（而并不积极）：也就是说，这种解放的魅力是去消除某种不快，而不是提供某种真正的、征服人心的满足感（即在聆听绝对音乐作品的伟大杰作时，某些音乐爱好者常有的那种享乐主义的"冲动"）。

我想，要是我们稍稍注意到，当痛苦或不适消失时（至少在某些情形下）意味着什么的话，那种音乐解放能力的消极观点是可以被消除的。在柏拉图著名的对话集《斐多篇》（它讲述了在被雅典城邦判处死刑后，苏格拉底生命最后一天的情形）中，苏格拉底仍然宣称，停止一种痛苦中的经验本身就是一种积极的快乐。如果你回忆起自己某一次从某种极端痛苦中脱离的经历时，就会理解苏格拉底所意味的是什么了。没有痛苦（尤其是长时间无痛苦）总是不太明显的。或可以直接这样说，因为人们已经习惯如此。苏格拉底所说的正是那种从一种痛苦的状态通往痛苦消失状态的过程。苏格拉底所告诉我们的经验、那种从痛苦中得到解放的过程，就是一种积极的快乐。我本人的经验告诉自己：苏格拉底是正确的。我想，也许它是一种最强烈的愉悦感，尤其是当我们在这种过程发生途中进行反思的时候。不论你是否有过这样的经验，你都会亲自对这种观点做出判断（当

然,我希望你的痛苦离你越远越好)。

因此,我认为在各种艺术中,聆听绝对音乐是从我们的世界通往另一个世界的经验过程。我们的世界充满了艰难、苦难和混淆不清的事物,而另一个世界是一个纯粹声音结构的世界——它并不需要被解释为我们世界的某种再现或描述。但是,它可以用只属于其本身的方式被欣赏,并给予我们解放的感受。这种感受我曾经将它比喻为一种从深度痛苦的解脱过程中获得的愉悦感。我强调过,这种解放的感觉(就像从痛苦中获得解放那样)是积极的而不是消极的:是一种真实叫感的愉悦感或满足感,而不仅仅只是摆脱了较差的处境。而且,我还要大胆地揣测,这也许就是当叔本华在撰写有关艺术能够使我们从"伊克塞翁之轮"中得到解救的时刻内心的想法吧。

需要补充的是,我们不必把叔本华对人类存在的悲观见解与绝对音乐所提供的欣赏(即,从"所知的现实生活"事务中解放出来)之间划上等号。我们不必为只有进入绝对音乐的世界才能获得解放的事实而悲观和痛苦。换而言之,我们不必等到需要"心理治疗"时才去听音乐会。我想,实际上也存在一些由于音乐体验而摆脱的负担。但我并不否认,当人们处于悲观和痛苦之时,当被各种每况愈下的境况笼罩而透不过气的时候,这种解放效果是极其有效的。我要再次请求读者亲自判断,我的这种经验是否与各位一致。

相信很多读者一定已经感到,前文中对绝对音乐解放能力的反思有着太多的假说性,并过于夸夸其谈。对于有这种感觉的读者,我想,在所谓"升级的形式主义"几章中提到的绝对音乐的其他几种魅力,会对人们"为何而聆听"的问题做出解释。但是,对于那些愿意和我一同在本次假说性的冒险中进一步深入的读者,我仍会以这样的方式继续谈下去。

与叔本华不同,我断定音乐是唯一具备解放力量的艺术。但事后,我还得补充一点,要注意这种独特性的观点必然需要一定的条件。现在就来谈谈这个问题。严格的说,因为在美艺术中音乐就其解放力量的方面并不是绝对唯一的,而这种解放力量也并非仅限于

美艺术。实际上,就其魅力来说,还有一些人类作品和活动具有将人们带入纯粹结构世界的能力。

在西方传统的美艺术当中,有时被称为"无主题"或"抽象"的视觉艺术至少初看起来也是具有纯粹审美结构的。而有些非艺术性的活动,诸如象棋,或纯数学研究等,它们在很多热衷其中的参与者看来,也都具有我曾归之于绝对音乐的那些纯粹审美结构经验。而且,如果绝对音乐的纯粹声音结构经验能够提供解放的力量,就无法否认对纯粹视觉结构的观照、对数学结构的沉思以及对上品棋艺的思考同样具有这种力量。

纯粹数学——那种并非作为再现自然的科学工具的数学——在此方面尤为引人注目,因为它可以被数学家以典型的美学术语进行描述。某个数学证明比另一个好,往往是因为它更为高雅、更美,或总体看来更具有审美满足感。哲学家们也曾经就在纯粹数学中思考的美学意义进行过辩论。但是,很少有人否定它们的存在。

了解过这些之后,绝对音乐所宣称的"独特性"还剩下了什么呢?也许,答案是这样的:在西方美艺术传统中,绝对音乐彻底使其他各种总体上[*überhaupt*]作为某种纯粹抽象的艺术相形见绌。很显然,在缺乏再现性或语义性内容的情况下,听觉(而不是视觉)理所当然最易于以纯粹形式结构而使人感受到愉悦与趣味。至于何以如此,至今仍有待思索和辩论。但就我们的目的而言,相关的讨论可以到此为止了。

通过对所谓音乐"解放能力"的思考,我想,此处已经到达了可以结束这本《音乐哲学导论》的终点站了。然而,这是本书的终点,却不是问题的终点。事实上,还有很多话题有待讨论,这些话题与我们曾经的那些话题一样有讨论必要。然而,一本书总得在某处结束,就本书而言,以"人们为何而聆听"的问题作为终结似乎再好不过了。

在结束之前,我还要给我的读者一个重要而谨慎的忠告。千万不要相信我所写的任何东西。这是一本我的音乐哲学的导论。因而,我在书中提出的观点很可能并不会被普遍接受。我曾试图在一

些合适的场所对各种反对意见做出公正的评价,但我敢肯定那些反驳者并不这么看。所以,请小心!读者最好给我的异见者单独申诉的机会。

 任何一部为某个分支哲学撰写的导论,都不应当去传达某种信息,而是应当让读者作为独立个体去思考相关问题。为了强调这一点,我在扉页上引用了柏拉图《裴多篇》中苏格拉底说过的话——他曾告诫门徒说:当他离世后要独立思考。这也是本书中唯一引用过的一句话。在这本书的开头,我想不到达有什么话会比苏格拉底的告诫更为合适了;而在这本书的结尾处我亦想不出更好的方法作结。"如果你们认为我说得对,就请赞同我;若认为不对,就请竭尽全力地反驳我。要知道,我既不愿欺骗自己,也不愿欺骗你们,不愿像只蜜蜂那样,在临死前还把我的尾刺留在你们身上。"

阅读与参考文献

第一章 ……的哲学

有许多短小的哲学导论是为新手和初学者而撰写的。其中一些很不错,一些则很平庸。但是,有两部作品出类拔萃,远胜于其他著作。第一本,是伯特兰·罗素经久不衰的典范之作《哲学问题》——出版于1912年,至今仍魅力不减。而对于初学者来说,在关于"什么是哲学"更近一些的著作中,不能不提到杰出的美国哲学家亚瑟·C·丹托[Arthur C. Danto]的书《何谓哲学:入门指南》[*What Philosophy is: A Guide to the Elements*, 1968]。

音乐哲学是艺术哲学的分支学科,初学者也同样可以发现一些很有用的艺术哲学概论。与哲学概论一样,我们也有许多艺术概论,而其中一些写得很出色。常盛不衰的一本便是理查德·瓦尔海姆[Richard Wollheim]的《艺术及其对象:美学导论》[*Art and its Object: An Introduction to Aesthetics*, 1968]。此外,我还强烈推荐近期的一本书《当代艺术哲学导论》[*Philosophy of Art: A Contemporary Introduction*, 1999],作者是诺奥·卡罗尔[Neol Carroll]。

而有关于"小个子"基勒,他的原名是威廉·亨利·基勒[William Henry Keeler],1872年出生于纽约的布鲁克林。他是美国大

联盟有史以来个头最小的球员之一,身高只有5呎4吋(164厘米),体重140磅(64公斤)。在他令人震惊的纪录中,他棒球生涯的击球率是341分,任何一个棒球爱好者都会告诉你这个分数是无与伦比的。1939年,他成为第一批进入美国棒球名人堂的24人之一。实际上,他整个的"棒球哲学"就是:"将球打至无人防守处"。(我非常感谢泰迪·科恩所提供的全部信息。)

第二章　一点历史

关于柏拉图对音乐及其他艺术的沉思,大部分都可以在《理想国》第三卷和第十卷中找到。这本书有很多好的译本。《政治学》第八卷第五章则是亚里士多德关于音乐情感的思考的主要来源。而《诗学》则可作为进一步阐明的参考。这两本书都有英译本。

在音乐表现和其他一些相关的论题上,卡梅拉塔会社的英文相关文献可以在奥利弗·斯特伦克[Oliver Strunk]1950年主编的历史选集《音乐历史资料选读》(Source Readings in Music History)中找到。它们在该书的第八部分。

对笛卡尔的情感理论感兴趣的读者将会发现,至少已有一部英文全译本的《灵魂的激情》(1966年译出),并且还有很多笛卡尔选集的各类节选本可供选择。

对笛卡尔主义音乐情感的理论概述方面,最重要和最有影响力的音乐文论是由18世纪作曲家和理论家约翰·马泰松[Johann Mattheson, 1681—1764]撰写的。它的德文书名是 *Der vollkommene Capellmeister*(即《完美的乐队长》),该书已由恩斯特·C·哈里斯[Ernest C. Harriss]完整译成英文(1981年)。这本书不太适于新手阅读,读者最好向那些精通这段历史问题的学者请教。马泰松关于音乐情感观点的核心部分可以在该书第一部分第三章,以及第二部分第十四章读到。这些章节已由汉斯·莱纳贝格[Hans Lenneberg]单独抽出来并翻译成英文,刊印在《音乐理论》[*Journal*

of Music Theory, 2/1—2, 1958]上。

那些对叔本华整个音乐理论以及音乐在他美艺术理论中的地位感兴趣的读者,应该参考他《作为意志和表象的世界》[The World as Will and Idea]第一卷第三册(1819年),以及多年以后(1844年)作为增补的第二卷第二十九至三十九章。这两卷著作有两种英文版本。较早的译本是由 R. B. Haldane 和 J. Kemp 在 1896 年译出的;较近的一个译本则是由 E. F. J Payne 在 1958 年译出的,标题有所不同:The World as Will and Representation。

苏珊·朗格对于音乐的见解可以在《哲学新解》[Philosophy in a New Key, 1942]第八章中读到。但如果读过前七章之后,再读第八章会更加容易理解。对苏珊·朗格的美学哲学有进一步兴趣的读者不妨参阅她后来的著作《情感与形式》[Feeling and Form, 1953]。

卡罗尔·C·普拉特[Carroll C. Pratt]的《音乐的意义》[The Meaning of Music, 1931]是 20 世纪的一部音乐美学的先驱作品,至今仍然值得感兴趣的读者参阅。

第三章 音乐中的情感

有关查尔斯·哈特肖恩[Charles Hartshorne]对于表现特性的完整论述,我极力推荐读者阅读他的著作《知觉哲学和心理学》[The Philosophy and Psychology of Sensation, 1934],这部书受到了不公正的忽视。它不太好懂,但重印过一次,并可以在各地图书馆里找到。尽管它的理论如今并不令人感到满意,但仍是一部引人入胜的、充满有益洞见的哲学。无论如何,任何一个喜爱哲学的读者都会沉浸在这本书中。

鲍乌斯玛[O. K. Bouwsma]的名言"音乐中的悲伤,就像红色之于苹果、打嗝儿之于苹果酒"源自他的文章"艺术的表现理论"[The Expression Theory of Art],最初载于马克思·布莱克[Max Black]

主编的《哲学分析论文集》[*Philosophical Analysis: A Collection of Essays*, 1950]中。鲍乌斯玛后来在他自己的文集《哲学论文》[*Philosophical Essays*, 1969]中将它重印过一次,此外在很多文选中都可以发现它的踪影。这是一篇里程碑式的文论,文风活泼生动,也是一篇值得仔细阅读的文章。

我的《纹饰贝壳:关于音乐表现的反思》[*The Corded Shell: Reflections on Musical Expression*, 1980],这本书中包括了本章中所讨论的整个"轮廓理论"的内容。这本书重印时增加一个附录"有声的情愫:一篇关于音乐情感的论文"[*Sound Sentiment: An Essay on the Musical Emotions*, 1989]。这个新版已经有了平装书。

史蒂芬·戴维斯最近又出版了一本被我称为另一种版本的轮廓理论的著作《音乐的意义和表现》[*Musical Meaning and Expression*, 1994]。你会在那本书中找到一种对各种音乐及情感理论的解释。我知道戴维斯的这本书中还包含了最为全面的文献参考目录,因此它将是一本极为有用的参考书。

第四章 更多一点历史

对于那些有兴趣深入了解康德关于艺术和美的理论的读者,现在关于他的《判断力批判》(1790年)已经有了三种英文译本,其中两本平装书很容易找到。最早的译本是由伯纳德[J. H. Bernard]在1892年所译。但最受欢迎的两个译本——詹姆斯·克里德·梅雷迪思[James Creed Meredith]在1911年所译的以及更近一些的沃纳·S·普鲁哈[Werner S. Pluhar]在1987年的译本,都常常被印行。很多人认为普鲁哈的译本比前人好很多。我个人则更倾向于梅雷迪思的译本。这三种译本都可以读。

关于我讲的器乐音乐的兴起、形式主义的兴起以及康德在其中的作用等方面,在我写的《各种艺术的哲学》[*Philosophies of Arts: An Essay in Differences*, 1997]第一章中有更加透彻的论述。这

本书也有平装本。

第五章　形式主义

莱奥纳德·迈尔[Leonard Meyer]的《音乐中的情感与意义》[*Emotion and Meaning in Music*，1956]一书第一部分与我的观点最有关联。但是阅读全书将会很有收获。同样要推荐的还有迈尔的论文"音乐意义和信息理论"、"一些有关音乐的价值和伟大性的意见"以及"关于音乐的重复聆听"等，这些都收录于他的论文集《音乐、艺术与观念：二十世纪文化中的模式与指向》[*Music, the Arts, and Ideas: Patterns and Predictions in Twentieth-Century Culture*，1967]。

在本章中提出的有关我个人的总括性观点，可以在我的《纯音乐：关于纯粹音乐体验的哲学反思》[*Music Alone: Philosophical Reflections on the Purely Musical Experience*，1990]，第三至第七章中可以找到。

第六章　升级的形式主义

我曾经把这种情感属性的问题称为"句法性"问题。希望进一步了解我对此的观点读者，建议去读我写的"一种新的音乐批评？"，这篇文章收录在我的论文集《重复的美艺术：音乐哲学论文集》[*The Fine Arts of Repetition: Essays in the Philosophy of Music*，1993]。

在表现以及相关问题方面，读者必须去了解尼尔森·古德曼[Nelson Goodman]《艺术语言：一种符号理论的途径》[*Languages of Art: An Approach to a Theory of Symbols*，1968]的相关部分。这本书对该问题的论述具有严格的逻辑性。（该书的目录会帮助读者找到这个问题的相关章节。）

在关于情感方面,杰罗德·莱文森在他的论文"音乐中的真理"中,竭力主张音乐至少具有一定程度的"讲述某物"[say things]能力。这篇论文可以在他的文集《音乐、艺术和形而上学:哲学美学论文集》[Music, Art, and Metaphysics: Essays in Philosophical Aesthetics, 1990]中找到。

玛格丽特·本特[Margaret Bent]的一篇文章被我用作说明历史如何影响了我们的音乐形式观念的例证,这篇论文的标题是"早期音乐的音响结构",收录于克里斯扎·柯林斯·贾德[Christle Collins Judd]编的《早期音乐的批评与分析》[Criticism and Analysis of Early Music, 1998]。

关于公众音乐会和音乐厅以及它们对人们的音乐观念的影响,读者可以参阅我写的一本关于音乐表演的书《本真性:音乐表演的哲学反思》[Authenticity: Philosophical Reflections on Musical Performance, 1995]第四章和第八章。这两章都是与绝对音乐是否具有"纯粹性"的问题相关的讨论。

第七章 心中的情感

有关音乐唤起作用的"人格"理论,可参阅杰罗德·莱文森的论文"音乐和消极情感",收录于《音乐、艺术和形而上学:哲学美学论文集》。在这个问题上同样令人感兴趣的著作是爱德华·科恩的《作曲家的人格声音》[The Composer's Voice, 1974],在这本书中,作者充分讨论了音乐的"人格"。

音乐唤起问题的"倾向性"理论,就我所知,最早见于柯林·雷德福[Colin Radford)的文章"情感与音乐:对实证主义者的回复",载于《美学与艺术批评》1989年第47期[Journal of Aesthetics and Art Criticism]。史蒂芬·戴维斯也在他出色的著作《音乐的意义与表现》第六章中为之辩护。

而我对于倾向性理论的批判,主要受益于查普林[T. S. Cham-

plin]在《亚里士多德学会全刊》第 91 期[*Proceedings of the Aristotelian Society*, ns 91, 1991]上发表的发人深省的文章。我对雷德福和戴维斯更充分的回应请参考我的文章"作者的情感：竞争、让步与妥协"，该文章重印在我的《音乐理解新论》[*New Essays on Musical Understanding*, 2001]一书中。这篇文论也是我对莱文森"人格"理论的回应。

关于音乐所唤起的（如果像某些人所认为的那样）那些痛苦的、"消极"的情感会具有价值性和愉悦感的问题，在杰罗德·莱文森早先的那篇"音乐和消极情感"和德里克·马特莱福斯[Derek Matravers]最近的书《艺术和情感》[*Art and Emotion*, 1998]第八章中都有别出心裁的论述。我在一篇名为"音乐表现的唤起理论"的文章中对马特莱福斯进行了回应，该文也收录于我的《音乐理解新论》中。

对于那些特别想更多了解"情感认知理论"学说的读者，就我所知，该学说最早是由安东尼·肯尼[Anthony Kenny]在他的一本简单易读的小册子《行为、情感和意志》(1969)中提出来的。关于这个话题的文献已经很多了。但是任何想获得比从肯尼那里更多的了解又不必成为专家的读者，不妨看看由罗蒂[Amelie Oksenberg Rorty]主编的论文集《情感的解释》[*Explaining Emotions*, 1980]。

关于音乐如何唤起情感的问题，我个人观点的完整论述（我称之为"情感认知理论"）在我的《纯音乐：关于纯粹音乐体验的哲学反思》第八章中可以找到。

第八章 形式主义的对手

在文学虚构的各种知识主张方面，对我的观点和一些相反观点感兴趣的读者，除了在其他一些地方以外，也可以在我的《各种艺术的哲学》第五章中发现它们。

就我所知，对音乐的情节原型概念最出色的说明和辩护是由安东尼·纽康姆[Anthony Newcomb]在他的文章"再论'绝对音乐与

标题音乐'：舒曼《第二交响曲》"载于《十九世纪音乐》第七期[*19th Century Music, 7*(1984)]。我对此的反驳意见最早在"一种新兴的音乐批评？"一文中，收录于我的《重复的美艺术：音乐哲学论文集》。苏珊·麦克拉蕊[Susan McClary]对柴科夫斯基《第四交响曲》的解释可以在她的文章"古典音乐中的性别政治学"中读到，载于她的著作《阴性终止：音乐、性别与性》[*Feminine Endings: Music, Gender, and Sexuality*, 1991]。该书中的其他几篇值得任何希望更全面地了解"另一半"的读者阅读。

戴维斯·施罗德[Davis P. Schroeder]对于海顿的"哲学性"解释主要展现在他的《海顿与启蒙运动：后期交响曲及其听众》[*Haydn and the Enlightenment: The Late Symphonies and their Audience*, 1990]一书中。其中列举了大量的文献——读者可以判断它们是否具有信服力。

在艺术批评中，作者意图的地位是当代艺术哲学最常被讨论的问题之一。读者们可以在加里·艾斯明格[Gary Iseminger]所编的《意图和解释》[*Intention and Interpretation*, 1992]中读到各种相关意见。

有关音乐中重复问题更为充分的说明，如果读者有兴趣的话，可以在我的文章"重复的美艺术"读到，收录于《重复的美艺术：音乐哲学论文集》。对于绝对音乐欣赏与绘画和诗歌欣赏的差异，即无法感知其"内容"的讨论，在我的"绝对音乐与新音乐学"一文中有更详细的说明，载于我的《音乐理解新论》。

第九章　文字第一、音乐第二

这一章以极为概括的方式阐述了我本人的"歌剧哲学"，这在我的《奥斯敏的愤怒：对歌剧、戏剧及文本的哲学反思》[*Osmin's Rage: Philosophical Reflections on Opera, Drama and Text*, 1988]一书中有详细论述。

对于一些希望深入了解"歌剧问题"的读者,我极力推荐他们阅读约瑟夫·科尔曼[Joseph Kerman]的经典之作《作为戏剧的歌剧》[*Opera as Drama*, 1956]以及保罗·罗宾逊[Paul Robinson]的杰作《歌剧与观念:从莫扎特到施特劳斯》[*Opera and Ideas from Mozart to Strauss*, 1985]。在所有20世纪中对歌剧的论著中,这两本是我最赞慕的作品。

我关于莫扎特戏剧重唱的讨论,无论在本书还是在那本《奥斯敏的愤怒》中,都强烈地受到查尔斯·罗森[Charles Rosen]那本著名而令人倾羡的著作《古典风格:海顿、莫扎特和贝多芬》[*The Classical Style: Haydn, Mozart, Beethoven*, 1972]第三章中的一些观念的影响。活着的人当中没有比查尔斯·罗森更出色的音乐著述家了。

音乐在电影中的出现是一种引人注目的但也令人困惑的现象。在"电影中的音乐"一文中,我曾试图进行一些探索并指出电影音乐与18世纪音乐话剧之间的关系,这篇文章可以在理查德·埃伦[Richard Allen]和莫里·史密斯[Murray Smith]所编的《电影理论和哲学》[*Film Theory and Philosophy*, 1997]中找到,对任何有兴趣追寻这个问题的人来说,该书包含的参考书目是很有用的。有兴趣的读者还可以参阅诺奥·卡罗尔的"电影音乐笔记",收录于他的文集《移动影像的理论化》[*Theorizing the Moving Image*, 1996]中。

第十章 叙事与再现

我对于音乐再现与标题音乐的立场,已经在《音响与相似:音乐再现的反思》[*Sound and Semblance: Reflections on Musical Representation*, 1984]一书进行过完整的阐述。

我所批评的罗杰尔·斯克鲁顿[Roger Scruton]的观点,刊于他的文章"音乐中的再现",载于《哲学》[*Philosophy*]杂志,1976年第

51期；而詹妮弗·罗宾逊[Jenefer Robinson]的观点则刊于她的文章"作为再现艺术的音乐"，收录于菲利浦·奥普森[Philip Alperson]编的《何谓音乐：音乐哲学导论》[What is Music?: An Introduction to the Philosophy of Music，1987]。我曾在《音响与相似：音乐再现的反思》第二版(1991)的后记中，对詹妮弗·罗宾逊的观点进行过长篇回应。

有关柏辽兹《幻想交响曲》历史和审美维度的充分探讨，我最为信服的作品是爱德华·T·科恩[Edward T. Cone]在他编定的《诺顿精编乐谱》[Norton Critical Scores]中为这部交响曲所写的序言。

第十一章 作品

古德曼的观点——音乐作品是依从于乐谱的集合——可以在他的《艺术语言》[Languages of Arts: An Approach to a Theory of Symbols，1968]尤其是第五章的第一、第二节中找到。

我对古德曼"依从于乐谱的分析"的两种批评，都可以在理查德·瓦尔海姆[Richard Wollheim]的《艺术及其对象：一种美学导论》[Arts and its Objects: An Introduction to Aesthetics，1968]中找到踪迹，尽管瓦尔海姆并没有把目标对准古德曼。（这两本书在同一年出版，因此，瓦尔海姆不可能不知道古德曼的立场。）在瓦尔海姆这本小书的第1—39节中，为"什么是音乐作品"的问题提供了一个极好的说明。

我个人的观点（在本书中我称之为"极端的柏拉图主义"）曾在我的一系列论文："音乐中的柏拉图主义：一种类型的辩护"、"音乐中的柏拉图主义：另一种类型的辩护"、"交响乐的柏拉图主义"中提出来，所有这些都被收入我的论文集《重复的美艺术：音乐哲学论文集》。

对贝多芬的草稿的例子（我曾在提出我的观点时引证过）有进一步兴趣的读者，我推荐他们去阅读巴里·库珀[Barry Cooper]写的《贝多芬和创作过程》[Beethoven and the Creative Process，1990]。

杰罗德·莱文森的观点,即"有条件的柏拉图主义",载于他的文章"何为音乐作品",而它对于"极端的柏拉图主义"的反驳,则载于"再论何为音乐作品"。这些都收录于他的《音乐、艺术和形而上学:哲学美学论文集》一书中。

关于第一表征的概念,它们载于杰罗德·卡茨[Jerrold Katz]的《现实理性主义》[Realistic Rationalism,1998]第五章。读者必须阅读整章(或许是全书)来理解卡茨的理论,而这对于哲学新手来说将会很困难。

最后,有兴趣的读者可以在尼古拉斯·沃特斯托夫[Nicholas Wolterstorff]的《作品与艺术世界》[Works and Worlds of Art,1980]第二部分中,发现对音乐作品极为优美的柏拉图主义式的说明。

第十二章 关于……的表演

对那些希望初步了解西方早期音乐记谱法秘密的读者,再也没有比特莱特勒[Leo Treitler]的"中世纪圣咏的'口头流传'与'文本流传'以及音乐记谱法的起源"[The 'Unwritten' and 'Written' Transmission' of Medieval Chant and the Startup of Musical Notation]更适合的文章了,该文载于《音乐学杂志》[Journal of Musicology]第10期,1992年。我非常信服其中的观点。

我个人对特莱特勒文章的深远意义的论述,可以在我的论文集《音乐理解新论》第一章中读到。

哲学家们恰好也对音乐表演产生了兴趣,并把它视为一种哲学探究的课题。我个人的"音乐表演哲学"曾在《本真性:音乐表演的哲学反思》一书中予以完整的讨论。保罗·托姆[Paul Thom]的一本综合地讨论表演的作品《致一位听众:一种演奏艺术的哲学》[For An Audience: A Philosophy of the Performing Arts,1993]同样值得参阅。

要想了解音乐学家对于历史本真主义表演的观点，读者需要阅读尼古拉斯·凯恩[Nicholas Kenyon]的《本真主义与早期音乐》[Authenticity and Early Music, 1988]以及彼得·勒·胡瑞[Peter Le Hurray]的《表演的本真主义：十八世纪情况研究》[Authenticity in Performance: Eighteenth-Century Case Study, 1990]。

使我从中获益良多的一些哲学家的著作有：史蒂文·戴维斯的"音乐表演的本真主义"，载于《不列颠美学》[British Journal of Aesthetics, 27(1987), 39—50]以及"改编、本真性与演奏"，载于《不列颠美学》[British Journal of Aesthetics, 28(1988), 216—227]。还有兰道尔·R·迪泼特[Randall R. Dipert]的"作曲家的意图：它们与演奏相关性的评价"[The Composer's Intentions: An Evaluation of their Relevance for Performance]，载于《音乐季刊》[Musical Quarterly, 66(1980), 205—218]。

第十三章　为何而聆听

叔本华关于美艺术的"解放"力量的观点主要在《作为意志和表象的世界》(1819/1844)的第三卷中，而且，读者最好阅读整个第三卷来理解叔本华所说的完整的意思。

我个人对音乐解放力量的更彻底的论述，则可以在我的《各种艺术的哲学》的第七章中找到。

索引

A

a capella music 无伴奏合唱音乐 128—129

absolute music 绝对音乐 24—25,49

 difference from other fine arts 与其他美艺术的区别 254—257

 and Kant's analysis of the beautiful 与康德对美的分析 56—60

 as liberation from world 作为从世界中获得的解放 256—262

 and meaning 与意义 137—138,155—158

 and narrative fiction 与叙事性虚构 135—136,140

 as philosophical discourse 作为哲学论述 141,147

 plot archetypes 情节原型 143—145

 and program music 与标题音乐 196—197

 repetitive structure 重复结构 153—155,165

 and representational theory 与再现理论 51—52

 satisfactions of 对……的满足感 198—199,251—252,256—262

 as small part of music 作为音乐的一小部分 160,250

 social settings and functions 社会背景和功能 105—108

 see also instrumental music 可参见 器乐音乐

abstract patterns 抽象模式 91—92

accessibility of music 音乐的可理解性 82—83

aesthetics 美学
 chain of aesthetic ideas 美学观念的线索 57,58,59
 and disinterestedness 与无功利性 55
 Kant's discussion of 康德的讨论 52—58
 liberation potential 潜在的解放性 256—262
 of mathematics 数学美学 262
 and universal judgments 与普遍判断 53—56
affections, doctrine of 情感类型说 19—20
Alperson, Philip 阿尔普森，菲利浦 90
ambiguity, interpretation of 对歧义的诠释 41—43,46
arabesque, music compared to 阿拉伯风格，音乐与之的比较 60,61
argument from disagreement 反对观点 26—27
arias 歌剧咏叹调 6,167—168
 da capo 返始咏叹调 168—169,171—172,173,175,179
Aristotle 亚里士多德 123,164
 and philosophy of music 与音乐哲学 15
 Poetics《诗艺》17,265
 Politics《政治学》16,21,28
arousal theories 唤起理论 17,18,108—109
 and addition of language to music 与语言对音乐的补充 199
 and enhanced formalism 与升级的形式主义 109,110—111
 and fictional works 与虚构性作品 199—200
 and persona theory 与人格理论 113—119,127
arrangements, as works of art 编曲，作为艺术作品 236—237
arts 艺术
 'agreeable' "愉悦的" 58
 contentful 内容性的 255—257
 level of content 内容的层次 57
 modern system of 现代体系 8—9,50
 role of performers 表演者的角色 234—238
 status of music 音乐的地位 9—10,191—192,251—252

see also aesthetic 请参见 美学

associationism 观念联想论 170—171,175

B

Bach, Johann Sebastian 巴赫,约翰,塞巴斯蒂安 20,189—190
 and 'Bach sound' 与"巴赫之声"248—249
 Sonata for Flute and Harpsichord 为长笛和羽管键琴写的奏鸣曲 229—234,235—237,239—241

ballet opera 芭蕾歌剧 176

Baroque music 巴罗克音乐 189

baseball, philosophy of 棒球哲学 2—5,6,11—12,264

beauty 美
 aesthetics of ……美学 52—58
 concept of 美的概念 85,85—87
 distinguished from charm 与魅力的区别 57—58
 formal 形式的 57,58—60
 music as 'beautiful play of sensations' 作为"美的感觉的游戏"的音乐 58,59—60,61

Beethoven, Ludwig van 贝多芬,路德维希,冯 73,102,124,196,271
 biographical film 传记电影 219—220
 compositional process 音乐创作过程 214—215
 Fidelio 歌剧《菲岱里奥》176,177,186
 Fifth Symphony《第五交响曲》143,144,202—223,259
 Seventh Symphony《第七交响曲》131—132
 Sixth (Pastoral) Symphony《第六交响曲》(田园) 185,195

belief, and emotive power 信念,与情感力量 129—130

Bent, Margaret 本特,玛格丽特 103,268

Berlioz, Hector 柏辽兹,赫克托 191
 Symphonic fantaslique《幻想交响曲》193—195,196—197,271

Bernstein, Leonard 伯恩斯坦,莱奥纳多 174

body, music interacting with 音乐与身体的互动 59

Bouwsma, O. K. 鲍乌斯玛, O. K 31, 266

Brahms, Johannes 勃拉姆斯, 约翰内斯 236

 First Symphony《第一交响曲》143—144

 Tragic Overture《悲剧序曲》193

Bringing Up Baby（film comedy）《育婴奇谭》（喜剧电影）142—143

Broadway musicals 百老汇音乐剧 176

Burney, Charles 伯尔尼, 查尔斯 10

C

cadences 终止式 93

Camerata（Florentine nobility）卡梅拉塔会社（佛罗伦萨贵族）16—17, 18, 38, 39, 50—51, 163—164, 180, 265

canon, musical 音乐的卡农 189—190

Carroll, Noel 卡罗尔, 诺尔 148, 270

Casablanca《卡萨布兰卡》112, 123

Catholic Church, and history of music 天主教教会, 与音乐史 161—163

cheerfulness, sounds of 声音的愉悦性 39—40

chords 和弦

 active 动力性 93

 and contour theory of music 与音乐轮廓理论 40, 43—45

 diminished 减和弦 43—45

 emotive tones of 和弦的情感音调 38

 major 大和弦 43—44, 45

 major-minor contrast 大小调对比的 98—99

 minor 小和弦 43—44, 45

 and musical form 与音乐的形式 85—86

 of rest 静止的 95

 stable 稳定的 93

 vertical structure 纵向结构 44

closure 终止 95

 cognitive theory of emotions 情感认知理论 25—26, 109, 110—134, 269

colors, emotive tone 色彩,情感音调 33,34—35,119

common sense, and expressive qualities 常识,与表现品质 120

complex qualities of music 音乐的复杂品质 34,35—36

compliance classes 依从集合 205—208

compliance with score 对乐谱的依从 213,224—234

concert halls 音乐厅 105,106—107

Cone, Edward 科恩,爱德华 114

consequentialism 结果主义 4—5

consonance 谐和 93—95

content 内容

 deep 深层的 57,58,59

 manifest 显在的 57,59

contentful arts 内容性艺术 255—257

contour theory of music 音乐轮廓理论

 expressiveness 表现 40—47

cosmic will, music as representation of 世界意志,作为表象的音乐 21

Counter-Reformation 反宗教改革 161—163

counterfactual intentions 违反事实的意图 247

craft, music seen as 手艺,被视为手艺的音乐 8,10

D

Davies, Stephen 戴维斯,史蒂芬 119—120,121—122,132—133,266,268

Descartes, Rene. *The Passions of the Soul* 笛卡尔,雷内《灵魂的激情》19, 169,170,265

Dipert, Randall 迪泼特,兰道尔 246—247

disinterestedness, and judgments of taste 无功利性,与趣味判断 55

dispositional theories 倾向性理论(或性格特质论)17,18

dissonance 不和谐 93—95,99

Donizetti, Gaetano 唐尼采蒂,迦太诺 230—232,237

dramatic ensemble 戏剧重唱 174—175,176

E

emotions 情感

 Cartesian psychology 笛卡尔主义心理学 19—20,169—172,173,265

 cognitive theory of 情感认知理论 25—26,109,110—134,269

 'inherence' in music 音乐的"内在性" 32,36—37

 motivating component 激发性成分 133

 perception of in Music 音乐中的情感知觉 31—32,87

 as perceptual properties 作为知觉属性 30

 quasi-emotions 准情感 132—133

 see also enhanced formalism 参见 升级的形式主义

emotive properties 情感属性 267

 separation from musical structure 与音乐结构的脱离 92

 universal recognition 普遍认知 182—183

enhanced formalism 升级的形式主义 88—109,261

 and emotive cognitivism 与情感的认知主义 110—134

 and meaning 与意义 158

 see also formalism 参见 形式主义

evolution, and interpretation of ambiguity 进化论,与歧义性的解释 41—43,46—47

excitement, as emotion aroused by music 兴奋,作为被音乐唤起的情感 130—132

expectations 期待 70

 conscious and unconscious levels 意识与无意识层面 74—76

 external 外部的 73—74

 frustration of 期待的落空 74,76

 hide-and-seek game 捉迷藏游戏 77—80,83—84

 hypothesis game 假设游戏 75—76,78—80,83—84

 internal 内部的 73,74

 and rehearing music 与对音乐的重复聆听 76—77,76—78

 and tension 与紧张 96—97

expression behavior, structural similarity to music 表情举止,与音乐的结构相

似性 41

expressive features of music 音乐表现性特征 21—22,35—36,38
　　appropriateness 恰当性 191
　　as 'black box' 作为"黑箱"的 48
　　contour theory 轮廓理论 40—47
　　negative thesis 反命题 22—26,60
　　recognition of 对音乐表现性特征的识别 182—183
　　sounding like 听似 38,46

F

feeling, emotional 'high' aroused by music 感受,音乐唤起的情感高峰 130—132
figured bass 数字低音 230,232—234,235—238
first-tokening 第一表征 215,219,272
Florence, beginnings of opera in 佛罗伦萨,歌剧的起源 16—17
formal events 形式事件 72—73
formalism 形式主义 55—57,59—60,67—87
　　and arousal theory 与唤起理论 108—109,110—111
　　definition 定义 67—68,84—85
　　and emotive properties of music 与音乐的情感属性 88—93
　　functionalist considerations 功能主义观点 104—108
　　historicist factors 历史主义因素 101—104
　　of melody 旋律的 63—65
　　as musical 'purism' 作为音乐"纯粹主义"的 67
　　and narrative fiction 与叙事性虚构 138—139
　　and semantic content 与语义内容 99—101
　　and sensuous properties of music 与音乐的感官属性 68
　　and social setting 与社会背景 104—108
　　and tone color 与音色 217
　　see also enhanced formalism 参见 升级的形式主义
functionalist considerations 功能主义的观点 104—108

G

gender values 社会性别价值 150

Germany, doctrine of the affections 德国,情感类型说 19—20

gesture, music sounding like 姿势,把音乐听似 38,46

Gluck, Christoph Willibald 格鲁克 177—179

 Iphigenia in Aulis《伊菲姬尼在奥里德》178—179

 Iphigenia in Taurus《伊菲姬尼在陶罗》178—179

 Orfeo ed Euridice《奥菲欧与尤丽迪斯》178

Goodman, Nelson 古德曼,尼尔森 206—208,211,267,271

Gould, Stephen J. 古尔德,施特芬 46—47

Greek music 希腊音乐 14—16,164

Gregorian chant 格里高利圣咏 163,194,196,227,228—229

Gurney, Edmund, *The Power of Sound* 格尔尼,埃德蒙《声音的力量》27,63—65,86,88

gymnastics, philosophy of 体操哲学 7

H

Handel, Georg Frederic 亨德尔 20,235

 and opera 与歌剧 167—168,169,175—176

Hanslick, Eduard, *On Musical Beauty* 汉斯立克《论音乐的美》22—26,28,29,60—63,64,70,88,111,125

Hartshorne, Charles, *The Philosophy and Psychology of Sensation* 哈特肖恩,查尔斯,《知觉哲学与心理学》33—34,266

Haydn, Joseph 海顿,约瑟夫 29,51,73,196

 Symphony No. 83《第83交响曲》147,149,152—153,156,157—158,269

Hegel, G. W. F. 黑格尔 192

Hide-and-seek game 捉迷藏游戏 77—80,83—84

historical sound 历史之声 248—249

historicist factors and formalism 历史主义因素与形式主义 101—104

Holiday (film comedy)《假日》(喜剧电影)142—143

homophonic music 单声音乐 162

Honegger, Arthur, *Pacific 213* 奥涅格,亚瑟《太平洋231》185

hypothesis game 假设游戏 75—76,78—80,83—84

iconic symbols 图标符号 28,30

illusion, persistence of 错觉,错觉的持续 77

imagination, and judgments of the beautiful 想象,与美的判断 56

information theory 信息论 71—72,74

instrumental music 器乐 24—25

 and formalism 与形式主义 68

 increasing status of 地位的提升 49—50

 literary content 文学内容 191—200

 see also absolute music 参见 绝对音乐

intentional objects 意图对象 81—82

Intentionalism 意图主义 147—149

interpretation, of ambiguity 诠释,对歧义的诠释 41—43,46

isomorphism, of music with emotions 同形理论,音乐情感的同形理论 28

K

kaleidoscope, analogy with music 万花筒,与音乐的对照 60—62

Kant, Immanuel 康德

 on aesthetics 关于美学 52—58

 Critique of Judgment《判断力批判》52—54,266—267

 on music as art 关于作为艺术的音乐 52,57,58—60

Katz, Jerrold 卡茨,杰罗德 215,219,220,222,272

Keeler, 'Wee Willie' 基勒,"小个子威利" 3—5,264

Kivy, Peter 基维,彼得

 Sound Sentiment《音响感受》37,266

 The Corded Shell《纹饰贝壳》37,40,266

L

Langer, Susanne K., *Philosophy in a New Key* 朗格,苏珊《哲学新解》27—30, 265

language 语言

 and aided representations 与辅助性的再现 190

 music as 作为语言的音乐 62—63,137

 see also narrative fiction 参见 叙事性虚构

Lassus, Orlandus 拉索,奥兰多 129

Leibniz, Gottfried von, Principle of Sufficient Reason 莱布尼兹,《充足理由律》252—253

leitmotifs, in music drama 主导动机,乐剧中的主导动机 180

Levinson, Jerrold 莱义森,杰罗德 114,116,132—133,219,220—222,268,272

liberation, offered by absolute music 解放,绝对音乐所给予的 256—262

logic of music 音乐的逻辑 61,63

M

McClary, Susan 麦克拉蕊,苏珊 145—150,152—153,156—157,269

mathematics, aesthetics of 数学美学 262

meaning 意义

 in absolute music 在绝对音乐中的 137—138,155—158

 and enhanced formalism 与升级的形式主义 158

 private (code) 私秘性(代码)的 151—153

 simple 简单的 151

 suppressed (program) 被藏匿(于标题内容)的 151,152

medieval music 中世纪音乐 103—104,272

 Gregorian chant 格里高利圣咏 163,194,196,227,228—229

melancholy, sounds of 忧伤之声 39—40

melodrama 音乐话剧 177,192,270

melody 旋律

 formalism of 旋律的形式主义 63—65

 and human voice 与人声 39

 as 'ideal motion' 作为"理念的运动"的 64—65

 and musical structure 与音乐结构 78

Melograph 乐谱记录器 238

Mendelssohn, Felix 门德尔松,菲利克斯 196
 Scotch Symphony《苏格兰交响曲》144
Meyer, Leonard B. 迈尔,莱奥纳多
 Emotion and Meaning in Music《音乐的情感与意义》71,72,74,267
modern system of the arts 艺术的现代体系 8—9,50
modes (scales) 调式(音阶) 15—16
monody 单声歌曲 15,162,163
 in opera 在歌剧中 166
Monteverdi, Claudio 蒙特威尔第,克劳迪欧 167,168
moral philosophy 伦理哲学 4—5
 characteristics 特性 5
motion 运动
 ideal 理念的 64—65
 relationship of music to 音乐与运动的关系 40
motivating component 驱动性的成分 133
movies 电影
 melodrama in 电影中的音乐话剧 177,270
 and program music 与标题音乐 194—195
Mozart, Wolfgang Amadeus 莫扎特,沃夫冈,阿玛第乌斯 73,102,114
 operas 歌剧 174—176,181
 The Marriage of Figaro《费加罗的婚礼》174—175,183
music alone (instrumental) 纯音乐(器乐的) 24—25,49
 see also absolute music 参见 绝对音乐
music drama 音乐戏剧 175—176,177—181
 see also opera 参见 歌剧
music theory 音乐理论
 development of 音乐理论的发展 11
 and enjoyment 与愉悦感 82—83
 necessity for 之必要性 50—51
musical events 音乐事件
 formal 形式的 72—73

syntactical 句法的 72

musical instruments, changes in 乐器及其演变 242—243

musical scores 乐谱 203, 204—208

 compliance with 对乐谱的依从 213, 224—234

N

narrative fiction 叙事性虚构

 and absolute music 与绝对音乐 135—136

 attractions of 之吸引力 138—140

 and formalism 与形式主义 138—139

 linear nature 线性本质 165

 and persona theory 与人格理论 115—118, 123

 plot archetypes 情节原型 142—145

 and visual representation 与视觉再现 135

 see also language 参见 语言

narrative interpretation 叙事性诠释

 strong 强叙事性诠释 141, 145—153

 weak 弱叙事性诠释 141, 142—145

negative thesis 反命题 22—26, 60

Newton, Isaac, 牛顿, 艾萨克

 Principia mathematica《数学原理》219

notation 记谱法 226—234, 272

 figured bass 数字低音 230, 232—234, 235—238

number opera 编号分曲歌剧 167—168

numbers, definition of 数的定义 210—211

O

object 对象

 of musical emotion 音乐情感的 129

 pictorial representation of 画面性再现的 183—189, 190

Odyssey《奥德赛》142, 143

opera 歌剧 159
 accompanied recitative 带伴奏宣叙调的 178—179
 attitudes towards 对歌剧的态度 180—181,192
 da capo arias 返始咏叹调 168—169,171—172,173,175,179
 development of 之发展 166—167
 and music drama 与音乐戏剧 175—176
 opera seria 正歌剧 167—168,172—174
 origins in Florence 在佛罗伦萨的起源 16—17,161,163—166,180
 and realism 与现实主义 175—176
 reform operas 歌剧改革 177—179
 representational style 再现风格 166—167
 secco recitative 干宣叙调 168,174,176—177,178—179
opera comique 喜歌剧 176
operetta 轻歌剧 176
oratorio 清唱剧 164
our-song phenomenon "我们的歌"现象 111—112

P

Pagnol, Marcel, film trilogy 帕格农,马塞尔《三部曲》257—259
panpsychism 泛心论 33—34
participation history 参与的历史 10
Pater, Walter 帕特,瓦尔特 191
pathological effect of music 音乐的病态效果 111—112
Peirce, Charles Sanders 皮尔斯,查尔斯,桑德斯 211
performance 表演
 as arrangement 作为改编的 236—238
 compliance with score 依从乐谱的 213,224—234
 conflicting philosophies 冲突的哲学 249
 contract between composer and performer 作曲家与表演者的契约 239—246
 definition of 之定义 200—201,205—206,224—225
 differences in style 风格的差异 237—238

 historical study of 之历史研究 243
 historically authentic 历史本真性的 107, 238—249
 means 手段 216—219
 public 公开的 105—107
 range of difference 差异的范围 213
 role of performer 表演者的角色 234—238
 visual element 视觉元素 218—219
persona theory 人格理论 113—119, 122, 127, 133, 141, 268
philosophy 哲学
 application to music 音乐中的应用 8
 application to ordinary life 日常生活的应用 4
 definition of 之定义 1—14, 263,
 eligibility for inclusion of subjects 对各类学科的适应性 7
 as system of thought 作为思想体系的 6, 12—13
 temporal changes on classification 分类上的临时变化 6—7
pictorial representation 画面性再现 183—191
 aided 辅助性 184, 185—187, 188, 198
 objections to 对象 186—189
 unaided 非辅助性 184—185, 189
Plato 柏拉图 7, 126, 164
 on music and voice 关于音乐与人声 50
 Phaedo《斐多篇》260, 263
 and philosophy of music 与音乐哲学 8—9, 14—16, 38, 39, 50
 The Republic《理想国》14, 15, 265
Platonism 柏拉图主义 210—211, 213—223, 271
 qualified 有条件的 220—223, 272
plot archetypes 情节原型 142, 145
 absolute music 绝对音乐 143—145
plots 情节
 musical 音乐的 70—71, 79—80, 84
 narrative 叙事的 69—70, 84

see also narrative fiction 参见 叙事性虚构

polyphonic music 复调音乐 162—164

 moderated 适度的 163,164

Pratt, Carroll C., *The Meaning of Music* 普拉特,卡罗尔《音乐的意义》28

des Prez, Josquin 德普雷,若斯坎 128—129

program music 标题音乐 151,152,192—199

 and absolute music 与绝对音乐 196—197

 philosophical objections 哲学上的异议 195—198

programmatic symphonies 标题性交响曲 191,192,193—197

public performance 公演 105—108

R

Radford, Colin 拉德佛,柯林 119,268

realism 现实主义

 and concept of numbers 与数的概念 210—211

 in opera 在歌剧中 175—176

 and work/performance concept 与作品/表演概念 211—213

recognition history 承认的历史 10—11

Reid, Thomas 雷德,汤玛斯 52

religious music 宗教音乐 161—163,189—190

Renaissance music 文艺复兴音乐 128—129

repetition 重复

 in absolute music 在绝对音乐中 153—155,165,270

 and musical plots 和音乐情节中 79

representation 再现

 in opera 在歌剧中 166—167

 pictorial 画面性的 183—189,190,191

 structural 结构性的 183,189—190,191

representational theory 再现理论 41

 and instrumental music 与器乐 51—52,251—252

 and vocal music 与声乐 50—51

resolution 解决
 and choice of key 与调性选择 183
 and Major-minor contrast 与大小调对比 98—99
 and pictorial representation 与画面性再现 183—190
 as syntactic feature 作为句法特征 93—98
Robinson, Jenefer 罗宾逊, 詹妮弗 186—187, 188—189, 271
Romantic music 浪漫主义音乐 191
Rosen, Charles 罗森, 查尔斯 175, 270
Ryle, Gilbert, 赖尔, 吉尔伯特 13

S

St Bernard face analogy 圣伯纳德狗的面相类比 37—38
Schopenhauer, Arthur 叔本华
 Fourfold Root of the Principle of Sufficient Reason 充足理由律的四重根 252—253
 theory of fine arts 美艺术理论 253—256, 261
 The World as Will and Idea《作为意志与表象的世界》20—22, 28, 30, 265, 273
Schroeder, David P. 施罗德, 大卫 147, 148, 149, 152—153, 156, 157—158, 269
Schubert, Franz, 'Gretchen at the Spinning Wheel' 舒伯特, 弗朗兹《纺车旁的葛丽卿》185—186, 188
Schumann, Robert 舒曼, 罗伯特 191
science, philosophy of 科学哲学 10
scores see musical scores 谱参见乐谱
Scruton, Roger 斯克鲁顿, 罗杰 186—187, 189, 195, 197—198, 271
sensuous elements of music 音乐的感官要素 85
sentience, of insentient matter 感知能力, 无生命事物的感知能力 33—34
serenity, and musical expressiveness 宁静, 与音乐的表现力 128—129
Shostakovich, Dmitri, 肖斯塔科维奇, 德米特里 152
Singspiel (sing-talk) 歌唱剧 176
social setting and formalism 社会背景与形式主义 104—108

Socrates 苏格拉底 260,263

sonata form 奏鸣曲式 73,102,172—173,175,241

sound events, and enjoyment of music 声音事件,与音乐愉悦感 69—70

speech 说话

 music sounding like 近似说话的音乐 38,46

 in opera 在歌剧中 168,174

Strauss, Richard, *Till Eulenspiegel's Merry Pranks* 施特劳斯,理察《梯尔·欧伦施皮格的恶作剧》196

structural representation 结构性再现 183,189—190,191

sympathy theory of emotive arousal 情感唤起的同情理论 18

symphonies 交响曲

 ownership of 所有权 209—210

 paradigms of 之范式 146

 programmatic 标题性的 191,192,193—197

 syntax of 之句法 95

syntactical events 句法事件 72

syntax of music 音乐的句法 63,72—73,137

 and emotive properties 与情感的属性 90—93

 symphonic works 交响作品 95

synthesized sound 合成的声音 217—219

T

Tchaikovsky, Fourth Symphony 柴科夫斯基,第四交响曲 146—150,152,156—157,269

temporal features, ordering of 时间特征,次序 136

tendency theory 情感倾向理论 119—122,127,133

tension 紧张 95—98

 and expectations 与期待 96—97

tone color 音色 217

tone painting (Bach) 乐音描画(巴赫)189

tone poems 音诗 192—193,196

tragedy, psychological and moral benefits to viewers 悲剧,对观赏者心理和道德的益处 123—125

Treitler, Leo 特莱特勒,雷欧 229,272

Trent, Council of 特伦托会议 161,163

Turner, J. M. W., *Sunset over Lake* 特纳,《湖上落日》184

types 类型

 initiated 创立的 222—223

 musical works as 作为类型的音乐作品 211—215,221—222

understanding, and judgments of the beautiful 理解,与美的判断 56

V

Verdi, Giuseppe 威尔第,朱塞佩 181

vibrato 揉音 242,243

visual arts, pure aesthetic structure 视觉艺术,纯粹美感结构 261—262

visual representation 视觉再现

 and narrative fiction 与叙事性虚构 135

 universal recognition 普遍认知 151

vocal music 声乐 49,50—51

 a capella 无伴奏合唱 128—129

 and representational theory 与再现理论 50

voice, and melody 人声与旋律 39

W

Wagner, Richard 瓦格纳 179—180,181,191

 The Mastersingers of Nuremberg《纽伦堡的名歌手》186,187

 Ring of the Nibelungen《尼伯龙根的指环》180,181

Wizard of Oz, The《绿野仙踪》142

Wollheim, Richard 瓦尔海姆,理察 183,271

works of music 音乐作品

 compliance class 依从集合 205—208,222

 definition 定义 200—201,202—203

discovered not made 被发现的作品而不是被创作的作品 214—215, 220—222

and performance means 与表演手法 215—219

and performance work 与表演作品 244—245

and personal expression 与个人表现 219—220

as types 作为类型的 211—215

see also absolute music; performance 参见 绝对音乐;表演

图书在版编目(CIP)数据

音乐哲学导论:一家之言 /（美）基维著;刘洪译,杨燕迪审校.——上海：华东师范大学出版社,2012.2
（六点音乐译丛）
ISBN 978-7-5617-9086-1

I.①音… II.①基…②刘…③杨… III.①音乐、哲学—研究
IV.①J60-02

中国版本图书馆CIP数据核字（2011）第239576号

华东师范大学出版社六点分社
企划人　倪为国

INTRODUCTION TO A PHILOSOPHY OF MUSIC, FIRST EDITION
By Peter Kivy
Published in the United States by Oxford University Press Inc., New York
Copyright © Peter Kivy 2002
Simplified Chinese Translation Copyright © 2012 by East China Normal University Press Ltd.
Published by arrangement with Oxford Publishing Limited through Andrew Nurnberg Associates International Ltd.
ALL RIGHTS RESERVED.
上海市版权局著作权合同登记　图字：09－2010－781号

六点音乐译丛
音乐哲学导论：一家之言

译　　者	刘洪
审校者	杨燕迪
责任编辑	倪为国　何花
特约编辑	孙红杰
封面设计	吴正亚
出版发行	华东师范大学出版社
社　　址	上海市中山北路3663号　邮编　200062
网　　址	www.ecnupress.com.cn
电　　话	021－60821666　行政传真　021－62572105
客服电话	021－62865537
门市（邮购）电话	021－62869887
地　　址	上海市中山北路3663号华东师范大学校内先锋路口
网　　店	http://hdsdcbs.tmall.com
印刷者	上海景条印刷有限公司
开　　本	787×1092　1/16
插　　页	1
印　　张	19.25
字　　数	215千字
版　　次	2012年2月第1版
印　　次	2016年1月第2次
书　　号	ISBN 978-7-5617-9086-1/B·676
定　　价	39.80元
出版人	王焰

（如发现本版图书有印订质量问题，请寄回本社客服中心调换或电话021-62865537联系）

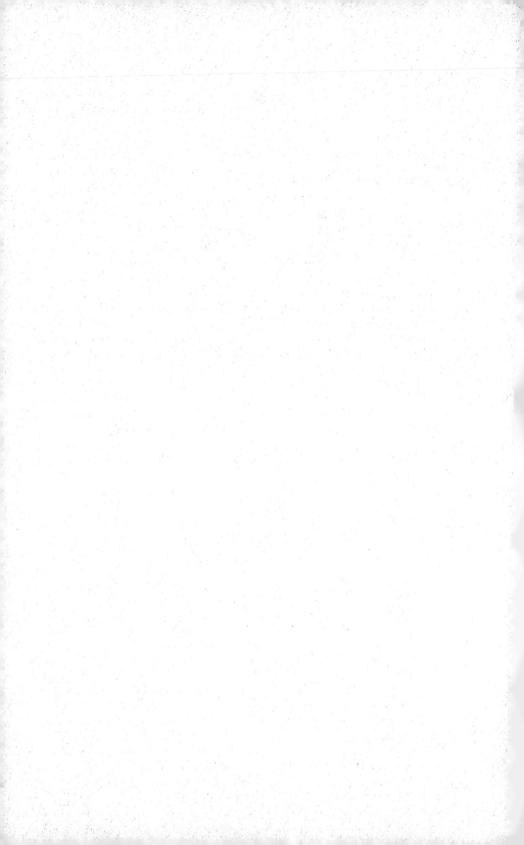